戲劇論集

劉效鵬 著

自序

　　本書是我十年來陸續在學術研討會上發表的文章，現在集結成冊。首先要感謝那些邀稿人，尤其是台灣藝術大學的劉院長晉立教授，沒有他們的敦促我就不可能寫成這些命題作文。然而，書被催成墨未濃，十年磨劍未竟功。雖迭經修訂，但疏漏仍多，謬誤依然不免，如蒙賜教，感激不盡！既要遵循學術論文的風格，總得拾人牙慧，東施效顰，差堪告慰的是尚能保有幾分自己的主張和見解。渡過學海，見到多少奇峰巨浪，愈發讓我膽顫心驚，頓時失去寫作的興趣和信心。所幸內子丹鳳總是給予安慰和鼓勵，哪怕是滄海一粟，也有其微末的價值。故以此書獻給她，感謝她陪我走過這些年的孤寂歲月！

劉效鵬
寫在歲末東湖
2017 年 12 月 10 日

戲劇論集

目次

《戴神女信徒》劇中的
曖昧與嘲弄

摘要

　　尤瑞匹底斯（Euripides）於垂暮之年，客居在馬其頓時，寫下這齣奇偉的《戴神女信徒》（Bacchae）就像是要嘲諷那些努力為他貼標籤和尋求定位的批評家。他在這部悲劇的形式上全然回到傳統，並且展現了駕輕就熟、完美的技巧。同時，因其取材於一樁廣為流傳的歷史事件——戴昂尼色斯（Dionysus）返回希臘的底比斯，探究其廬山真面目以及悲劇的源頭，似乎是最後向雅典人證明其悲劇的驚世才華。

　　有的人說該劇是理性主義和叛逆的尤瑞匹底斯的臨終遺言，也有人說他放棄了一貫質疑神和宗教的立場，更有人坦承沒有辦法說清楚它真正的意圖，但沒有人能否定它的魅力、強烈、奇幻之美。主要是因為該劇呈現出多重的對立，矛盾，與曖昧，而且常以反諷或悲劇的嘲弄方式表達，彷彿怎麼說都能講得通，然而又都只是片面與枝節。

　　本劇的衝突與糾葛主要建立在戴昂尼色斯與彭休斯（Pentheus）之間的對抗，形成整個動作推進的力量。雖然彭休斯是不自覺地陷入某種困境和圈套，但是他的急躁、傲慢、剛愎自用才是他無法脫困、走向悲劇結局的根本原因。剛開始他

幾乎扮演了迫害宗教的角色，到後來竟成了受害者、犧牲品。

這部戲劇之所以如謎般地複雜與難解，完全出自戴昂尼色斯：他一方面像個救世主解放那些被壓迫的婦女和低下階層的人，賜給信徒們忘卻憂愁的酒、音樂，與慈愛，使其歡樂自由，變得更有生命力，與神同在、合而為一；但在另外一方面，他卻讓信徒失去理性，變得瘋狂，拋家棄子，茹毛飲血，回到原始；再則他對所有輕視、懷疑和反抗他的人更是陰險毒辣，殘忍無情。

其實，戴昂尼色斯與彭休斯的對峙完全不成比例，酒神預知一切的結果，根本是在玩一場貓捉老鼠的遊戲：故意被捕，然後脫困；王宮地震失火，大顯神威；計誘彭休斯窺探祕儀，反被識破；極盡羞辱後，終為母親和姨母所殺，死無全屍，真可謂慘絕人寰。彭休斯之死，猶可說是咎由自取，地生者怎能與天神的苗裔相抗衡！然而，亞格伊（Agave）只有當年不信其妹與宙斯的雲雨之情，甚或是有關酒神的出生故事；如今已是入門的信徒，為何還要慘遭親手殺子之痛，並且變成一條蛇到處流浪，其姐亦然。甚至殃及底比斯的締造者卡德穆斯（Cadmus）——酒神的外公，也要貶為蛇，流放到外地。凡此種種殘暴地摧毀整個家族，極盡羞辱地對待自己的血親，豈止是太過，簡直邪惡。果真如此，這樣的神、這樣的教派應該盛行於希臘，一年有四個隆重的節慶，尊祂為戲劇之神，每部悲劇的主角都是戴著面具的戴昂色尼斯？

關鍵字： ambiguity, irony, Bacchae, Dionysus, Pentheus

　　尤瑞匹底斯（Euripides,480-406B.C.）是希臘三大悲劇家中最晚的一位，但可能比索福克里斯（Sophocles, 496-406B.C.）死得早些；因為有史料記載，索氏在得知尤瑞匹底斯的噩耗後，率領合唱團在古希臘劇院（proagon）散髮著喪服以示哀悼，同時亦可見他們雖屬競爭者、勁敵，但也有敬重、相惜之情。另外有一個巧合，也值得希臘悲劇研究者重視的議題，那就是兩人在生命的臨終前，無不竭盡所能完成巨著，而且都與以往的劇作風格迥然有別，似可代表他們最後的悲劇觀照。更令人驚訝的是，在馬其頓的尤瑞匹底斯所寫的《戴神女信徒》，雖然在內容上奇幻、狂野、浪漫，但在表現形式上卻規矩、緊湊、統一，比起二十多年前的《米迪亞》（*Medea*），有過之而無不及；反過來，索福克里斯的《在克隆納斯的伊底帕斯》（*Oedipus at Colonus*）神祕、抒情、富哲理，卻在結構上很鬆散頗有尤氏昔年之風[1]。

　　不過，尤瑞匹底斯有生之年只得過四次獎，遠不如其他兩位悲劇家[2]，因此，也可以說他在當代比較不受歡迎。差堪告慰的是，所傳流下來的作品以他最多，總共有十七部悲劇，和唯一完整流傳至今的羊人劇（satyr play），比兩位前輩加起來還要多；有可能是後世更喜歡他的劇作，作家的顯與隱真是難說得很。

　　至於當代人為何比較不歡迎他的作品？其中的原因可歸納為兩類：一類是表現形式技巧上的缺失，另一類是有關表現內容上的爭議。第一類又可分成下列幾點：（1）他有好多部劇本在序場（prologue）中直接道出動作的前因、現在的情況、行事

的動機，和預期的結果，類似我國戲劇中的自報家門模式。一般的批評家認為是欠缺藝術技巧的明證，同時也可能失去懸疑，劇場效果不佳。（2）有些插話之間缺少邏輯的關聯，顯得多餘和累贅，破壞統一的原則。（3）經常以神從天降的方式來解決劇中的衝突、困境與命運（參見 *Poetics*1454b，頁15）。（4）合唱團與戲劇動作的關係薄弱，僅淪為段落劃分的功能。誠如亞里斯多德所云：「合唱團也應當作為演員之一；它應該是整體的一部分，參與動作，要像索福克里斯的處理樣式，而不是尤瑞匹底斯。」（劉效鵬譯，頁152）第二類是認為他貶低了悲劇人物的高度，成了日常生活中的普通人，有損英雄的尊嚴。尤其是愈細膩、愈真實地表現心理的動機和過程，愈構成問題。再者，批評者認為他所選擇的某些題材不適合在舞台上演出：例如米迪亞為了報復傑生的負心而殺子；費特兒（Phaedra）對其繼子希波利督斯（Hippolytus）之激情；亞格伊（Agave）在瘋狂中殺子，並炫耀伊之英勇事蹟等等。此外，他對傳統價值觀頗有微詞，質疑神的公正性，認為人類的禍福取決於機運，他所關切主要是道德問題而不是神或宗教（參見 Brockett，頁22-23）。

　　然而，垂暮之年，自我放逐，客居於馬其頓的尤瑞匹底斯，寫下這齣奇麗炫目的《戴神女信徒》，像是嘲諷那些努力為他貼標籤和尋求定位的批評家。他在這部戲劇的表現形式上，全然回歸傳統，接近艾思奇勒斯（Aeschylus,525-456B.C.），而且展現出駕輕就熟、完美的技巧。除了在序場中仍是由戴昂尼色斯一個人的獨白，介紹故事背景，說明他自己的出身來歷，回到

母親的故鄉要為她洗刷污名，報仇雪恨，廣招信徒，建立其教派，與壓制該城邦的君主彭休斯戰鬥。雖然稍嫌直截了當，但清晰有力，戲劇的動作已經開始，衝突一觸即發，懸疑確立，張力十足。合唱團是由來自東方的亞洲，追隨戴昂尼色斯多年的女信徒組成，她們是參與動作的演員，成為整個戲劇不可或缺的一部分。每個插話之間都有密切關聯，具有概然或必然的邏輯性，並無多餘或不必要的場次。

其次，本劇取材於一椿廣為流傳的歷史事件：戴昂尼色斯回到母親的故鄉——希臘的底比斯。雖然這個的題材艾思奇勒斯已經處理過，並且在其情節中保留了很多這個古老神話與奇蹟發生的典型風貌[3]，但是完整流傳下來，提供豐富訊息者反而是本劇。當然，我們不能視其為歷史劇，因為希臘的悲劇家向來對於神話傳說題材的處理都是別出心裁、獨具匠心、不受限制[4]，更何況尤瑞匹底斯以反叛和挑戰傳統聞名於當世者。同時，他的旨趣在創作，寫出個人想像的酒神面貌和事情的真相。甚至在本質上或內在上（intrinsic）不是個宗教的命題及其演繹，可能更關切的是人類的依存關係，或者是人與環境之間的緊張性、理性與非理性的矛盾。抑或者尤瑞匹底斯只是藉著戴昂尼色斯作為一種手段，利用酒神祕儀的狂歡所產生的戲劇動作，幫助觀眾思考其自身存在的神祕性與危險性（Rosenmeyer，頁371）。

不過，無論如何，酒神總是跟悲劇的起源有密切的關係——亞里斯多德說：「悲劇根源於酒神頌之作者。」（*Poetics*1449a，頁 13-14）可能脫胎於羊人劇[5]；希臘雖是多神的民族，但西元

前五世紀只有在酒神祭才演戲，與整個戲劇的發展史相結合；更不用說後世的尼采（1844-1900）認為希臘悲劇是以酒神所代表醉的、非造形的音樂藝術，和日神所代表夢的、造形藝術結合，並自其靜穆的語言中誕生。兩種極端相反、矛盾對立的力量之間的衝突與和解，從而有這樣的怪話：「用戴昂尼色斯的狀態顯示與說明，但是以音樂可見的象徵，作為戴昂尼色斯狂喜的夢世界。」他甚至概括地說：「它是一個無庸置疑的傳統，在希臘悲劇最早的形式中，只記載了戴昂尼色斯的受難，而他也是唯一的演員。在尤瑞匹底斯之前，都是足夠公正的說法，唯一的主角，乃戴昂尼色斯之遺族，其他所有希臘舞台上著名的人物，普羅米修斯、伊底帕斯等等，都只是原本主人翁的面具。事實就是一個神隱藏於所有的面具後頭，對這些名人多麼值得讚美的理想性格所做的評斷罷了。」（Nietzsche，頁 65-66）

是故，尼采斷言希臘悲劇傳至尤瑞匹底斯而亡，因為他注入了理性，但罪魁禍首卻是蘇格拉底，從而有這樣的批評：「褻瀆神明的尤瑞匹底斯啊！當你想迫使這臨終者再次欣然為你服務時，你居心何在？它死在你粗暴的手掌下，現在你需要一種偽造的冒牌神話，它如同赫克勒斯的猴子那樣，只會用陳舊的鉛華塗抹自己。而且，就像神話對你來說已經死去一樣，音樂的天才對你來說同樣已經死了。即使你貪婪地搜刮一切音樂，你也只能拿出一種偽造的音樂。由於你遺棄了酒神，所以日神也遺棄了你；從他們的地盤獵取全部的熱情，並將之禁錮在你的疆域內，替你的主角的台詞，磨礪好一種詭譎的辯證法——你的主角們仍然只有模仿的冒充的熱情，只講模仿的冒充的語

言。」（頁 69）再者，尼采認為：「尤瑞匹底斯經歷悲劇這種垂死的掙扎，……而後以繼起的藝術阿提卡新喜劇而聞名。在他身上，悲劇以變質的形態持續存在，成為悲劇異常艱難而暴烈的死亡的紀念碑。」（頁 70）由於尼采認為悲劇之可貴在於能以遊戲的方式，建構個體的世界的毀滅卻能流露出原始的喜悅；我們眼見酒神所化裝的個體，憑藉其意志陷入戰鬥的羅網，為其所犯的錯誤掙扎和忍受苦難而在舞台上說話行事；並且我們可以從這個苦難的景象中體察真相，因為這個世界根本是混沌不明、非理性、不能理解的；如果認為它是理性和有秩序的，反而是一種錯誤的幻覺。在尼采看來尤瑞匹底斯最大的問題就在於他不能同時既做詩人又做思想家，認為他在某種意義上所戴的面具和說話的口吻既不是酒神，也不是日神，而是蘇格拉底。「所以，尤瑞匹底斯的戲劇是一種既冷又燙，既可凍結又可燃燒的東西。一方面盡可能地擺脫酒神因素，另一方面又無能達到日神的效果。……它既是冷漠悖理地思考『取代日神的直觀』，用熾烈的情感『取代酒神的興奮』，乃是偽造出來的、絕對不能進入藝術、思想和情感。」（頁 78-79）於是尼采總結尤瑞底斯的審美原則是「理解然後美，與蘇格拉底的知識即是美德為平行原則。因此，我們可以把尤瑞匹底斯看作是審美的蘇格拉底主義的詩人。新藝術的先驅，也是舊悲劇的毀滅者。」（頁 85）依此觀點，尼采認為尤氏是藉著《戴神女信徒》向當代提出，要把原始全能的酒神因素從悲劇中排除，重建非酒神的藝術、風俗和世界觀的基礎，要把他從希臘的土地上驅逐出去。可是，酒神太強大了，最聰明的對手彭休斯都被迷住了，

然後就帶著這種迷惑奔向自己的厄運（頁 76）。因此，他以諷喻的口吻說：「尤瑞匹底斯必定被雅典法庭的酒神女信徒撕成碎片，但畢竟他把這位無比強大的神靈趕跑了。」（頁 82）然而，尤瑞匹底斯並沒有落到如此悲慘的下場，相反地，本劇和其他的兩部戲劇由其後人提出參賽為他贏得第五次獎[6]。

可能的原因是其處理的方式與態度，他的雙面對待、多重的對立、矛盾與反諷的方式，因此有人認為他已放棄一貫質疑神和宗教的立場；但有人以為它是理性主義和反叛的尤氏的最後遺言，甚至認為無人能說清楚本劇真正的意圖和目的[7]。

然而，悲劇畢竟是模擬一個動作，不管它多麼複雜、曲折，和富於變化，必然是具體可把握的，更何況有其長度上的限制，不可能是無窮或龐大到無法理解的程度。同時，戲劇的動作是由人來表演，必然擁有性格和思想兩個不同的層面和性質，就因為這些我們才能描述動作的本身，而性格和思想是動作產生的兩個自然的原因，而動作又決定了所有的成敗。然後，情節是對動作的模擬（*Poetics*, 1450a）。是故，現在我們雖自本劇的動作和情節入手，但又不可避免地涉及性格與思想兩面向。

前已言及這部戲劇在開始的序場中就由戴昂尼色斯來自報家門，敘述其神人所生的高貴出身，卻遭到污衊，因此必須平反冤屈，且要挾怨報復卡德穆斯及其女兒：「我使那些姐妹們瘋癲，離開家庭，住在山上，精神錯亂。我還逼她們穿上我祕教的服裝，所有住在底比斯女人，只要是女人，我都使她們離家。……儘管這個城市不願意，但它必須澈底了解沒有加入的後果。」（32-40 行）接著他又指責彭休斯壓制其教派，與神作

對，不承認他是一位天神，一定要處理（39-49 行），假如用武力帶走山中的信徒，就會率領她們一起戰鬥（51-53 行）。甚至戴昂尼色斯已號令由亞洲來的女信徒吹著笛子打著鼓，聚集在彭休斯的宮門前，情勢逼迫到一觸即發的地步。按照第一場彭休斯的倒敘，戴昂尼色斯到達底比斯推行新教掀起這番波瀾時，他湊巧出國，一回來就聽到：「這個城市有了新的邪惡，我們的女人利用一種假的神祕狂歡作為藉口，紛紛離開家庭，聚集在深山密林，用舞蹈禮敬一個新神，戴昂尼色斯，不管祂究竟是誰，她們藉口是酒神的信徒要舉行儀式，在酒器裡裝滿了酒，其實是把愛神放在酒神之前，一個個溜到荒野去滿足男人的情慾。有些我已經逮捕，戴上手銬，由官員安全收在監獄；那些留在外面的，我將從山上，捕捉下來，然後用鐵網綁住她們，即刻停止她們所有的邪惡縱情。」（216-32 行）彭休斯在還沒有查明新教祕儀的真相之前，單憑自己主觀的臆測、想像她們必然從事淫穢的勾當，就立刻下令拘捕所有的信徒，足以顯示出他性格中的急躁、專斷，和傲慢特徵。當然，新教女信徒紛紛離家，聚集在深山中進行的祕儀活動，完全顛覆了該社會婦女原本的地位與角色，必然破壞了舊秩序，造成極大的震撼，讓統治者非常不安與恐懼。從而彭休斯也基於政治的敏感性和權力的威脅性，對這位傳說中的酒神已經非常敵視、嫉恨，大有除之而後快了：「我會將他的腦袋齊肩砍下。」（240 行）對於外傳戴昂尼色斯的長相溫和、俊美，「金黃色又氣味芬芳的鬈髮，面頰紅潤，兩眼蘊藏著愛神的魅力」（235-36 行），是可以讓「他日以繼夜與年輕女人廝混，引誘她們去歡樂慶典」的根本原因

（237-38 行）。在這種心理狀態下，彭休斯更不肯承認戴昂尼斯是神，以及祂的奇特身世：「這傢伙聲稱曾經被縫在宙斯的大腿內，事實卻是他和他的母親同時死於雷擊，因為謊稱宙斯與她做愛。無論那外地人是何等人物，以他如此狂妄的言行，難道不該活活吊死？」（242-47 行）因為這等心理狀態和性格，導致彭休斯不自覺地開始扮演了宗教迫害者的角色。

當他見到盲人的預言家泰瑞西亞斯，及其外祖父卡德穆斯，都穿著酒神的服飾，儼然是其信徒，先是大感驚奇，接著是羞辱兩位長者，甚至武斷地推定泰瑞西亞斯假借新神謀利（255-57 行）。這位大名鼎鼎的預言家著實好好地給彭休斯來上一篇酒神訓詞[8]：預告他將在全希臘得到普遍的尊敬和信仰，因為他所發現的葡萄酒，讓人解憂入眠，酒是酒神自己，進入人體，合而為一。他賜給人類的福祉，可比美於大地之神給予的穀物；解釋所謂「祂被縫在宙斯的大腿之說，其實是天帝為了瞞過天后割下一片代替」的訛誤；酒神的瘋癲進入信徒身體後能夠預見未來；他具有戰神類似的力量可以瓦解軍隊的戰力。至於酒神儀典中是否牽涉淫行，其解說是「在與愛神有關的方面，戴神並不強迫女人遵守貞節。那永遠出於她們的本性，在戴神歡樂的儀式中，真能自制的女人並不會受到玷污。」（315-19 行）假如這是真相，那意思說酒神的態度是不禁止，不鼓勵，保持自由和開放的狀態，一切聽憑信徒自己抉擇嗎?!泰瑞西亞斯眼見不能說服彭休斯，但也表示不能與神作對，並且要繼續參加活動（323-25 行）。

卡德穆斯的態度和說法不同於泰瑞西亞斯：「即使如你所

言，此神不是真神，在你心目中也要當作真的，善意編織的謊言，說祂是色彌妮的兒子，使她像是神的母親，這將帶給我們家族很大的榮譽。」（332-36 行）並且以彭休斯的表兄阿科泰昂為鑑，不要褻瀆神明，免遭禍殃！進而要求彭休斯在頭上繫上藤條，一起去向神致敬。卡德穆斯的這種模稜兩可、圓滑的手腕是很多政治人物慣用的伎倆，同時也可以視為一種現實主義或機會主義者。

他們兩位不但沒有說服彭休斯，而且像是火上加油，引發更大的衝突：除了要懲罰泰瑞西亞斯，搗毀他的攤子外，更命令手下，全城搜索，務必要拘捕戴昂尼色斯，給予應得的處分，用石頭砸死他（352-56 行）。

第二場為前一場結束時彭休斯意志之貫徹、衝突所形成之結果。表面上看是彭休斯打壓戴昂尼色斯的動作贏得勝利，成功地逮捕了他。然而，通過衛兵所報告的情形：「他沒有拔腿逃走，也沒有拒絕伸出雙手。他的面頰紅潤，從未蒼白。他笑著告訴我們綁住他，帶他離開。他等著束手就擒，所以事情很容易就辦完了。」（436-40 行）因為這不是一般人應有的生理和心理的反應，所以讓拘捕者汗顏無地自容了。再加上原本被囚禁的女信徒，像是自然地脫掉了腳鐐，打開了牢門，無拘無束，呼喚著尊神，奔向草原。這不只是說明了彭休斯的鎮壓行動全然徒勞無功，神力不是凡人可以對抗的，相形之下，流露出嘲諷的意味；而且促使彭休斯的領導威信受到嚴重的折損，反對的立場愈發孤立。當然，彭休斯失敗的原因是他根本不承認戴昂尼色斯是神，完全以對待人的方式去抗衡。而戴昂尼色斯以

溫和、俊美，甚至有女性化傾向的形象出現在世人與彭休斯的面前，多少有刻意混淆凡人、遊戲的態度，以致彭休斯在面對本尊時，總是把他當作一個陌生人，最多也只是代理人。

在主角（protagonist）戴昂尼色斯與對手（antagonist）彭休斯首度面對交鋒時，多少有些夜郎自大，武斷地指控他仗著俊美的外表獵艷，是其來底比斯的真正目的，當然是個嚴厲的指控。在質問其出身來歷時又涉及戴昂尼色斯的出生的故事，彭休斯依舊不信、不承認其為神。彭休斯想知道祕密儀典的形式、參與者有何好處，戴昂尼色斯總以其是未入門的外人而拒絕回答。愈是閃躲，愈是好奇，這個問題的真相，最後成了彭休斯的催命符。兩人下面一段爭辯（agon）甚是精采：

彭　休　斯：這是第一個你引進神的地方嗎？

戴昂尼色斯：每個外國人都參加跳舞了。

彭　休　斯：因為他們的理性遠低於希臘人。

戴昂尼色斯：他們這方面反而高些，只是風俗不同。

彭　休　斯：你們舉行這些儀典，是晚上還是白天？

戴昂尼色斯：大都是晚上，黑暗擁有一種莊嚴。

彭　休　斯：它富於欺詐和墮落，對於女人來說。

戴昂尼色斯：即使在白天也能發現可恥的行為。

彭　休　斯：你該為你這種低劣的詭辯受罰。

戴昂尼色斯：你也該為了你的愚昧和褻瀆，付出代價。

（481-90行）

經過一番唇槍舌劍後令彭休斯有些詞窮，想要以處罰逼迫其畏服，卻遭到一連串的諷刺揶揄，所以在惱羞成怒的情況下要把他抓起來：

戴昂尼色斯：我憑理智告訴你，你沒有理智，不要綁我！

彭　休　斯：我比你有權威，我偏說要綁！

戴昂尼色斯：你不知道你的生命、你的行為，或者你自己是誰。

彭　休　斯：我是彭休斯，亞格伊的兒子，阿持溫是我父親。

戴昂尼色斯：從你的名字來看，你就容易遭受痛苦。（504-08 行）

由於彭休斯不知道面對的是神不是人，所有自認比對方來得優越、聰慧、權威時都會讓神和觀眾對其愚昧和無知感到滑稽、可笑。只有當戴昂尼色斯也憤怒地表示：「為了這個侮辱，祂會向你索取報償的。你冤枉我們，你綁住的是他。」（517-18 行）由於神跟人斤斤計較一時的榮辱，而不是人類所期望的寬大與仁慈，因此又拉回到人的層次與等級，亦不免令人莞爾。

按照第三場戴昂尼色斯的倒敘：「我就是這樣羞辱他，他以為在綁我，其實那只是夢想，他碰都沒有碰到我，更沒有抓到我。他把我丟進牛棚後，就在裡面找到一頭公牛，用繩索套住牠的膝蓋和腳蹄。他氣呼呼，緊咬嘴唇，全身汗如雨下，我則坐附近冷眼旁觀。」（616-20 行）顯然是讓彭休斯進入幻覺狀

態，自以為是地做了一切，用意是要羞辱、耍弄他開心，開始
了一連串的貓捉老鼠的遊戲。不過，神所玩的遊戲對人來說卻
是驚天動地，非常殘酷。祂為了報復被綁之辱，不惜造成地震，
讓樑柱裂開，宮庭倒塌。然後宮中起火，眾人驚慌失措，匍匐
在地。關於這樣的大展神威的場面，有可能做比較真實具體的
呈現，但也有可能是由合唱團的肢體動作的表演（pantomimic
dramatization）與唱詞來完成[9]。因為戲是在宮殿的前面進行表
演的，所以對於合唱團來說宮殿倒塌失火都是安全無虞的，他
們的亢奮是通過舞蹈而不是舞台技師設計完成的。無論如何，
神蹟的大小，重要的是一件事情，在觀眾心理的有何影響；整
體的意義在於顯示戴昂尼色斯作為神，當然會擁有神聖的力量。

　　至於彭休斯在地震與失火的過程中命令奴隸取水救火
（624-25 行）；拿劍刺殺幻覺中的戴昂尼色斯；眼見那個所謂
「外地人」或「陌生人」毀掉手銬，阻止不及。凡此種種驚懼、
狼狽不堪的模樣，都盡收於酒神眼底（620-35 行），然後雲淡風
輕地丟下一句：「唉！一個凡人竟敢跟神作對。」（635 行）飄然
而去。

　　當驚魂甫定的彭休斯再見到那位逃走的陌生人（戴昂尼色
斯），竟然氣定神閒地出現在他的面前，大為震懾地質問他——
是如何逃脫的？怎麼不見救他的人？而陌生人卻平靜地表示事
件本來就應該如此解決，無須大驚小怪，反而催促他聽聽信差
帶來的消息。果然，來自客賽潤山的信使報告了戴神女信徒驚
人的突變：她們奔跑的速度如飛茅，如飛箭（664-65 行）；雖然
酗酒，耽於吹笛，卻未有淫亂（687-88 行）；與野獸為伍：以蛇

為腰帶舔面，拋棄嬰兒者竟然哺育幼鹿與小狼；用常春棍敲石噴出泉水，插入地面送上酒泉，以手指挖地獲得奶汁或由常春棍流下蜜水，凡此種種神蹟不一而足。然而，這些看來雖有些詭異，但基本還算溫和，仍在可接受的範圍。

一旦她們發狂激起侵犯的行動，就變得十分可怕：她們空手攻擊牛群，雙手撕裂一頭小牛，幾個女人可扳倒壯牛在地，迅速殺死牠並將其撕成碎片（735-46行）；洗劫村落財物，搶走小孩，她們頭上冒著火，刀槍不入，光憑常春杖就打敗抵抗的男人（751-63行）；戰勝後神為她們開噴泉，蛇將其面頰的血污舔個乾淨（765-68行）。

是故，當人們見到酒神的女信徒變得如此可怖，規勸彭休斯不要與之對抗：

> 「我的主上，不論這個神是誰，
> 接納祂到我們的城市吧！
> 因為祂不僅在這些方面偉大，
> 而且我還聽說，祂賜給人解憂的
> 葡萄。假如沒有美酒，也就沒有
> 愛情，或任何其他的賞心樂事。」（769-74行）

於此可見，酒神恩威並施的策略已收到效果，讓一般人願意接納祂為神，承認其教派。不過，這不能使彭休斯屈服，反而激怒了他，想要掀起更大規模的衝突：「這些信徒的桀驁暴力，像火一樣燃燒到了近旁，使希臘蒙羞。不能再猶豫了，立刻……

命令集合⋯⋯我們要與教徒作戰。在女人手中，⋯⋯忍受太過分了。」（778-86 行）彭休斯在聽過泰瑞西亞斯對酒和新教派的解釋，經過一連串的對抗失敗，甚至是地震、宮庭的倒塌、大火等奇異的現象，以及信使所報告的女信徒的突變，他所經歷的事件和所獲得的訊息不算少，而他依舊執迷不悟，對抗下去。這顯示出他性格中的頑強、固執的特徵才是造成與酒神衝突的主要原因，不自覺地走進悲劇的深淵。相反地，酒神卻不想引發更大規模衝突，祂只想懲罰彭休斯，報復卡德穆斯而已。因此，祂利用彭休斯想要親眼看到女信徒的祕儀的真相，引誘他步入圈套。即令彭休斯指出：「你在設計圈套陷害我？」（805 行）戴昂尼色斯也可以當場否認：「我只是在想辦法拯救你，哪有什麼圈套。」（806 行）在彭休斯離去後，卻對信徒說：「女人們，這個人正被引進圈套。」（847 行）即令彭休斯表示想要窺探祕儀是擔心女信徒痛苦難過（814 行），其中也包括他的母親、姨媽等人，並非惡意的舉動，但這也不能打動酒神殘酷的決定。

當我們眼見彭休斯上了戴昂尼色斯的當，將其當作知心人，聽信安排穿上女人服裝，扮成信徒的模樣，這也是喜劇中常見的噱頭，因此一方面覺得有些滑稽可笑，但在另外一方面會對彭休斯的處境和遭遇感到恐懼和憐憫。尤其是酒神在結尾的獨白中預告他會首先神智不清，穿上女人服，遭到底比斯人的嘲笑（850-56 行），並且彭休斯將會被母親殺死，走到冥府也是這身服裝（857-58 行），亦即喪服。

從第四場開始彭休斯已被戴昂尼色斯控制，變成身穿女裝著魔的教徒，並且眼見雙重影像，神智不清的可憐蟲。與其說

酒神現在已成為彭休斯的夥伴或盟友（923-24行），倒不如說是其褓母。原本視女裝為貶低身分或屈辱，現在是唯恐不像其親族的女人（925行），並且亦步亦趨學著做個女信徒（939-44行），希望擁有突變發狂的魔力（945-50行）。脾氣變得溫和認為不能用暴力對付女人（954行）。與前三場相比簡直判若兩人，似乎呈現了他人格中的陰性特質（anima）[10]，自然流露不少嘲弄的意味。此時他唯一忘不掉的就是猜測女人會躲起來做愛（958行）！戴昂尼色斯隨即回敬一句：「你去那裡，不正是為了預防這個嗎？你或能抓個正著，假如你不先被抓。」（959-61行）

　　由於神已成功地擺佈了彭休斯，讓他像具傀儡似地被牽入死亡的陷阱，而且神已預知後來一切的情形；相對地，彭休斯對其處境和身在羅網完全懵懂無知，不時發出樂觀的幻想與期待，兩相對照下諸多言詞成了反諷：

彭　休　斯：只有我這個男人才做這種事情。

戴昂尼色斯：你單獨一人肩負全城重擔，

　　　　　　一些適合你的競爭正等著你。

　　　　　　隨我來吧。我會安全護送你到那裡，

　　　　　　但是另一個人會帶你回來。

彭　休　斯：我的母親！

戴昂尼色斯：所有的人都會注視你……

彭　休　斯：這正是我去的原因。

戴昂尼色斯：你會被帶回來……

彭　休　斯：你說得對，我是有這種奢望！

戴昂尼色斯：在你母親的懷抱。

彭　休　斯：你簡直要把我寵壞了。

戴昂尼色斯：照我的方式寵壞。

彭　休　斯：當然，我也可受之無愧。

戴昂尼色斯：⋯⋯你將遭到駭人的經驗，贏得高聳入雲的
　　　　　　榮譽！
　　　　　　伸開你們的臂膀吧，亞格伊，還有你們⋯⋯
　　　　　　卡德穆斯的女兒們！我送這個
　　　　　　年輕人到一次偉大的競賽，但得勝者會是我
　　　　　　和雷神。（962-76 行）

　　從酒神最後的結語看來，祂狡猾地設計了圈套成功地套住了彭休斯，將其引入死亡的陷阱，視為偉大的勝利而狂喜（ecstasy），至少表現出征服者的快感。

　　第二信使一個陪同潘休斯到客賽潤山的一個峽谷，窺伺戴神女信徒的祕儀的奴隸，親眼目睹了潘休斯悲慘死亡的整個過程。他顯得十分哀傷時，那些外地來的女信徒所組成的歌隊聞訊齊聲讚美雷神，且因不再恐懼被捕入獄，而欣喜若狂（1034-35 行）。第二信使譴責她們幸災樂禍是卑鄙的事，並應她們的要求詳細描述了當時的情形。一則由於希臘戲劇的演出限制，不能把殺人等暴力行為呈現在觀眾面前；再則彭休斯被殺的景象涉及神力，而且要將人物活活撕成碎片，根本不能表演，因此，用倒敘的方式表現最為恰當，同時它也是第五場主要的內

容：彭休斯要求登上山坡，再爬上一棵高聳入雲的樅樹，才能
看清楚她們的勾當。於是陌生人發揮神力，抓住一棵樅樹的頂
尖，把它拉到地成為弓形，再把彭休斯放在樹頂，然後伸直。
只是彭休斯無法看見信徒，反而暴露自己成為標靶。就在其時
戴昂尼色斯大聲說：「這就是嘲笑你們和我，還有我的儀式的傢
伙，對他報復吧！」（1079-81 行）於是女信徒開始攻擊，用石
塊、樹枝、常春杖投擲無效，亞格伊等人合力將樹連根拔起，
彭休斯摔倒在地，頻頻呻吟。他母親第一個開始屠殺，彭休斯
捧住她的面頰，說道：「看，母親，是我，彭休斯，您的孩子，
您在阿持溫家中生的。母親，可憐我吧，不要因為我的過失，
就殺死您的親生兒子。」（1117-21 行）但是，她口吐白沫，扭
曲的眼球劇烈地轉動，在戴神的控制下，一點都聽不進去。她
用雙臂抓住他的左手，以一隻腳抵在他的肋骨上，扯脫了他的
肩膀；伊娜在破壞另外一邊，撕裂他的皮肉；還有歐脫娜伊等
全部信徒都在攻擊他。然後大家同時喊叫，他持續哀號，直到
嚥氣；女人們則是勝利地歡呼。他被分撕成碎片，散落在四處，
難以尋覓。

就一部悲劇的動作而言，本劇表現相當地複雜與曖昧：首
先是如果戴昂尼色斯是這部戲劇的主角，至此他已澈底毀滅了
對手彭休斯，只剩下宣布如何懲罰卡德穆斯及其女兒，達到百
分百的報復而已。是故，胡耀恆教授在其譯本中有：「第五合唱
歌 1153-64 行全劇趨向高潮，歌隊唱歌跳舞慶祝戴神的勝利。」
（頁 81）然而，正如凱歌的最後尾聲所唱：「但它的結局卻是
哀嚎，是眼淚。多美好的競爭啊！讓手滴著孩子的血。」（1161-

64 行）由彭休斯悲慘的下場，淌著的鮮血來慶祝，毋寧太過。其次，動作的開始就是戴昂尼色斯對其母親的污名要洗刷，欲懲罰卡德穆斯的家族，宿願得償，報復的目的已遂。惟亞里斯多德以為：「這種快感不是真正悲劇的源頭。寧可說是喜劇的。」（劉效鵬譯，頁 114）再說悲劇的動作或情節由不幸轉到幸，固然也可以，但是至少英雄要經歷受苦的階段。正如先前分析過酒神的被捕和囚禁根本是假象，裝作有那麼回事，骨子裡是在耍弄彭休斯，遊戲的一部分。亦即是說祂不是悲劇英雄或悲劇人物。

相反地，彭休斯來自顯赫的家族，繼承了卡德穆斯為王，享有榮華富貴，因其不承認戴昂尼色斯為神和反對女信徒顛覆傳統的作為，雖招致一連串的挫折和羞辱，地震大火，王宮成了一片廢墟，依然頑抗到底，堅持追查祕儀真相，中了酒神的圈套，終至被母親所殺，死無全屍。當然是由幸福經過概然或必然的因果關係，轉成不幸的結局。

其人之不幸是因為他急躁、傲慢，和剛愎自用；甚或是他對酒神的身世存疑，再加上自己是地生者的傳說，不能與宙斯之子、雷神相比的自卑情結，從而做出判斷上的過失或錯誤。同時，如據卡德穆斯所描述他還是個孝順的好孩子（1318 -21行），雖對母親和姨媽等女性加入新教，懷疑她們涉及淫行，或許這也是他最憂慮的事，卻不曾指名辱罵，並且為她們難過（814行），還天真想要把女信徒扛在肩上救走（945-46 行）。臨死前向母親求饒認錯。凡此種種言行舉動，即令算不上特別善良與公正，應該也是善大於惡，符合悲劇人物或英雄的條件的。他

沒有殺人而是被母親所殺，是犧牲者（victim），而亞格伊是在著魔的情況下，幾乎等於是無知的狀態下做的，其親屬關係是在事後才發現的（劉效鵬譯，頁121），自然能激起哀憐與恐懼的悲劇情緒反應。

一部完美的悲劇應該安排成複雜而非單純的情節（劉效鵬譯，頁112）。彭休斯誤信陌生人（酒神的化身）是善意幫助他，因而裝扮成女信徒，到峽谷去探索祕儀的真相，甚至由於距離太遠，要求陌生人幫他爬到樅樹上，反而成了標靶。更要命的是戴昂尼色斯呼叫信徒攻擊他，導致凌遲至死。對他而言算得上是命運的逆轉，或許就客觀事件的進行，一切都是酒神計畫和安排好的，沒有什麼轉變。

其次，在退場中亞格伊著魔狀態中，拿著彭休斯的頭，以為是獅子或野獸的頭，得意洋洋地向人炫耀她是如何徒手做到，並且將其四分五裂。在場的歌隊，卡德穆斯等人與其對答回應形成不同層次的悲劇嘲弄。一直到她醒來發現自己親手殺死了兒子，揭露了殘酷的真相，其哀痛是無法言喻的。遭遇之慘，在希臘悲劇也是相當罕見的，其可怕的景象，相信不只是當代觀眾不易接受，至今恐怕也是不忍卒睹的吧！或許直到亞格伊的發現才是悲劇高潮的頂點。

至於戴昂尼色斯宣布卡德穆斯及其妻女都遭到流放，變成蛇為本劇的結局，更是平添淒慘的尾聲和餘音繚繞啊！

或許對現代人來說放逐的意義不大，並非什麼嚴厲的懲罰，但對當時希臘人來說是不同的，不只是失去財物、切斷了與家人和朋友的關係，還包括了精神層面、宗教生活的部分：「當個

人被逐出家庭祭壇，從城邦神廟中被排除出去，不准進入祖國的土地時，他就與神界斷絕了關係。同時，他也就不再是社會中的人，不再具有宗教身分，總之他什麼都不是。他想要重新獲得人的身分，就必須在別的神壇前懇求，必須坐在別人家的灶前，以便融入新的團體。另外，他還必須參加宗教儀式，同神建立關係，使自己扎下根來。」（維爾南，頁367）因此，卡德穆斯叫亞格伊去找其姐夫雅瑞斯塔斯的家找尋庇護，乞求收容（1371行）。亦即是說，尤瑞匹底斯是依照其文化中的遊戲規則發言的，甚或是滯留在馬其頓期間的有感而發，不自覺地流露吧!?

這部戲劇真正的費解之處不在彭休斯，他的所做所為清晰可讀，然而戴昂尼斯的態度與意志，正反兩面都值得深思，我們究竟該如何看待他？評價他？戲裡戲外有何不同？亦即說，尤瑞匹底斯的詮釋與創造和傳統或其他人的說法有何差別？當然，本文不可能提出滿意的說法與答案，或許只是提問和探究的開始。

一般說來，酒神體現在希臘城邦宗教制度的對立面。婦女被排拒在政治和公眾事物之外，宗教的祭祀亦然，但是她們可以成為酒神的信徒、儀典中的主要角色，可說是一種補償。此外，奴隸也可以參加慶典活動，更具打破社會階層的限制，具有平等的精神（維爾南，頁365-69）。再加上飲酒、集體的歇斯底里、神靈附體進入顛狂或恍惚的狀態，幾乎打破了現實社會的階級、理性、勞動、生活常規的各種束縛，而得到相當澈底的解放和自由，帶給人們放鬆與歡樂。至於性愛方面可能如本

劇所說的既不禁止，也不鼓勵。若對照尤瑞匹底斯在本劇所顯示的層面來看，首先祂以俊秀稍帶女性化的容貌示人，可能與信徒一起生活，尤其是那一群從亞洲帶來的女信徒，也就是歌隊的成員，似乎相處甚歡，其樂融融。其次，祂對待底比斯新入門的教徒則是另外一種方式與態度：讓拋家棄子集結在山中過著團體生活，與動物打成一片，吃的是水、奶、酒、蜂蜜等流質的食物。然而，這些信徒的生理和心理都產生突變，就連老邁的泰瑞西亞斯和卡德穆斯只因參加了儀典的活動，也有返老還童、不知疲倦、忘年的歡樂效益（187-90 行）。不過，那些女信徒發怒時變得極為可怕，正如先前引述的兩位信使所描述的攻擊行動的各種細節與景象。她們的確從原本的社會中解放出來，自由了，可是失去的理性，成為魔女，被其非理性的衝動、惡性侵犯、破壞或毀滅性的本能支配與控制。至於祂對待反對者或不虔誠的人，那真是絲毫不留餘地，殘酷至極，嚴苛到底。是故，卡德穆斯忍不住提出了質疑：

卡 德 穆 斯：戴昂尼色斯，我們懇求您！我們對不起您。

戴昂尼色斯：你們了解我們太遲了。

在應該知道的時候，你們沒有。

卡 德 穆 斯：我們現在知道了，但您對我們太過分了。

戴昂尼色斯：不錯，因為我，一位神，受到了你們的侮辱。

卡 德 穆 斯：神不應該像凡人一樣憤怒。

戴昂尼色斯：我父宙斯早就允許這些事情。

亞 格 伊：啊！老人家，悲慘的放逐已成定局。

> **戴昂尼色斯**：既然無法避免，為什麼還要拖延呢？（1344-51 行）

假如酒神那麼痛恨別人對母親的誤解和醜化，對天父宙斯那麼崇敬，為自己的出身感到自豪，也就是十分重視血緣親情關係，但是又為何不能寬容地對待其外祖父、姨媽和表兄弟呢？那樣嚴厲、殘忍地懲罰、毀滅他們，豈不矛盾，難以自圓其說？祂這樣做是公正還是偏頗？是凶殘惡毒或是仁慈寬大？讓世人心悅誠服或是畏懼疑慮？

戴昂尼色斯在序場中所表達的他來到底比斯的動機與目的：為母親除去污名；要世人承認他是一尊大神；在底比斯廣納信眾，建立教派的第一塊基地；向卡德穆斯及其女兒報復，對排斥他壓制其信徒的彭休斯進行戰鬥。這些目的都澈底實現了，他戰勝了所有的人，並且按照他的意志做到了一切，無人再敢忤逆和褻瀆神明了。如果把彭休斯種種性格上的弱點，和其採取的策略和行動上所犯的錯誤，歸納出他失敗的原因，與戴昂尼色斯的謀定而後動、為達目的不擇手段、陰險毒辣的計策、恩威並施的作為比較起來，酒神更像一個厲害的政治人物和領袖。所以，本劇特別突顯了彭休斯的悲劇和戴昂尼色斯的傳奇與喜悅，但是帶給世人的又是什麼？尤瑞匹底斯非常微妙他做出結語：

> **歌隊**：世上多少事我們確實不知道，
> 　　　　神仙做了太多令人驚奇的事。

我們追求期盼的總是沒來到，

而這個故事就是這樣的結局，

神所發現的道路常出人意料。（1388-92 行）

　　或許神的道路不同於我們的道路，就像天怎麼高過地，祂就怎麼高過我們，神是一切，我們什麼都沒有。但是，為什麼？難道只能信，不能問，不能知？

註解

1. 參看基托（H.D.F. Kitto），〈最後二部戲劇〉（Two Last Play），《希臘悲劇》（*Greek Tragedy*，紐約：Routledge 出版社，2001）。

2. 艾思奇勒斯（Aeschylus, 523-456B.C.）得過十三次獎，索福克里斯（Sophocles,496-406 B.C.）得到二十四次獎，十八次首獎，是當代最受崇敬和喜愛的作家，與尤瑞匹底斯的遭遇相差甚遠。

3. 杜德斯（E. R. Dodds），《尤瑞匹底斯：戴神女信徒》（*Euripides:Bacchae*，附編輯引言和評論，牛津：Claredon 出版社，1953）。

4. 亞里斯多德認為：「我們不一定要維持悲劇常用的傳說為題材，事實上，堅持這樣是荒謬的，因為即令題材是知道的，也只是少數人知道，卻能讓大家得到快感。」（劉效鵬譯，頁95）因此，詩人也可採取歷史、真實人生中的事件，或虛構想像均無不可；由於「最初詩人描述任何到手的傳說」，後來偶然發現「少數幾個家族的故事」（頁113）最具悲劇效果，能夠激發哀憐與恐懼的情緒。然而，「他應該顯示自己的創造，並技巧地處理這個傳統的材料」（頁121）。

5. 素來傳說羊人為酒神成長時期的玩伴，而羊人劇也與悲劇關係密切，參賽的劇作者必須提出三部悲劇與一部羊人劇，並且一起演出。亞氏《詩學》也留下佐證資料：「為了悲劇莊嚴的樣式，不用早期羊人劇形式的怪誕語法。然後是短長格取代長短四音步，它根源於悲劇的體例時，與舞蹈的關係密切。」（劉效鵬譯，頁64）

6. 據說其子將《戴神女信徒》、《在奧呂斯的伊菲貞妮亞》（*Iphigenia at Aulis*）以及失傳的作品《艾克蒙》（*Alcmaen*）三部合起來，參加城市的戴昂尼色斯的祭典之戲劇競賽，拿到頭獎，或可說是對他的最後肯定。

7. 參看穆勒（H. J. Muller），《悲劇的精神》（*The Spirit of Tragedy*，紐約：Alfred A. Knopf 出版社，1956），頁122。

8. 依席福德（Richard Seaford）的解釋，先知的話，係按照當時希臘人的演講法則，分成五個部分：引論、讚美、訴求、回應，及結語。可參考胡耀恆譯本所指明的行數。

9. 亞氏在其《詩學》的悲劇分類中已指出單純型的主要訴求於場面元素，並舉《普羅米修斯》為例（劉效鵬譯，頁151）：按該劇已有宙斯發怒，雷電交加中高高加索的懸崖等景觀都消失不見了的要求，在偌大一個露天劇場中，應該不難做到。然而，由場面所激起的情緒反應是比較膚淺的。

10. 在此借用榮格（C. G. Jung）的心理學概念，認為每個男人的人格中都有其陰性特質，更簡化的比喻為其內在女人。在某些情況下，自其潛意識中顯露出來。

參考書目

中文部分：

胡耀恆譯　尤瑞皮底斯《戴神的女信徒》台北：聯經　2003

彭淮棟譯　薩依德《論晚期風格》台北：麥田　2010

黃艷紅譯　維爾南《希臘人的神話和思想》北京：中國人民大學　2007

劉效鵬譯　亞里斯多德《詩學》台北：五南　2008

羅念生譯　《歐里庇得斯悲劇六種》上海：世紀　2004

譯者不詳　尼采《悲劇的誕生》新竹：仰哲　1989

外文部分：

Brockett, Oscar G. *History of the Theatre*. Boston: Allynand Bacon, 1995.

Diller, Hans. *"Euripides' Final Phase: The Bacchae"* in *Greek Tragedy*, ed., Erich Segal. New York: Harper & Row Publishers, 1984.

Dodds, E.R. *Euripides Bacchae*. Ed., with Inrod. and comm. Oxford, 1953.

Nietzsche, Friedrich. *The Birth of Tragedy*. trans. Golffing, Francis. Taipei: Books Caves Co. Ltd., 1965.

Kitto, H. D. F. *Greek Tragedy*. New York: Routledge, 2001.

Kovacs, David. Ed. &Tr. *Euripides' Bacchae*. London: Harvard University Press, 2002.

Muller, J. Herbert.*The Spirit of Tragedy*. New York: Alfred A Knopf, 1956.

Roche, Paul. Trans. *Euripides'Ten Plays*. A Signet Classic, 1998.

Roslenmeyer, T. G. *"Tragedy and Religion: The Bacchae"* in *Greek Tragedy*. ed., Erich Segal, New York: Harper & Row Publishers, 1984.

Silk, M. S. Ed. *Tragedy and the Tragic*. Oxford: Clarendon Press, 1998.

Wiles, David.*Tragedy in Athens.*Cambridge University Press, 1997.

自希臘、儀式、佛洛伊德之觀點論《利絲翠塔》中性愛消弭戰爭的喜劇性

摘要

利絲翠塔（Lysistrata）號召雅典和斯巴達的婦女聯合起來性罷工，制止戰爭的妙點子（happy idea），並非偶然，與柏拉圖對話錄〈會飲篇〉中的亞里斯多芬（Aristophanes）等人的論點若合符節。雖然現存的亞里斯多德《詩學》對於喜劇的論述既粗略又不完整，但仍有吉光片羽對了解希臘喜劇頗有裨益。而《喜劇論綱》（*Tractatus Coislinianus*）最是一脈相承，合起來分析《利絲翠塔》（*Lysistrata*）的喜劇性，或能代表希臘時代的看法。

《利絲翠塔》為西元前 411 年 1 月雅典的戲劇節（Lenaia，雷納亞節）演出的作品，是帶來歡樂笑聲的喜劇，但也是一部儀式劇，誠如亞里斯多德所言，喜劇起源於陽物歌（Phallic Song）。又，據康福德（F. M. Cornford）的說法，喜劇出自豐饒儀式（fertility rite），象徵著舊年的死亡和新年的誕生，把冬天霜凍衰弱和延宕的生命，在春天釋放出來讓其復甦。其基本的

核心，即是送走死亡和引進生命。同時，儀典是神聖的，而戲劇為世俗的；前者要實效，後者重娛樂，兩相對照也常難以分離。固然，亞里斯多芬之《財神》（*Plutus*）最明顯，最典型。《利絲翠塔》則是另一番景象，以男女性愛的渴望引進新生命，並象徵著各種生育力的接引和確保，要消除戰爭所帶來飢餓、疾病、損失和死亡。戲裡的男女對抗與爭鬥，其背後代表著善惡的衝突，其勝負的結果和意義全然不同。

亞里斯多芬的三部反對內戰的戲劇：《阿卡奈人》（*The Acharnians*）、《和平》（*Peace*），和《利絲翠塔》最後都以和平結束。他的態度很堅定，主張也說得很清楚，甚至是再三警告。可惜當權者聽不進去，挽救不了什麼。儀式法術也改變不了七年後雅典在阿哥斯普特摩（Aigospotomoi）慘敗崩潰的命運。更不用說人類的戰爭從無止息，就連愛因斯坦都向佛洛伊德請教為何有戰爭，而佛氏回答戰爭出自人類死亡和破壞的本能，因此難以倖免。唯性愛（eros）或力比多（1ibido）或能消弭暴力戰爭!?依然不樂觀，沒那麼多喜劇。

壹、前言

在我接受邀請撰稿時，首先想到的就是本劇，但究竟什麼原因，卻不易回答。《利絲翠塔》不是亞里斯多芬最好的作品，也沒有證據顯示它在競賽中獲獎。不過，它的確是現代人最常討論和演出的舊喜劇之一。而我選它的原因是由於在課堂中每次討論它時，同學的反應最熱烈。尤其是以性罷工來消弭戰爭，倒是這個兩千多年來的好點子，幾成絕響。接著，難題來了，不只是沒一個理想的中譯本，所看到的英譯本也都有不少出入。甚至連批評的文章所引用的對話與唱詞也不盡相同，可見也沒有一個通行又令人滿意的本子。現將我所參考的版本列於次：

1. Aristophanes III *Birds*, *Lysistrata*, *Women at the Thesmophoria*. Edited by Jeffrey Hendersion. Massachusetts: Harvard University Press, 2000.

2. Aristophanes 2 *Wasps*, *Lysistrata*, *Frogs*, *The Sexual Congress*. Edited by David R. Slavitt and Palmer Bovie. PhiladeIphia: University of Pennsylvania Press, 1999.

3. Aristophanes.Four Comedies—*Lysistrata*, *The Frogs*, *The Birds*, *Ladies' Day*. New English Version by Dudley Fitts. New York: Harcourt, Brace, & World,Inc., 1962.

4. 呂健忠譯亞里斯多芬《利西翠妲》台北：書林 1989

了財庫，男人就是想打仗也沒錢可打[1]。

　　惟利絲翠塔想出聯合全希臘的婦女，以性罷工來阻止戰爭
達到和平的目的，這等絕妙的好點子可能並非偶然，或發響於
柏拉圖之〈會飲篇〉[2]；亞里斯多芬以一則寓言來歌頌愛神之偉
大，他說我們人類最初是球形的，有著圓圓的背和兩側，有四
條胳膊四條腿，兩張一模一樣的臉，但分別朝著前後不同的方
向，四隻耳朵，一對生殖器，身體的其他組成部分的數目也都
加倍。他們可以直立任意向前向後走，等到要快跑的時候，就
像車輪一樣翻滾。如果把手也算上可是有八條腿，滾起來快得
不得了。就因為他們太厲害了，讓諸神不知所措。宙斯既不能
用霹靂把人都打死，那樣就沒人獻祭和膜拜了，但又不能容忍
人類的蠻橫無禮、桀驁不馴的樣子。宙斯絞盡腦汁，最後想出
一個一石二鳥的妙計，把人類劈成兩半，一方面每個人都只有
原來一半強大，另一方面侍奉的人卻加倍。接著又吩咐阿波羅
把人的臉孔轉過來，低下頭就看到被切開的身子，使人心生恐
懼，不敢再搗亂。甚至在治好傷口之餘，故意留下肚臍周圍的
皺紋，藉以提醒人類要記住從前所受的苦。而那些被劈開的人
非常想念自己的另一半，找到另一半時連忙用胳膊摟住對方的
脖子，不肯分開。以致不思茶飯，不想工作，死於飢餓和虛脫。
於是引起了宙斯的憂慮，想出個新辦法，把人的生殖器移到前
面來，讓人類通過男女的交媾去繁殖下一代。同時，這種愛不
斷地使我們的情慾復甦，尋求與他人合為一體，由此成為人與
人之間溝通的橋樑。這些都是人類原初狀態的殘餘，因為我們
本來是完整的，所以現在正企盼和追求其原初的完整性，此即

是愛情。而世上的男女，全人類的幸福，只有一條路，實現愛情，找到自己的伴侶來醫治我們被分割的本性。我們不能抗拒愛神，只能跟祂和睦相處 [3]。接著飲宴的主人，名劇作家阿伽松（Agathon）認為愛神之美，自不待言。至於其品德，首先，祂從不受諸神和凡人的傷害，但也不會傷害諸神和凡人。愛神所能承受的任何東西都不需要借助暴力，暴力根本無法觸及愛神，愛神也不需要暴力來激發愛情，因為世人無法強求愛神，只能自願侍奉愛神。我們都知道，雙方情投意合才能激起愛情，這樣的愛情才是正義的。其次，說到勇敢，就像索福克里斯的詩所強調的：「連戰神阿瑞斯也無法阻擋愛神。」[4] 在那故事中不是戰神征服愛神，而是愛神征服了戰神。既然征服者比被征服者強大，愛神能通過愛來征服其他的神，表明了祂才是諸神中最強大的。再其次，論能力，一切生物的產生和生長所依靠的創造性力量就是愛的能力，這是任誰也不能否認的。還有，藝術家和工匠只要在愛神的指引下工作就能取得光輝的成就。不受愛神影響的藝術家和工匠到老也是一事無成，沒沒無聞。總括說來，愛神除了祂本身是最可愛的和最優秀的神之外，祂還在其周圍創造了所有的美德 [5]。而蘇格拉底則以理性詰辯的方式釐清一些含混不清和錯誤的觀念，重新界定所謂愛情哲學。他認為愛神是一個非常強大的精靈，介於人神間。是窮神與財神所生，祂既是朽壞的又是不朽的；處於無知和智慧的中間狀態；愛這種人盡皆知、能迷倒所有人的力量包括各種對幸福和善的企盼；愛的行為就是孕育美，既在身體中，又在靈魂裡。唯愛不是對美本身的企盼，而是在愛的影響下企盼生育。但為

什麼要企盼生育呢？因為只有通過生育，凡人才能延續和不朽。也就是說，愛是對不朽的企盼。人不能像神靈那樣保持同一和永恆，只能留下新生命來填補自己死後留下的空缺[6]。亞里斯多芬既出席了這場飲宴，並且發表了妙喻，參與辯證到天明[7]，自然是印象深刻，對其思維邏輯不無影響。雖不應過分高估，但至少對於了解亞里斯多芬的心態和思路有所助益。作者在本劇中對性愛力量的強大，必定能戰勝一切，始終抱持著樂觀的態度和絕對的信心。雖也提及其他神明，但掛在嘴上最多的還是愛神（至少在劇中說了八次）。

參、滑稽與可笑

亞里斯多德在其《詩學》第六章曾云：「關於六音步體詩之模擬，和喜劇留到以後再說。」卻未傳下來[8]。按現存之章節對喜劇的討論，非但不如悲劇詳盡，甚至比史詩還來得少。而《喜劇論綱》最是一脈相承，這個十世紀殘缺的手稿，於 1839 年發現於法國，今典藏在巴黎的國家圖書館。它可能抄自西元前一世紀的作品，即令不能斷定其與亞氏的確切關係，但也是截至目前為止，我們所能讀到有關希臘喜劇定義和技術性討論最早的文獻。現將其與亞氏《詩學》所遺留下的觀點合併起來分析利絲翠塔的喜劇性。

首先引述《喜劇論綱》之定義：「喜劇是對一個可笑的和醜陋的動作的模擬，其具足夠的長度，[在裝飾的語言中，]數種修飾分別見於劇本的各部分；[直接地呈現]由人來表演；而不是敘述方式；通過喜悅和笑聲產生這類情緒的淨化。笑乃是喜劇之

母。」⁹無論從形式上，和觀念上，都很類似亞里斯多德之悲劇定義，甚至有刻意模仿之嫌。其次，由於他沒有對可笑和醜陋的動作進一步加以解釋，因此，似可再參照亞氏的說法：「模擬的對象為動作中的人，這些人必定是較高或較低的類型（主要是以倫理品格來回應這些劃分，好與壞存有道德上不同之區隔標幟），再現的人物必定比現實人生來得好，來得壞，或者與其相若。……喜劇企圖表現的人比較壞，而悲劇要比現實人生來得好。」¹⁰以及「喜劇是對一個較低的性格類型的一種模擬——但無論如何，不全然是壞的意思，可笑的對象僅只是醜細分的一類。它包含有某種缺點或者是那種沒有痛苦和破壞性的醜。舉一個明顯的例子，喜劇的面具是醜和扭曲，但不蘊含著痛苦。」¹¹是故，總括說來，喜劇所模擬的對象為一個較低的性格類型，主要是倫理品質為準，比一般人來得壞。但這裡所謂的壞，不全然是壞或惡的意思，該對象係屬醜中的可笑，不會令人痛苦的一類。再者，喜劇的基本情緒是喜悅和笑。也就是說，如果悲劇裡應該有一定比例的恐懼，那麼喜劇中也應該有適當比例的笑聲¹²。

關於笑聲的來源，《喜劇論綱》的作者將其分成措詞和事物兩大類：

一、來自措詞的笑聲，有用：

（A）同音異義字（homonyms）

（B）同義字（synonyms）

（C）嘮嘮叨叨或重複（repetition）

（D）音同但字源、拼法、字義不同，在形式上有：

（1）加長

（2）減短

（E）小詞

（F）誤用

（1）由聲音而生

（2）類似的其他方式

（G）文法和句法 [13]

本劇原文為希臘文，要翻譯成中文，甚至並列英譯來討論實有礙難之處，在此略而不論。唯其所云：「喜劇的措詞要用共同的、通俗的語言。喜劇的詩人必定以其本土慣用語賦予他的人物，又以外邦的慣用語分配給一個外邦人。」[14] 在本劇中得到印證，亞里斯多芬讓蘭皮托和斯巴達大使（Spartan Ambassador）所使用的語言不同於其他人。藉此產生對照有趣的效果。此外，《喜劇論綱》的作者特別指出喜劇不同於謾罵，因為是公開指責他人的負面特質，而喜劇僅只是強調或突顯這些性質罷了。但康福德卻指出：「雅典喜劇的基本主題見於這些歌詞和誇大的笑科中，偶然地變換安排在一場謾罵裡。」[15] 亦即是說，不管是對是錯，確實為常見的模式，謾罵是其元素之一。而本劇具有不少吵架的場面，所謂相罵無好口，為了壓制對方，要贏敵手，往往極盡惡毒之能事。但喜劇要罵得好笑，如果純粹是語言的暴力，只有傷人可怕而已，就不合適了。現舉二例為證：

【例一】

有一個老男人抓了一個女人，史翠特麗絲（Stratylis）惶急地大叫。

史 翠 特 麗 絲：放開我！放開我！
考瑞弗西斯女：你個走路屍，
　　　　　　　你還要不要臉？
考瑞弗西斯男：老子就是不信這個邪！
　　　　　　　衛城裡還出了娘子軍啦！
　　　　　　　……

考瑞弗西斯女：女孩，用你的鍋子敲下去！如果這些老傢
　　　　　　　伙再攻擊我們，我就要用兩隻手。
考瑞弗西斯男：要不要踢爛你的臉？
考瑞弗西斯女：要不要咬掉你的球？
考瑞弗西斯男：注意！我可帶著一根棍子。
考瑞弗西斯女：你只要讓你的棍子伸到史翠特麗絲半寸，
　　　　　　　你就永遠沒有棍子要啦！
考瑞弗西斯男：大卸八塊！
考瑞弗西斯女：我戳穿你的腸！（頁 22-23）

【例二】

首長命其隨從逮捕利絲翠塔時，群雌也不甘示弱，立刻還以顏色。

> 卡隆耐克：不准動！
>
> 　　　　　有一隻手碰到她，我就跳到你身上讓你的腸子
> 　　　　　從後門跑出來！
>
> 　　　　　……
>
> 首　　長：另一個！
>
> 　　　　　警官，逮捕那個女人！
>
> 　　　　　我發誓！
>
> 　　　　　我要擺平這場騷亂！
>
> 波奧西安：我也發誓，靠近一寸，你就會是可笑的禿頭佬！
>
> 　　　　　（頁 27）

　　按《喜劇論綱》劃分的第二類出自事物的笑聲，所論列的項目析出利絲翠塔的表現情形[16]：

（A）來自同化，運用了：（1）醜化、（2）美化傾向。

　　公元前五世紀希臘社會是個男尊女卑不平等的世界，當利絲翠塔召集會議，眾家婦女遲遲來不了，她忍不住怨嘆：「……這就是我們女人做事的方式！真的，不怪男人怎麼樣說我們的。」卡隆耐克：「難怪；我想他們是對的。」又見宣誓後還是擔心婦女能不能遵照現定，所以卡隆耐克：「我希望不會，全靠愛弗蘿黛（Aphrodite）！終究，賤女人也能遵守為我們贏得一次聲譽。」亦正如亞氏《詩學》所云：「女人或許被說成是次一等的，奴隸是毫無價值的。」[17] 再其次，法律上也有規定把她們限定為「無自主行為能力者，幾乎視為非人，被排除在社會責任和代議制度資格範圍之外。」[18] 本劇則顛覆了這種現象，

不論鬥智鬥力都是女人占上風，男人吃癟，亦即是醜化男性美化女性，與現實人生形成強烈的對比，令人可哂！

（B）出自騙局

　　按第三場，肯尼西亞（Kinesias）向麥瑞妮（Myrrhine）求歡，表面上看來麥瑞妮是半推半就，故作姿態。一會說當著孩子的面前不可做，打發奴隸抱走後，又嫌沒有床不行，有了床嫌沒墊子，再挑剔沒有枕頭怎麼行，找到了又要被子蓋，接著還要香水……搞得肯尼西亞都快爆炸，好不容易東西全找齊了，人卻跑啦（頁46-51）。這個騙局在進行的過程中，肯尼西亞一再被麥瑞妮戲耍，定會笑聲連連。當然，麥瑞妮如果忍不住破功，受窘被笑的對象變成她了。

（C）出自不可能的

　　此間所謂的不可能，究竟是指邏輯上的或是現實人生中的不可能，作者並未釐清。如果就當代社會制度和文化層面而言，利絲翠塔要聯合那麼多不同族群的婦女一起行動，非常不容易，即令曠日費時地做到了，在年輕的婦女集體性罷工期間，那些男人會不會採取其他方式獲得解放（諸如嫖妓、男色、手淫等），而不會乖乖就範，簽下和平協議書。利絲翠塔的另一個計畫是要老婦人占領雅典衛城的財庫，絕對不可能輕易得手，要制服管治安、財政、外交首長和其手下尤其困難。凡此種種不可能的任務，竟然輕輕鬆鬆圓滿地達成，當然是可笑的。

（D）雖然可能但是沒有結果

　　利絲翠塔與各族群的婦女盟誓絕不跟他們的丈夫和情人上床，但忍不住要背叛的一定大有人在。果不其然：

　利絲翠塔：……我恐怕再也管不住她們了：都想男人想瘋
　　　　　了，她們全都在想辦法逃出去。幹嘛要這樣，
　　　　　聽著：一個想從衛城北面，城牆下的洞穴溜走；
　　　　　另一個用繩索和滑車順著牆滑下去；再有一個
　　　　　爬到鳥背上，準備飛走，因為緊接著妓院——
　　　　　好險被我從後面拽住頭髮！她們全在想找一個
　　　　　理由離開。（頁 39）

（E）出乎意料之外

　　它意味著根據常情常理、經驗法則或者邏輯的推論會有什
麼樣的發展或變化，但是結果或眼見的事實跟這種預期相反。
不過，出乎意料之外的嚴重或可怕的後果，就不好笑，不屬於
喜劇的範圍了。本劇中由利絲翠塔所領導的婦女行動，再再出
乎那些男人的意料之外，難以置信這就是他們抱在懷裡的、燒
飯洗衣的、床上的老婆，完全變成新女性（頁 19）！不再是待
在家裡、不管政治、不懂財政軍國大事的小女人，竟敢大言不
慚要拯救希臘，把處理羊毛、織布的那些法子，來治國、打仗、
辦外交。說它荒謬可笑，卻又頭頭是道（頁 33-34）。當然，更
有趣的是她們最後勝利成功，阻止了戰爭，締結了和平。

（F）來自貶低人物

　　亦即是說喜劇人物表現得不如我們一般人，可能包括從外
貌形體、言行舉止，所做所為都在一般人的水平之下，或者僅
只是劇中所顯露的部分。按本劇之動作是利絲翠塔一手策畫推
動的。她為了要阻止戰爭，發動性罷工，占領衛城，並未跟任

何人討論過其全盤計畫，所有的人都被蒙在鼓裡（見序場）。在這種情形下，無疑地，抬高了利絲翠塔而貶低了其他人。尤其是那個位高權重的首長大人受辱的場景（第一景），先被扮成女人（頁31），再變裝為屍體（頁35）。他的受窘固然是帶領的侍從太少，保護不了他，但是料敵錯誤，分不清局勢，死要面子，再再顯示出他欠缺智慧，蠢得可以。

（G）來自運用丑角式的（默劇的）舞蹈

就在雅典正準備接待斯巴達的使節團舉行飲宴時，一個醉漢闖進來攪局，所謂醉態可掬，其肢體動作的可笑可能猶過於言語。當然，像老男人扛著大木頭，拿了火盆去攻衛城門，一路走來累得喘吁吁，咳嗽不斷。想用煙熏得婦女人受不了，放火燒嚇得她們跑出來。沒想到先嚐到苦頭的是他們自己。接下來，那些老婦人以逸待勞，居高臨下舀水澆來，老男人都成了落湯雞，立即潰敗（頁19-23）。其笑聲主要不出自語言，而是這些默劇動作（pantomimic dramatization）。

（H）在其有權時卻忽略重大，選擇了無關緊要之事

> 傳令官：先生，我請您好心引導我去中央委員會。
>
> 　　　　要送一份公文。
>
> 首　長：你是一個男人，或者是一個生育的代表？
>
> 傳令官：我拒絕回答那樣無聊的問題！
>
> 　　　　我確實是從斯巴達來的傳令官，
>
> 　　　　並且是來談休戰的事。
>
> 首　長：那麼為何

你的袍子底下藏著槍。

傳令官：我沒有藏著槍！

首　長：你走得不自然哩，並且你的袍服

　　　　鼓起來很高。你長了一個腫瘤，或許，

　　　　也或者你有疝氣？

傳令官：你失心瘋了不成，你這傢伙？（頁53）

在停戰這麼重大的議題下，首長大人竟然糾纏不清地一直在追問斯巴達傳令官的那話兒，實在令人噴飯。

（1）當其故事是鬆散的，情節往往就不連貫

這種情況跟亞里斯多德對悲劇的要求所謂：「模擬的對象只有一個，因此情節的處理，依存於一個動作的模擬，……並作為一個整體。……如果他們的任何一部分遭到替換或移除整體將會脫節和混亂。因為一件事的有無，不會造成明顯的不同，就不是整個有機體的一部分。」[19] 正好相反。再者，亞氏也說過喜劇的「詩人首先建構情節於概然的線索上，爾後再嵌入具有特徵的名字」[20]。利絲翠塔的情形更為特殊，它表現的是集體意志的行動，所牽涉的範圍甚廣，至少包括雅典和斯巴達兩個國家。婦女團結起來用性罷工的方式，迫使她們的丈夫或情人停戰。這個計畫在推動進行的過程，該是何等的複雜，難以呈現。所以，我們看到只有肯尼西亞受不了沒老婆的日子，帶著孩子來求麥瑞妮敦倫的場景（Scene 3）。甚至連蘭皮托回到斯巴達發動的情形，完全沒有表現在舞台上。只有勝利果實，讓我們見到斯巴達的男人，因禁慾勃起的古怪模樣。他們完全屈服，

急於求和。在談判過程中，就連斯巴達大使都知道利絲翠塔的威名。

此外，像序場裡說的所有與會的婦女的丈夫，都不在家（頁12），究竟肯尼西亞何時回的家？他說：「老天爺，沒有老婆是什麼人生啊？不能吃，不能睡。每次我回到家，整個地方空蕩蕩，真是難以忍受的悲傷。」（頁45）顯然與序場相隔了一段時日，每個年輕的婦女的丈夫是在軍營或者也回來了？有什麼反應？如果都聚集在一起，固然很單純，便於管理。但這樣做恐怕就達不到逼迫男人停戰的目的了，除非每個戰士都像肯尼西亞一樣地移樽就教。是故性罷工這條線索，表現得既不完整又不連貫。反倒是利絲翠塔的另一個計畫由老阿嬤占領衛城，不但控制了財庫讓那些想打仗的男人也沒錢可打，而且也象徵著女人統治了雅典。老男人奉命來攻城，企圖奪回，結果大敗，就連統帥首長大人都被俘，連番受辱而歸。這條線索在戲中有連貫性，成為主要情節。

以上所列舉的可笑的事物，基本上都屬於情節部分。雖未能全部一一提出，但也可見本劇之滑稽可笑的性質與特色。

其次，關於喜劇人物的性格，論綱中將其歸納為三類：（1）丑角式的、（2）嘲諷式的、（3）騙子型的。

舉凡被貶低的人物，表現得不如常人之愚行，都是被笑的對象，近乎丑角。前已論及除了利絲翠塔外，大部分的人物是被貶低的，尤其是在首長的身分對照下，更是典型的代表。或許就因為利絲翠塔是個智勇雙全的女子，超越其他人太多，故在其態度和語言中，往往不自覺地流露出揶揄和嘲諷口吻。如

按亞氏在論及悲劇人物時所列之四個目標，其中第二個是適當，特別舉出如果一個女人有英武氣概，或者是狂放不羈的才女就不合適 [21]。而其正是利絲翠塔的寫照，她不適合做悲劇的主人翁，卻是喜劇的主角。或許是這個原因使她成為劇名人物，同時也是現存最早以人物名為劇名的喜劇。此外，利絲翠塔有融化軍隊（dissolving armies）之意，那麼，斯巴達的大使把 Lysistrata 說成 Summon Lysisany body 就有引申擴大為融化任何人的涵義了。有人主張利絲翠塔為雅典娜（Athena）的女祭司，雖然也言之成理，但在劇中找不到直接證據，只能聊備一說罷了 [22]。

再其次，《喜劇論綱》中也如亞氏把思想列為喜劇的第三要素。並將思想的部分有兩類：（A）立論與（B）證明。而又把[證明（或說服）分為五種：（1）誓言、（2）契約、（3）見證、（4）拷問（測驗或神判）、（5）法條。

首先，我們看到利絲翠塔率眾英雌占領衛城後，首長質問她為何封鎖衛城門，兩人各持己見，有一段精采的辯論：

利絲翠塔：為什麼？

　　　　　當然，是要掌管錢。沒錢，沒有戰爭。

首　　長：你認為戰爭的原因是錢？

利絲翠塔：我認為是。

　　　　　錢帶來派山德事件

　　　　　並招來其他人對這個國家的攻擊。這下真好啊！

　　　　　誰都別想從這兒拿走一分錢。

首　　長：那你要做什麼？

利絲翠塔：只做一件事！從現在開始，我們要控制財庫。

首　　長：控制財庫！

利絲翠塔：為什麼不？這有什麼好大驚小怪的？

畢竟，我們都掌管自己家裡的預算。

首　　長：大大地不同！

利絲翠塔：不同？什麼意思？

首　　長：我的意思很簡單： 財庫是為了支付國防。

利絲翠塔：不需要。我提出停戰。

首　　長：老天爺。──那國家安全呢？

利絲翠塔：留給我們。（頁 28-29）

當然，首長難以接受這麼顛覆傳統的想法。利絲翠塔只得
向他解釋女性過去保持低調的原因。

利絲翠塔：打從戰爭開始我們女人一直在觀察你們男人，
支持你們，但保留我們自己的主張。那並不意
味著我們很開心：我們不是，因為我要看事情
如何發展；

……

小心翼翼地問你們：「親愛的，今天在議會裡達
成休戰的協議了嗎？」

而你們說：「不關你們的事！閉嘴！」

……

首　　長：你們應該挨罵！說下去。

利絲翠塔：是啊，我們就安靜了。然後，你們很清楚，你
們這些男人立刻想出比以前更糟的搞法。
甚至我看得出它是致命的。於是，我不得不說：
「親愛的你是不是完全失控了？」而我的丈夫
瞪著我並且喝斥：「老婆，做好你織布的事。」
「如果不想挨一頓打，管好你的舌頭。」「打仗
是男人的事！」

首　　長：好詞，宣示得好。（頁30-31）

當首長被利絲翠塔等婦人裝扮成女人羞辱後，原本上囂張
跋扈的氣焰消減不少，低聲下氣地請教利絲翠塔：

首　　長：……你能好心告訴我，你想怎麼拯救希臘？

利絲翠塔：當然，事情沒那麼簡單。

首　　長：我相信，我洗耳恭聽。

利絲翠塔：你知道紡織的事嗎？
就拿纏毛線來說，我們要這樣那樣把線結成束，
上上下下地打理，直到它充實優美。而它就像
打仗。
我們派特使上下打點，這條路和那條路，遍及
全希臘，直到它圓滿達成。

首　　長：毛線？拉線？結成束？
你有沒有搞錯？我告訴你，戰爭是一件很嚴肅
的事。

利絲翠塔：很嚴肅。

我就喜歡持續談論紡織的事。

首　　長：好吧！你繼續說。

利絲翠塔：我們要做的第一件事，就是清洗我們的毛線。把髒東西去掉，你明白嗎？在雅典境內不是也有很多髒東西嗎？你必須把這些人清理開來。我們損壞的羊毛──就像你的取締行動，找出不工作又浪費公帑的傢伙，放到籃子裡的，公民、非公民、結盟的、不結盟的，或者是安分守己的移民。還有你的殖民呢？把散在各處的羊毛束，把他們拉在一起，織成一整塊，而後我們的支持者就永久結成布料。

首　　長：那是把治國的問題簡化成一個女人梳理羊毛和紡織的事。

利絲翠塔：你這蠢蛋！是誰把人家的兒子送去為雅典征西西里打海戰啊？

首　　長：夠了！我求你，別再提這些陳年舊帳了。

利絲翠塔：那麼就說愛吧，每一個女人都需要，可我們只能獨守空閨，跟我們在軍營的丈夫只有夢裡相會。為人妻的命也真夠壞！還有我們的女孩，一天天地變老，到老了，也沒個安慰。

首　　長：男人也會變老。

利絲翠塔：大不相同。一個老兵退伍，即令禿了頭，沒了牙，他還是找得到年輕貌美的小妞跟他同床共

> 枕。但是一個女人啊！她的美貌隨著第一根白
> 髮而去。枉費她青春歲月求神問卜，聽算命，
> 到頭來都不能送給她一個夫婿。（頁 33-34）

儘管已說得相當有趣，但畢竟所談的都是軍事、政治等重大議題，其嚴肅性在所難免。因此，有的批評家指出這些思想的部分，導致本劇的失敗。

關於證明或說服的部分：（1）誓言（oaths）在本劇中出現多次，所謂憑著某某神祇發誓如何如何。但最經典的莫過於序場中利絲翠塔領著眾族婦女所唸的誓詞——

> 「就從此刻起我跟我的丈夫或情人不辦事兒
> 雖然他會苦苦來求我在我的屋裡不能碰
> 披著我的黃色透明紗讓他對我慾火熊熊
> 但我絕不交出我自己如果他定要強迫我
> 我就會冷如冰不動情不舉拖鞋來朝天
> 若像雄獅四體撲向我絕不屈膝迎向他
> 如能緊守此誓言讓我喝下這碗酒
> 若有違誓，罰我碗中盛的全是水。」（頁 17-18）

既然要立誓保證會兌現其諾言，取信於人。同時，也意味著有可能違背，涉及人性中的衝突與掙扎，否則無須起誓來約束。按照上面所引之誓言，除了想逃回家又被利絲翠塔抓回的婦女外（頁 39），還有當面向利絲翠塔請假者，其所杜撰的理

由不一，但都經不起考驗，受到拷問後──破功。現舉一例為
證──

> 婦　女　丙：噢光輝的女神喲！您要為生孩子的女人求情
> 　　　　　　啊！我求您，阻止，一定阻止這次生產。我豈
> 　　　　　　不要污染一塊聖地？
> 利絲翠塔：你有什麼事？
> 婦　女　丙：我懷了一個孩子，現在任何時刻就會生。
> 利絲翠塔：但是你昨天就沒有懷孕。
> 婦　女　丙：嗯，我是今天。讓我回家找一個接生婆，利絲
> 　　　　　　翠塔，不要多長時間。
> 利絲翠塔：我從來沒聽過這麼無聊的說法。你外衣底下突
> 　　　　　　起的是什麼？
> 婦　女　丙：一個小男嬰？
> 利絲翠塔：它確實不是的。它中間空空，像一個盆，或者
> 　　　　　　為什麼？它是雅典娜的頭盔！而你卻說你有一
> 　　　　　　個小寶寶。
> 婦　女　丙：真的，我是有了！
> 利絲翠塔：那為什麼要這頭盔？
> 婦　女　丙：我怕在衛城這兒就開始陣痛；我想用它接住我
> 　　　　　　的小嬰孩，正是為我親愛的寶貝準備的。（頁
> 　　　　　　40-41）

《喜劇論綱》也像亞氏《詩學》一樣，對於構成喜劇另外

兩個元素語焉不詳，因為他們都不是詩論的核心問題。所以，只約略提及旋律（melody）是音樂的領域，並採用該藝術的基本規範。場面或景觀（spectacIe）對戲劇最大的好處就在於提供符合要求的事物。因此之故，本文也缺乏討論的基礎而從略。

肆、自儀式角度的詮釋

亞里斯多芬的《利絲翠塔》寫於公元 412 年，並可能在次年 1 月的雅典戲劇節（Athenian festival of the Lenaia）中演出 [23]。既然是參賽的喜劇，也就是祭典的一部分，具有儀式性格，或半個儀式劇。同時，它的演出內容是要聯合希臘境內的女子，發動性罷工和占領財庫來阻止男人的征戰，自然流露出想要操控的目的，等同於法術的施行。或許如謝克納（Richard Schechner）所指出的：「實效和娛樂之間基本上是對立的，而非儀式與戲劇之間的對立。把一場特定的表演稱為儀式還是戲劇要看表演傾向於實效或娛樂的程度而定。沒有純粹或絕對的，並且因為視角變了分類也就改變。」（2010，頁 168）同時他根據實效和娛樂組成一個二元對立的結構，一個連續不斷的統一體。實效（儀式）／娛樂（戲劇）；意圖／樂趣；與缺失的他者相連／只為在場的那些人；取消時間，象徵的時間／強調現在；把他者引進來／觀眾是他者；表演人員著魔，陷入迷幻／表演人員知道自己在做什麼；觀眾參與／觀眾觀看；觀眾相信／觀眾欣賞；批評被禁止／批評被鼓勵；集體創造／個人創作（2010，頁 167-168）。謝克納甚至將此概念普遍化，認為整個戲劇史都是不斷沿著實效和娛樂相互關聯的交織結構，並依此核心向外

延伸發展，任何時期的文化都會以某一方面占據主導地位，同時另一方面就會下降，呈現此消彼長的現象（頁168）。如據上面的表述，顯然本劇比較偏向右邊的娛樂的層面，亦即是希臘的舊喜劇發展至此階段所呈現的特色。唯本節的視角放在它的儀式向度和意義。

由於雷納亞節這個戴昂尼色斯的祭典，最初就只演喜劇，後來才有悲劇參與。其所舉行的時間，又正值迎春送冬，一年之肇始。目的是希望能確保強壯的生育力量，故常用陽物來象徵它。正如亞氏所云：「喜劇起源於陽物歌。」[24]康福德更斷言：「喜劇的源起與戴昂尼色斯或陽物的儀式之關係殆無可疑。……就我們從亞里斯多芬所認識的雅典的喜劇而言，是由一種既存的戲，一種民俗劇的架構中來重建；在此民俗劇的背後依然鋪陳出較早的階段，其動作是戲劇化地呈現在宗教的儀式裡。這種觀點的好處是假設戲劇所呈現的元素應來自很早的源頭。」[25]而這種形式是由豐饒儀式的初級戲劇所形成，此處我們只注意最重要的元素，特別讓我們感興趣的是因為我們可以很清楚地追溯到它們對喜劇情節的影響。在我們通過檢視象徵同樣的自然現象的所有變化中，於其原始的法術意圖裡，是以熟悉可感的方式或模擬的表象來設計，並藉此產生和演化出更多的意涵。包括所謂舊年的死亡與新年的誕生或到來，在冬天霜凍中衰弱和延宕的生命於春天裡釋放與復甦。是故，在其基本的核心中，它們涉及陽物的儀式有兩個層面：死亡的逐出和生命的引進。此儀式祭典可按照兩個勢力的模式和它們之間衝突的象徵來歸類[26]。

　　首先，讓我們來檢視送走死亡的儀式：按其最簡單的類型，是把代表邪惡勢力的雕像，常名之為死亡，把它帶走和燒掉，或者將其丟到水裡去，抑或者是用其他方式毀壞它。而古希臘的這種祭典是在戴菲（Delphi）舉行，置放一個叫做卡瑞爾（Charila）的傀儡，先由國王用他的草鞋打，然後吊死它，最終掩埋於深坑裡。羅馬的史學家普勞塔克（Plutarch），記載了一個跟卡瑞爾非常接近的「趕走飢餓」的祭典。用一種具有清瀉力的植物來鞭打家奴，並把他逐出門外，還要說：「飢餓滾出去，財富、健康留裡面。」在其他國家地區舉行的時間可能不同，名稱有異，細節有別，但儀式的內容和意義相類似 27。這個簡單儀式的公式提醒我們注意，這儀典共同地具有互補性格。如果趕走了飢餓和死亡，財富和生命必定會到來取而代之。因此，儀典中每一個細節都說明了兩個面向：果實和財富的引進，和飢餓、疾病、罪惡、死亡的逐出。在儀典進行的過程中所使用的物品：如橄欖枝、韮菜、無花果枝等植物，食物有麵包、大麥餅、乳酪、無花果等，飲料如酒、油、水等。最後，為了達到淨化的目的，上述這些東西，都要燒掉，並將其灰燼撒在風中飄散，丟到海裡。顯然，亞里斯多芬的財神（Plutus），其主旨即是：「貧窮飢餓滾出去，財富、健康留裡面。」財富帶進屋子裡，糧食溢滿倉；儘管窮神在爭辯（Agon）中為她自己抗辯和解釋她的仁愛，但仍被詛咒趕走開！

　　如果把此劇當作西元前五世紀的文獻看待，與 1954 年馬克斯‧格拉克曼（Max Gluckman）對祖魯族的典禮所做田野調查的分析相比，會有一個相當有趣的發現，它能夠印證兩者的

發展邏輯和效用是很接近的。他說：「當激烈的土地爭端或嚴重的自然災害——比如蟲害、饑荒，或旱災——發生的時候，這類的儀式就會頻繁地舉行，女人會被賦予主導性的角色，而男人會變成從屬性的角色。」（頁 4-11）其他的權威人士也對不同的地方的這類儀式做過細緻的討論，在此就不一一列舉了 [28]。不過，據特納（Victor Turner）的研究總結說來：「在這些儀式產生的情況中，人們都心存這樣的信仰，那就是男人在社會的結構中占據重要的地位，卻引起眾神或祖先的不滿；或者是另一種情況，即男人將社會和自然之間的神祕平衡改變了，結果前者的混亂引發了後者的異常。」（頁 184）

揆諸史實希臘境內所發生的波羅奔尼撒戰爭，三十年的內戰，各城邦的國力消耗殆盡，田園荒廢，遍地饑饉，傷亡甚眾，女性獨守空閨，再加上疾病，自然人口銳減，可能只為了滿足了少數的政治人物的權力野心，將軍的虛榮和軍火商的私利。平民百姓普遍怨恨內戰，婦女更是最大的受害者。亞里斯多芬的反戰三部曲，個個都是控訴與諷刺，本劇的視野則是從自女性的觀點透析。亦即是說，原本在社會結構中居高位者帶來了災禍，那些在結構中的年輕女子平常的地位處在父親和丈夫之下，她們代表交融，超越所有的紛爭，而且是全面性的，於是進行了撥亂反正的工作。她們為了達到這樣目的，通過象徵性地暫時剝奪了那些地位較高的男人的武器、服裝、配備，以及行為方式，並且為舊有的形式增添了新的內容，此時的交融本身戴上結構的面具，對原來的權威進行掌控。結構的形式剝除自私的成分，交融的價值與結構的形式聯合在一起，並使後者

得到淨化（Turner 2007，頁 184）。

　　至於本劇與此儀典的相關性或類以性，就表現得比較婉約和複雜。首先在本劇的序場中，利絲翠坦號召整個希臘半島的各族群婦女集會提出性罷工，並達成協議，舉行宣誓結盟的儀式，但是這個妙點子的提出和實踐必然也能讓觀眾開懷大笑。

　　其次，在第一場中，當利絲翠坦和首長溝通不良，無法達成共識時，當下：

利絲翠塔：活起來了？你自己去活吧！（憤怒地）去買一
　　　　　副棺材吧！反正你有足夠的錢。我烤你一個餅
　　　　　因為地府要。並且這兒備有你葬禮的花圈！（她
　　　　　澆水在他頭上）

麥瑞妮：這是另外一份！（澆更多水）

卡隆耐克：還有我的奉獻！（澆更多）

利絲翠塔：你在等什麼？全都上了冥河的渡船啦！卡龍
　　　　　（Charon）正在叫你哩！開船的時間到了：別
　　　　　打亂了行程表！

首　　長：撒野的女人！敢這樣對我！天神不容，我回到
　　　　　城裡要告知其他的首長你們會怎麼對待他們。
　　　　　（首長退場）

利絲翠塔：真是的，我想我們應該按照規矩把他的屍體放
　　　　　在門口的台階上。不過，不要緊。我們明天早
　　　　　晨再為他舉行死亡的祭典。（利絲翠塔、麥瑞妮
　　　　　和卡隆耐克退場）

當然，沒有真的殺人，只是一場戲謔，最多是羞辱那位首長一下罷了。但的確在舉行一個儀式，而且與上述送走死亡祭典的風貌、使用的元素、角色的性質、代表的涵義都相同。係屬同一類型，只須略加解釋，即能清晰明白。首先，此時的希臘已實施民主制度多年，所以首長雖在行使治理國政、管轄人民的權力，但並無帝王的稱號。不過，他還是有首長的身分地位、領袖司令的意思，對於國家的興亡、人民的生計負責。尤其是掀起戰爭，造成田園荒蕪、毀壞。

利絲翠塔：啊！肥沃的波奧提亞平原

卡隆耐克：然而，如果你注意這肥沃的平原早已被毀了。
　　　　　（頁 11）
　　　　　家徒四壁，無以為生。

婦女合唱團：……你可搜查我的家，但你不會找到可用之
　　　　　物，除非你的兩眼能比我敏銳。我們多少的
　　　　　孩子，處於半飢餓狀態？（頁 61）
　　　　　當然，留下嬌妻獨守空閨，操持整個家。（頁
　　　　　62）

這才逼得利絲翠塔挺身而出，婦女熱烈響應。凡此種種都是妨礙生育、健康、財富的勢力，所以把她們把這個首長視為罪魁禍首，無疑是很自然又順理成章的事。或許站在同情立場，他就像個共犯結構的代罪的傀儡，但不論怎麼說他都應該被逐出，罷黜。終止戰爭，希臘才能得救。

其次，在儀式進行的過程中，為他安排棺材、花圈、餅、水，也都是送走死亡共有的器物類別。至於再三往首長頭上澆水，亦非偶然，有其象徵的意涵：可能是利絲翠坦認為他利令智昏，要他清醒過來；在此禍國殃民的罪魁禍首死後，舉行除罪的淨化儀式；又彷彿在灌溉植物，就好比葡萄在其生命的週期中會隨著季節而變，冬季裡衰敗，逢春又生，多少有著死而復活的期侍。最後，坐上船夫卡龍的渡船，經冥河往地府（Hades）的旅程。正是希臘神話一貫的說法，普同的信仰。並非作者的不傳之祕，且於後來的《群蛙》（*Frogs*, 405B.C.）中又再用一次。

再其次，討論冬夏之戰：對原始人來說，季節的更迭與植物的生長和人類的生計，甚至種族的綿延的關係，不但密切而且重大。因此，也是最隆重的儀式和祝典。按照摩瑞（Gilbert Murray）對植物王（Vegetation-Kings）或年魔（Year-daemons）的解釋：「……有兩種計算的方式：你可採用季節或半年來計算，即夏季與冬季；或者你採取整年做你的計算的單位。在第一種系統中，夏王或植物的精神為冬王所殺，並自春天中死而復活。按第二方式，每一個年王起初作為殺冬者，娶了王后，變得驕傲和養尊處優，然後被他前任的復仇者所殺。」[29] 換言之，這種週期性的反覆循環是必然的規律，無法逃避的宿命，只有任它不斷地上演。這類儀典進行的景象，正如弗雷澤（Sir James Frazer）所云：「我們可以臆測在許多的情況中，它都分成兩個陣營代表善與惡的勢力，為了控制對方，彼此奮戰不已。」[30] 例如：「瑞典的城鎮於五月節時，用兩隊年輕人騎著馬，就好像做一場塵世的遭遇戰。其中一隊穿著毛皮代表冬天，他們投擲雪

球和冰塊為的是延長寒冷的天氣。另外一隊則覆蓋綠葉和鮮花代表統領著夏天。在裝作的戰鬥中依序夏季戰勝，並以一場飲宴做儀典的結束。」[31] 當然，在其他地區也都有類似的儀式，這種戰鬥最常採取的形式至今仍是大家所熟知的遊戲，像拔河之類激烈的競賽。實際上在許多的原始民族裡，把它作為一種法術，讓豐饒勢力取得勝利。

在本劇中差堪比擬者，可能把是二十四人的合唱團（chorus）分成兩半，一邊是雅典的老阿嬤，另一邊為老阿公，且各有領隊統率對抗不已的場面，直到和平協議達成，才罷手言歡。特別是在登場歌（parode）中，由於老阿嬤占據了衛城，老阿公們扛著大木頭，點了火把和炭盆，大張旗鼓去攻城。企圖撞開門打進去，或者是放火燒，用煙熏，誓言要奪回衛城重地。不料自己反被嗆得半死，再加上阿嬤們居高臨下，用鍋盆之水向那些老阿公潑去，大獲全勝。但值得注意的是兩隊人馬均是老人，代表著舊勢力而非新生的力量。再者，老阿公舉火，似乎更能代表夏天，而老阿嬤用水，類比於冬天，卻獲勝。這樣的安排是否意味著冬天的延長？它與時序的規律，延續的季節占優勢得勝利的原則不符，應做何解釋 [32] ？或許因為利絲翠塔等劇中人物的困境，並非出於自然的因素，而是人為的災禍──戰爭。長期征戰帶來貧窮、饑饉、家破人亡，這種外來因素會破壞自然的秩序，它更可怕，因為它會中斷宇宙中所存在的生生不息的力量，可能帶來整個種族的滅絕，被視為罪大惡極。利絲翠塔號召各族婦女以性罷工為手段，逼迫男人停戰議和。而此行動同樣是違背自然本能需求，就外表看好比冬季中暫時霜凍和

延宕了生命的種子，待春天到來再行釋放與復甦。從而亞里斯多芬為了創造喜劇的情緒與笑聲，刻意地誇大了凍結的效果，讓男人出乖露醜，固然以娛樂成分為主導，但也有儀式的意涵。

第二場裡有不少婦女想出各種花樣要逃回家去，所幸都被聰明睿智的利絲翠塔抓個正著，尤其可笑的是那位假裝懷孕、馬上就要回家準備生產，甚至拿頭盔是為了接住小嬰兒的婦女。假借生子的儀式，製造笑料，顯然是以娛樂成分居多。

第三場中的肯尼亞到營地找他的妻子麥瑞妮尋歡做愛，卻被戲耍一番，前一節已論及，無庸多贅，當以娛樂觀眾為主。

最後，和平與狂歡：通常，冬夏之戰的模式的末段，是代表舊年的老王，因他已是一種邪惡的勢力和阻塞的力量，於衰敗的冬天裡命運早就注定。與象徵善的力量或新王的爭鬥中被殺，前者死亡後者即行繼位登基。有時為了強調新生命的引進和生育力的表達，於戲劇動作的結尾處，再安排迎娶在地的女神為妻，在其神聖的婚禮中推向狂歡的高潮。因本劇所設定的是希臘的民主時期，自然無所謂老王與新王，先前在送走死亡的儀式所處決或罷黜的首長，復出於議和的會談中（可視為再生或復職的意義）。其實，在冬夏之戰中取勝的新王，仍然是植物之神，年魔的象徵，是同一精神的恢復或者再度回來。所以，讓那位首長出席於談判桌，反倒是順理成章的事。在雅典和斯巴達商討和平協議時，利絲翠塔於其發言當中舞台指示有：「在接下來的台詞中間兩個婦人再進場，抬來一個巨大的裸女的雕像；此為和解。」

她說：「……現在，紳士們，……我想斥責你們一番。我

們都是希臘人，我必須提醒你們記得塞莫派萊、奧林匹亞、戴芙伊嗎？銘記於心了嗎？難道他們不是我們的兄弟之邦嗎？然而，你們男人從兩邊掠奪這個城邦，希臘人殺希臘人，摧毀希臘人的城市，而野蠻人正全天候等待他的跨海的良機！」（頁 58）

這裡突然抬進一個巨大裸女的雕像，自是令人側目而視，以其作為地形圖，的確製造了不錯的喜劇效果；但同時雕像更象徵著地母女神（the local Earth Goddess），企圖以類比原理來達到引進生育力的法術控制。是故，當雅典和斯巴達順利完成和平協議時：

> 利絲翠塔：好。——但在你們回家與你們的妻子共進晚餐
> 之前，你們必須要做平常的清淨式。然後我們
> 會傾盡我們的一切給你們，並且我們有的就是
> 你們的。然而，你們必須承諾從這一天開始要
> 做合乎正道善良的行為。並且每一個男人要回
> 家跟他的女人在一起。（頁 60-61）

換言之，利絲翠塔宣布了性罷工的結束，恢復夫妻關係，雙方承諾建立和樂的家庭。並於退場詞的唯一台詞中再次強調，她說：每一個男人都要善待他的女人；而女人們也要同等地回報。請求神明保佑我們永不再迷失於此瘋狂的路途中（頁 64）。誠然，不以一家一姓神聖的婚姻為慶賀目標，祈禱祝福新君子孫繁昌，而是要求每一個平民去建立和樂融融的家庭，後代綿

延不絕，也唯有如此才符合民主的真諦正解。要搞普天同慶必要滿足口腹之慾，老阿嬤邀請老阿公到她家去作客——

> **婦女合唱團：**……我會留很多的食物，大麵包。我要撐飽你的腸胃，我會料理一頭大豬公來請你；但是如果你太靠近我，可別忘了：留神狗！（頁61）

接著就看到醉漢闖大門被衛兵制止的場面，但他還是賴著不走，來攪國宴的局。乍看之下很荒謬，其實是把平民百姓歡天喜地、慶祝和平的景象與氣氛帶到台上來。而國宴自是食物精美，開懷暢飲不在話下，同時多神信仰的希臘人，也不曾忘記恭請諸神的光臨，跳舞娛神。從阿蒂米斯（Artemis）、戴昂尼色斯（Dionysus）、宙斯（Zeus）、希拉（Hera）一路點到和平的締造者與不朽的愛神，最後是守護城邦的雅典娜，在狂歡的儀式中結束。

同樣地，在二十世紀的田野調查中可以找相同的處理模式和內在邏輯，誠如特納所言：「女子常常是主要儀式的參與者，這一點有著十分重要的意義——地位的逆轉是歷時短暫的，曇花一現的，這一點是無法避免的。因為社會性的彼此關係所具有的兩種模式，此時在文化上是兩極對立的——這樣的矛盾只能在儀式的閾限中才能存在。如果不改變其性質，不再成為交融的話，是無法支配資源或行使社會控制權的。但是，它能夠通過短暫的啟示來『焚燒』或『洗淨』——無論用什麼樣的隱

喻來表示淨化——結構所累積的罪孽和紛爭。」（2007，頁 187）
總括起來，第一，本劇於西元前 412 年 1 月的戴昂尼色斯的節
慶中演出，自然是儀式的一部分，其主題是反對內戰，並以社
會地位卑下的婦女成功地擊潰居高位的男子，阻止了戰爭，締
結和平。第二，這種地位的提升與交融是短暫的，通過了淨化
贖罪後，婦女又回歸原來的位置，並沒有改變社會文化的結構
與秩序。第三，有些場景重實效（儀式性強），反之某些場景或
部分帶來笑聲（以戲劇為主導）；實效和娛樂是一對辯證又互涵
的統一體，雙方呈現交替的現象。

伍、佛洛伊德對消弭戰爭的主張和亞里斯多芬的點子相去不遠

愛因斯坦於 1932 年寫信給佛洛伊德，求教有關人類從戰
爭的厄運中解放自己的途徑，尤其是隨著現代科學的進步已成
為人類文明存亡絕續的問題。他指出國際聯盟尋求國際安全失
敗的主因，是由於「每一個國家的統治階級的特點都是渴望得
到權力，這使得他們拒絕國家主權受到任何限制，……他們的
渴望總是唯利是圖，……把戰爭、武器的製造和銷售只視為發
展其個人利益和擴大其個人權力的一次機會」[33]。接下來的問題
是，這一個小集團如何能使在戰爭狀態下只有遭受損失和痛苦
的大多數人，屈從於他們的意志，服務於他們的野心呢？除了
少數的統治階級支配了學校、報刊，甚至於教堂，來操控群眾
的情緒，使之成為工具。這些機構能夠成功地鼓動群眾到達瘋
狂，不惜犧牲生命的根本原因，答案只有一個：「在人的內心深

處有仇恨和破壞的慾望。按正常的情況下，這種激情處於潛在狀態，它只有在不尋常的情況下表現出來；但要使之發揮作用到達集體精神病（collective psychosis）的程度，就比較容易做到。」[34] 最後的一個問題是：能否控制人類心理的演變（mental evolution），使其能夠抵制仇恨與破壞的精神病？而人類的攻擊性本能不只是表現在國家之間的戰爭和國際衝突，在其他形式和狀況中也起作用。所以，愛因斯坦在結論中說：「我堅持認為人與人之間最典型、最殘酷和最放肆的衝突形式是蓄意的，因為在這裡我們有最好的機會找到，使所有武裝衝突都不可能發生的方法和手段。」[35]

佛洛伊德在給愛因斯坦的回信中，首先表示贊同愛氏對於如何保護人類免遭戰爭之禍的基本論點，接著依循愛氏的思路，以一個心理觀察家（psychological observer）的立場，來證實其真偽，並進一步深入探討。現將其基本觀點與利絲翠塔的表現做對照比較如次：

首先，他強調：「使用暴力來解決人與人之間利益的衝突是一個普遍原則。這在整個動物界是千真萬確的。人類並沒有權利把自己從動物界中排除在外。」[36] 接著描述了暴力演進的過程，從肌肉到武器，用智力取代蠻力。戰勝者除了殺死戰敗者外，也可以選擇饒恕敵人，利用他提供有益的服務。但要防止對手潛藏的報仇的渴望，並且犧牲了他自己的某些安全。憑藉野蠻的暴力或受理智支持的暴力取得了統治地位，而這種統治在人類進化的過程中也發生過改變，最主要的一條途徑即是由暴力通往正義與法律。在促成轉變的因素中，往往是弱者需要

聯合起來對抗一個強者，但團結起來的力量如今代表一個與強
者的暴力相對的法律。由此我們發現，正義就是一個團體的力
量，而它仍然是暴力。隨時準備抵禦任何抗拒它的人；使用同
樣的方法，並遵循同樣的目的而發揮作用。唯一的差別是，從
個人的暴力轉變成一個團體的暴力。甚至，要讓暴力變成正義
或公理發揮作用，還必須大多數人的聯合要穩固持久。如果只
為了反對某一個統治者而聯合起來，打倒之後就解散了，那就
會一無所獲。另一個自以為力量更強大的人會再次尋求建立暴
力的統治，這種遊戲會無限重複下去。團體必須永久保持，要
組織起來，制定規章預防背叛，並建立權力機構察看規章或法
律是否得到所屬成員的尊重，監督暴力法案實施的情形。同時，
要培養團體情感紐帶的發展，因為團體的感情是集體力量的真
正泉源。換言之，暴力的克服是把力量轉向一個更大的團體，
而這個團體要靠成員間的感情來維繫[37]。

　　若從佛氏論點分析利絲翠塔之情節發展的邏輯，頗富啟發
性。當利絲翠塔想要阻止戰爭，她採取了兩個計畫：一個是邀
請希臘各族群城邦的年輕婦女聯合起來性罷工，逼迫其夫君停
戰，它是一種不合作、不給予的行動。嚴格說來，是消極的、
收效會比較慢。更何況丈夫又不在家。但是，由老阿嬤占領衛
城的行動就不同了，當其控制了財庫、宗教聖地，象徵其統治
了雅典，立即就引發了對抗的行動，唯此情況也在利絲翠塔的
預科和掌握之中（頁 19）。接著發生男人與女人的暴力相向，
不料弱勢的女子團結力量大，擊潰老男人。因此，才有首長與
利絲翠塔對談治國之道的機會。甚至在俘擄首長或者是推翻罷

黜他（送走死亡的儀式）之後，政客們才會認真考量停戰的建議，直到斯巴達的使者主動提出，讓雅典政客有了下台階，和平協議才能水到渠成。眾家婦女如果沒有暴力為憑，恐怕美夢還無法成真。由於絲翠塔利等人所追求的目標達成之後，即宣布停止性罷工，重回丈夫的懷抱，建立和樂的家庭，不再過問軍國大事，並沒有推翻當代主流價值和顛覆既有的秩序，否則就形成一次革命壯舉了 [38]。

其次，利絲翠塔在會議一開始，就相當有技巧地道出婦女的心聲，追求目標是各族婦女高度共識。所以，很容易營造出團結的氣氛與感情。雖然在宣誓後就形成約束成員的規定，但仍要監督是否有人背叛，而且絕不妥協，不能有例外。唯其如此才能堅持下去，否則這群烏合之眾，早就鳥獸散了。

佛氏以為用暴力解決一個團體內部的利益衝突，常屬不可避免。亦即是說，在一個團體和另一個或幾個其地團體之間，在城市、省、種族、城邦、帝國之間，經常發生無休止的矛盾衝突，幾乎都是靠暴力解決。這種戰爭要麼以掠奪，要麼以完全推翻或征服某一個團體而告終 [39]。在利絲翠塔與首長談論治國之道時，以紡織做比喻，指出雅典內部存在的矛盾與衝突（頁33-34），前已引述不贅。於雅典和斯巴達議和中，利絲翠塔再三言及各城邦間武力對抗、掠奪，和支援種種複雜的情況（頁58-60）。

再其次，佛氏認為如果人類各團體把判決一切利益衝突的權力轉交給一個中央權力機構，那麼戰爭得以避免。但它要包含兩個必要條件，建立一個最高權力機構並賦予必要的權力。

同時，維繫一個團體在一起的兩個因素也必不可少：即暴力的強迫性力量和其成員間的認同作用。他特別指出：「泛希臘主義的觀念（Panhellenic idea）是一種比周圍的野蠻人優秀的感覺——以一種近鄰同盟會議、在神諭的宣示和運動會上才分高下的觀念，而它強大到足以制止希臘各國不同地區之間的戰爭衝突，或者強大到足以限制一個城市或各城市的聯合體，為了從敵人那裡獲得利益而使自己和敵人聯合。」[40] 誠如利絲翠塔斥責雅典和斯巴達掠奪其他城邦，希臘人殺希臘人，摧毀自己人的城市——而野蠻人正全天等待跨海的良機（58），甚至要說戲劇結尾時，雙方能順利達成和平協議，在狂歡中退場，當然是認同一體的情感發揮了極大的作用。

最後，當佛氏再次肯定愛因斯坦發現人類的仇恨和毀滅的本能，在受到戰爭販子的煽動和教唆後，會激起對戰爭的熱情和病態行為，佛氏進一步申論道：「人類的本能只有兩種：一種是那些尋求保存和聯合的本能，我們稱之為愛慾的（erotic）本能，恰恰是柏拉圖在他的〈會飲篇〉中使用的愛慾一詞的意義；或者性慾的（sexual），這是對性慾這個普遍概念的審慎擴展——另一種是那些尋求破壞和殺戮的本能，以及我們組合為攻擊或毀滅的本能。」[41] 同時，這兩種本能於生命的現象中，常產生兩者同時發生的事件或相互對抗的活動中。是故，這兩種本能從其實際的表現中要想分離出來並不容易。例如愛某人而想以某種方式去占有她或支配她。又比如宗教裁判所的殘酷暴行等。再者，死亡的本能（death of instinct）會力求生物走向毀滅，讓生命退回到無機物的原始狀態。固然，它的普遍存在不

等同於它的重要性和價值，但想要完全排除這種本能則注定是
徒勞無功的。假如發動戰爭是毀滅本能的結果，那麼，最明顯
的計畫是用對立的愛慾和它抗衡。一切鼓勵人們發展情感聯繫
的事情都必須用來反對戰爭。這些聯繫可能有兩種：第一種雖
無性目的，但它們卻可能類似於面對被愛對象的某些聯繫。第
二種情感聯繫是憑藉認同作用。凡能引導人們分享利益的一切
都會產生這種情感的一致性，即認同作用。而且人類的社會結
構在很高的程度上奠基於認同作用 [42]。毫無疑問地，利絲翠塔
阻止戰爭的方式與佛氏的主張如出一轍。甚至更為有效，因為
利絲翠塔等婦女是直接訴諸愛慾的，暫時凍結，期待釋放。最
後宣示要建立和樂美滿家庭。至於爭取認同，利絲翠塔也是從
一開始就喚起各族婦女的共鳴，甚至早在戲劇動作之前，已著
手進行如說服老阿嬤去占領衛城，聯絡全希臘各族的婦女，由
點而線，上下縱橫，連結成面，如織布一般（頁33）。至於跟首
長的辯論，談判桌上申斥雅典和斯巴達政客們健忘歷史，缺乏
正義，昧於近利，不察大勢。固然，她是說之以理，但同時不
斷地爭取對和平的認同。而連年征戰，破壞耕作、軍費的支出，
必然帶來貧窮、飢餓、死亡、民不聊生，無比的傷痛。這種巨
大的背景才是這推動和平的大手，利絲翠塔之勝利成功主要是
順勢而為。

　　亞里斯多芬現存十一部作品就有三個反戰的戲，占四分之
一強，說他是個和平主義者，絕不為過。顯然他對戰爭是厭惡、
恐懼，和焦慮的，渴望和平的到來十分強烈。是故，他的反戰
三部曲都圓滿達成，在歡欣鼓舞中結束。這也正反映了他的內

心世界，和他的夢。只可惜現實的雅典有七年後的慘敗，希臘世界也沒有和平。兩千三百四十四年後偉大的愛因斯坦，擔心人類文明的浩劫，隨時會因為世界大戰而至，但卻無計可施。佛洛伊德也開不出靈丹妙藥，處方箋也不比亞里斯多芬高明多少，甚至更悲觀，更沒希望，碰上戰爭與和平這樣的難題，還有什麼喜劇？

註解

1. 這裡所謂的「財庫」，係指希臘人為防禦波斯帝國的侵略，由各城邦所分攤的經費，都存放在雅典的衛城處。其款項迭有增加，至公元前 432 年時為 460 塔倫得（talents，約合 230 萬美金）。但也被雅典的一些政客挪用於裝飾自己的門面，甚至支付對希臘境內其他城邦作戰的軍費。當然會引發怨言，感到不平，招致事端。詳見杜蘭（Will Durant），《世界文明史：黃金時代》（*The Story of Civilization the Golden Age*），張平男等譯（台北：幼獅出版社，1972），頁 282-83。
2. 一般公認〈會飲篇〉是柏拉圖最偉大的對話錄之一，係蘇格拉底等人，在悲劇詩人阿伽松的家裡所舉行的私人聚會飲宴，談話詰難的主題只有一個：「愛情」。
3. 參見《柏拉圖全集》卷 2，王曉朝譯（台北：左岸文化出版社，2003），頁 216-20。
4. 索福克里斯，《堤厄斯忒殘篇》頁 235 中的一句台詞。但可以是妙點子的最佳提示或靈感的來源。
5. 同註 3，參見該書頁 223-26。
6. 同註 3，見該書頁 230-42。
7. 參與飲宴的阿里司托得姆在黎明時分，半睡半醒中隱約聽到蘇格拉底與亞里斯多芬和阿伽松爭論悲劇與喜劇的界限，同一個詩人是否能寫兩類戲劇。由於除了清醒的蘇格拉底外，其他兩位也先後睡著了，剩下這個著名的公案沒有了結，但就整個情境而論，答案也就呼之欲出了。
8. 參見亞里斯多德，《詩學》，希斯（Malcolm Heath）譯（倫敦：企鵝書籍出版社，1996），頁 10。關於六音步體詩，亞氏意指敘事詩，於 23 等章節已有討論，但他所承諾要講的喜劇卻未見於現存的《詩學》裡。因亞氏手稿散失得太嚴重，現存者早就面目全非。究竟這句話的可靠性如何，恐怕也難以斷言。更何況《詩學》第 2 冊之說，均係揣測之詞。
9. 參見庫柏（Lane Cooper），《亞里士多德的喜劇理論》（*An Aristotelian Theory of Comedy*, 1922）。本文轉引自蓋斯納（John Gassner）和奎因（Edword Quinn）編輯《世界戲劇讀者百科全書》（*The Reader's Encyclopedia of World Drama*，紐約：Crowell 出版社，1969），頁 950。
10. 同註 8，見該書頁 5。
11. 同註 8，見該書頁 9。

12. 同註 9。
13. 同註 9。
14. 同註 9。
15. 引自康福德（F. M. Conford），《喜劇的儀式起源》（*The Ritual Origins of Comedy*,1914），收於帕爾默（D .J .Palmer）編輯《喜劇：批評的發展》（*Comedy: Developments in Criticism*，倫敦：The Macmillan Press Ltd 出版，1984），頁 67。
16. 同註 9。
17. 同註 8，見該書頁 24。
18. 參見高爾德（J. P. A. Gould），《法律、風俗和神話：古雅典女性的社會地位的面面觀》（*Law,Custom, and Myth:Aspects of the Social Position of Women in Classical Athens*, 1980）JHS100:44。
19. 同註 8，見該書 15。
20. 同註 8，見該書 16。
21. 同註 8，見該書 24。
22. 麥克杜威爾（D. M. MacDowell）認為，戲一開始，如果利絲翠塔只是一個平凡的婦女，如何能召開會議，以及別人為什麼要追隨她？如果她是雅典娜的女祭司就會自然得多，其他婦女對她尊敬，因為她具有與眾不同的身分地位。其次，當蘭皮托抵達時，雅典的婦女們紛紛艷羨其身材健美的當下，蘭皮托抱怨她們把她當成了獻祭品啦。自然是因為她本是祭司才有的一種習慣性行為。在宣誓結盟後，她成了發號施令的人物，並能有效地約束想逃跑回家的婦女，她的權威也應該跟她是祭司的地位有關吧?!詳見麥克杜威爾，《亞里斯多芬和雅典》（*Aristophanes and Athens*，牛津：牛津大學出版社，1996），頁 241-43。
23. 魯守（C.F. Russo）認為是參加 3 月底 4 月初，所舉行的城市之戴昂尼色斯祭典的競賽戲。理由有二：一是從其劇作法和所設定地點與背景上看比較符合；二是它有為泛希臘聯盟宣傳的意味，用了很多非雅典人物和外來人口，更適合城市祭典比賽的觀眾的口味，不像雷納亞節只單獨演給雅典人看的戲。參看魯守，《一位舞台劇作家亞里斯多芬》（*Aristophanes An Author for the Stage*，倫敦：Routledge 出版社，1994），頁 165。
24. 同註 8，見該書頁 8。
25. 同註 15，引自該書頁 67。
26. 同前註。
27. 除康福德的論述外，亦請參閱弗雷澤爵士（Sir James Frazer）之《金

枝》（*Golden Bough*），汪培基譯（台北：桂冠出版社，1991），第 28 章〈處死樹神〉。因他才是這派理論的開山大師。

28. 例如克里奇（Eileen Krige, 1968），〈祖魯族的 Nomkubulwana 儀式〉（Nomkubulwana ceremonies of the Zulu），《非洲》（*Africa*）第 38 卷第 2 期；以及李比（Peter Rigby），〈一些驅除的淨化儀式：一篇關於社會和道德範疇的文章〉（Some Gogo rituals of purification: an essay on social and moral categories），載於利奇（E. R. Leach）編輯《實踐宗教中的方言》（*Dialect in practical religion*，劍橋：劍橋大學出版社，1986）。

29. 同時，莫瑞（Gilbert Murray）還有第二點解釋：強調這種死亡與復仇是我們古老的祖先，在人類的血河中真實上演的。神聖的王真的是個殺戮者並且他自己也注定被殺。見莫瑞（1927），〈哈姆雷特和奧雷斯特斯〉（Hamlet and Orestes），載於斯科特（Wilbur Scott）編輯《文學批評的五種方法》（*Five Approaches of Literary Criticism*，紐約：Macmillan Publishing Co. Inc.出版，1979），頁 272-73。

30. 弗雷澤爵士，《金枝：比較宗教研究》（*Golden Bough: A Study in Comparative Religion*，倫敦，1957），第 28 章，頁 416。

31. 同前註。

32. 同註 15，見該書頁 71。

33. 該書信輯入《佛洛伊德文集》第 5 卷，車文博主編（北京：長春出版社，1997）。引自該書頁 297。

34. 同前註，見該書頁 298。

35. 同前註。

36. 同註 33，見該書頁 300。

37. 同註 33，參見該書頁 300-01。

38. 本劇既表達被壓迫的婦女的不滿男性所主宰的世界，尤其是軍國大事幾乎不許女性聞問的專橫態度，經劇中的反抗行動一則證明女性有處理大事的能力，再則也舒緩了她們的情緒。雖已推翻既有的體系和秩序，但又還給男性，恢復原狀，且贏得和平與安定。這種壓制體系（Coercive System）的詩學討論，參見博阿爾（Augusto Boal），《被壓迫者劇場》（*Theater of the Oppressed*，紐約：Urizen Books 出版社，1979），頁 46-47。

39. 同註 33，見該書頁 302。

40. 同註 33，見該書頁 304。

41. 同註 33，見該書頁 304-05。

42. 同註 33，見該書頁 307-08。

參考書目

中文部分：

王曉朝譯　柏拉圖《全集》卷 2 台北：左岸　2003
呂健忠譯　亞里斯多芬《利絲翠妲》台北：書林　1989
汪培基譯　弗雷澤《金枝》台北：桂冠　1991
車文博主編　佛洛伊德《文集》卷 5 北京：長春　1998
孫惠柱主編　謝克納《人類表演學》第 3 輯上海：文化藝術　2010
張平男等譯　威爾‧杜蘭《世界文明史》（六）台北：幼獅　1972
黃劍波等譯　特納《儀式過程》北京：人民大學　2007
劉效鵬譯註　亞里斯多德《詩學》台北：五南　2008

外文部分：

Aristophanes. *Lysistrata, The Frogs, The Birds, Ladies Day*. New English Version by Dudley Fitts. New York: Harcourt, Brace & World, Inc.,l962.

Aristophanes III *Birds, Lysistrata, Women at the Thesmophoria*. Edited and translated by Jeffery Hendersion. Massachusetts: Harvard University Press, 2000.

Aristophanes 2 *Wasp, Lysistrata, Frogs, The Sexual Congress*. Edited David R. Slavitt and Palmer Bovie, Philadelphia: University of Pennsylvania Press, 1999.

Aristotle, *Poetics*. Translated by Malcolm Heath.Penguin Books, 1996.

Boal, Augusto. *Theater of the Oppressed*. New York: Urizen Books, Inc., 1970.

Bowie, A. M. *Aristophanes: Myth, Ritual and Comedy*. Cambridge University Press, 1995.

Conford, F. M. The *Ritual Origins of Comedy* (19l4). reprinted in *Comedy: Developments in Criticism*. ed. D. J. Palmer London: The Macmillan Press Ltd., I984.

Cooper, Lane. *An Aristotelian Theory of Comedy*. New York, 1969.

Frazer, James. *Golden Bough*: *A Study in Comparative Religion*. London, 1957.

Fergussion, Francis. *The Idea of a Theater*. Princeton University Press, 1972.

Gassner & Quinneds. *The Readers Encyclopedia of World Drama*. New York, 1969.

Gluckman, Max.*Ritual of rebellionin South–East Africa.*Manchester: Manchester University Press, 1954 .

Janko, Richard. *Aristotle on Comedy.* Berkeley and Los Angles: University of California Press, 1984.

MacDowell, Douglas. M. *Aristophanes and Athens.* Oxford University, Press, 1996.

Murray, Gilbert. *Hamlet and Orestes.*1929. Reprinted in *Five Approaches of Literary Criticism.* ed. Wilber Scott. New York: Macmillan PublishingCo. Inc., 1979 .

Russo, C. F. *Aristophanes: An Author for the Stage.* London: Routledge, 1994.

海達蓋伯樂的笑意

摘要

本文係拙著《海達蓋伯樂研究》延續論述的題旨之一,自心理學的角度分析海達的性格中具有戀屍症的傾向。具此性格者多半不會笑,即令是笑也是假笑,只是齜牙咧嘴。因此,現在所要探討者就是:海達在劇中究竟有沒有笑過?會不會笑?笑的時候其心中充滿了快樂,讓周遭的人,或旁觀者都會感受到她的善意、正面,所謂真笑?或者是在她的笑容裡顯示出不快樂,甚至是悲苦、憤怒種種相反的情況?抑或者是她懷有惡意地對待周遭的人,她的快樂是建立在別人的痛苦上,她的笑容或帶有笑意的表情,都可稱為假笑。

在《海達蓋伯樂》劇本的舞台指示中,有關海達笑容的表演提示有二十五次。依據台詞和潛台詞(subtext)來解讀,很難找出海達懷有與人為善、心情愉快、真正的笑,反之,都屬於假笑或另類的笑聲。這種笑意大致可分成三類:第一類是海達自己就不快樂,對於被笑的對象有著輕蔑、不滿、指責、憤怒種種負面情緒的反應,其冷嘲熱諷的笑容,會讓被笑的對象受到傷害、感到痛苦和不安,旁觀者可能也不會笑,共有八次;第二類是海達有惡意,但她自己開心,被笑的對象受窘,旁觀者可能會笑,接近一般喜劇中笑的性質,共兩次;第三類是出

於海達自身的某種潛藏的原因，甚或是滿足她的破壞慾興奮地笑了，而被笑的對象可能無法察覺或體會其笑意，呈現茫然不解、困惑的表情，亦可能不悅。旁觀者可能不會立即發出笑聲，一旦領略了箇中涵義，會覺得可怕、顫慄，在全劇中占最多，共計十五次。

本文雖屬文本分析，但可能對於導表演有參考價值。

關鍵字：易卜生（Ibsen）、海達蓋伯樂（Hedda Gabler）、微笑（smile）、笑（laugh）、戀屍症（necrophilia）

前言

本人在撰寫的過程中，參考海達蓋伯樂的中、英文譯本有下列幾種：

一、中譯本：

1. 潘家洵譯《易卜生文集》第 6 卷北京：人民文學 1995
2. 高天恩譯《易卜生戲劇選集・海達蓋伯樂》西洋現代戲劇譯叢　台北：淡江大學 1987
3. 呂健忠譯《易卜生兩性關係戲劇選・海姐蓋伯樂》上集台北：左岸文化 2003

二、英譯本：

1. Edmund Gosseand William Archer, tr. *Henrik Ibsen: Hedda Gabler*, in *Seven Play of the Modern Theatre*. ed. Vincent wall and James Patton Mc Cormick, Chicago: American Book Company, 1950.
2. Rolf Fjelde, tr. *Ibsen: The Complete Major Prose Plays*. New York: Farrar, Strauss and Giroux, 1978.
3. Dover Thrift Editions, *Henrik Ibsen: Hedda Gabler*. New York: Dover Publications, Inc.,1990.
4. James McFarlane and Jens Arup, tr. Henrik Ibsen: *Four Major Plays*: *A Doll's House, Ghosts, Hedda Gabler , The Master Builder*. London: Oxford University Press, 1998.

但為了行文方便起見，舉凡引述時以多佛英譯本和呂健忠之譯本為依據，這個選擇不是基於版本優劣之考量，而是因為

這兩種坊間最容易取得，利於讀者比對。

其次，本文所論海達蓋伯樂之笑容，以舞台指示標明者為準，惟包括笑（laugh）和微笑（smile）兩種，因為兩者是程度上的差異而非本質上的不同。

壹、動機目的與方法

本文為我撰寫《海達蓋伯樂》時，想要繼續探討的題旨之一。由心理學的角度分析海達具有戀屍症的傾向[1]，凡具此性格的人，其面部表情的特徵是不會笑。他的笑都是假笑，沒有活氣，沒有一般笑容中開朗、歡愉的成分。事實上，戀屍症者不僅缺乏「自由」笑出來的能力，而且他的面部往往缺少表情、顯得無動於衷的樣子。當我們看到他們笑的時候根本不是在「笑」，而是「齜牙咧嘴」（Fromm 1973，頁 452）。雖然，在拙著中已據此觀點，針對舞台指示所標明之二十五次海達的笑容略作分析，並歸納為三類，但未一一論證，稍嫌武斷，今欲彌補此闕失，乃是撰寫本文的主要動機與目的。

其次，當代的批評家曾經抱怨易卜生不是為了表演而寫，而是為了閱讀。像《海達蓋伯樂》這樣的劇本就是充滿了心理細節描述的戲劇，並且應該當作一部小說來看待（Tennant 1965，頁 46）。主要因為他對於佈景（setting）、人物的年齡、外貌特徵、服裝、化妝、走位、姿態、表情、語調等舞台指示（stage directions）寫得太多又太細。

然而，一位劇作者這樣寫是否僭越了其他創作者（諸如演員、導演、舞台設計、服裝、燈光等）揮灑的空間，究竟寫到

什麼程度才適當，箇中的利弊得失該如何衡量？以及易卜生這樣寫的目的何在？亞里斯多德是最早指出這個問題的人，在其《詩學》中提示詩人在寫作時應注意三點事項，有兩項與此有關。他說：「在建構情節和想出其適當的言詞中，詩人應盡可能將其場景放在眼前。在此方法中會非常生動地看見每件事，就好像他是動作的一個觀察者，他將發現什麼是其中應保持者，以及最討厭見到的矛盾。再者，詩人在設想他的劇本時，應充分運用適當的姿勢表情；因為他們感覺到的情緒在通過其所表現的人物產生自然的共鳴，才是最具說服力的；某人陷入感情的風暴，某人憤怒的發狂，都賦予最逼近真實的表現。」（劉效鵬譯 2008，頁 144-45）由於希臘戲劇的文本並未寫下詳細的場景的描述，和重要的姿態表情的提示，所以，亞氏所提出的觀點應指寫作的過程，而非預言，易卜生卻是將其實踐並留存於劇本中。

不過，易卜生也不是一開始就採取這種風格與技巧，而是在其寫作的生涯中逐漸形成的。大致說來，與其寫實的風格的發展息息相關，可能以此作為建立外在環境和心理的真實的元素，至《海達蓋伯樂》達到最高峰[2]。在《群鬼》（*Ghosts*）發表後不久，他寫給史堪多佛（Sophus Schandorph）的信上說：「這種特殊方法、這種技巧是作為書的形式基礎，自然不能讓作者出現在對話中。我試圖帶給讀者一個印象，他會經驗到他所讀到的部分真實性。」（Ibsen 1970，頁 352）

此外，易卜生也曾對顧司（Edmund Goss）做過類似的解說：「這部戲劇，正如你的觀察，呈現在最寫實的形式中，我希望

去創造一種真實的幻覺；我想要給讀者一種印象他讀到的是真的發生過的某些事情。」（同上，頁 269）顯然，他是為了讓讀者在閱讀時能有真實的幻覺而寫。

其次，易卜生可能受到兩個外在因素的影響，一個是布蘭德斯（Brandes），他向來主張寫實主義，而他在易卜生的創作生涯中扮演了施洗者約翰，以及守護天使的角色[3]。另一個則是接觸到曼寧晶公爵（Duke GeorgeII of Saxe-Meiningen）製作的方法甚或是看過製作人手稿本，上面記載了寫實風格處理的佈景、道具、服裝、細膩的姿勢（gesture）、表情（expression）、走位（movement）種種舞台指示[4]。

易卜生自離開挪威之後，就不再參與實際的劇場工作，沒有機會像莎士比亞、莫里哀一樣成為一個真正的劇人（a man of theatre）。從而易卜生也許希望藉著自己寫下的舞台指示，表達其心目中的理想的演出樣式與風貌[5]。事實上，劇作家不只是在舞台指示中標明的必要走位、姿勢、表情和語調，百分之九十五的走位都來自戲劇動作及其潛台詞，告訴導演和演員要如何做（Hodge 1982，頁 138）。換言之，劇作者在創作時他就是該作品第一個導演和第一個演員。

再其次，從十八世紀以來，為了要與小說競爭，嚴肅的戲劇往往都寫了相當詳細的舞台指示，以便讀者閱讀。而易卜生創作《海達蓋伯樂》時，已是世界性的作家，除了以挪威文發表外，幾乎同步以英文、德文、法文等主要語言刊行，不但擁有遠比觀眾更多的讀者群，並且是在演出之前就問世。所以，為讀者考量的寫作方式，毋寧說是很自然而又合理的事。

　　既然舞台指示在易卜生作品中係屬其表現方法之一，精心設計的一環，從而本論文在探討海達的笑容時不能孤立地看待它，是與上下兩句的台詞、當下的情境、海達的性格及其他人物的反應，合併起來形成的一個整體的網絡加以研究分析。不過，這樣微觀的探究，瑣碎在所難免，又無前例可循，無論在方法上、研究的結果和價值上都有爭議和質疑之處，尚祈方家君子不吝指正。

貳、分類討論

　　通常是把「笑」放在滑稽和喜劇一起討論，《海達蓋伯樂》即令不合乎古典悲劇的條件，但也絕不是喜劇，至少應歸屬嚴肅的類別，而海達更不是丑角，是故，本論文只是借用一般研究喜劇的方法和類比的概念[6]。

　　其次，由於本文只探討劇作者在舞台指示中所標明的海達的笑容，所以不涉及其他人物和劇場演出時可能有的反應。依據海達為何要笑？原因是什麼？她笑誰？笑哪一個劇中人物？她笑的時候其心理狀態如何？是滿心喜悅？還是心懷悲苦？憤怒？怨恨？輕蔑？種種負面情緒，所做的逆向反應，報之以笑。再者，海達可能感到快樂，不論是意識或潛意識界域的滿足，釋放出的能量，令她笑了，在場的人物有何反應？是同樣的感受？還是受窘、難堪？或者茫然、不解？甚或是痛苦、不安？

　　因此，分成三類：第一類是海達自己不快樂，笑只是她的逆向反應，被笑的對象自然也不快樂，我稱其為 A 型；第二類是海達自己感到快樂，但是讓被笑的對象受窘、難堪，比較接

近一般看喜劇時的心理狀態，我稱之為 B 型；第三類則是海達自身是矛盾的，她意識或道德以為不應當笑，仍不由自主地笑了，可能是其潛意識或其本我中的慾望得到滿足，被笑的對象對她奇特的反應感到不解，如果領悟其笑中的惡意之後，會不寒而慄，我稱之為 C 型。

第一類 A 型：

1. Hadda: (concealing an involuntary smile of scorn) Then you have reclaimed him—as the saying goes—my little Thea. （頁 18）

> 艾太太：他改掉老習慣。不是我要求他的。我不敢說出來。不過他看得出來我不喜歡他的素行，所以就放棄了。
>
> 海　達：（隱藏一種不自由主挖苦的笑容）我的小塔雅——就像人家說的——你感化了浪子。
>
> 艾太太：他是這麼說的。（頁 160）

陸扶博（Lövborg）本是海達的愛慕者，兩人相處融洽，情誼特殊，號稱夥伴或同志（comrades），直到他有侵犯海達的企圖，海達用槍嚇阻了他，並導致兩人分手不再來往。同時，陸扶博私生活不檢點，為家族嫌棄。而今奮發向上完成巨著，出版後傳為美談。照常常情理來說，不論是什麼原因造成的結果，海達都應該感到欣慰和慶幸，但海達在得知是受到艾福斯太太

的影響而有此成就，她竟然是輕蔑、嘲笑種種負面反應所產生
的笑容。

2. Hedda: (to Brack, laughing with a touch of scorn) Tesman,
 is forever worrying about how people are to make their living.
 （頁 21）

泰斯曼：可是我沒辦法想像他現在有什麼打算！到底要怎
　　　　麼過活？呃？
海　達：（對布瑞克，用一種幾近於輕蔑的嘲笑）泰斯曼
　　　　老是在擔心別人要怎麼過？
泰斯曼：天哪！──親愛的，我們說的不是別人，是可憐
　　　　的埃列陸扶博。（頁 164）

　　事實上，泰斯曼無論在家世、才分、學識能力都不如陸扶
博，再加上泰斯曼為了娶海達買下福克祕書的別墅而負債累
累，甚至目前還沒有工作，只寄望在一個尚未確定的教授的職
位上。換言之，泰斯曼自己的處境才是岌岌可危，或者說是泥
菩薩渡江自身難保的窘境，竟然還要擔心別人怎麼過活，寧非
可哂！只是，泰斯曼的負債是為了海達，她的輕蔑嘲笑也非常
人所有。

3. Hadda: (half laughing,half irritated) You should just try it. To
 hear of nothing but the history of civilization, morning, noon,

and night—.（頁 27）

布瑞克：（大吃一驚）你說什麼，海達小姐？
海　達：（半笑半惱）你應該試試看！從早到晚除了文明
　　　　史就沒別的可聽——
布瑞克：永生永世。（頁 172）

布瑞克本以為海達與其心愛的丈夫泰斯曼一起去蜜月旅行
應該是快樂的，不料，她表示非常厭倦泰斯曼沒完沒了的學術
之旅。更讓布瑞克震驚的是海達否認愛泰斯曼，從而才有這種
苦澀的笑容，同時也帶有嘲諷的意味。

4. Hedda: (look at Tesman with a cold smile) You stand there
　looking as if you were thunder struck—（頁 36）

泰斯曼：當然有。只是——
海　達：（看著泰斯曼冷笑）你站在那裡的樣子就好像遭
　　　　到雷殛——
泰斯曼：是—差不多—我想——（頁 185）

泰斯曼原本十分擔心陸扶博會跟他競爭教授的職位，喜出
望外的是陸扶博願意禮讓，只要取得道德上的勝利就好。其實，
是不屑與其競爭（稍後，陸扶博對海達表示嫁給泰斯曼簡直是
糟蹋自己，頁 186），而泰斯曼竟然扯上朱莉安娜姑媽說得對，

陸扶博不會成為前途的絆腳石。以海達敏銳的直覺早已洞察箇
中原委，是故當泰斯曼說：「海達——陸扶博不是來擋我們的
路！」海達：「（直截了當地）我們的路？別扯上我。」（頁 184）
正因為她認為與她無關，她仍然是海達蓋伯樂，而不是泰斯曼
太太，才能報之以冷笑。

　　此外，還有三個雖未標明，但其笑容中包含了負面情緒，
亦可解讀為此類型。

　　5. Hedda: (looks up at him and laugh) Do you too believe in
　　　　that legend?（頁 30）

　　布瑞克：好——別的不說，你得到了夢寐以求的家。
　　海　達：（擡頭望著他並且笑了）你相信也那種傳奇故事？
　　布瑞克：難道完全沒有那回事？（頁 176）

　　由於海達對布瑞克和陸夫博否認她愛泰斯曼（頁 172 和
187），那她為什麼要嫁給泰斯曼呢？她說是因為：「你知道了，
就是迷戀福克祕書的這一棟別墅，泰斯曼和我都有戚戚焉！接
下來就是我們的訂婚、結婚、新婚之旅等一切事情。好了，好
了，我親愛的法官——既然鋪好床就躺下去，差不多就可以這
樣說吧。」（頁 177）這個原因乍聽起來有點大匪夷所思，竟然
為了一座幾近凶宅而下嫁，但是「從性格學上說，具有戀屍症
的人，對一切死的，腐爛的、病的東西特別有興趣或被其強烈
吸引」[7]。按照海達自己的說法：「滿屋瀰漫著死亡的氣息，它

使我聯想起舞會第二天的一束枯萎的花。」（頁 178）又按第一幕的客廳裡所有的花瓶、玻璃、桌子到處布滿了鮮花，到第二幕除了塔雅所送的花之外，全都摒除了，可見其不喜歡充滿生機的東西。以及海達在絕望、衝動掙扎之際，吸引、轉移其注意力的是陽台外秋天的景色，那些枯黃的樹葉（頁 149），均可證其人格特質，不同於一般人。

其次，一趟蜜月旅行回來，已經厭倦了與泰斯曼一起生活，再加上布瑞克是個不婚主義者，由他問起海達終於找到夢寐以求的家，顯得格外諷刺，所以海達笑了，笑的時候其心中是悲苦的而非歡愉的。

6. Hedda: (stands looking out) Boring myself to death. Now you know it. (Turns, looks towards the inner room, and laughs) Ah yes, right thought! Here comes the professor.（頁 32）

海　達：——我常想在這個世界上我只有一樣本事。

布瑞克：（靠近一些）我有這個榮幸知道是什麼嗎？

海　達：把我自己煩死。現你知道了。（轉身，望向內廳，笑了）看吧，正想著就來啦！這不是教授嘛。（頁 179）

海達對其婚姻感到十分痛苦和絕望，獨處時已有歇斯底里的徵狀[8]，而且在其環境中又找不到出路，故有自毀的衝動，所謂「把我自己煩死」云云。而她轉身向內就看到令她厭煩的對

象，總不能無端指責泰斯曼的不是，從而發笑。

7. Hedda: (glances at him and smiles) Love? What an idea!（頁
 38）

陸扶博：啊！我了解。這種稱呼冒犯了你心愛的泰斯曼。
海　達：（瞄他一眼並且微笑）愛？什麼話！
陸扶博：難道你不愛他？（頁187）

前曾分析海達不是為了愛泰斯曼而嫁給他，尤其在面對從
前的追求者，為了重新界定他們之間的關係，照說含糊敷衍過
去不失為很好的策略性防禦，但是顯然激起她心中的不快，以
微笑做潛台詞，所說的話語，就有輕蔑和嘲諷的意味了。

8. Hedda: (returns his look) Yes, perhaps. (She crosses to the
 writing-table. Suppressing an involuntary smile, she imitates
 Tesman's intonations) Well? Are you getting on, George? Eh?
 （頁71）

布瑞克：（半帶嘲弄地看著她）一個人到了不得已的時候
　　　　什麼事都會習慣的。
海　達：（回瞪他一眼）不錯，或許是。（她走到寫字台，
　　　　壓抑一種不由自主的微笑，她模仿泰斯曼的語調）
　　　　怎麼樣啊？喬治，進行得還順利嗎？呢？

泰斯曼：天知道，親愛的。無論如何，都要花好幾個月的
功夫？（頁 233）

　　布瑞克發現造成陸扶博因為槍枝走火，意外死亡的那把槍，
竟然是海達的，又抓住海達害怕醜聞上身的心理，要脅海達做
其情婦。從而使海達陷入困境，成為她自殺的導火線，具有高
度自戀的海達，其心中的惱怒、痛苦可想而知。再加上老實可
欺的泰斯曼一再把妻子推向布瑞克，要他陪伴海達，自己和艾
太太埋頭於陸扶博的草稿中。海達或許是氣極反笑，轉而模仿
泰斯曼說話的語調和口頭禪，也有幾分嘲諷的意味。

第二類 B 型：

1. Hedda: (looks at him and laughs) It's nice to have a look at
you by day light, Judge.（頁 20）

布瑞克：（帽子拿在手裡，鞠躬）啊！榮幸之至！
海　達：（看著他然後笑了）法官，白天見到你真是好看。
布瑞克：你發現我──變了嗎？
海　達：我想，更年輕了。（頁 162）

　　當布瑞克出場時，易卜生是這樣介紹他的：「布瑞克四十五
歲，身材粗短卻強健結實，動作輕盈。圓圓的臉，從側面看頗
有尊貴的風采。頭髮剪得很短，幾乎全黑，很仔細地梳理過。
兩眼炯炯有神。濃眉，濃髭修得整整齊齊。身穿剪裁合度的休

閒服，只是就他年紀而言顯得太年輕些。戴了一副單眼鏡，不時讓它垂吊下來。」海達之所以一見他就笑，就因為他的打扮過於花俏與其年齡和身分地位不相當，所謂：「滑稽的效果出自察覺到理念與事實之間的某種關係突然不合。」(Schopenhauer，頁71)

2. Hedda: (suppressing a smile) Will you run?（頁51）

泰斯曼：還說如果我想再見她最後一面，我一是要儘快趕去。我馬上就跑到她們那兒去。

海　達：（忍住笑）你要跑著去？

泰斯曼：喔，親愛的海達──要是你能跟我一塊去該多好啊！想想！（頁205）

泰斯曼在得知其蕾娜姑媽病危的消息，心慌意亂不知所措，竟然忘記其他的交通工具都會比他跑得快。其笨拙的言行自是引發了笑，但海達又不能笑他只能忍住。

第三類 C 型：

1. Hedda: (with a slight smile) Ah, that is a different matter.（頁14）

艾太太：不，不──我丈夫沒有時間。而我──我有些東西要買。

海　達：（淺淺一笑）啊哈，那就另有名堂嘍。

艾太太：（趕快起身並且顯得不安）。我求你，泰斯曼先
　　　　生，如果陸扶博來看您，請您好心接納他！並且
　　　　他一定會來的。你知道從前你們是多麼要好的朋
　　　　友。再加上你們有相同的研究興趣──同一門類
　　　　的科學──據我所知是這樣的。（頁 154）

　　海達雖與艾福斯太太是高中同學，但是有些討厭她愛炫燿
其美麗的頭髮，因此不想接見她。後來覺得伊可能與陸扶博有
些瓜葛，才變成曲意接納，一窺究竟。果然，她不自覺地露出
破綻，是她私自進城來找陸扶博，而不是她丈夫的意思。是故，
對海達來說是因為見獵心喜才笑了，然而艾福斯太太完全不明
白海達的用心，逐步走入陷阱而不自知。

　　2. Hedda: (goes to Mrs. Elvsted, smiles, and says in a voice)
　　There! We have killed two birds with a stone.（頁 14）

泰斯曼：不會，你怎麼會這樣想呢？啊哈？（他穿過內廳，
　　　　從右邊出去）

海　達：（走向艾福斯太太，微笑，低聲細語地說）這一
　　　　石二鳥之計，成了！

艾太太：我不明白你的意思？（頁 155）

　　海達一方面向艾太太示好，打發泰斯曼去寫邀約信給陸扶

博；另一方面可以單獨刺探艾太太與陸扶博的緋聞真相，無虞干擾；此乃是她所謂的「一石二鳥之計」。

3. Hedda: Well, My dear—I should say, when he send you after him all the way to town—(Smiling almost imperceptibly) And besides, you said so yourself, to Tesman.（頁 17）

艾太太：（看著她）把陸扶博放在他心上？你怎麼會有這樣的想法？

海　達：很好，親愛的，我應該說，他要你大老遠進城來找他——（幾乎察覺不到地淺笑）並且，這也是你自己對泰斯曼說的。

艾太太：（稍微有一點神經緊張）我說過嗎？是噢，我大概說過。（猛然決定，但是並不大聲）也罷，我索性都痛痛快快地說出來算了！反正是瞞不住的。

（頁 159）

由於此刻艾太太正在埋怨丈夫全然不把她放在心上，甚至是個很自私的人，所以在邏輯上不太可能派她來找家庭教師陸扶博的。而她先前又對泰斯曼說是奉丈夫之命來的，顯然前後有些矛盾不一。海達即時抓住這隻馬腳，逼得艾太太詞窮難以招架，現出原形。從而海達露出得意的笑容，但是她也不能不隱藏其真心實意，只有一絲微笑才是合理的。

4. Hedda: Who knows? (with a slight smiles,) I hear they have reclaimed him up at Sheriff Elvsted's.（頁 22）

泰斯曼：那是在從前，沒錯！但是他把那一切都給斷送了。

海　達：誰知道呢？（微微一笑）我聽說在艾福斯家裡，他們感化他走上正路了——

布瑞克：然後他寫這本書並且出版了——（頁 165）

　　海達笑是因為在場的三人只有她知道真相原委，而且是獨得之祕，心中的竊喜可想而知。再則，艾太太與陸扶博的緋聞一旦傳揚出去，立即身敗名裂。就海達來說既對現狀感到興奮，又寄望揭開時毀滅性的刺激。三則她想擊敗艾太太對陸扶博正面的影響[9]。

5. Hedda: (looks at him, smiling), Do you do that?（頁 23）

泰斯曼：（在房裡走來走去）喔，海達——一個人應該絕不要做冒險的事。對吧？

海　達：（看著他微笑）你做了冒險的事？

泰斯曼：是啊！親愛的——這是不可否認的——冒險去結婚、買房子，全都寄望在一個還不確定的承諾。（頁 167）

　　泰斯曼是為了討海達的歡心才買那棟別墅，再加上訂婚、

結婚、蜜月旅行等一連串的花費，造成了債台高築。如今眼見其唯一的指望──教授的聘任──可能落空，當然會讓他焦慮和恐慌，甚至有些後悔，都是非常人性的反應。然而，海達對泰斯曼為了她而負債，沒有一點歉疚，家庭經濟即將陷入困頓和危機，完全不以為意。反過來，她報之以微笑，雲淡風輕來上一句：「你做了冒險的事？」這全然不是常人的反應。除了前曾述及海達不愛泰斯曼之外，她不認同這個家也是原因之一。強調她自己依然故我、一成不變，或如易卜生所云：「與其說是為人妻，毋寧說是為人女。」[10] 更主要原因是海達性格中的毀滅性衝動，見到可能發生的危險或災難，令其本我（id）感受到刺激和亢奮，因此笑了。

6. Hedda: Oh,it was a little episode with Miss Tesman this morning. She had laid down her bonnet on the chair there──(looks at him and smiles.)──And I pretended to think it was the servants.（頁 30）

布瑞克：你們說什麼帽子？

海　達：噢，那是今天早上我跟泰斯曼小姐之間的一段小
　　　　插曲。她把帽子擱在那張椅子上──（看著他微
　　　　笑）我假裝認定是僕人的。

布瑞克：（搖頭）我親愛的海達小姐，你怎麼可以做出這
　　　　樣的事？對那麼慈祥的老太太！

海　達：（神經質地在房裡來回踱步）哦，你要知道──

　　這些衝動突然控制了我；並且我也抗拒不了它們。
　　（頹然倒在壁爐旁的安樂椅子裡）唉！我不知道
　　要如何解釋它。（頁176）

　　或許海達對於一早來訪的泰斯曼小姐，視海達為泰斯曼家族成員的舉動，有一股莫名的衝動，藉著帽子亂擺的事件（其實是其丈夫看了以後隨手一放，海達不在場，泰斯曼既未承認也沒有解釋），加以反擊或羞辱泰斯曼小姐。原本她出自其本能或人格特質自然而然的言行舉措，再度提及或回憶當時的情境，她不禁得意或滿足地笑了。不過，在她遭到布瑞克的指責或者說代表道德原則的批判時，立即有頹然挫敗感。猶有甚者，海達察覺到自己有時候被一種突如其來的惡意侵犯或毀滅性衝動所控制，不能遏止地做出一些違背常情常理的行動，讓她十分震撼。

7. Hedda: I wonder if there was? To me it seem as though were
　　two comrades—two thoroughly intimate friends. (Smilingly)
　　You especially were frankness itself. （頁38）

陸扶博：在你的友誼中對我沒有愛嗎？沒有一丁點兒──
　　　　真的其中沒有一絲一毫的愛？
海　達：如果有我倒很驚訝。對我來說，我們就好像是兩
　　　　個志同道合的夥伴──兩個推心置腹的朋友。（微
　　　　笑地）特別是你說的坦白不諱。

陸扶博：是你要我那樣說的。（頁 188）

當陸扶博追問海達究竟他們之間的情感是什麼，有沒有男女之愛，海達將其界定為志同道合的夥伴關係，並且想起當年陸扶博直言不諱地說出他在狂歡派對中如何喝酒胡鬧、放浪形骸的荒唐行徑，從而笑了。有趣的是，陸扶博以為在向一位純潔的少女告解，巨細無遺地訴說，是澈底地懺悔和淨化；然而，海達是個未出嫁的將軍之女，其言行舉止受到嚴格的道德禮儀的節制，對於那個放縱淫褻的世界唯有通過陸扶博的描述，達到安全的偷窺的目的，獲得替代的滿足與快感。

此外，陸扶博回憶當時的情境，跟眼前他們把相簿攤在膝頭，以避泰斯曼和布瑞克的耳目，說些悄悄話，頗有異曲同功之妙。

陸扶博：──我在下午到你家的時候──將軍總是坐在窗
　　　　口，看報紙──背對著我們──
海　達：我們總是坐在沙發的角落──
陸扶博：常用同一本畫報擋在我們前面──（頁 188）

或多或少都有躲避監視取得勝利的喜悅，整個形成一個非常複雜的情境和語意網絡。

8. Hedda: (Closes the album with a bang and calls smilingly) Ah, at last! My darling Thea, ──come along!（頁 40）

> 海　達：（砰的一聲闔上相簿，微笑對外喊道）啊哈，終
> 　　　　　於來了！我親愛的塔雅——進來呀！（頁 190）

海達要泰斯曼寫信邀請陸扶博來，就是想弄明白艾太太與陸扶博之間究竟是什麼關係，光聽艾太太的一面之詞，她是不會深信的，最好是當著海達三頭六面證實，的確是在艾太太的影響下走向正途，並且這對夥伴還出版了傑作，造成轟動。然而，海達非但不想祝福他們，甚至想蓄意破壞，所以聽到艾太太來了，高興地笑了。不過，伊之笑意並非善良。

9. Hedda: (Looks at her with a smile) Ah! Does he say that, dear? （頁 41）

> 艾太太：（倚靠在海達身上，輕聲說）哦，海達，你不曉
> 　　　　　得我有多麼幸福！因為，他還說我鼓勵了他。
> 海　達：（看著她微笑）啊哈！他真的這麼說，親愛的？
> 陸扶博：而且她是那麼勇敢，泰斯曼太太！（頁 191）

當陸扶博強調他和艾太太是真正的夥伴關係，彼此絕對信任，能夠坐下來無話不談，完全坦白不諱，她給了他鼓勵和勇氣等等一連串的讚美之詞，正因為如此令海達笑了。她明知艾太太並不放心才追到城裡來，害怕擔憂陸扶博受不了誘惑，走回墮落沉淪的老路，才前來央求泰斯曼接納陸扶博的，海達深知其致命傷處簡直是不堪一擊。

10. Hedda: (Laughing). Then I, poor creature, have no sort of power over you?（頁 41）

陸扶博：那也不中用。

海　達：那麼，我這隻可憐蟲，對你沒有任何影響力嘍？

陸扶博：在那方面是沒有。（頁 192）

當海達向陸扶博勸酒無用之後的笑，與後面銜接的台詞合併看來，像是自我解嘲，但是就其整個設計和用心來說，倒像是對到手的獵物加以玩弄的感覺。

11. Hedda: (smiles and nods approvingly to Lövborg). Firm as a rock! Faithful to your principles, now and for ever! Ah, that is how a man should be! (Turns to Mrs. Elvsted and caresses her.) Well now, what I tell you, when you come to us this morning in such a state of distraction—（頁 42）

艾太太：是呀，海達──這有什麼可懷疑的？

海　達：（微笑，點頭讚許陸扶博）堅若磐石！信守原則，永不改變！好，大丈夫當如是！（轉向艾太太，一副憐惜她的樣子）現在怎麼樣，我就告訴你，早上你還心慌意亂的跑來找我們──

陸扶博：（驚訝）心慌意亂！（頁 193）

由於陸扶博表現出一副痛改前非的樣子，不但拒絕了法官等人晚上聚會的邀約，甚至連海達也沒法子勸他喝進一杯酒。因此，海達表面上竭力誇讚他，轉頭就把早上艾太太的不放心和憂慮地前來求助的祕密，抖露出來，讓陸扶博發現其所謂「彼此絕對信任，無話不談，直言不諱的真正的夥伴」，不過如此。於是陸扶博的信心立即崩潰，變得自暴自棄，喝酒並主動要求去參加晚上的聚會狂歡。這正是海達所要的結果，認為自己成功摧毀了艾太太與陸扶博之間的臍帶，讓陸扶博重回到酒神的懷抱[11]，操控了一個人的命運。她的笑容，實在令人不寒而慄。

12. Hedda: And then, you see, Tesman hasn't cared to come home and ring us up in the middle of the night. (Laughing) Perhaps he was't inclined to show himself either—immediately after a jollification.（頁 47）

艾太太：是，是——那不用說。可是我還是——
海　達：因為時間太晚了，你想，泰斯曼當然不願意半夜三更回到家吵醒我們。（大笑）說不定他也是因為不想讓我們看他——飲酒作樂後的那副德行。
艾太太：那樣的話——他能到哪兒去呢？（頁 200）

由於陸扶博答應晚上十點就來接艾太太（頁 196），如今卻是徹夜未歸，令艾太太憂心不已。海達的反應完全不同，一則泰斯曼原本就說過會晚回來，海達也答應了（頁 195），二則海

達渴望陸扶博回到從前狂歡無度，所謂「頭上戴著葡萄葉，滿面紅光，無畏無懼」的樣子（頁196），陸扶博未回來不只是滿足了海達的想像而且證明了她的影響力，從而海達有說不出理由地大笑。

13. Hedda: (look at him with a smile) So you want to be the one cock in the basket—that is your aim. （頁54）

布瑞克：一點不錯。那簡直要把我逼得無家可歸了。

海　達：（微笑看著他）你想做籠子裡單獨的一隻公雞
　　　　——那就是你的目標。

布瑞克：（慢慢地點頭和放低音量）不錯，那就是我的目
　　　　的。而且，我會奮戰不懈——我會運用每一種能
　　　　用的武器。（頁209）

　　布瑞克法官告訴海達，陸扶博的醜聞即將傳遍全城，今後不再有任何正經體面的人家會接納他，勸海達也不要與其來往。接著也強調他自己的私心，不希望陸扶博有機會介入海達、泰斯曼和他之間的三角關係。海達並不以為忤，甚至微笑面對，主要是基於海達的人格特質，她很嚮往那些狂歡取樂、專做些違背世俗禮法的事，抑或者就是她所謂的「生命的熱望」（頁190）。因此，在某種程度上鼓勵陸扶博與布瑞克可以對她有幻想，但是她又害怕醜聞上身，不敢真正犯下通姦的罪行。一旦她所享有的這份微妙的關係和樂趣會被打破，立即收斂其笑容。

（頁 209）

14. Hedda:(also laughing) Oh no,when there is only one cock
 in the basket—（頁 55）

布瑞克：（在門洞內，笑著對她）哦，我想人們不會對馴
　　　　良的公雞開槍吧！

海　達：（跟著笑了）不會的，當籠子裡只有一隻公雞的
　　　　話──（頁 210）

如前所述，若能維持海達所希望的微妙狀態，既有想像的
情慾空間和刺激性，又沒有涉及醜聞和不名譽，海達就會滿意
地笑了。

15. Hedda: (suppressing an almost imperceptible smile) I did it
 for your sake, George.（頁 63）

泰斯曼：可是你如何會做出這種匪夷所思的事？你怎麼
　　　　會有這樣想法？你中了什麼邪？回答我，海
　　　　達！呃？

海　達：（抑制到幾乎察覺不出來的微笑）我是為了你才
　　　　這樣做，喬治。

泰斯曼：為了我。（頁 220 至 221）

　　泰斯曼無法想像也難以理解，海達為什麼會把他所認為的
天才傑作給燒掉了，而海達謊稱為了愛他才這麼做的，其實是
為了要他守口如瓶，不能對外洩露一點風聲。其難掩的笑容正
戳穿了她的謊言，當她燒掉手稿時的可怕景象，正說明其性格
的底層真相：

海　達：（抓了一疊手稿，丟進壁爐裡，一面自言自語）
　　　　現在我燒掉你的孩子，塔雅。你的鬈髮也一起燒！
　　　　（又抓了一疊，丟進壁爐）你和陸扶博的孩子。
　　　　（把剩下的全丟進去）我正在燒──我正在燒你
　　　　們的孩子。（頁216）

　　誠然，海達嫉恨艾太太──塔雅對陸扶博的影響，不但完
成了一部轟動的著作，還有這一部可能更有價值的續篇。而海
達燒毀的手稿，固然是對他們兩人造成致命性的傷害、無與倫
比的損失，就像殺死了他們的孩子，可是海達也一無所得。因
此，海達的燒掉手稿純粹為了滿足其破壞慾、毀滅性衝動而已。
換言之，她是為破壞而破壞，並無其他任何目的，典型的惡意
侵犯。

參、結論

　　一、從劇中海達蓋伯樂的二十五次笑容所做的分門別類，
具體而微地分析，可以很清楚地看到她的人格特質。雖然她沒
有哭過，可是也很難找出她懷有與人為善、心情愉快、真正的

笑，反之，都屬於假笑或另類的笑聲。

二、由第一類 A 型的笑容，可以感覺到海達的不快樂，笑只是她的逆向反應。而她很不開心地活著，主要是因為她忘不掉過去的身分地位：以手槍、鋼琴、父親的畫像為代表或象徵；無法擁有她所渴望的有閒階級的生活方式：諸如跟班、馬匹、宴會之類（頁 167）。從而不能融入布爾喬亞階層出身的泰斯曼家族，刻意保持距離，瞧不起泰斯曼，對外人布瑞克和陸扶博表示不愛自己的丈夫。故而這些笑容多半針對泰斯曼而發，或因他而起抑或與其有關。同時，也顯示出她性格中的心高氣傲，敏感尖銳，在語言上很容易流露出諷刺與嘲弄。

第二類 B 型的笑容比較接近我們一般人看喜劇時的心理狀態，優於被笑的對象，所以還是與前述海達的性格相吻合。

第三類 C 型最特殊，也最多，共計十五次。由於這類笑容出自她的惡意侵犯和破壞性本能，有時她明知不妥還是不由自主地顯現出來，更不是一般人會有的反應，因此被笑的對象當下無法體察其笑中的涵義，往往都是莫名其妙，不知所措。同時，又按此類笑容乃是戀屍症性格的特徵之一，基於海達的人格特質促使她破壞艾太太與陸扶博之間的相濡以沫的感情、彼此信賴的夥伴關係，誘導陸扶博狂歡墮落，匿稿和焚稿，贈槍鼓勵自殺。不料，陸扶博的死亡，也意外地讓布瑞克抓住了海達的把柄，逼迫為其情婦，從而陷入醜聞的危機。以海達性格中的自戀傾向焉能就此屈服？再加上她所焚毀的手稿，可能由泰斯曼和艾太太從草稿筆記中重建和修復，令她感到凡是她所經手一切都立即變得十分荒謬可笑。剎那間，所有衰滅和毀壞

的力量匯集起來,讓她瘋狂地彈奏舞曲,一聲槍響,什麼也不必再說,一切都有了答案。

三、在探討笑的理論基礎上,分析一個嚴肅的悲劇人物的笑容以及其他劇中人的反應,而非從讀者和觀眾的心理出發,同時也不是要討論什麼滑稽和喜劇的成分。然而,完全出自劇作家的設想,在此可能的世界或自我充足的世界中,有其相對可靠性和不變性,如果在解讀時都能在劇本中找到證據,應當不失為詮釋其意義的一種途徑。

四、既然易卜生以舞台指示為其劇作表現的方法、整體設計的一環,而且只有作者認為相當重要的表演提示才予以標明,所以絕不是只供讀者閱讀而已,對導演和演員,都不失為重要參考依據。這二十五次笑容的分析,也許不只是提供某一瞬間呈現的省思,還可能有助於建構海達蓋伯樂性格的基調。

註解

1. 詳見拙著《海達蓋伯樂研究》第 3 章第 3 節「海達之破壞慾與戀屍症」，
 頁 39-65，分成九點論證海達為典型的戀屍症性格，其笑容所顯示者乃
 是其中之一。

2. 大約從 1875 年，易卜生搬到慕尼黑定居，放棄詩劇，改寫散文劇，可
 說是追求寫實和幻覺的重要指標。1877 年所發表的《社會棟樑》能作
 為寫實風格的分水嶺，不過，其寫實主義的傾向並未持續發展，詳見
 泰南特（P. F. D. Tennant），《易卜生的戲劇技巧》（*Ibsen's Damatic
 Technique*，紐約：Humanities 出版社，1965），頁 46-77。

3. 同上，頁 53。

4. 1876 年 7 月曼寧晶劇團在柏林演出易卜生的《覬覦王位的人》
 （*Pretenders*），非常成功，一星期後，易卜生受邀至公爵來賓斯坦
 （Leibenstein）的城堡作客，並以騎士的禮儀向他致敬。就在易卜生與
 曼寧晶劇團結識後的一年完成其第一部寫實劇《社會棟樑》。是故，有
 理由相信兩者之間有所關聯，甚或是受到影響。

5. 易卜生於 1851 年 11 月 6 日簽約擔任柏金（Bergen）劇院有給職的劇
 作家兼助理。隔年 2 月，他獲得為期半年，前往德國和丹麥劇場參訪
 考察的獎助金，真正學到劇場實務的知識與技能，獲益良多。1857 年
 8 月與克利斯汀那挪威劇院簽約成為藝術監督（artistic manager），相
 當於導演兼製作人。1862 年，該劇院走到破產的命運，不得已申請出
 國研究訪問。越明年，獲得執導他自己的歷史劇《覬覦王位的人》的
 機會。4 月去國後，就不再參與劇場實務工作，只做個劇作家而已。

6. 奧爾森（Elder Olson）在其《喜劇理論》（*Theory of Comedy*），說：也
 許探討這種變化分歧最簡單方法是將其分為三個基本類別。關於滑稽
 （comic）、荒謬（ridiculous），或可笑（ludicrous）的問題（目前我們
 將這些用作同義詞），在語彙中第一類是指笑什麼；第二類用語是關於
 誰在笑，第三類是關於笑的對象和笑的主體之間的某種關係。當然，
 所有這些都與我們為什麼笑有關，因他們訴求的原因而有所不同。 In
 the Theory of Comedy, Elder Olson said:Perhaps the simplest way to deal
 with that variety is to divide it into three basic groups. The first of these
 deals with the problem of the comic, or the ridiculous, or the ludicrous (for
 the moment we will use these words synonymously) in terms of what is
 laughed at; the second in terms of who does the laughing; the third, in terms

of some relation between the object of laughter and the subject who laughs. All of these are, of course, concerned with why we laugh; they differ in what they appeal to as the cause.

7. 一般所講的喜劇是指從笑劇（farce）到高級喜劇這個領域，其人物往往不如常人的水平，甚至差距很大，觀眾變得高高在上，剎那間產生了榮耀感，就好像在俯視劇中人物吃虧、上當、挨打、受騙，多少都有些幸災樂禍、邪惡的心理狀態。此類所指即是海達在當下見到對方的缺點、笨拙、不適當的舉措，從而開心地笑了，被笑的一方，當然有些尷尬、受窘。

8. 芬內（Gail Finney）認為海達具有男性與女性的混合傾向，帶有陰陽或雙性標幟，通常雙性人格特質易患歇斯底里症（Finney 1991，頁 149）。其矛盾痛苦的情形恰如佛洛伊德所描述之意象：「當患者一隻手緊緊抓住她的衣服以蔽其體（作為一個女人），而另一隻手卻試圖脫掉它（作為一個男人）。」（《性學三論》，1971，頁 451）主要的症狀見第一幕的舞台指示：「海達在室內走動，舉起手臂又握緊拳頭，就好像要陷入瘋狂。然後她猛然拉開落地窗的帘子，站在那兒往外看。」（頁 149）和第四幕：「海達穿著一身黑衣，在黑暗的室內漫無目標地走來走去。」（頁 217）以及海達未婚時常著黑色馬裝，頭戴羽毛的高帽，追隨父親蓋伯樂將軍荷槍騎馬，招遙過市，頗有男兒氣概。至於海達是否患有此症是個有爭議的問題，詳見拙著《海達蓋伯樂研究‧參、人物論》。

9. 當海達成功地促使陸扶博破戒喝了酒，又主動要求參加晚上的聚會，艾太太質問海達是否別有用心時：「海達：不錯，我有。我想試一試有沒有支配別人命運的能力。艾太太又問：對你丈夫的命運你都沒有支配的能力嗎？海達：你看他值得那麼麻煩嗎？喔，你哪裡知道我有多貧乏，而命運又讓你多富有！（激情地緊緊抱住她）我想終究會把你的頭髮燒個精光。」（頁 197）或許海達太容易操控泰斯曼而不在意，甚至從心底就瞧不起她的丈夫；對陸扶博有不同的評價，再加上她在唸書時就嫉妒塔雅美麗的頭髮，現在又憤恨其影響力，化為一股強烈的破壞的激情，而後的燒手稿、送手槍給陸扶博要他漂漂亮亮地自殺，都是她想操控別人家的命運所造成的重大發展。

10. 引自 1890 年 11 月 4 日，易卜生寫信給普勞則（Moritz Prozor），向其解釋劇名《海達蓋伯樂》的意涵時有云：「在此名字裡我意圖賦予它指向海達作為一個人，與其為人妻，毋寧為人女。」（Ibsen 1970，頁 435）顯然暗示有其獨特的人格特質和角色認同的問題，牽涉非常複雜的因素，包括將軍與布爾喬亞的階級意識，海達的自戀性（narcissism）和

戀父情結（Electra complex）等。詳見拙著《海達蓋伯樂研究・壹、劇名、人物名的啟示》。

11. 海達蠱惑陸扶博去參加狂歡派對後告訴艾太太說：「我好像已經看見他了──他的頭上戴著葡萄藤葉──紅光滿面，無畏無懼的樣子──」（頁 196）這個意象在劇中九度提及，絕非偶然，只是未曾進一步說明，留下諸多想像的空間和詮釋的可能性。論者甚多，不勝枚舉，但都與酒神的象徵有關。

參考書目

中文部分：

王培基譯　弗雷澤《金枝》台北：桂冠　1991

余正偉等譯　卜倫《如何讀西方正典》台北：時報　2002

車文博主編　佛洛伊德《佛洛伊德文集》卷 2、4、5　北京：長春　1998

孟祥森譯　佛洛姆《人的心》台北：有志　1992

孟祥森譯　佛洛姆《人類破壞性的剖析》台北：水牛　1994

姚一葦　《美的範疇論》台北：開明　1973

劉效鵬　《海達蓋伯樂研究》台北：秀威　2003

劉效鵬譯註　亞里斯多德《詩學》台北：五南　2008

劉開華等譯　《易卜生文集》卷 8　北京：人民文學　1995

潘家洵譯　易卜生《易卜生文集》卷 6　北京：人民文學　1995

外文部分：

Butcher, S. H. *Aristotle's Theory of Poetry and Fine Art.* 4[th]ed. New York: Dover Publications, Inc., 1951.

Davis, Derek Russel. *George as Hjalmar's Other Self, Eilert as Hedda's.* In Bjorn Hemmerand Vigdis Ysted eds. *Contemporary Approaches to Ibsen.* Vol.7.Oslo: Norwegian University Press. (1977) pp. 209-19.

Dubach, Errol. *"Ibsen the Romantic": Analogues of Paradise in the Later Plays.* Athens: University of Georgia Press, 1982.

Finney, Gail. *Women in Modern Drama: Freud, Feminism, and European Theatre at the Turn of the Century.* Ithaca and London: Cornell University Press, 1991.

Fromm, Erich. *The Anatomy of Human Destructiveness.* Pimlico: Random House, 1973.

Helland, Frode. *Irony and Experience in Hedda Gabler.* In Bjorn Hemmer and Vigids Ysad ed., *Contemporary Approaches to Ibsen.* Vol.8. Oslo: Scandinavian University Press, (1994) pp.99-119.

Hodge, Francis. *Play Directing.* New Jersey: Prentice-Hall, Inc.,1982.

Ibsen, Henrik. *The Correspondence.* Trans. & Ed. Mary Morison. New York:

Haskell House Publishers Ltd, 1970.

Ibsen, Henrik. *Speeches and Letters.* Trans. Arne Kildal. New York: Haskell House Publishers Ltd, 1972.

Northam, John. *Ibsen: A Critical Study.* Cambridge University Press, 1973.

——Ibsen's Dramatic Method: *A Study of the Prose Drama.* London: Faber, 1953.

Olson, Elder. *The Theory of Comedy.* London: Indiana University Press, 1968.

Schopenhauer. *World as Will and Idea.* Engl. trans. R. B. Haldaneand J. Kemp. London: Trubnerand Co.,1883

Templeton, Joan. *Ibsen's Women.* Cambridge University Press, 1997.

Tennant, P. F.D. *Ibsen's Dramatic Technique.* New York: Humanities Press, 1965.

論易卜生與索爾尼斯世界之毗鄰

破題

他們，就他們倆，住在舒適溫暖的屋子，
於深秋和隆冬的季節。
接踵而來的大火　連這座屋子都化為烏有。

他們堅持要把灰燼聚集起來。
因為倒下的灰燼掩藏了珠寶
其燦爛的光芒不可能全遭覆蓋，
於是他們執拗地尋找，
直到他或她把它找出來。

但即令找到了它，寶貴的東西依舊不在，
只因他們對珍愛的珠寶長久的期待
讓她永不能恢復失去的信心，
而他消散的歡樂也永不再來。

　　儘管易卜生放棄詩作為他公開自我表現的媒介，但是他維
持了一個習慣，每當他準備寫一部戲時，就用一首小詩來濃縮
其主題。上面所引用的就是他在 1891 年 3 月 16 日寫下的篇章，

以便在其腦海中醞釀成形，同時也是這類詩中唯一流傳者[1]。當然，這只能是作者原先自覺想要表達的主題，在創作的過程中還是會變，而且換成戲劇的形式時，其所傳達的知與感的效果完全不同。

　　1891 年 7 月，易卜生從德國的慕尼黑搬到挪威的克利斯汀那定居。本劇發表於 1892 年的 12 月 12 日，是他歸國後的第一部作品，自然成為國人同胞關心注目的焦點，可能讓他倍感壓力。因此，他很在意各方的反應和批評，對於比較符合他的創作意圖和認同的詮釋者，特別想要回應。是故，易卜生在 1892 年 12 月 27 日致函給批評家布蘭德斯（Edward Brandes）時表示：「我按捺自己不要馬上打電報，或者寫信給你，關於你對我的新戲過於包容的批評，表達感謝之意。舉凡你對我作品任何的意見，我都認為很重要，很有價值。這次的情況對我來說尤其特殊，如你那樣精確地詮釋解析我的人物，證明他們可以作為真實的男人和女人來看待。」（*I.C.*，頁 441）他一方面贊同布蘭德斯寫實觀點的評析，另一方面也對象徵主義的解釋多所保留，尤其是過於穿鑿附會的說法，則藉著訪問記反唇相譏：「他們歸給我的象徵與奧祕很特別。我接到有人來信問起比如九個娃娃意指九繆司，死的雙胞胎為斯堪地那維亞主義和我自己的幸福。他們甚至提出那些娃娃跟我不知道的《保羅行傳》，或者是與《啟示錄》中的某些東西有關。解讀我寫什麼誰能夠說不正確？但是我只是寫人而已。我沒有要寫什麼象徵。如果你喜歡，我寫我知道的有關人的內在生命——你可以稱之為心理學。而我真正地想描寫的，只是活生生的人。舉凡對人的考量，自然代表某種程度的通性、時代的思想和意念，所以像人的內在生命的描寫似乎也可以說是象徵的。而我創造這樣的人，賦予健全的理性。我常感覺到與海達蓋伯樂同行於慕尼黑的騎樓上，以及經歷了某種與我自己相同的經驗。」[2]

　　從易卜生認同與不認同的解釋觀點，以及他自己所陳述的創作意圖來看，與其過去的主張相比，也若何符節。甚且可以上溯至 1870 年，他就寫道：「我所創作的詩，都源自我的心靈和生活的境遇；我從來沒有像人們所說的那樣，由於『找到了好題材』而寫作。」[3] 以及同年致蘿拉・基勒的信函中云：「作家總得要有東西，有生活經歷來進行創作。一個作家如果不這樣，便不是創作，只是寫書而已。」(*I.C.*，頁 193)

　　1874 年 9 月 10 日，易卜生對挪威學生的演講中更公開其寫作的方法，而且強調是他經過一段很長的時間的摸索，才理解到：

　　「作為一個詩人，主要是看事物的本領，要使觀眾所看到的事物的樣式恰如詩人看到的一樣。最近十年來，我在自己作品中所寫的一切，都是在我心理上體驗過的。然而，沒有一位詩人體驗的任何事物，可以是孤立的，他所體驗的要能跟他所有的國人同胞一起體驗的事物。如果不是如此，要怎麼搭建生產者和接受者的領悟之橋呢？

　　然而，我所體驗的和我所寫的又是些什麼呢？這個領域很廣闊。我所寫的，部分是在我美好的時光中，剎那間令我激動鮮明地視為偉大、美麗的事物。所以說，我寫的是凌駕於日常生活的自我之上的東西，我寫這個是為了抓住它以免褪色，並依存於我自己的生命中。

　　但是，我也寫了相反的東西，即是那些內省冥想出

現過的，可視為我們自己天性的渣滓和沉澱。在此情況中寫作對我來說，就像一次沐浴讓我感到自己更乾淨、健康與輕鬆自在。──學生和詩人具有在本質上相同的任務：先讓他自己，再讓別人，弄清楚究竟哪些是這個時代和社群中暫時和永恆存在的問題。」（*L.S.*，頁 49-51）

簡而言之，易卜生將其所見所聞的人生素材，不論是他深感美麗的或偉大的事物，抑或者是他所覺察的人性底層的糟粕，都經由他自己過濾或淨化後才表現出來給讀者或觀眾；同時有些可能是作者所處的時代的社會問題，只是暫時現象，特定時空的產物，但也有一些屬於人類永恆的問題，永遠都會面對的處境。

至於觀賞者是否能接受或體驗到他所傳達的問題或描寫的人性，則持既開放又矛盾的心理狀態，他說：「如果相當合理真實時，讀者就會把自己的感情和情緒投入詩人的作品，認為是詩人的意思；然而，不完全準確。每一位讀者都是按照他自己的個性去重塑，使它變得美麗和精采。他們不只是寫，而且在解讀詩人；他們是合著者；他們甚至常常比詩人自己更富有詩意。」（*L.S.*，頁65）

總括說來，易卜生自1870年，或者還要更早一些，到1892年開始撰寫的四重奏，其創作觀和方法是一貫的，並沒有改變，是故，在其風格中都具有寫實的成分，與其現實生活毗鄰。同時，既然易卜生自承其創作都出於生活的經歷，和心靈的體驗，

而且也強調是同一時代國人同胞共同體驗的事物，讀者或批評家不免會從他的劇本追溯到他親身經歷的、聽說的和讀到的人物與是非（Meyer，頁 646）。更何況，歷來的傳記研究者都認為《總建築師》是易卜生作品中最具自傳性、暴露自己最多的一部。甚至在本劇完成後的五年接受訪問時，自己坦承此劇取材於親身經歷（Beyer，頁 176）。六年後在克利斯汀那對學生演講中，也承認他與索爾尼斯有某種程度的相似：「他們共同擁有自大和無情，為了達到遠大的志向可以準備犧牲其身邊人的幸福，既渴望又畏懼年輕人。」（Meyer，頁 697）當然，純粹把此劇的情節、人物、思想都跟作者的生平畫上等號，完全加以比附，則是愚蠢的，往往會流於皮相之見，大大貶損了本劇的價值，限縮了欣賞的距離和範圍。不過，作為一種探討的角度和解讀，並無不可，且饒富趣味。

壹、胸中之竹

關於劇中主要人物可能取材的來源，分別論述如次：

一、索爾尼斯／易卜生

1.劇名"Master Builder or Bygmester Solnes"比較接近土木師傅的意思，並非"architect"建築師。由本劇索爾尼斯與希爾達一段對話可見端倪：

希 爾 達：你為什麼不像別人自稱建築師呢？

Hilda:　　Why don't you call yourself an architect, like the

others?

索爾尼斯：因為我沒有受過足夠有系統的建築教育，我的大部分知識，是靠我自己摸索出來的。

Solness: I have not been systematicall enough taught for that. Most of what I know, I have found out for myself.

（頁 38）

或許，易卜生對索爾尼斯的認同中也包括他自己沒能完成大學的教育，卻能躋身文壇，成為斐聲國際的詩人、領袖群倫的劇作家，但這一切全憑他自己摸索出來的。

2.易卜生長久以來就把自己和建築師以及他的劇本和建築物相關聯。早在 1858 年他就發表了一首名為〈建築計畫〉的詩，茲錄於下：

> 我清楚記得，一切恍然如昨，
> 晚間終於發表了我的處女作。
> 我坐在斗室裡煙霧騰騰，
> 邊抽煙邊想著錦繡前程。

> 我想建一座空中樓閣，充滿陽光，
> 天風拂拂，一個正堂外加兩個耳房；
> 大間住著一位不朽的詩人，
> 小間為一位溫柔少女而開門！

> 我滿以為設計得多麼諧美！
>
> 卻不料到頭來面目全非！
>
> 主人醒來發現，原來不成格局：
>
> 大間太小，小間一塌糊塗。

　　尤其是其中的「想建一座空中樓閣」和「大間住著一位不朽的詩人，小間為一位溫柔少女而開門！」與三十三年後的《總建築師》索爾尼斯要蓋空中樓閣，並且只住著他和其公主希爾達而已，兩者有相同的母題，純屬巧合？還是說作者終其一生，總有一些他們十分關切的題旨，所以反覆表現在作品中？

　　3.易卜生不只是把建築師列為藝術家之林，甚至可能對建築方面有一定程度的認識，所以，當畫家 Erik Werenkiold 見到他正在看克利斯汀那的新建築時就問他：「你對建築有興趣？」易卜生問答：「是啊！如你所知，是我本行。」（Meyer，頁 697）

　　4.他在 1871 年〈致海貝格夫人押韻的信〉用「建築師」一詞代表作者本人（海默爾，頁 412）。至於他在本劇發表後與希爾德（Hildur）之間的書信往還時，直接簽署建築師代替易卜生的本名，極可能是為了隱諱，避免他們的忘年之愛曝光，受到傷害，下文還會再論，在此不贅。

　　5.關於索爾尼斯作為建築師的發展，與易卜生的戲劇家的生涯變化，可以準確地畫出兩條平行的呼應線。阿契爾（William Archer）很早就指出這個現象：「索爾尼斯設計教堂，無疑代表易卜生早期的浪漫劇，為人類建住宅是其社會劇，當他建起高塔的房舍，浮現了空中城堡，代表這些精神劇（spiritual drama），

用一種廣闊的視野來審視人性的形而上的境界，作為他往後所要創作的方向。」[3]梅耶爾認為：「這種說法最初看來似乎有些天真幻想，或者是易卜生的自我解嘲；但是愈沉思，就愈發有真實的迴響，抑或者這種類比處於有意與無意之間。」（頁697）

6.在其現存的草稿與定稿之間出現一個有趣的變化，揭露了他自己對索爾尼斯的認同。在第二幕中索爾尼斯告訴希爾達成功如何降臨於他時，易卜生原本歸結為：「現在，終究，他們開始從外國談論我。」那確實是易卜生開始寫劇本的狀況。但是，在修訂時刪掉了這一句，無疑地是因為他感覺到它會造成過分明顯的同一性（Meyer，頁698）。

7.易卜生與索爾尼斯在生理上都有相同的毛病——懼高症，害怕從高處向下望，或進入深坑，這種情形隨著年齡日益嚴重（Meyer，頁697）。

如果要把易卜生和索爾尼斯連接起來或者找出一些雷同之處，一點都不困難，但是想要推斷劇中的希爾達是誰，或者是以哪一位紅粉知己、忘年之愛為模子（model）相當不容易。或許就因為艾蜜莉（Emilie）、海倫妮（Helene）或希爾達（Hildur）等三位都有可能，但都不能確定，反而引起諸多的揣測與爭論不休。

二、希爾達／艾蜜莉

艾蜜莉‧巴達哈（Emilie Bardach）是富裕的威尼斯猶太人唯一的女兒。1889年，跟母親到奧地利的堤樂（Tyrol）區著名的避暑勝地高森薩斯（Gossensass）小鎮度假。而該地恰是易卜

生常去之處，居民們以這位大師之名來稱其市集廣場，並且每年舉辦易卜生節（Ibsen Festival）。8 月初的節慶期間，六十一歲的劇作家與十八歲的艾蜜莉·巴達哈邂逅了，為何發生這段忘年之愛？易卜生說是「天性使然」（anecessity of nature；*L.S.*，頁 282）。她 9 月底回到維也納，雖然不足兩個月，然而兩人過從甚密。

按其相聚的最後一週，易卜生寫給艾蜜莉的明信片引用浮士德（Faust）的詩句：「鬥志高昂，苦痛中有幸福──為了達不到而奮鬥！」分手的前一天贈送她的照片上寫著：「給 9 月生命中的 5 月太陽──Tyrol. 27. 9. 89。」從她的日記切入：「他說明天就會站在幸福的廢墟裡。過去的兩個月遠比以前的每件事都來得重要。我沒有理由保持如此可怕的平靜和正常？」（King1：813）[4]

她離去當天的日記摘錄如下：「他為我癡狂。這是他堅決的意志。他要排除萬難。而我做的和能做只有防止他這種情感，否則正如我所聽到他的描述橫亙在我們面前的是什麼──只有從一個國家到另一個國家──我跟他──享受在一起的勝利。」（頁 814）當然，他們沒有這麼做。果真做此抉擇，是否會像克特（Jan Kott）所臆測的結局：「在現實人生平淡無奇的情境中，有如此劇寫實的內容，易卜生／索爾尼斯只有兩種抉擇：帶著艾蜜莉／希爾達去西班牙、義大利，或者柏林，或者送她回家。他們的蜜月或許在初夜就帶來性的災難第二天就勞燕分飛了。他們在一起的旅程將上演一齣，比易卜生還晚一年由史特林堡所寫的喜劇《玩火》更惡毒。」（1984，頁 52）

　　不論是性格使然，還是他們無法克服客觀環境上的困難。
自從 1889 年 9 月底艾蜜莉返回維也納，直到 1906 年易卜生辭
世為止，他們再也沒有見過面。不過，他們有一段情書往還的
階段，然後在 1890 年 2 月 7 日易卜生有了下面的說法：「憑良
心說，我感覺不應該再與你通信了，或者至少要節制。為了目
前的情況，你必須盡可能少與我聯絡。在你年輕的生命中你有
其他要追求的事物，其他目標值得你獻身於它。並且正如我告
訴你的——我個人無法滿足經由通信來維持一種關係。對我來
說就好像沒做到底的事，其中有某種不真實。」（L.S.，頁 289）
或許正如談波騰（Joan Templeton）所言：「無論如何，他沒有
完全準備好放棄她。」尤其在「她訴說她的可憐，提醒他曾經
承諾過繼續維持友誼，溫柔地推翻他的理由」（2001，頁 293）。
不過，艾蜜莉想改變易卜生與其見面的努力失敗了。他甚至沒
有回信給她。只是六個月後，她寫信告訴易卜生她父親過世的
消息，易卜生雖然報以溫暖地安慰，但是一如往常，晚了些。
三個月後的聖誕節，她鼓足了勇氣再寫信給他並致贈禮物。當
她提到間接地從報紙上看到有關海達蓋伯樂的憂鬱和荒蕪的人
生，頗有感觸和悲傷。易卜生於年前給她這樣的一封信：「因為
時機的緣故，我請你不要寫信給我了。當情況轉變時，我會讓
你知道。我將在近期送給你我的新戲《海達蓋伯樂》，就好心地
收下它，但請保持緘默吧！我喜歡再見到你，並且和你長談！
祝你和你母親新年快樂。」（L.S.，頁 298）果然，這段時間艾蜜
莉「保持了緘默」。然而，易卜生從來沒有讓她知道情況改變了。
　　易卜生與她中斷了八年書信的往還，艾蜜莉強忍了多年的

沉默，終於在易卜生七十歲的生日打了賀電給他。而他也破例
用了溫暖的問候語，內容也充滿了感情：「對你的來函致上我最
深的謝忱。在高森薩斯的夏天是我一生中最快樂、最美好的日
子。我幾乎不敢再想它。然而，我必定常常想，常常想啊！」
（*L.S.*，頁 330）這也是他們之間最後的聯繫，本應是這對忘年
之愛最美好的句點。

　　不過，艾蜜莉卻不肯就此善罷干休，早在 1906 年易卜生去
世的前幾週，她就跟布蘭德斯接觸，希望出版易卜生的信件。
而後在 1923 年與美國的作者貝西‧金（Basil King）合著了兩篇
〈易卜生與艾蜜莉〉，聲稱是根據她部分日記的原貌。五年後，
1928 年又與法國的作者魯韋爾（Andre Rouveyre）發表了一篇
〈對易卜生的愛〉（Un amour du vieil Ibsen），形式上是由艾蜜
莉依據其回憶錄寫下答覆魯韋爾的提問 [5]。而這一篇法文版所
涉及的一些具體情境和話語竟然與先前的合著者貝西‧金所寫
的內容，頗有出入，引起不少爭論 [6]。她發表的動機與處理的態
度更是令人質疑，談波騰提出兩點相當精闢的分析和評斷：第
一點是她的家庭在一次大戰期間失去了財產，她手頭拮据，出
版個人隱私，以解燃眉之急也是很自然的事。第二點是她已經
「五十二歲，沒有人生的目標，沒有職業，沒有家庭（她唯一
的兄弟早死，她又未婚），她想要通過揭開一個偉人曾經愛過她
來為其人生做標記。無論如何，這層關係對她來說似乎很重要，
她需要讓世人知道關於它的每件事」（2001，頁 243）。

　　當然，關鍵還在於：這一切究竟對易卜生的創作有何意義？
對其那些劇本的寫作有何實質的影響？甚至是哪位劇中人物以

其為模特兒？如果按照時間來推算，易卜生中斷和艾蜜莉通信，正是他計畫寫《海達蓋伯樂》的期間。由於她具有貴族氣息的美和較高的社會地位，受過嚴格的教養，學音樂，算得上業餘的歌唱家，出席音樂會，看芭蕾，聽歌劇，參觀畫展等，凡此種種都是當代士女們所風行者。套用傳記家柴克（Zucker）的一句話：「她是一個寄生在上流社交圈中的年輕女郎。」（頁231）

郝思特（Else Host）認為易卜生與艾蜜莉的關係是激起創作《海達蓋伯樂》的動力。這個年輕的女郎喚起易卜生的激情，想要抓住感官的生活但又會威脅到其所依存的地位和聲譽，所以易卜生把他自己的衝突與掙扎具現在劇中的女主角海達的身上。他曲折有致地說：「因為禁止的歡樂才令她著迷，她小心翼翼地品嚐它，她畏怯並且羨慕那些敢於放棄自己生命的人。」（頁137）考特（Halvdan Koht）認為她「怕冒險和負責任」（頁397）。梅耶爾亦有類似的說法：「怕謊言和怕被恥笑。」（頁684）而談波騰指出：「海達與其創造者共同擁有一種刻薄的才智，冷嘲熱諷的幽默，對愚蠢的無法忍耐。」（頁244）我則認為海達與艾蜜莉都欠缺人生奮鬥的目標、獻身的事業，只貪圖有閒階級的享樂生活。或者是她們都有很高的天賦，卻苦無一展才情的機會。因此，如前所述艾蜜莉見到有關海達的報導，就心生感慨強烈地認同她。

當然，要把一個現實生活的人和虛構的女性人物相比並，一定會有很大的差異性，否則成了傳記，貶低了劇作家的創造性。海蘭德（Arild Haaland）在他看了艾蜜莉的信件後認為與海達無涉，尤其是「一個熱情直接、完全準備好讓自己能夠適應

這位著名領袖群倫的詩人」（*Ibsen and Hedda Gabler*，頁 567）。
海達則不能忘記其將軍之女的身分，完全不能認同布爾喬亞的
泰斯曼和其家族，易卜生自己也解說過其劇名的涵義是：「作為
一個人，海達與其說是為人妻，毋寧說是為人女。」（*C.I.*，頁
435）嚴重地不適應，而且找不到出路，是其自殺的原因之一[7]。

　　其次，海達高度自戀，悲觀厭世，強烈的破壞慾，甚至戀
屍症性格可能都與艾蜜莉不同。至於把易卜生與海達同一時，
又發現有很大的差別，尤其是易卜生對生命的態度，所表現出
高度執著，積極勤奮地創作，不但跟海達形成強烈地對比，也
不同於艾蜜莉。

　　主張艾蜜莉是易卜生之《總建築師》劇中人物希爾達的模
特兒，最有力的證據出自學者艾力阿斯（Julius Elias）轉述：在
1891 年 2 月，易卜生出席柏林《海達蓋伯樂》的首演時，與其
用餐中，喝著香檳酒，告訴他一段祕辛，笑著表示下一部戲的
女性人物，將會用他在堤樂所結識的一位女士為基礎，並對她
做了以下的分析和描述：「只有偷其他女人的丈夫才會讓她著迷
和喜悅。她是一個邪惡的小壞東西；她似乎就像一隻掠食的小
野獸，就連他也在其戰利品之列。他貼近仔細地研究她。然而，
她不幸遇見他。『她沒能抓住我，我卻抓住了她──因為這部戲。
我想像（這時，他再笑了）往後她會用另外一個男人安慰她自
己。』在愛情裡，她只經驗到病態的幻想。」（Templeton，頁
245）雖然艾力阿斯言之鑿鑿，不像是易卜生為了哄他開心，臨
時杜撰出來的，而是經過易卜生分析想通後的結論。

　　然而，正如梅耶爾所質疑的，若把上面所謂「易卜生描述」

與「艾蜜莉日記摘要和寫給他的信，或者是與他寫給她的信相
對照，根本就不相容」（Meyer，頁 626）。該如何解釋易卜生虛
與委蛇地耍弄一個有心機的女孩？如果是這樣，倒像索爾尼斯
利用凱雅（Kaia）達到拴住瑞格納（Ragnar）為其工作的目的。
那麼易卜生的目的是什麼？難道玩這一場愛情的遊戲，只為了
獲取經驗，激起想像力和創作的泉源？儘管索爾尼斯和希爾達
有這麼一段對話：

索爾尼斯：（認真地看著她）希爾達──你像樹林中的一
　　　　　隻野鳥。

Solness:　(looks earnestly at her) Hilda—you are like a wild
　　　　　bird of the woods.

希　爾　達：一點都不像。我不會躲在樹林裡。

Hilda:　Far from it. I don't hide myself away under the
　　　　bushes.

索爾尼斯：對，對。你骨子裡倒有像幾分猛禽。

Solness:　No, no. There is rather something of the bird of
　　　　　prey in you.

希　爾　達：那倒是──或許像。（非常認真地）為什麼不是
　　　　　一隻猛禽呢？為什麼我不該去打一次獵──我
　　　　　就像他們一樣。揀我喜歡的搶，只要能搶到手
　　　　　的就隨我高興。

Hilda:　That is it-perhaps (Very earnestly) And why not a
　　　　bird of prey? Why should not I go a hunting—I, as

well as the rest. Carry off the prey I want-if only
I can get my claws into it and do with it as I will.
（頁 45-46）

在第三幕中，希爾達對索爾尼斯表示她要走了，索爾尼斯
問她原因：

希　爾　達：（強烈地）我不能傷害一個我認識的人啊！我
　　　　　　不能拿走任何屬於她的東西。
索爾尼斯：誰叫你做這種事呀！
希　爾　達：如果是陌生人，就可以幹！因為那是完全不同
　　　　　　的事！一個我從來沒有看過的人，就沒有關係。
　　　　　　但是我來到這裡跟她有親密的接觸——噢！不
　　　　　　行！噢！真的不行！哎！太恐怖了！（頁 57）

顯然，她原本打算要搶走艾林的丈夫索爾尼斯，後來是因
為和艾林接觸，成了朋友，就過不了她自己良心的譴責，無法
行動，只有選擇離開。

以上兩點，劇本內的證據只有在艾力阿斯的轉述完全可靠、
沒有走樣的情況下，才能把易卜生／艾蜜莉的角色關係帶入劇
中的索爾尼斯／希爾達的位置，但是仍不及現實生活中的一對
那麼險惡可怕。

談波騰將其換成創作是一種心靈的還原，恢復自制的說法：
「一年過去了，他開始懇求艾蜜莉‧芭達哈不要再寫信給他，

對於 1890 年她的聖誕節信件，他的反應是又重申了一次要求，相距柏林的飯局還不到兩個月。易卜生如果把自己投入《海達蓋伯樂》中能夠澄清他對巴達哈的心靈，那麼他成功地做到值得喝采。他現在能夠用轉換她成為一個勾引男人的角色來埋葬她——因為希爾達・汪格為一個虛構的角色，用他自己作為接近她的犧牲品來合理化他自己的背信。」（頁 245）對巴達哈來說很不幸，易卜生的聲音是如此權威，對她的評價廣為人知，就連傳記作家柴克和考特也完全相信。以致艾蜜莉・巴達哈到死，1955 年 11 月 1 日，享年八十三歲，都無法阻止傳記學家把她定位成掠食妻子的狠角色和襯托婚姻的破滅者 [8]。

對易卜生說來，高森薩斯夏日的戀情，代表的是一個開始而不是結束。他並沒有因為和艾蜜莉・巴達哈的這段感情的波折傷害而卻步。事實上，他仍然持續尋求忘年之愛，是故，海倫妮（Helene Raff）和希爾德（Hildur Anderson）與四重奏的女性人物有某種程度的關聯性。當然，也與希爾達有幾許牽絆。

三、希爾達／海倫妮

她是易卜生回祖國定居之前，仍住慕尼黑的時候，結識的第二位公主。這位德國女郎當時也只有二十四歲，後來成為相當出色的畫家和小說家。她在高森薩斯就見過易卜生和巴達哈出雙入對的情形，並且她還是巴達哈的知己好友。她仰慕易卜生，曾徘徊於其住處麥克斯米蘭大街（Maximilian strasse）直到他出現為止。為了要讀易卜生劇本而去學挪威文。據其日記所載，她大概在 1891 年春天，易卜生離開德國回挪威之前，兩人

持續交往了一年半左右。她原本很擔心易卜生把她當作巴達哈的替身，並且不希望在她面前提起巴達哈。十天後她接到易卜生的來信，表明了一種態度：「我太太是如此真實地、由衷的喜歡你，而我也是。正如黃昏時分你坐在那裡，告訴我們很多非常有思想性和悟性的事物，然後你知道我想什麼、我希望什麼嗎？不，你不知道。我希望——如果我有一個如此可愛和聰慧的女兒，該有多好啊！」（*LS*，頁 280）。海倫妮傾心於易卜生，不希望成為父女之情，這樣的說法，當然讓她很震撼和受傷害。易卜生真的很喜愛海倫妮。他欣賞她的堅強，並讚美她：「你是多麼剛健，而且同時又多麼優雅。」（*OI* 7: 566）鼓勵她全心全力學畫畫，告訴她要認識自己：「因為，你知道，這是人類最高的使命和最偉大的財富。」（*OI* 7: 564）當她送一幅畫像稱其為「LittleSolveig」他非常高興；後來，他回挪威後，又寄給他一幅海景圖。他感謝她的餽贈，寫了十分溫柔的回函：「現在小索羅薇格就掛在海景旁邊，往後我就有整個你，並且都一起在我面前，在我心裡面。」（*LS*，頁 280）當他送她《總建築師》劇本時，寫在扉頁上的字句是：「海倫妮啊！我心裡面有一個聲音在呼喚你。」（*OI* 7: 571）談波騰說：「這個題詞有一種暗示，易卜生與有點年紀的主角索爾尼斯和年輕的希爾達汪格的情形相類似。」（頁 248）海倫妮也曾問過易卜生為什麼喜歡她，他回答：「你是年輕人，孩子，青春的化身——那是我需要的——與我的製作、我的寫作水乳交融在一起。」（*OI* 7: 565）

由於易卜生和海倫妮的關係始終沒有超過溫暖的友誼，讓她覺得與易卜生交往的年輕女孩，所有的關係都是一樣的。1927

年，也就是她最後一次見到易卜生的三十六年後，她已經六十二歲了，寫了一封信給柴克，陳述了她的經驗總結：「易卜生與年輕女孩的關係沒有任何一般所謂不忠實的意思，而是單獨出於他的想像的需求；正如他自己說的，由於他為了詩的創作而需要找尋年輕人。」（Zucker，頁 226-27）不過，她也忍不住苛責易卜生的妻子蘇珊娜，認為她不夠了解丈夫對青春的渴望：「他有時候與年輕的女孩面對面接觸時，不免太過投入，並不涉及一般流行用語中的不忠實的意思。」（Zucker，頁 246）然而，談波騰也指出蘇珊娜「有理由為易卜生對艾蜜莉・巴達哈的關切而煩惱，並且更有理由為他黏著希爾德・安德生感到不安，如果是這兩個情況，那可不是一般流行話語裡的不忠實，而無須介懷了。」（Templeton，頁 249）換言之，即令是易卜生也不例外，友誼與愛本質上不同。

四、希爾達／安德生

易卜生第一次見到希爾德安德生是在 1874 年的夏天，有一次他回挪威，受她父母的邀請前往作客，當時她只有十歲大。說起來結緣甚早，希爾德的外祖母宋坦太太（Mrs. Helene Sontum）是易卜生在柏金（Bergen）的女房東。其父於兒時就結識易卜生。希爾德十歲時，就展現了音樂上的天賦，二十三歲赴維也納深造，並與易卜生之子西格德（Sigurd Ibsen）相遇。而西格德曾寫信告訴父親這位才思敏捷的藝術家，非常喜愛易卜生的劇作。1891 年，易卜生回國定居，第一次拜訪安德生時，再度見到希爾德，她已是二十七歲嶄露頭角的職業鋼琴家了。

希爾德・安德生對挪威的文化有相當可觀的貢獻。她開風氣之先，為第一代的職業女音樂家。連續好多年都舉辦系列的室內樂演奏會，發表浪漫樂派的演講，並成為著名的華格納音樂評論家。她以歷史的角度、小說的方法來表達其音樂觀點，不但是人們爭相延聘的老師，而且對青年後進有重大的影響。她得過很多的獎，包括國王金質榮譽勳章。

因比，她與易卜生的關係應該算是音樂家與戲劇家的交往。1891年的秋天，蘇珊娜由於風濕性關節炎的病況嚴重，赴義大利診療，希爾德成了易卜生在奧斯陸的伴侶。她身體健康，活動力強，對文學、藝術、劇場都有興趣，於是他們倆一起參觀畫廊，聽演講，看戲，易卜生甚至出席了他原本相當冷淡的音樂會。希爾德獨立和歡樂帶給他生命的活力，同時她又不會讓易卜生感到有負擔，因為他們有相同的品味和執著於自己的創作。當希爾德赴維也納研修半年時，恰是易卜生的《總建築師》進入緊鑼密鼓的寫作階段，或許是他們約好了吧（參看Templeton，頁249-50）。

無可避免地，流言四起，1894年，蘇珊娜再度到義大利醫療時，就盛傳易卜生打算跟她離婚，惹得蘇珊娜寫信興師問罪。易卜生雖然向她保證：「我鄭重地告訴你，我從來沒有認真地想過或計畫過這類的任何事。」（*LS*，頁315）但同時也指責其岳母馬格蘭（Magdalene Thoresen），不該寫信重述這些愚蠢的閒言閒語。

然而，事件沒有就此平息。當蘇珊娜回到奧斯陸，仍拒絕在家中接待希爾德，但這也不妨礙易卜生與希爾德的持續往來。

直到易卜生的第二次中風（1902 年），癱瘓到不能走路，才切斷他們長達九年的親密關係。他們最後一次相遇，是在一個冬日。希爾德外出走在路上，經過易卜生所乘坐的車子。當他看見她時，叫車夫停下來，掀起車毯，伸出手臂向她揮手致意，喊出：「保佑你！保佑你！」（Bull, "Hildur Andersen"，頁 54）

1910 年，易卜生死後的四年，希爾德在接受《世界之路報》（*Verden Gang*）的記者訪問有關她即將要開的音樂演奏會時，其中被問到：「希爾德小姐，你是不是希爾達？」她笑著並以其坦率的性格回答說：「我們不談那個。難道你不認為我們有了足夠的希爾達嗎？搞不好就碰上一個，在北方，在丹麥，天知道會在哪兒？」（Anker 2: 121）接著又問安德生是不是計畫要出版易卜生寫給她的信。她尖銳地表示全世界一大群人都在問這個問題。不過，她還是引用了一封易卜生的來信內容：「希爾德！請保管好你的信，就像我一樣。」並且還說：「我有我們完整的信件，包括他的來信和我的回信，他都退回給我了。因為他希望放在一起出版，有較高的目的。」（頁 121-22）

後來，希爾德與易卜生的妻子蘇珊娜，兒子西格德承諾會在易卜生的兒媳柏格爾特（Bergliot）過世後，讓伯樂（Francis Bull）看易卜生寫給她的信，以及送給她的劇本拷貝上的獻詞。

1951 年，柏格爾特出版了易卜生的書信，兩年後她也故去，但在 1956 年希爾德辭世之前，改變了心意決定把易卜生劇本拷貝上的獻詞切掉，並且連信件和電報都燒掉（Templeton，頁 253）。

所幸，安德生死後，伯樂訪問跟隨她四十年的女僕，又尋回兩篇題提詞和一本易卜生送給她女主人的筆記。第一篇是一

137

部易卜生劇集的獻詞，時間為 1990 年 9 月 19 日，他這樣寫著：
「希爾德，這二十五個孿生兄弟屬於我們的。在我找到你之前，
我寫我所尋尋覓覓的。我知道你在這個廣大世界的某個地方；
在我找到你之後，我寫的只有關於公主的一種或另外一種形態
而已。享利‧易卜生。」第二篇是引用《皮爾根特》的話：「噢，
生命！沒有第二次重演的機會！／噢，可怕！這兒就是我的王
國我的冠！」並且在筆記中也寫著附上一束九朵紅玫瑰和如下
的字樣：「為我九年的玫瑰人生，獻給你九朵紅玫瑰。為表示感
謝這歲歲年年請收下這玫瑰。」（Bull,"Hildur Andersen"）

　　顯然，易卜生表達了一種對安德生的特殊情懷，完全不同
於其他女性。或許，正如談波騰所評析的：「易卜生之所以感謝
她，不只是為了遇到他想像的需求，而且也是他心理的需求；
她讓他的最後的歲月無限歡樂，為此而愛慕她。」（Templeton，
頁 255）相對而言，考特界定易卜生與安德生的關係純粹是柏
拉圖式的愛戀：「其價值是在他們的關係中，能讓他敞開心胸歡
樂面對一位年輕，又富才學的靈魂。」（頁 423）它就顯得不夠
精準。至於梅耶爾分析易卜生對安德生、巴達哈、瑞芙（Raff）
等年輕女郎都有性愛的衝動，只是沒有發展成完全的性關係，
可能是他恐懼真正的性行為，甚至於性無能（頁 620）。由於沒
有充足的證據，心理分析也只能算是科學性的臆測而已。更何
況從易卜生／安德生的關係要類推到解讀索爾尼斯／希爾達還
有一段距離[9]。

　　總括地說來，現實生活中的巴達哈、瑞芙和安德生都有某
些部分與劇中人物希爾達相類似，也就是說她們都是易卜生創

造人物的素材或模子之一。

　　巴達哈看到《海達蓋伯樂》的報導都會感動和認同，在本劇時，她說：「我沒有看到我自己，但是見到他。」（King, "Ibsen and Emilie Bardach" 2: 91）主要還是那一段令惡名昭彰的外證──艾力阿斯轉述易卜生的下一部新戲，會用一個他在提樂所認識的女人為其女性角色。「以偷別人的丈夫為樂，她是個邪惡的小壞蛋，像一隻掠食的小野獸，包括他也是她的戰利品」等等，恰好又有猛禽之類的話和相近的角色關係。再加上，她是易卜生晚年第一位稱為公主的年輕女友，而可對應於索爾尼斯叫希爾達公主，並要送她一個「橘子王國」或者空中城堡。經過一番渲染之後，就變成鐵證如山了。然而，仔細比對現實的巴達哈與劇中的希爾達兩人的性格，差距頗大。

　　其次，談波騰指出：「無疑地，希爾達的不依慣例行事作風可歸給海倫妮‧瑞芙，易卜生暱稱她是一個『野丫頭』，因為她所受的教育既不在教堂也不是學校，而是在森林中長大。」（頁262）此外，前曾述瑞芙問易卜生為什麼喜歡她，答覆是因為：「你是年輕人，孩子，青春的化身──那是我需要的某些東西──與我的製作和我的寫作水乳交融在一起。」（OI 7: 565）上了年紀的易卜生感覺需要從年輕人那裡得到創作的活水泉源，與劇中的索爾尼斯在面對希爾達時的喜悅，讓她住在空著的嬰兒房，也和易卜生希望有個像瑞芙一樣的女兒若合符節。不過，索爾尼斯對年輕人──瑞格納有畏懼感，怕他們推翻他或取而代之，從而拒斥打壓。是否因為性別有異，態度不同？不知易卜生是否也有此傾向，下文再議。

在易卜生的三位忘年之交中，安德生對本劇的影響最重要。談波騰甚至認為從開始寫作階段，易卜生就像流水般地不斷以信件和電報與遠在維也納進修的她聯繫，交換意見 [10]。假定如此，稱其為參與合著者，並不為過。

其他相關的證據頗多，分別論列於次：

1.Hildur 與 Hilda 兩人名字的發音如此接近，她們的父親都是醫生。

2.希爾達徒步旅行來找索爾尼斯，據說易卜生第二次見到希爾德・安德生也就是像希爾達出場時的裝扮。事實上，安德生是徒步旅行的愛好者，甚至當代的音樂家也有此時尚。

3.兩人都健康充滿活力，講話率真不諱。

4.希爾達於十年前的 9 月 19 日，在萊桑格爾鎮見到索爾尼斯爬上塔樓上掛花環。如今十年約定恰好期滿，找索爾尼斯兌現承諾來了。易卜生很刻意地在 1892 年 9 月 19 日完成《總建築師》的劇本，並且在安德生回來時，他製作了一個漂亮的劇本拷貝給她做聖誕禮物（Anker1: 393）。他送給希爾德的劇集題詞的落款日期是 1990 年 9 月 19 日，贈給她的鑽戒刻的日期也是 9 月 19 日。顯然，絕不是偶然的巧合，這一天對易卜生和安德生來說，可能具有特別的意義，值得紀念。由於事涉個人隱私，外人也無從得知。

5.台詞有兩處出於同一封書信：一是「林中的野鳥」（wild bird of woods），索爾尼斯認為希爾達像是一隻林中的野鳥，但她不同意，寧肯做一隻猛禽（頁 65）。另一個是希爾達說十年前，索爾尼斯扳住她的頭吻了「許多、許多次」（many, many,

times）。又按此封易卜生寫給安德生的信，也被視為易卜生愛
她的證據，故常有人提出討論。今節錄如下：

> 我的林中野鳥：
>
> 你此刻飛向何方，我一點都不知道。你是在萊比錫
> 上空盤旋，還是把航程轉向北方？離家愈來愈遠了嗎？
> 我不知道。我正要去你母親那裡打探你的消息。也許有
> 一封給我的信正在那兒等我?!
>
> 我寫信主要因為自己感覺有話要對你說而我有多麼
> 想念公主啊！我多麼渴望她能從夢想天高的世界上下
> 來，並且我說過我將會做——許多、許多次！此刻，致
> 上萬分真誠的祝福！
>
> > 你的，你的總建築師
> >
> > （January 7, 1893; Anker 1:393-394）

此外，這封信最後的簽署是「你的，你的總建築師（Your,
your master builder）」。到了本劇結尾時，希爾達眼見索爾尼斯
從塔樓上摔下來死了，她把圍巾向空中揮舞，熱烈狂喊：「我的
——我的總建築師（My, my master builder）！」（頁 70）不過，
談波騰也指出：「希爾達和總建築師的戲劇結局與希爾德和戲劇
大師的情形相反。安德生對總建築師的重要性本不在於她和希
爾達‧汪格的共同之處，而是其不同。一位獻身於其自己行業
的女性，安德生無須尋找一位偉人來履行其英雄事蹟。需要更
換了，有如索爾尼斯為希爾達做的，易卜生去做不可能的事。

安德生在維也納改善其技藝的期間，還幫助易卜生寫一部關於一位女性需要一個男人在死亡中才能履行的任務。」（Templeton，頁 263）誠如上述，易卜生以其晚年所結識的三位女性為模子，創造出希爾達這個人物，其中任何一位就必定只有部分相似，又有不同之處，實屬必然。再加上作者虛構想像的成分，相異面自然大增，就無須一一列舉了。

五、阿蘭（Aline Soleness）與蘇珊娜（Suzannah Ibsen）

事實上，早在易卜生回國定居的前幾年，他的作品無論是閱讀、翻譯、演出的次數，不只是在斯堪地那維亞和德語世界，而且於法國、英國和美國都是空前的。甚至是俄國和其他的斯拉夫國家也有斬獲。當他六十歲時，國內外對他的報導、讚美、贈勳、榮譽地獎賞也是前所未有。二十七歲時或多或少像逃亡般地去國，而今是名滿天下，衣錦榮歸了。不過，他的一舉一動眾所矚目，蜚短流長自是不免，正所謂「德修則謗興」。是故，梅耶爾說過：「《總建築師》不只是讓艾蜜莉一個人痛苦而已。索爾尼斯與其妻子的可怕關係，無論如何，在挪威，一般人都推測是易卜生自己婚姻的寫照。」（Meyer，頁 699）一場大火燒發了索爾尼斯的事業，他為人們蓋了許多住宅；但是，怎麼也不能重建他自己的家。大火毀掉妻子的一切——包括雙胞胎的嬰兒和所有值得懷念的東西，而且永遠不能恢復其生命力，活著的只是一具行屍走肉。因此，帶給索爾尼斯十分沉重的悔恨與罪咎感，認為他的成功是用妻子的生命換來的，從而這筆債老是還不了。假如和作者連接就變成了「化裝中的個人懺悔」

（Lavrin, Ibsen，頁 114），易卜生個人失敗的生活的戲劇化，性生活的不美滿[11]。索爾尼斯對妻子的罪咎感也就反映了「易卜生的心情，由於為了他的藝術生活如此強烈和自我中心，以致剝奪了妻子的某些東西」（Koht，頁 433）。事實上，蘇珊娜傾全力支持易卜生，將其生命奉獻給他的創作生涯，以致沒有充分發展她自己優秀的才能[12]。

不過，如果我們去讀一讀易卜生寫給蘇珊娜的信，就可能了解他們之間的感情就像一般結婚多年的夫妻，或許沒有激情和浪漫，只有家人的彼此關懷與親情。當蘇珊娜離開奧斯陸不在家時，易卜生寫給妻子的信，往往都是她想知道的一些生活中的細節，諸如：他自己的健康情形、親朋好友的訊息、家務事像吃食的安排、理財投資、劇本的出版與製作的談判，其他像天氣等等。同時，易卜生也強調沒有妻子的陪伴「夜晚是寂寞的，我一個人坐在餐桌用餐和閱讀」[13]。

當然，這麼說不表示他們當年不是因愛而結合，只是夫妻之情也會有質量的變化。就像易卜生在高森薩斯的夏天過後的幾個禮拜，若有所感地寫下這麼一句耐人尋味的話：「只愛一個人是一個巨大的偏見。」（Oxford Ibsen 7: 485）

六、凱雅（Kaja Fosli）

這個角色，伯樂告訴我們有一位他熟悉的女士，原本在慕尼黑很驚奇地認識了易卜生，當易卜生回到挪威數度邀請她去餐館用餐。他似乎很熱衷於她的劇團和她談話，後來，卻突然中止不再見她一面。她不明白為什麼，直到《總建築師》的出

現。她確認她自己就是凱雅這位劇中人物，明白只是作為一個模特兒，不是作為一個人，那就是易卜生對她的興趣[14]。

本劇除了布勞維克父子與賀德樂（Herdal）等三位次要的角色外，其他的人物在創作時，可能或多少與作者本人或者是他所認識的人有關，甚或是以其為模特兒，說得通俗含混一些就是「真有其人」。其寫實性相對地提高，說服力會增強，滿足了觀眾部分的期望。因為一般人在看完一部戲或一本小說等虛擬的世界之後，總有幾分希望它能夠與現實世界銜接起就好了。既然「真有其人」，是否也真有其事？

貳、寧非烏有

以下所羅列的即是本劇的某些情節與易卜生所經歷的事件可能有關者：

一、在火災的灰燼中永不能重建，創傷無法復原。

索爾尼斯夫人失去的不只是一對雙生子，她對希爾達說：「所有掛在牆上的老畫像都燒了。那個屬於家族代代相傳的絲綢的衣裳燒光了。母親和祖母的蕾絲花邊也燒光了。想得到的還有鑽石！（傷心地）連帶所有的玩偶娃娃。」（頁54）

1891年，易卜生寫信給他妹妹，關於邀他回到故鄉——史肯恩（Skein），參加公眾大廈的啟用典禮一節，他有一段十分感傷的話語跟上面所引的對話頗為相彷彿：「大災難降臨這個城鎮，一次又一次地毀滅它。我生在那兒的屋子和在那裡度過的童年，以及教堂——屋橡下有洗禮天使的老教堂都燒光了。所有能喚醒我最早記憶的東西全都燒了，每一樣都化為灰燼。對

我來說，不可能沒有我自己深刻的感受和個人的情懷，尤其是和你在一起，承受降臨於我們家共同的打擊。」（C.I.，頁 439）又按易卜生送給安德生一個印章，是用火焚化為廢墟的史肯恩所發現的一塊礦石做成的,它能喚起他童年教堂鐘聲的回憶 [15]。於此可見，易卜生在童年所受的火災創傷，到老都不能平復，至少讓他失去最早的生命記憶。然而，非常有可能藉著本劇索爾尼斯及其夫人的創痛表現，得到紓解和淨化 [16]。

　　二、本劇以索爾尼斯爬上塔樓頂上掛花環，不幸摔死為結局的安排，並非易卜生匠心獨運，而是出自當代風行的慣例，意外的發生也時有所聞。按照海倫妮的日記所載，1890 年 4 月 22 日，在易卜生離開慕尼黑前不久，海倫妮向易卜生提到傳說建造聖米迦勒（St. Michael）教堂的建築師，因為害怕，抓不住屋頂，遂從塔樓上摔下來。易卜生評論道這個傳說必定源自斯堪地那維亞，從前在家鄉就聽說過。而海倫妮又去探訪德國每一個著名的教堂，發現都有相同的傳說；他回答，那是因為人本能地感到無法蓋那麼高，而不為其過火的行為付出代價 [17]。

　　三、希爾達之所以來找索爾尼斯，是因為十年前，他承諾要送她一個王國，而今要求對兌現（頁 24）。黑格爾（Frederik Hegel）寫信告訴他《布蘭德》（Brand）第十二版付梓了，這個消息讓易卜生想起二十年前的承諾。當時，他對其小姨子桃樂絲（Dorothea）說過，如果《布蘭德》能夠出第六版，他就把一半的版稅給她。做夢也沒想到他有生之年就能看到第十二版，而她與其夫婿就住在德勒斯登（Dresden）。因此，易卜生在寫給黑格爾回信中說明這段原委，並且半真半假地說:「她可以來

這裡，就像我的新戲中的希爾達一樣要求我兌現承諾。因此，我請你可不可以就好心寄半數給她？」[18]

　　四、索爾尼斯害怕年輕的一代來敲門，報復他當年把上一代踩在腳底下，具體化為他與布羅維克父子的關係。易卜生是否也有類似的感受，無法斷言，至少有一件軼事，值得一提，可見一斑。1891年，挪威三十二歲的詩人、作家，哈姆遜（Knut Hamsun, 1859-1952）發表一系列著名的現代文學演講，易卜生與安德生就坐在第一排聆聽，而哈姆遜毫不留情地點名批判說：「他始終把反映社會作為自己的任務，固執地堅持，一切與人物性格無關的都不能描寫，這種形式像他本人一樣粗暴而且缺少感情。」（頁63）接著又認為人物的形象的處理太鮮明，「變成一種性格的象徵、一種人物的類型」（頁64）。並舉羅斯莫莊為貴族的典範例，無論如何都要保持貴族的氣派，連笑也不能笑，寧願受辱也不把侮辱他的人趕出大門。他那高尚的情操使他只能與芮拜卡過一種「純潔的生活」，「寧靜、快樂、沒有慾念的幸福，精神上的婚姻」。「道德的法則都已成了他的自然的本能。」（頁65）又批評：「易卜生不能算做教育家和民主主義者，作為心理學家他比別人都走得太遠。他之所以這樣，一方面是戲劇這種形式妨礙了他，另一方面是他頭腦太簡單。而後一種原因使他把太多的注意力放在總的典型而少細節。」（頁66）甚至認為易卜生作品難懂是因為對「語言掌握不好，否則，他就能簡單明瞭地表達他想要表達的意思，觀眾就不會發生困難了」（頁66）。哈姆遜的批評表面上看去言之有理，其實他空洞沒有根據的指責可以適用於任何劇作家；他所加給易卜生作

為詩人、劇作家之外任何的頭銜：諸如社會學、心理學、教育家等等都不是易卜生自稱的，沒有要承擔這些功能和義務，根本是無的放矢。從而易卜生坐在台下完全不為所動。兩天後，他告訴安德生要去聽哈姆遜的第二場演講。安德生問：「你不介意還要再聽那個狂妄自大的人講話？」易卜生回答得很妙：「你不知道我們要去明瞭他們是如何揣測我們是怎麼寫的嗎？」（Bull, "Hildur Anderson"，頁 49-50）

　　五、易卜生並非不在意別人對他作品的批評，其實，他向來注意有心人嘗試對他作品的解讀。同時，他也會相機做解釋，在《總建築師》出版後的一次訪問中，他說：「他們歸給我的象徵與奧祕很特別。我接到有人來信問起那九個玩偶娃娃是否象徵九繆司、死的雙胞胎為斯堪地那維亞主義和我自己的不幸。他們問我那些玩偶娃娃跟我不知道的《保羅行傳》或者是有關《啟示錄》的某些東西。解讀我寫什麼誰能說不正確呢？不過，我只是寫人而已。我沒有要寫什麼象徵。」[19]

　　所謂「九個玩偶娃娃」就是指索爾尼斯太太說起在那場大火中損失東西時，令她最傷痛的就是這些娃娃：

索爾尼斯太太：（悲不成聲）我有九個可愛的娃娃。

希　爾　達：也都燒掉了？

索爾尼斯太太：一個不剩。唉！很傷心——真的叫我很傷心啊。

希　爾　達：從小就收藏？然後，你一直藏著這些娃娃嗎？

索爾尼斯太太：我沒有把它們收藏起來。娃娃和我都一直
　　　　　　　　生活在一起。

希　　爾　　達：長大以後你還是？

索爾尼斯太太：是啊，長大以後還是一樣。

希　　爾　　達：你結婚以後，也一樣？

索爾尼斯太太：就是啊！真的那樣。只要他沒有看到它們
　　　　　　　　──但是它們全都燒掉了，可憐的小傢伙。
　　　　　　　　就是沒有一個人想到要救它們。想起來真
　　　　　　　　的好慘哪。（頁54－55）

　　固然，這可能跟易卜生小時候遭到火災的創痛的記憶有關，
但也許跟下面的一段有趣的經驗重新打包組合而成──

　　易卜生與希爾德的表哥宋坦醫生（Dr. Sontum）為好友，他
的女兒波萊特（Bolette）後來移居美國，生動地描述 1891 至
1892 年的冬天對易卜生的印象：「有一次，大人忙得走不開，
她們姐妹倆感到有責任接待客人易卜生，小妹妹天真地提議一
起玩她的娃娃。易卜生皺起白色濃眉，準備了一會兒，好像要
做一件很嚴重的工作。小妹妹拖來一堆娃娃，大小不等，狀況
不同，甚至是沒有了頭或沒有手腳的娃娃。她把它們放在他的
大腿上，告訴他所有娃娃的名字，敘述他們衣衫襤褸和滄桑的
悲劇。其中一個名叫麥蒂（Mette）的娃娃，看上去比其他的都
慘，但從其鮮艷紅白的衣裳可以看出當年的風華絕代。她現在
雖是沒頭沒腳，卻得到妹妹的寵愛。讓麥蒂在易卜生的膝頭上
得到光榮的一席之地。」[20]

　　以上係自易卜生的傳記資料中找出可能與本劇毗鄰而居之人物和情節，或許正符合他再三強調的創作態度和方法。當然，我們不能太呆板地理解其親身經歷和作品的關係，不能把本劇當作是易卜生化名的傳記，不可低估了作者的想像力，以及他所賦予的或埋藏的意義、具有多重解讀的可能性。或許自傳記角度分析本劇的貝葉爾（Beyer）的總結不失為中肯的參考依據：「合理地揣測《總建築師》可作為象徵的寓言形式中的某種懺悔，抑或者是對於他自己所邂逅的『希爾達們』用一種感恩的密碼來表達感謝和解釋。我們或許更貼切地說作者陷入深沉的負罪感和無法償還的債，對自己作品價值與新生命夢想的質疑。無論如何，所有的一切都有某種共相存在，無須牽強附會，不一定要把其他人牽進其模式或者在索爾尼斯與易卜生之間畫上等號。《總建築師》是一部關於戲劇家自己的戲，但它也是獨立的，它是一部關於藝術與人生，關於青春與上了年紀的遭遇，關於不可能夢想的戲。」（1978，頁176-77）

參、未完成待續

　　一、通常戲劇材料的來源大約分成兩大類：第一大類為約定俗成（convention），諸如神話、傳說、歷史、敘事文學、前人的戲劇（曲）、電影、電視、廣播、卡通、漫畫、電遊等，並非劇作者獨自虛構或想像者；第二大類來自劇作者的生活經驗，甚至包括新聞報導或傳言，可能真有其人其事。易卜生的早期作品傾向於前者，而中、晚期的劇本泰半屬於後者，當然不是

報導或照本宣科，只是可能以其為題材或據為模擬的對象，加入不少個人主觀的揣摩和創造，即令如此，已惹出不少謠傳緋語。本劇尤勝其他，就連作者也洩露不少箇中訊息，自然也會引發研究者和批評家的好奇與重視。

二、孟子曰：「讀其書不知其人，可乎？」認為作者與其作品總有著千絲萬縷的牽扯，因其是作者人格的具現，有自覺的也有不自覺流露的成分，正所謂文如其人。於是不論是在東方還是西方的文藝批評傳統中，由作者的生平傳記著手切入始終都是研究的方法之一，本文就是往這類方向的思考和嘗試。易卜生往往將其人生體驗過的素材（raw materials）表現出來，不論是他深感美麗或偉大的事物，還是他所覺察到的人性底層的糟粕，並且是其時代和社會有關的問題，否則他以為會與觀眾間缺乏心靈交流之橋。至於其筆下的人物，除了投射自己之外，也包括他所接觸過的人作為模子，再加上主觀的想像，乃是多重的複合體，斷不可將其單純地對號入座。同時，這也是易卜生作品的寫實面與社會關懷和針砭。

三、本文是筆者預定撰寫的易卜生四重奏：《總建築師》（ *The Master Builder* ）、《小艾友夫》（ *Little Eyolf* ）、《卜克曼》（ *John Gabriel Borkman* ）、《當死者醒來時》（ *When We Dead Awaken* ），首部曲的第一章，因筆者已年過七十，不知能否完成此書，再則曾得到母校鼓勵，故輯入本論文集先行發表。

註解

1. 英譯者 A. G. Chater。兩年後，易卜生在完成《小艾友夫》的初稿期間將此詩編入詩集，刪改了倒數第二行，以平靜（peace）代替信心（faith），但於修訂版又改回來。請參見梅耶爾（Michael Meyer），《易卜生：傳記》（*Ibsen:A Biography*，紐約花園城：Doubleday 出版社，1971），頁 685。

2. 見莫茲費爾特（Ernst Motzfeldt），〈與亨利‧易卜生的對話〉（Af samtale rmed Henrik Ibsen），載於《晚郵報》（*Aftenposten*）1911 年 4 月 23 日（也出版了印刷品，Christiania, 911）。據梅耶爾的說法，這篇訪問記是在《總建築師》發行之後不久，請參閱《易卜生傳》（*Ibsen*），頁 695。

3. 考特（Halvdan Koht）著，豪根（Einar Haugen）和桑塔尼洛（A. E. Santaniello）譯，《易卜生的一生》（*Life of Ibsen*，紐約：Bloom 出版社，1971），頁 257。

4. 易卜生死後的十七年，也就是 1923 年，巴達哈（Bardach）與其美國的友人貝西‧金（BasilKing）合寫了兩篇文章：〈第一篇：來自戲劇家的戲劇〉（Part One: A Drama from the of a Dramatist）和〈第二篇：9 月生命中的 5 月太陽〉（Part Two: The May Sun of a September Life），《世紀雜誌》（*The Century Magazine*）第 106 期（1923 年 10 月），頁 803-15；第 107 期（1923 年 11 月），頁 83-92。

5. 魯韋爾發表了一篇名為〈對易卜生的愛〉（Un amour du vieil Ibsen）相當感性的文章，刊登在《風雅信使》（*Mercurede France*）第 205 卷（1928 年 4 月 1 日）。

6. 既然宣稱依據巴達哈的日記寫成的，後來又出現不同的版本，其日記的可信度大打折扣。關於兩者間的差異，詳見談波騰，《易卜生的女人》（*Ibsen's Women*），頁 234-43。

7. 詳見拙著《海達蓋伯樂研究》（台北：秀威，2003），頁 9-13。

8. 詳見談波騰，《易卜生的女人》（劍橋大學出版社，1999），頁 245。

9. 梅耶爾引用伯樂醫生（Dr. Edvard Bull）指證易卜生不願在他面前暴露性器官做檢查，推斷易卜生可能對性恐懼，甚或是性無能（Meyer，頁 620），實在太過武斷與牽強；因為害怕讓醫生檢查性器官的原因不止一個，即令有性方面的問題，無論是生理的或心理的都有許多種的可能性，未必就是無能。從史料的基礎做心理分析，本有其觀點的局限性和偏頗處，不一定都能取信於人。

10. 參見談波騰，《易卜生的女人》，頁 254。

11. 格倫納（David Grene），《現實與英雄模式：易卜生、莎士比亞和索福克勒斯的最後戲劇》（*Reality and the Heroic Pattern: Last Plays of Ibsen, Shakespeare, and Sophocles*，芝加哥：芝加哥大學出版社，1967），頁 2。

12. 參見談波騰，《易卜生的女人》，頁 261。

13. 見易卜生著，斯普林霍恩（Evert Sprinchorn）編輯和翻譯，《書信和演講集》（*Letters and Speech*，紐約：Hill 出版社，1964），頁 309。

14. 伯樂，〈傳統和回憶〉（Tradisjoner og. minner），頁 101-02。

15. 見談波騰，《易卜生的女人》，頁 254。

16. 至少易卜生自己認為：「在此情況中寫作對我來說，就像一次沐浴讓我感覺到更乾淨、更健康和更輕鬆自在。誠然，各位先生，沒有人能夠不以某種程度或者至少有時候用他自己為模子做詩意的表達。我們中間有誰不會偶爾感覺和體認到自己本身的言語與行為、意願和任務、生活與群體的教誨之間有矛盾？或者我們中間有誰不是，至少在某種情況下，有意無意、半真半假，找藉口在對自己與他人之間的舉措中，自私地充分地滿足自己？」（*L.S.*，頁 50）亦即是說，他在寫作中誠懇地面對自己，經歷了矛盾衝突過後，得到淨化的效果。近乎柏拉圖的淨化分類，更與後來的佛洛伊德的主張一致，找出長期被壓抑而遺忘的痛苦記憶與創傷，減輕或釋放了心理負荷，達到治療的目的。詳見拙文〈論悲劇的淨化〉，《醫療的觀點》。

17. 見梅耶爾，《易卜生：傳記》，頁 699。

18. 同上。

19. 同註 2。

20. 引自梅耶爾，《易卜生：傳記》（紐約花園城：Doubleday 出版社，1971），頁 683-84。

參考書目

中文部分：

石琴娥譯　海默爾《易卜生：藝術家之路》北京：商務　2007
呂健忠譯　《易卜生全集》（一）台北：左岸文化　2004
馬振聘譯　莎樂美《閣樓裡的女人》上海：華東師大　2005
高中甫編　《易卜生評論集》北京：外語教學與研究　1982
綠原等譯　《易卜生文集》第8卷北京：人民文學　1995
劉效鵬　《海達蓋伯樂研究》台北：秀威　2004
潘家洵譯　《易卜生文集》第7卷北京：人民文學　1995

外文部分：

Bradbrook, Muriel. *Ibsen the Norwegian*. London: Chattoand Windus, 1966.

Beyer, Edward. Ibsen: *The Man and his Work*. Trans. Wells, Marie, ACondor Book Souvenir Press Ltd, 1978.

Bull, Francis. "Hildur Anderson og Henrik Ibsen" in Edd (Oslo),1957.

Egan, Michael, ed. *Ibsen: The Critical Heritage*. London: Routledge, 1972.

Finney, Gail. *Women in Modern Drama. Freud, Feminism, and European Theatre at the Turn of the Century*. Ithaca and London: Cornell University Press, 1999.

Fjelde, Rolf. Ed. *Ibsen. A Collection of Critical Essays*. Englewood Cliffs: Prentice-Hall, Inc., 1965.

——Tr. *Ibsen The Complete Major Prose Plays*. A Plume Book, 1978.

Ibsen, Henrik. *Speech and New Letters*. New York: Haskell House Publishers Ltd, 1972.

Ibsen, Henrik. *The Correspondence*. tr. And ed. By Mary Morison, New York: Haskell House Publishers Ltd,1970.

King, B. M. "Henrik Ibsen og Laura Kieler," in *Edda* (Oslo), 1935.

King, Basil. "Ibsen and Emile Bardach," in *Century Magazine* (New York), October and November 1923.

Koht, Halvdan. *Life of Ibsen*. Tr. Einar Haugen and A.E. Santaniello, New York: Bloom, 1971.

Kott, Jan. *The Theatre of Essence.* Evanston, Illionis: Northwestern University

戲劇論集

Press, 1986.
McFarlane, James. Ed. *The Cambridge Companion to Ibsen.* Cambridge University
 Press, 1994.
Meyer, Michael. *Ibsen: A Biography.* New York: Doubleday and Company, Inc.,
 1971.
Templeton, Joan. *Ibsen's Women.* Cambridge University Press, 2001.
Zucker, A. E.. *Ibsen the Master Builder.* New York: Farrar, 1973.

《等待果陀》中的否定與創意

摘要

　　如果說亞里斯多德在其《詩學》中所界定的戲劇本質與規範可視為西方的戲劇傳統，它一直延續到現代才有重大的突破和蛻變，尤其是荒謬劇場在技術的層面上幾乎都立足於對立和否定的位置，因此有不少人稱其為反戲劇（anti-drama）。事實上，《等待果陀》不只是荒謬劇場的經典，同時也是此一現象的代表作。

　　如果說西方傳統中的一部好戲必須有一個巧妙地故事架構，而本劇幾乎沒有情節或故事可言；如果說一個劇本的好壞可以用精緻微妙的人物和動機來評斷，那麼本劇有的只是模糊的人物，呈現給觀眾看的像是個機械式的傀儡；如果說一部好戲應該有一個明確的主題，而且要能清晰地展示出來並在最後獲得解決，然而本劇既沒有開始，也沒有結束，第一幕和第二幕差不多是重來一遍，如果再要演下去，觀眾可能會發瘋；如果說一部好戲就像是拿了一面鏡子，它能夠反映出人性不同的層面以及一個時代的形形色色，那麼本劇讓我們看到的是人類失落在如此荒涼貧瘠的世界，赤裸地匍匐於天地之間；如果說一部好戲要靠著妙語如珠，或唇槍舌劍的對話，本劇卻由一些結結巴巴和無意義的語言符號組成，凡此種種表現出人類存在

的焦慮感與荒謬性。

　　果陀是誰、象徵什麼、有何意義，固然很重要，但是等待的本身更為關鍵，不僅為本劇帶來極大的懸疑和張力，而且在焦灼的等待過程中愈發能體會到生命的本質，與自我的追尋，當我們察覺到或領悟了存在的虛無，是否更接近佛道的真諦？

關鍵字：Beckett, Godot, absurd, anti–drama, negative

壹、沒有情節不說故事所傳達的意義

在美國第一次製作《等待果陀》（*Waiting for Godot*）時，該劇的導演施奈德（Alan Schneider）就請教貝克特（Samuel Beckett）：果陀是誰？什麼意思？得到的答覆卻是：「如果我知道，我就已經寫在劇本裡了。」[1] 無疑地，這是對任何企圖找到一把鑰匙就能解開一切謎團，想用幾句話來概括其意義，藉此就能確切掌握本劇主旨的一個善意忠告。或許作者原始的構想的確來自一個清晰的哲學或倫理上的概念，但是在創作過程中將會把它轉化成具體的情節與人物。而後尤其創造的想像力所完成的作品，自然而然地超越了原本的想法，呈現出更複雜、深邃、豐厚的內涵，開啟了一條寬闊的詮釋之路。即令是作者的「夫子自道」也不足為憑，因為作品所傳達的不只是作者自覺的表現，還包括不自覺的成分或潛意識的流露。同時，在解讀一部作品的意義時，正如貝克特於其論述喬艾思（James Joyce）的《作品發展》（*Work in Progress*）中所云：「一個藝術的陳述形式、結構，和情趣不能與其意義、概念的內容分離；只因為藝術品要作為一個整體來看待，它的意思也一樣，說什麼跟那一個說的樣式密不可分，並且不能用其他的方法說出來。」[2] 因此，本文首先自其表現的形式與技巧說起，而後再論其傳達的內容與意義。

沃頓（Michael Worton）認為本劇在現代西方劇場發展中，建立了一個樞紐地位和轉變的契機。一方面拒斥了易卜生、契可夫、史特林堡等人的心理寫實主義，同時也不接受阿陶

（Antonin Artaud）的純劇場主張，代表急遽變遷和過度時期的作品。核心的問題在運用語言能做什麼和不能做什麼，讀者或觀眾多麼需要依賴語言又多麼需要注意語言所設的陷阱。貝克特在本劇中雖吸收了法國象徵主義的戲劇理論，但是其目的是要建立他自己的反戲劇的新形式（Worton 1996，頁 68-69）。不過，他至少還重視文本，並未否定它的閱讀和文學價值；假如語言是關鍵問題，情節結構的重要性就相對地貶低，這也就站在反傳統的一面了。

艾思林（Martin Esslin）也指出貝克特的劇本比其他荒謬劇場其他的作品更缺乏情節（Esslin 1970，頁 44），本劇不再講故事了，它所表現的只是一個靜態的情境。誠如艾斯特根（Extragon）一語道破的：「沒事發生，沒有人來，沒有人走，它太可怕了。」（《等待果陀》，2005，頁 331）[3] 既然沒有事件發生，就談不上安排與組織，很難稱之為情節[4]。自然也沒有逆轉與發現，亦無所謂動作或情節的完整與否[5]。雖然有不少平凡瑣碎的事情在進行，或者說是有一些日常生活的身體活動，諸如脫靴子、戴帽子、鬥嘴、擁抱、吃東西等等。實在沒事可幹，就想搞個上吊來玩玩，卻又推說工具不對，下回再來試試。雖然他們也曾嚷著要分手，但畢竟還是在一起，至少到了第二幕照樣沒變。勉強算是重要的事就只有等待果陀，不過這件事也唯有佛拉德米（Vladimir）始終記得，並且要堅持下去。

他們與潑左（Pozzo）和幸運（Lucky）的相遇是偶然的邂逅，因此，剛開始把潑左誤認成果陀，不過很快就弄清楚彼此的身分與關係。當然，四個人的交談與互動起來，要比先前的

兩個人來得熱鬧一些，但是基本的屬性不變。潑左用繩子牽著幸運，並且不停地揮鞭吆喝幸運做這、做那，侍候他穿衣、吃飯、喝酒、抽煙、跳舞給他看，思考給他聽，任何的動靜語默都要聽命行事。這樣暴虐專橫的主人，就連萍水相逢的佛拉德米和艾斯特根都有些看不下去，但是幸運卻沒有一絲一毫的反抗意願，像機械，像木偶，一切命令都是絕對服從。弔詭的是當艾斯特根要啃潑左吃過的雞骨頭時，他沒有表示異議，即令那是他的專利，而且在主人吃的時候他表現貪婪的樣子；但是，在艾斯特根從潑左那裡拿了手帕為其拭淚時，反被他狠狠地踢了一腳。然而，潑左對這位跟他多年忠僕並不珍惜，甚至無情地揚言要將他賣掉，不過到了第二幕我們依然見到瞎眼的潑左和啞然失聲的幸運還是拴在一起，沒有改變。他們之間的交談與互動，沒有什麼特別企圖和追求的目標，既沒有真正的介入對方的世界或也沒有實質地改變他們彼此的關係，甚至還懷疑下次相見是否還認識對方，當然也有可能是裝作不認識。

　　凡此種種瑣事的發生或者身體活動的進行，既沒有強烈的動機和追求的目標，也沒有什麼阻礙與衝突的問題，以致無法形成連續且相關的行為和動作，事件之間亦無概然與必然的因果關係。甚至常常在這些瑣事、活動或話題之間，靜默或停頓一段時間，刻意製造了中斷或不連貫，當然這種「silence」or「pause」有類於音樂中的休止符，有其特定的效果的 [6]。

　　第二幕和第一幕大同小異，只有些許變化或者在順序上不同，諸如：舞台指示中載明為次日，同一時間，同一地點。第一幕中的那棵光禿禿的樹，到了第二幕長出四五片葉子來。其

次，當我們再度看到潑左和幸運登場時，一個瞎了，一個啞了。
果陀的信差雖然同樣是個孩子，但強調是第一次見到佛拉德米
和艾斯特根，昨天來的可能是他生病的弟弟，同時他也表現的
比較老練，不像第一幕中的孩子那麼羞怯，話說得更少些但更
簡短明確，且讓我們知道果陀有白色的鬍子。再其次，最後兩
句的內容不變，說話者的順序相反，其他種種細節也都略有變
化。原本貝克特打算把《等待果陀》寫成三幕劇，後來發現兩
幕已經足夠 [7]，亦即說已經充分表達了這種人類的處境會持續
下去，直到永遠。

　　亞里斯多德《詩學》中界定「悲劇是對一個動作的模擬」
（劉效鵬譯 2008，頁 74），隨後得到多少個世代普遍的迴響，
擴充到各種的戲劇類型，認為每部戲劇都應該只有一個動作，
並且情節、人物等元素均自其模擬中產生，但是他沒有為「動
作」一詞留下精確的定義，以致眾說紛紜，莫衷一是。而現代
的哲學家看來一個動作的表演有其必要的條件（Rescher 1966;
Von Wright 1968; Danto 1973; Van Dijk 1975, 1977）：認同有六個
構成的元素，分別為：一個動作者、有意的動作、產生某種動
作、動作的形態（樣式與手段）、場景（時間、空間和情況）和
目的。這樣寬鬆的規劃幾乎可以概括所有的行為，但排除了沒
來由的或無意識的行為。通常為了更進一步區分其類型和程度，
從最簡單的基礎動作（basic action），例如舉手投足、轉動門把
均屬之；進一步有組合的動作就稱之為複合的或高層級的
（compound or higher order），例如完成開門的整個動作過程者；
如果把複合動作再進一步結合起來，建構成一定的連續行為的，

就名之為序列（sequence），例如駕駛一輛車子，需要涉及許多個不同動作的連鎖反應才能達成。另外，還有一類則是在時間上前後相連，所發生的動作並不相關，稱之為串聯（series），有如午後閒逛、看看商店的櫥窗、與路人甲乙攀談數語、買買東西，等等。

再加上動作在產生的效果上有積極的（positive），造成事物的狀態的改變，而消極的（negative）動作又可分成防止（prevention）與延緩（forbearance）兩類：前者是避免改變維持現狀；後者是放棄或延遲執行，特別是指所期待的行為。

同時，動作可能是由一個人單獨所為或者是不止一個人的作為：後者有多種情況，既是互動（interaction），有可能行動者一起做，合作完成；或者一人為主，另一個為輔；一個為加害者，另一個是受害者；甚或是對立的形態，彼此的目的相反。其次，各種動作與其混合——基本的、高層級、互動的和序列——的核心建構原理是行動者或行動者在表演中的意圖和目的，不論其結果的成敗。

由於思想或概念會節制動作，因此，當我們在觀察和解釋人類的行為時不能只注重其外在的行為語言，並且必須賦予一種意圖和目的論的結構就顯得特別重要。動作不僅有意圖而且能形成專注的對象：要界定它還必須依賴對於客觀行為所給予的詮釋。對同一種行為可能賦予不同的解釋：就像用手拍桌子可能理解為打蒼蠅、表達抗議、要求安靜，或者是練空手道，等等。動作不是預先規定的而是其歸屬的問題（Elam1980，頁120-23）。

　　亞里斯多德曾把悲劇的六個要素依據其重要性排列出一個次序或等第，認為情節是最重要的元素，是一部戲劇的靈魂，沒有人物性格還可以，但是不能沒有動作和情節（劉效鵬譯2008，頁 76）。然而值得注意的是，情節的定義雖指向故事中所發生的事件或事件的安排，但它不等於人生中所發生的事件，否則何不說情節就是事件?!顯然有其構成的條件；第一情節中的事件要具備發展性，從 A 推進到 B、C、D——乃至 N 個事件，要有變化，人、事、物不能是靜止不動的狀態或情境。其次，它不能是任意的、毫無因果關係，必須是合乎概然或必然的規律。因此，動作或情節應該符合前所界定的六個構成條件，將沒來由的或無意識的行為排除在外。從基本的、高層級的、互動的和序列的不是串聯的（series）。至於是個人的或集團的、是積極的或消極的、意圖或目的是否達成則不在此限。或許正如蘭格（Susanne Langer）所云：「戲劇的基礎是行動的摘要，它從過去中衍生，而且導向未來，產生更大的結果」（1953，頁306）。貝克特在處理本劇的動作和情節恰好相反，故意違背傳統的定義，人物經常做的是無厘頭，沒有明確的意圖和目的，不合乎邏輯的規則或因果關係，有基礎動作或高層級的混合動作，但往往只是時空中延續，彼此之間只是串聯在一起罷了。甚至刻意打斷，保持緘默或靜止，當然，偶爾也會出現一些序列的動作、人物的互動，只是所占的比例不高。

　　那麼，本劇靠什麼力量或元素吸引觀眾呢？是人物？思想？言詞？還是其他？

　　首先從劇名就開始提出「等待果陀」這個命題，他是誰？

長什麼模樣？身分地位如何？有什麼能耐或魔力？他會不會來？約好了嗎？時間地點有沒有錯？為什麼要等他來？向他提出什麼要求或者期待什麼？他會給嗎？一切都會解決或改善嗎？凡此種種一連串的問題，都在劇中一再地提及，反覆地得到強調和質疑。由這些問號與兩個以上不確定的答案，建構了本劇主要的和次要的懸疑，並形成最大的戲劇張力。尤其是第一幕結尾，關鍵就在果陀派來的孩子說：「果陀先生要我告訴你們，他今天晚上不來啦，但是明天真的會來。」並且還說：「我要怎麼向果陀先生回話呢，先生？」佛拉德米：「跟他說你看見了我們。」孩子答應後跑下場。因此，這不是一場子虛烏有的約會，從而能夠吸引讀者或觀眾延續地看下去，即令到了第二幕的最後果陀依舊沒來，孩子是以被動的方式回應今天晚上不來，明天會來，絕不失約。留下最後的懸疑（final suspense）而結束，甚至暗示了重複或循環。

雖然懸疑是本劇結構與張力的非常重要的支柱，但我們也不能太高估它的力量與效果，因為只有佛拉德米和艾斯特根這一對在等待果陀，潑左與幸運主僕二人根本不知道有這回事兒，看不出他們有什麼目標和方向，幾乎是無目的流浪。況且艾斯特根常忘記這場約會，甚至有時搞不清楚果陀（Godot）的名字。這種數學機遇率的運用是貝克特的拿手好戲之一，除了本劇之外，也表現在其他劇本裡。當觀眾認同佛、艾兩人與他們一起「等待果陀」時，「果陀」是誰，就不再是個特定的對象了，可能指涉某個人、某個東西、某件事情，甚至是死亡，抑或說它是個象徵，對每個人會各有不同的意義。

其次，他們等果陀有何目的？要求什麼？就連最堅持要等果陀的佛拉德米也不確定（頁305），但是他認為果陀來了，他們就得救啦（頁391）。同時，又認為如果不等果陀會遭到懲罰（頁390）。從而他們以為自己被綁住了，果真如此，就很不利。

然而，果陀來了，他們真的會得救，而不是受到處罰嗎？恐怕也不一定。因為按照第一幕果陀派來的孩子的說法，相當諱莫如深，摸不出個頭腳：

弗拉德米：你為果陀做事？

孩　子：是的，先生。

弗拉德米：你做什麼事？

孩　子：我看山羊，先生。

弗拉德米：他待你好嗎？

孩　子：好的，先生。

弗拉德米：他打不打你？

孩　子：不，先生，他不打我。

弗拉德米：他打誰？

孩　子：他打我的弟弟，先生。

弗拉德米：他做什麼事？

孩　子：他放綿羊，先生。

弗拉德米：他為什麼不打你？

孩　子：我不知道，先生。

弗拉德米：他一定是喜歡你。

孩　子：我不知道，先生。

弗拉德米：他是不是讓你吃飽？（孩子猶豫）他給你吃得
　　　　　好嗎？

孩　　子：還算好，先生。

弗拉德米：你不會不快樂吧？（孩子猶豫）你聽見我的
　　　　　話嗎？

孩　　子：我聽見了，先生。

弗拉德米：怎麼樣？

孩　　子：我不知道，先生。（頁 341-42）

持平而論，恐怕是機會各半，禍福難料。如果呼應第一幕
開始不久，他們所談論的聖經中的典故，就更加微妙了：

弗拉德米：故事講的是兩個賊，跟我們的救世主同時被釘
　　　　　死在十字架上。有一個據說得救了，另一個莫
　　　　　劫不復。

艾斯特根：得救，從什麼地方救出來？

弗拉德米：地獄。

艾斯特根：我走啦。（他沒有動）

弗拉德米：然而……怎麼四部福音書中只有一部談到有一
　　　　　個賊得救呢？四個使徒都在現場，或者說是在
　　　　　附近，……其他三個裡面，有兩個根本沒有提
　　　　　到賊，第三個卻說那兩個賊都罵了他。

艾斯特根：罵了誰？

弗拉德米：救世主。

艾斯特根：為什麼？

弗拉德米：因為他不肯救他們。

艾斯特根：救他們出地獄。

弗拉德米：傻瓜，救他們的命。

艾斯特根：後來呢？

弗拉德米：後來，這兩個賊必定是墜入地獄，萬劫不復。

艾斯特根：那還用說。

弗拉德米：可是另外一個使徒說其中一個賊得救。

艾斯特根：他們的意見不一致，就是問題的癥結之所在。

弗拉德米：為什麼要相信他的話，而不相信其他三個人？

艾斯特根：誰相信他的話？

弗拉德米：每一個人。他們就知道這一本聖經。

艾斯特根：人們都是沒知識的混蛋，像猴兒一樣見什麼學
　　　　　什麼。（頁298-99）

　　有多少被處決的罪犯，為什麼偏偏是這兩個賊跟救世主一起釘死在十字架，為何只有一個得到救贖，全憑運氣!?有什麼原因或理由嗎？獎懲的標準或規則是怎樣的？又為什麼只有一個門徒記載了這個賊獲救的事？有兩個根本沒有提到賊，是疏忽？認為不重要？抑或者刻意隱瞞？只有一部說兩個賊都罵了救世主，但又為什麼受到不同的待遇？難道這一切也都是上帝的旨意，符合公平正義的原則，甚或是比例原則？而人們只選擇相信對自己有利的說法，意識形態決定真偽對錯？如果上帝或救世主在這麼重大場景中，做出這樣判決或對待，假如果陀

現身在台上，艾斯特根與弗拉德米的命運會如何？我們大家能得到什麼？世界會改變嗎？或許正如 1957 年舊金山的人犯所說的：「果陀是社會，是外面，如果最後他終於來了，只有失望。」[8]

　　或許這部戲劇的根本問題不是救贖，否則就變成了宗教劇，關鍵不在果陀是誰，會不會來，來了會怎樣，問題的核心是等待，是等待過程中人的感受與理性的思維。一般說來，我們對於時間的流動會有兩種截然不同的經驗與感受，一種是當我們主動或積極地在做一些事情時，尤其是處於非常忙碌的狀態中，幾乎感受不到時間的消失或存在，但是逝者如斯，不舍晝夜；另一種是在我們被動或消極地等待時間的過去，愈是焦慮地期待某個事物、某件事、某人的出現或發生時，就會十分強烈地體驗到時間的存在與壓力。再者，時間的流動與消逝非但不是任何人力所能掌握和改變的。相反地，人也是跟隨著時空的座標不斷地翻滾、漂蕩和變化的粒子。每一個體與其存在的環境，所有的一切都在改變中，沒有一刻是靜止的不變的，才是不易的真理。今日的老翁與八十年前的赤子，的確是不同，但也不是另外一個，究竟哪一個是真的？哪一個是假的？如果說過去那個稚子已經不存在、消失成空，是虛假的，那麼眼前的老翁從何而來？況且當下的老翁正在變化消失中。果真如此，我們面對的是一個變動不居的世界，想要用感官來認識這個世界該是何等的困難和不可能。我們此時此刻所看到的花紅柳綠，轉瞬間成了枯黃葉落，彩色變黑白，一切都是模糊不清的影像。所有的一切都不確定（uncertainty）和不斷變化，成為本劇的表

現形式與意義。作者舞台指示載明第一幕中光禿禿的樹到了第二幕就長出四五片葉子，雖然設定為次日。

> **弗拉德米**：昨天晚上那棵樹，黑沉沉、光禿禿的，什麼也
> 　　　　　　沒有。可是這會兒上面都有樹葉了。
> **艾斯特根**：樹葉？
> **弗拉德米**：只一夜功夫。（頁 357）

　　他們難以置信自己的眼睛所看到的事物，甚至懷疑是不是同一棵樹，或者不是同一地點。當弗、艾再見到潑左和幸運時，他們變成陌生人，彷彿從來沒見過，彼此不認識。接著是佛拉德米首先認出潑左和幸運，然後想辦法證明昨天他們見過會面，可是潑左卻說：「我不記得昨天見過什麼人，到了明天，我也不會記得今天遇見過什麼人。」（頁 384）當弗、艾發現潑左瞎了，幸運啞了，覺得不可思議，從而一再地追問其原因，搞得潑左勃然大怒：「你為什麼老用你那混帳的時間來折磨我？這十分卑鄙。有一天，任何一天，他成為啞巴。有一天我成了瞎子，有一天我們會變成聾子，有一天我們誕生，有一天我們死去，同樣的一天，同樣的一秒鐘，難道這還不能滿足你的要求？他們讓新的生命誕生在墳墓上，光明只有一剎那，跟著就是漫漫長夜。」（頁 385）誠然，變得太大、太快會讓人不知所措，但是誰說不可能突然改變了呢？正如李白的詩句：「朝如青絲暮成雪」。貝克特也在第一幕中對此問題預留伏筆：

潑左：……（他看了看錶）不錯，約莫六十年了。從我的
　　　外貌看，你們一定看不出來，是不是？跟他相比，
　　　我簡直是小伙子，可不是？（略停）帽子！（幸運
　　　放下籃子，脫下帽子。他長長的白髮披到臉上）現
　　　在瞧吧！（潑左脫下自己的帽子，光禿禿的腦袋，
　　　一根頭髮也沒有。他重新戴上帽子）你們瞧見沒
　　　有？（頁321）

　　關於時間在人類身上留下烙印的痕跡，時深時淺，或快或
慢，本來就沒個準頭，無法逆料。艾斯特根的記性不好，事情
一轉眼就忘了，晚上不知道為什麼被神祕人物毒打一頓，在哪
裡被揍，也搞不清楚。究竟是做夢還是現實人生的事，也無法
確定。弗拉德米感慨地說：「他只會告訴我說他挨了揍，我呢，
會給他一個蘿蔔。（略停）雙腳跨在墳墓上難產，掘墓人慢慢吞
吞地把鉗子放進洞穴。我們容易變老。空氣裡充滿了我們的吶
喊。可是習慣最容易叫人的感覺麻木。」（頁387）這一段的語
境（context）不禁讓我聯想到哈姆雷特劇中掘墓人的場景，哈
姆雷特：「……亞力山大死了，亞力山大埋了，亞力山大變成塵
埃；塵埃即是土，我們用土和成泥；他既然變成了泥，怎見得
不可以去塞啤酒桶呢？凱撒死了化為泥，為了防風拿去補破壁；
哦，這樣震驚世界的一塊土，竟然為了防風拿來把牆補！」（頁
183）這些有生之年震驚世界的大人物，死後也化為塵土，王圖
霸業早已成空，一去不復返地走入歷史，同樣虛無得很啊！或
者也像馬克白在得知其夫人過世的消息之後，感慨地說：「她應

晚點死；雖然總會有聽到這句話的時候。明天，明天，還有明天，就這樣一天用掉一個字，緩步向前爬行，直到記錄時間的最後一個音節，昨日的種種照耀了愚人的歸程。熄滅吧！熄滅吧，短短的燭火！人生不過是個活動的影子；可憐的演員在舞台上昂首闊步，一段時期之後，就消聲匿跡了。人生這個故事由白癡道來，充滿了喧囂與憤怒，卻毫無意義。」（頁122）相形之下，本劇的這些微不足的小人物，他們既沒有什麼雄心壯志，其聰明才智又不足以建立豐功偉業，甚至也沒有追求什麼，所以他們除了等待果陀，渴望改變或者是得到生命的救贖之外，就是盡可能搞些無聊的把戲來打發時間，或者是做一些的本能活動，諸如：脫鞋子、戴帽子、穿衣服、吃東西、抽煙、擁抱等等。他們努力地辨認時空環境，往往失敗，因為它在改變，認識不了對方，因為人是會變的，當然也包括自己在內。就好比今天還穿得好好的鞋子，明天也許會傷到我們的腳，更別說什麼生病或者遭到意外。他們失去故鄉的記憶，以致無家可歸，只能飄泊流浪。一天天地等待下去，逐漸衰老，他們焦慮、痛苦、煩悶、無聊，找不到生存的價值、目的，與意義，所幸習慣成自然，變得麻木無感。因此，不選擇自殺，或者找藉口逃避，匍匐於天地之間，面對空漠的宇宙。莎士比亞和貝克特同樣呈現人類面對最後的虛無，沒有什麼叫做本質不變的東西，找不到自我，或許也像佛家所云，找不到受苦的人，只有受苦的事蹟。莎士比亞把故事講得熱鬧好看，貝克特讓我們見到小丑栽跟斗，跌個狗吃屎，想要笑卻笑出來，因為心中太淒涼。

貳、互補的人物

作者沒有給予他們特殊的稟賦和複雜的性格不能成為悲劇
英雄，只有一些特性或抽象的意念，連個平凡踏實的人物條件
都有所不足，變成了形上學中的小丑。劇中五個人物分成兩對
互補和一個簡單的信差，羅列如下：

弗拉德米（Vladimir）比較實際，艾斯特根（Estragon）的
主張像個詩人。艾斯特根發現他所吃過的東西愈來愈不好吃，
弗拉德米則相反；艾易變，弗執著；艾常為夢所擾，弗幾乎不
做夢；弗有口臭，艾的腳臭；弗記得過去的事，艾常忘記他們
才經歷過的事。艾喜歡講些有趣的事，弗則顛覆它們。主要的
是弗表示希望果陀來，他來了有可能改變他們的處境，艾則有
所保留，他甚至有時不記果陀的名字。弗誘導孩子（果陀的信
差）說有關果陀的情況。艾比較衰弱，每晚被一股神祕的力量
折磨。有時弗扮演護者的角色，唱催眠曲哄艾入睡，為他蓋上
衣服。他們相反的性情引發無數的爭吵，甚至提議分手。然而，
他們互補的天性促成他們相互依賴和待在一塊兒。

潑左（Pozzo）與幸運（Lucky）在他們的天性中有同等的
互補，但是他們的關係是在比較基礎的層次：潑左是個有虐待
傾向的主人，幸運則是受虐傾向的僕人。在第一幕中，潑左是
個富有、掌權、自信的人，他代表精明幹練和眼光短淺的世俗
人物，對權力的永恆性有過度樂觀與憧憬。幸運不只是攜帶笨
重的行李甚至要忍受潑左的鞭打，他也為主人跳舞解悶與形而
上的思考。事實上，幸運教給潑左所有生命中較高層的價值，

諸如：美麗、優雅、最重要的事物。潑左與幸運代表心靈與肉體之間的關係、人類的物質與精神層次，但是知性往往隨著身體的慾念走。而今幸運的影響失敗了，潑左抱怨因為他帶來說不出的痛苦，他想要把幸運趕走或者到市場把他賣掉。但在第二幕中，他們再度出現時依然在一起，潑左瞎了，幸運啞了。潑左駕馭幸運的旅程漫無目標，弗拉德米引導艾斯特根繼續等果陀。

參、語言的悲劇角色

貝克特對於戲劇語言的處理態度是複雜、矛盾、詭譎多變的，因此要說清楚他表現方法、技巧與風格是困難的，更何況是要用中文幾乎是不可能的任務。首先，貝克特放棄母語改用法文寫作，沃頓肯定地說是為了避免抒情主義的誘惑，反抗盎格魯愛爾蘭（Anglo-Irish）的戲劇中的嘲弄（ironic）和喜劇寫實（comic realism）由辛吉、王爾德、蕭伯納等人建立的傳統（Worton，頁 69）。亦即是說，他為了脫離母語和文學傳統所產生的遲鈍反應與習慣無感，反而從法文中去找尋精確的修辭方法，作為其戲劇語言。本劇與《終局》（Endgame）是其開始的嘗試，特別有研究的價值。

由於本劇所展現的是人類在面對一個變動不居、無法掌握和認識的世界，想要從中發現和找到真實和意義幾乎是不可能的，然而人類又不肯放棄，堅持要有其生存的目的和意義。如何呈現此一困境，語言為其表現的主要媒介。是故，我們一方面看到語言在表達思想和感情的局限性或窘迫性，另一方面見

到它在擔任工具性角色時的不可替代性。

　　蓋斯納（Niklaus Gessner）將本劇語言解體，列舉出十種不同的方式：從簡單誤解到模稜兩可的獨白（沒有能力溝通的符號），陳腔濫調、同義字的重複、無法找到正確的字、電報體例（欠缺文法結構，發布命令的方式），乃至幸運所說的那種沒有標點符號、無意義的語彙與有意義的詞句混合起來的大雜燴[9]，疑問句轉換成不求答案的陳述句，凡此種種都意味著語言已經失去了傳播與溝通的功能。在貝克特的劇本中除了語言的符號形式解體外，更重要的是對話本身的性質，由於其中沒有真正的思想辯證與意義的交換，所以一再中斷或崩解，或者是因為單一的字詞失去意義所造成的結果，抑或者是由於劇中人物沒有能力記住先前所說的話。在這個無目的的世界中失去了它的終極目標，對話就像所有的動作，僅僅成為過往的一場遊戲罷了。

　　如果語言還要扮演傳播和溝通的媒介或工具角色，它就要放棄廉價和懶惰的心態與情緒，掌握明確的分類與系統。以一種新的意識為起點，面對人類處境的恐懼與神祕。貝克特在其小說中已經表達過相同的主題與思想，但他認為戲劇的場面調度、演員的表演，以及其他的劇場元素，可以補充語言文字的不足，或者增添了更多複雜的訊息和意義。例如語言與肢體呈現分離、矛盾或相互否定的感覺與意義。最典型的例證就是《等待果陀》的第一幕與第二幕的結尾，都採用相同的方式，只有說話者的順序顛倒：

艾斯特根：嗯，咱們走不走？

弗拉德米：好，咱們走吧。

（他們坐著不動）（頁 343）

肆、結論

　　沒有情節不說故事，取而代之的是日常生活中平凡、斷斷斷續續的瑣事，戲劇動作轉化成身體的活動；表面上看去好像是靜止的，實際上時間從來不停的流動，所有的一切都在變化；任何的一瞬間俱已成空，虛無是必然的，人處在這樣的情況下，認識不了環境和你我他，當然找不到本質與自我。沒有任何理想抱負和追求的目標，也就無所作為，只有插科打諢，自我消遣；沒有自殺，可能還懷有一線希望，所以他們等待果陀，雖然明知道他可能不會出現，即令來了也不一定能夠得救，但至少比不等要好，也許是聊勝於無吧！

　　既然人類的存在沒有目的和形而上的價值與意義，個體之間的差異頂多剩下外貌和本能反應的差異，也唯有在相互對照和輝映中呈現出不同的人物。明知道語言不足以作為人類思想和感情的表達的工具，但是我們也沒有其他更好更有力的媒介；糟糕倒楣的還不只如此，語言本身也充滿了陷阱，能夠說清楚的不多，製造的麻煩也不少，光明才乍現又復歸黑暗。再說下去，誤解會更多。

註解

1. 施奈德，〈等待果陀〉（Waiting for Godot），《切爾西評論》（*Chelsea Review*，紐約）1958 年秋季號。
2. 引自艾思林，《荒謬劇場》（*The Theatre of the Absurd*，倫敦：Penguin 出版社轉印，1970），頁 43。
3. 為求簡明統一便於查考，所有引用《等待果陀》的部分都以施咸榮之中譯本為主，除非必要才做更動，並僅標明頁碼。
4. 按亞氏《詩學》第六章將情節界定為：「事件的安排。」（劉效鵬 2008，頁 75）亦即是說，經過選擇重組的事件，不同於現實生活中所發生的事件，本劇所呈現者，顯然有別。
5. 亞氏強調戲劇應表現一個動作，並依據邏輯的法則，建立事件之間的概然與必然的關聯，唯其如此才能有動作和情節的統一與完整，同時好的情節是複雜的，具有逆轉或發現或二者兼具。同前註，見該書頁 88-89。
6. 除了這兩種舞台指示所指明的休止符號之外，作者還設計了其他的打斷原先所進行的事件，諸如穿衣、脫鞋、戴帽等等類似搶戲的表演，以及沒來由，至少觀眾看不出他突然下場的原因，然後再走上台。或許有機會統計分析一下，可以找出作者想要中斷的原因或理由，以及有多少種不同的方式，可能很有趣。
7. 1956 年 4 月 12 日貝克特致施奈德的信，引自麥克米蘭（Dougald McMillan）和費森菲爾德（Martha Fehsenfeld），《劇院中的貝克特》（*Beckett in the Theatre*），頁 168。
8. 1957 年 11 月 19 日，美國舊金山的演員工作坊（San Francisco Actors Workshop），在聖昆丁監獄（San Quentin Penitentiary）演出《等待果陀》給一千四百位囚犯看，原本他們很擔心——演這樣一齣別說是色情，就連個女人都沒有的戲，他們能忍耐地看下去嗎？結果，出乎意料之外，反應良好。事後訪問他們：看出什麼端倪或門道啦？他們回答正如先前的引述，真的領悟了箇中真諦。
9. 引自艾思林，《荒謬劇場》，頁 85-86。

參考書目

中文部分：

施咸榮譯　貝克特《等待果陀》汪義群主編《荒誕派戲劇及其他》北京：
　　中國戲劇　2005
梁實秋譯　《莎士比亞全集》第 9-10 冊台北：遠東　1988
楊知譯　阿諾德・欣奇利夫《荒誕說──從存在主義到荒誕派》北京：中
　　國戲劇　1972
劉效鵬譯註　亞里斯多德《詩學》台北：五南　2008

外文部分：

Beckett, Samuel. *Waiting for Godot.* (1954) In Clurman, Harold. (ed.) *Nine Plays of the Modern Theatre.* New York: Grove Press, 1981, pp.115-198.

Danto, Arthur, c. *Analytical Philosophy of Action.* Cambridge: CUP,1973.

Elam, Keir. *The Semiotics of Theatre and Drama.*London and New York: Methuen & Co. Ltd,1980.

Esslin, Martin. *The Theatre of the Absurd.* London: Penguin Books, 1968.

Friedman, Melvin J.Ed., *Samuel Beckett Now.* University of Chicago Press, 1970.

Langer, Susanne, K. *Feeling and Form.* New York: Scribner, 1953.

Rescher, Nicholas. Ed. *The Logic of Decision and Action.* Pittsburgh: Pittsburg UP., 1966.

States, Bert O., *The Shape of Paradox: an Essay on "Waiting for Godot".* Berkeley and Los Angeles: University of California Press, 1978.

Van Dijk, Teun A. 'Action, Action Description and Narrative', *New Literary History*, 6, 273-294. 1975.

Van Dijk, Teun A. *Text and Context: Explorations in the Semantics and Pragmatics of Discourse.*London: Longmans,1977.

Von Wright, Georg Henrik. *An Essay in Deontic Logic and the General Theory of Action.*Amsterdam: North-Holland, 1968.

Worton, Michael. *Waiting for Godot and Endgame.* In Pilling, John. (ed.) *The Cambridge Companion to Beckett.*Cambridge University Press, 1996, pp. 67-87

《貴婦還鄉》的
詮釋與導演處理的風格

壹、導演對劇本的態度決定了他的處理風格

　　一般說來，導演對劇本的態度可分為三種：第一種是導演將自己定位成一個翻譯者（translator），也就是說，導演將劇本中的文字符號轉換成各種劇場演出元素的符號。當然，百分之百的轉換是不可能的，只是盡可能地維持文本的原貌，不加改動，說得更通俗一點就是忠於原著。第二種是詮釋者（interpreter），並隨其採取的角度、知識的層面、理論的依據，甚或是批評家的分析，做出解讀，進而建立其全盤或整體的構想，決定其處理的方式。若與前者相比，導演的自主性、創造性、主觀性比較強，當然對劇本就有所取捨，至少會有其強調的重點和弱化的部分。第三種是導演自命為創造者（creator），他有可能把劇本完全解構，享有絕對的揮灑空間。換言之，劇作只是他創造元素之一，重新建構其秩序，說是他寫的演出本一點也不為過。當然，細究起來，這個說法往往只是程度上的差別，而非本質上的差異，是相對而非絕對，且以第二種居多，其他兩種比較少，是故，本文也以第二種作為討論的基礎。

　　由於導演對劇本採取詮釋的態度，所以劇本的動作、情節、

性格、思想、語言、情緒及其社會文化背景等因素會形成他的風格特色，成為導演處理其舞台演出風格的最主要依據。固然，每個導演的詮釋不同，可能會有相當大的差異，但也不會有本質上的改變，正所謂「萬變不離其宗」，劇本是其所宗。然後導演按照他自己的解釋，所形成的理念或全盤構想，去設計其視覺元素：舞台的平面圖（groundplan）、組合（composition）、畫意（picturization）、走位（movement）、節奏（rhythm）、默劇（pantomimic dramatization）等；聽覺元素：台詞、歌唱、吟誦、場外音效等；以及舞台元素，諸如：舞台、布景、道具、服裝、化妝、燈光、音樂、效果（sound effect）等；凡此種種元素的協同運用，得以建立其舞台風格[1]。

　　儘管杜倫馬特（Friedrich Dürrenmatt, 1921-90）說：「我想請求你們不要把我當作某個戲劇運動、某種戲劇技巧的代言人，或者以為我會以當今戲劇界所流行的某一種思潮的旅行推銷員的身分出現，不管是存在主義、虛無主義、表現主義者還是諷刺家，或者是由文學批評家貼在糖果罐上的任何其他標籤。在我看來，舞台不是發表理論、哲學和宣言的戰場，而是透過演奏來探索一種樂器的可能性。」（1954，頁 41）抑或者是說：「我認為戲劇是在發揮舞台的可能性，不在乎它的風格與流派。」（《貴婦還鄉·後記》，頁 1）換言之，他不認同任何流派或風格，不希望被貼上標籤，也不要宣傳什麼主義。事實上，有不少的作家和杜倫馬特一樣，在其主觀的意願上不希望被定位和被歸類，正如那些被歸入荒謬劇場的作家，幾乎都不認同；高行建標榜自己「沒有主義」，其基本的用意都相去不遠。

　　然而,「風格」(style)一詞[2],不單單指向作品之間的相似性或共同性,同時它也指涉「作品所形成的個別性和特殊性」(Hodge1982,頁268)。更何況「風格不是自我的意識,而是主觀的自我本身所做的解釋」(同前)。因此,批評家或歷史學家如果能夠不偏不倚、客觀精確地指證歷歷,對讀者或觀眾來說依然有可信性和啟發性。

貳、劇本的一個詮釋

　　一般說來,劇名都是對主題所做的一種概括性提示,有的採取率直的方式,也有用間接暗示的方法。像本劇《探訪》(*The Visit*)至少是一語雙關,表面上看或常用的語意是「拜訪」之類的涵義,但也有「懲罰」的意思。是故戲一開始為常用的意涵,到第一幕結束時,就揭露了可蕾兒真正的用心是後者才是。

　　至於顧倫(Guellen)小鎮正如作者〈後記〉所云:「這個故事發生在中歐某個小城裡。」也像懷爾德(ThorntonWilder)的《我們的小鎮》(*Our Town*, 1938)一樣,既是虛構也可以當作實存的一個地方。其目前的情況,除了在第一幕的舞台空間描述中強調一片殘破景象外,而且透過類似合唱團(chorus)功能的市民之口告知觀眾:

市民丁:華格納工廠倒了。

市民甲:柏克曼企業破產了。

市民乙:日畔礦場也停工了。

市民丙:只能靠失業救濟金度日。

市民丁：只能靠慈善機構過活。

市民甲：還談什麼生活。

市民乙：只有折磨。

市民丙：只有死亡。

市民丁：整個小城都是這樣。（頁1）

因此，沒有人繳稅，公庫空虛，市府的財產遭到扣押，幾乎淪為廢墟。從而整個小城的人都把希望寄託在可蕾兒·查可妮（Claire Zachanassian）的身上，視她為救星。由市長率領眾人聚集在車站迎接查可妮的歸鄉，並且想利用她和易爾四十五年前的那段戀情，進而喚起她愛屋及烏的心理挽救這個顧倫小鎮。

果然，這位救星查可妮從「閃電羅蘭號」一下來就很驚人，只見她「六十二歲，紅髮，頸上掛著一串珍珠項鍊，手腕上套著巨大金鐲子，盛裝得出奇，不過也唯有這樣才像世界夫人。模樣儘管古怪，依然可見幾分離奇的雍容華貴。」（頁5）正如教師爾後的體會與解讀：「老夫人穿著一襲黑袍，下火車的那一瞬間，真令人害怕。就像希臘的命運之神（Fates），她應該叫苛羅素（Clotho），三女神之一，而不是可蕾兒（Claire）。大家都相信她在紡織生命的絲線。」（頁10）再加上後面跟隨的從人，計有：八十歲，戴墨鏡的管家波比；第七任丈夫，瘦高個兒，黑鬍子，帶著整套釣魚用具；兩個高大壯碩的轎夫羅比和托比，他們嚼著口香糖，其中一個還揹著吉他。

另外，有兩個矮胖的老頭柯比和洛比，講話聲音輕輕的，

手牽著手，穿著講究的瞎子閹人。除了無數的箱子行李外，竟然還抬著一口貴重的棺材來。同時，在這詭異的行列中，無獨有偶地扛著兩頭豹，其中一頭為黑豹。

這個行列中的每個人物單獨來看或許並不算奇怪，但是當他們同時出現在一個情境裡就形成了一個非常奇異的組合，顯得不倫不類，不合乎常情常理。因為一位億萬富婆喜歡擺闊講排場，從而奴僕、車駕成群，行李物品堆積如山都在情理之中，然而她為何要雇用一位八十歲的管家，來管理煩瑣的事務？兩位瞎眼的閹人，要做什麼？又讓他們穿著講究，所為何來？查可妮行動不便，卻寧可坐轎也不願乘車，為何抬轎的壯漢嚼著口香糖，身揹著吉他一派輕鬆悠閒的模樣？最突兀的莫過於抬著的一口棺材，在沒有喪事發生的時候，要它何用？豢養凶殘的黑豹做寵物或是獵物？凡此種種一連串的問號，會一一浮現在顧倫人的心頭，引起一股忐忑不安的心理狀態。例如市長說：「舉世聞名的貴夫人，總有她的特殊癖好。」（頁 10）教師：「不可思議。從地獄裡鑽出來的？」（同前）

換言之，這群顧倫人在沒有見到查可妮之前，視其為希望的化身，滿心喜悅地迎接她，剎那之間轉調，化成了恐懼和不安，甚至在驚愕中也夾雜著滑稽與可笑。所幸，乍看之下，查可妮對易爾的舊情尚在，堅持要用過去的稱呼，並且強調過去「那段相處的日子實在太美了」（頁 7）。接著又表示在沒進城之前，「要先去彼得穀倉，然後到孔老歪森林。我要和易爾去看看我們相愛的地方」（頁 9）。不過，就在這麼浪漫的話語的後面緊接著的是：「這期間叫人把行李和棺材送到金使旅館。」「我

帶了一口來，也許用得到。」（同前）還有就是她毫無顧忌的直言不諱，再再令人瞠目結舌，受窘不已。諸如：

1. 查可妮：……您偶爾也睜一隻眼閉一隻眼嗎？

 警　察：當然，否則我在顧倫不知又會發生什麼樣的事呢！

 查可妮：那您最好把兩隻眼都閉起來？（頁8）

2. 查可妮：牧師，您常安慰死的人嗎？

 牧　師：（驚訝）我盡力做這事。

 查可妮：連被判死刑的人也一樣嗎？

 牧　師：（迷糊）夫人，我國已廢除了死刑了。

 查可妮：也許會再採用也說不定。（同前）

3. 查可妮：……我的左腿在一次飛機失事中丟了。……不過這假腿的確不錯。你不覺得嗎？（她掀起裙子，露出左腿，揮動自如）

 易　爾：（擦汗）真沒想到，小野貓。（頁7）

　　這樣的語言或許就是作者所謂的：「這婦人具有幽默感。因為她把人當作可以買賣的貨物，保持著距離，就是對自己也是一樣，加上她擁有一派離奇的雍容氣度和詭譎的魅力，幽默便自然流露出來。」（〈後記〉，頁62-63）尤有進者，有些話語其實是另有所指，與後來情節發展有關，警察會無視於查可妮公

然買凶殺人，讓易爾受到生命的威脅。國家雖已廢除了死刑，查可妮卻讓它在顧倫恢復了。前後對照之下，形成諷刺和嘲弄，而不是幽默和自嘲了。

　　當查可妮和易爾在孔老歪森林中敘舊及感嘆今昔之比時，多少有些浪漫和感傷的情懷，即令加上村民扮演樹木和鹿，造成煞風景的破壞性的戲謔感，但是總在喜劇的範圍內[3]。車站和旅館的歡迎儀式由於硬充場面，造成的捉襟見肘的窘境，過分誇大的吹捧和如潮般的諛詞，而有笑劇的框架（farcical form），卻常被查可妮式的幽默戳穿：

> **查可妮**：市長，各位顧倫人，你們對我的到來所表現出忘
> 　　　　情的喜悅很令我感動。但事實上，我不是市長演
> 　　　　講中的那種孩子，在學校我常挨打。給波爾寡婦
> 　　　　的馬鈴薯是我偷來的，還有易爾的幫忙；當時也
> 　　　　不是怕那個老鴇子會餓死，而只是想和易爾躺在
> 　　　　床上，那裡要比孔老歪森林或彼得穀倉舒服得
> 　　　　多。（頁 15）

　　接著她就宣布願意贈送顧倫十億，五億給政府，五億分給每一家。立即震驚全場，並帶來狂喜，達到歡笑的頂點。然而，當她提出交換的條件，要向他們買一個公道，立刻陷入死寂，霎時轉向嚴肅和悲劇的調性。現在的查可妮要為四十五年前的魏可蕾伸冤雪恨。由於 1910 年她訴請判決易爾是她女兒的生父，此時的管家即是當年承審的法官卡夫根，兩個瞎眼的閹人

——荀雅格和史路德為該案證人，他們因為收受易爾一瓶酒的賄賂，偽稱與魏可蕾發生過關係，以致有利於被告易爾得以否認其親子關係，造成原告魏可蕾的請求遭到駁回而敗訴。後來他們的孩子只活了一年，可蕾兒也淪落為妓女。從而查可妮將這些不幸的命運都歸因於不公的法庭判決害的，因此，她要討回一個公道：

查可妮：我能討回公道。如果有人殺死易爾，我就給顧倫十億。

易　爾：小妖精，你實在不能這樣要求！日子已經過了那麼久了。

查可妮：易爾，日子是過去了，但是我什麼也沒有忘記。孔老歪森林、彼得穀倉、波爾寡婦的臥房和你的無情，我全都記得。現在我們兩個都老了。你老朽不堪，我也被外科手術刀切得七零八落。我現在要來算算我們之間的舊帳。你選擇了你的生活卻把我趕到絕路。剛才在我們少年時代的孔老歪森林裡，往事歷歷，都盼望時光倒流。現在我就讓時光倒流，我要討回公道。十億買一個公道。

市長站起來，臉色蒼白且莊嚴

市　長：查夫人，你忘了，這是在歐洲。您別忘了，我們又不是野蠻人。我代表全顧倫城的公民，拒絕這樁交易；我拒絕是基於人道的立場。我們寧可過苦日子，也不願雙手沾滿鮮血！

　　熱烈的掌聲

查可妮：我等著。（頁 17-18）

　　按此為戲劇的動作之因，而後的第二幕和第三幕動作與情節均由此產生，向前推進，導致一定的結果；同時也說明了她歸鄉訪問真正的原因，甚至於第一幕之前的戲劇化的部分，比如她找到承審的法官達成交易，和懲治移民加拿大和澳洲的證人等。劇名所包含的雙重意涵也由一般所謂的「拜訪」，轉向了第二義或深層意涵「懲罰」，查可妮的角色由命運女神轉變成復仇女神（Eumenides），抑或者是希臘傳說或名劇主人米迪亞（Medea）。正如作者仍透過教師之口對觀眾做了暗示：

教師：查夫人，您是一個受過愛情創傷的女人，您讓我想起古代的女主角米迪亞。（頁 36）

　　至於負情背義類似傑生（Jason）的角色易爾，作者對其設定為：「一個邋遢的雜貨商，一開始就不知不覺地做了犧牲品。他一身罪孽，卻還認為：『生活本身足以滌除罪孽。』他是一個頭腦簡單、沒有思想的人，卻因為恐懼、驚惶而慢慢悟透幾分高尚的人格。」（〈後記〉，頁 63）誠然，四十五年前易爾嫌貧愛富，背叛魏可蕾，還略施小惠，教唆他人做偽證，殘酷無情地拒認親生骨肉，棄其母女於不顧，的確罪孽深重，是個相當負面的人物，甚或是顧倫的禍胎亂源。戲一開始，他相當天真地以為當年對魏可蕾所造成的創傷，早已復原，一切都成為過去，

還以他們的戀情沾沾自喜。尤其是當查可妮與其重溫舊夢時，他真的以為一切都在他的掌握之中，完全無視於查可妮的弦外之音，得意時也把自己當作顧倫的救星。再再顯露出是個感覺遲鈍、心思單純、沒有智慧的凡夫俗子。是故，無論在道德上和心智上都表現得不如一般的常人，成為一個笑柄的喜劇人物。可是，當他的生命受到威脅，處於憂患的環境裡，就逐漸成長，到了第三幕死亡之前，整個境界都不同，其角色的意義，幾近於超凡入聖。

自從易爾的罪行被揭發，查可妮宣布用十億向顧倫人買一個公道以來，整個戲劇動作開始進入一個奇妙的變化：首先是易爾的家人與其隔離，形成一道無形的牆，變得客氣和虛應事故；生意不斷上門，個個升格買昂貴的貨品，但都是賒帳；查可妮除了好整以暇過日子外，一面用花圈和鮮花裝飾棺材為易爾辦喪禮；一面玩離婚、訂婚、結婚，製造新聞的遊戲。它呈現了一個外弛內張的局面和氣氛，逐漸顯露出所有的人都站在易爾對立的一方，就像這個小城的經濟悄悄地回春了，查可妮用易爾的命發給每一個顧倫人都有可兌換的消費券。

當易爾察覺這種拿他的命來消費的現象時，跑去要求警察逮捕查可妮，因為她教唆城裡居民殺他。然而，警察表示教唆謀殺只有在其提議是認真的，而不是在開玩笑的情況下成立的
──

警察：她這個提議不能當真，想想您也得承認十億的價格太過分了。通常這樣的事只叫價一兩千，再多就不

可能了。再說就算是當真，警方也不能對夫人認真，
因為她瘋了，您懂嗎？

易爾：警官，不管這女人瘋了沒有，她的提議正威脅我，
這是很合情理的。

警察：並不合情理。您不能只因為一個提議就受到威脅，
相反地，只有附議才會威脅到您。只要您指給我看，
誰要去實行這項提議，比方說有人拿槍瞄準您，我
就會像旋風似地趕到。而事實上正好相反，沒有人
去實行這提議。（頁24）

顯然，警察推三阻四地為查可妮辯解，為那些消費者說話，
易爾甚至發現警察自己也在消費他，不只是穿了大家都是賒來
的黃鞋子，而且還鑲了一顆亮晶晶的金牙。最後警察乾脆表示
沒時間跟他瞎扯淡，拿著槍急忙要去為富婆追趕黑豹了。而易
爾知道查可妮語彙中的黑豹是指他，要眾人去圍捕黑豹，其用
心也就不言而喻了。因此，他恐懼地去懇求市長逮捕查可妮，
在還沒有談到主題就已發現市長抽好的香煙、打絲質領帶、穿
新鞋，連新的打字機也是名牌貨，凡此無聲的語言都宣示了他
的態度與意涵。於是當易爾提出他的要求時，非但得不到認同，
反而遭到申斥：「老夫人的做法並非完全不可理喻。你到底也唆
使了兩個人做偽證，讓一個少女陷入苦難的深淵。」（頁28）接
著又表示以他這樣的人品，不能得到黨提名為下屆市長的候選
人：「我們否決老夫人的提議，並不表示我們寬恕造成這項提議
的罪行。您要知道，市長的人選也要具備相當的品德，這些您

已沒辦法做到。」（同前）甚且說：「我也吩咐報社，別把這件
事宣揚出去。……親愛的易爾，您應該感謝我們用遺忘的大衣
把這件醜事遮住。」（同前）當易爾向市長提出他懷疑全城每一
個人都在威脅著他的生命——

　　市長：我代表全城抗議您毀謗。
　　易爾：沒有人願意出面殺我，可是人人都希望有人殺了我。
　　　　　　日子久了，自然會發生。
　　市長：真是活見鬼了。（頁 28）

　　這的確是易爾奇特的處境，而且一直持續到他死亡時的基
調，既恐怖又可笑。他眼見著全城的居民每天都在消費他，彷彿
在吃其肉飲其血，而且欠債愈來愈多，就像一個人身上長了惡性
腫瘤，癌細胞不斷地增多，終究會吞噬了他的生命。同樣地，當
那些顧倫人的債台高築，到了還不起的地步時，就只有殺了他抵
債。儘管每一個人都不願做第一個丟石頭的人，無不期望別人出
手，於是陷入膠著，維持了外表平靜、內心緊繃的狀態，隨時都
有可能破壞這個平衡。當然，也是人性的善惡之爭，道德的考
驗。有其痛苦可悲憫之處，但也會讓人發出譏嘲的笑聲。在易
爾看到的新市府的藍圖，就證明了市長等人已經宣判了的死刑。
　　牧師起初面對前來求助的易爾時，尚能端著一副道貌岸然
的樣子，進行道德的勸說：「我們不要怕人，怕的應該是上帝；
不要怕肉體的傷亡，應該怕的是靈魂的淪喪。……好多年前你
為了錢出賣一個少女，如今就認為別人也會為了錢出賣你。……

恐懼的根，深植於我們的內心，在我們的罪惡裡。要是您了解
這一點，您就能得到力量克服那種痛苦。……您該擔心的是您
靈魂的永生。……走上懺悔的路，是唯一的路，否則這個世界
的一切都會一直讓您害怕。」（頁30）畢竟牧師還是比較誠實，
當易爾聽到新的鐘聲響起，指出連他也參與了——

> 牧師：逃吧！我們人太軟弱了，不管是基督徒或者不是基
> 　　　督徒都一樣。逃吧！鐘聲響徹顧倫，這口鐘出賣了
> 　　　我們。逃吧！您不要留下來考驗我們了。（頁31）

　　果真，易爾聽信了牧師的話準備逃走，到了車站，卻見到
市長率領眾多的居民在那裡等候著他。易爾聲稱要去旅行，眾
人也都異口同聲地說是前來送行。他表示人不能老是住在同
一個地方生活，日復一日、年復一年地過下去。眾人則告訴他
移民到哪裡都不如此地最安全。火車進了站，易爾想上去，居
民把他圍住。這個場面把他嚇呆了，歇斯底里式的意志癱瘓
（hysterical paralysis），心中急切地想逃走，但又怕群眾會對付
他、傷害他。由於兩種慾望交戰，僵持不下，以致口中說的和
外在行為矛盾，變成一動也不動。同樣地，群眾也表現出口是
心非、言行不一的現象：

> 易爾：（輕輕地）為什麼你們全在這裡？
> 警察：您還有什麼事嗎？
> 站長：上車！

易爾：你們幹嘛圍著我？

市長：我們可沒圍著您！

易爾：讓開！

教師：我們確實讓開了！

易爾：有人會把我拉回來！

警察：胡說，您只要上車就知道。

易爾：走開！

 沒人動，有些人把手插在褲袋裡站著

市長：我不曉得您還要什麼？您走就是了，您現在上車吧！

易爾：走開！

教師：您這麼惶恐實在好笑。

 易爾跪下去

易爾：你們為什麼要這麼靠近我？

警察：這個人瘋了。

易爾：你們會把我拉回來。

市長：您快上車吧！

全體：您快上車吧！您快上車吧！

 沉默

易爾：（輕輕地）我一上車，就會有人把我拉下來。

全體：（斷然地）沒人，沒人。

易爾：我知道有。（頁33）

他們就這樣持續下去，直到車開走，易爾崩潰，雙手遮住臉，被居民團團圍住。這也代表易爾陷入查可妮所布下的天羅

地網，無路可逃。他就像待宰的獵物，只是不知何時發生，會從哪兒下刀，其所感受到的恐懼與痛苦可想而知。假如我們認為他四十五前所犯的罪行，與現在所受到的懲罰，並不對等，似乎有些超過，抑或者是對他現在所受的苦難，有點同情都會增加悲劇感。同時，顧倫人要殺易爾，其動機亦非善良，主要是為了私利而非公義；但是，如果不處置易爾，是否表示他們漠視他所犯的罪，不能為查可妮平反當年的冤情，還她一個公道，這就等於承認顧倫人沒有正義感，是個不講是非道德的地方。整個形成一個倫理上的詭譎（paradox）局面，而這種似是而非的情境是笑的來源之一，製造了不少的笑聲。再者口是心非、言行不一的矛盾情況，自然令人感到荒謬可笑。重複（repetition）和眾口一詞，正是柏格森（Henri Bergson, 1859-1941）機械化（mechanism）理論中的典型的方法[4]，也是喜劇中常見的表現技巧，能帶來不少的笑聲，在此亦然。

假如婚姻可以是兒戲，在這部戲劇中是不斷上演的：離婚→訂婚→再結婚三部曲，反覆循環進行。從第一幕到第三幕也由第七任換到第九任，而且個個來頭不小，自企業家、電影明星，到諾貝爾獎得主。不過，這些丈夫查可妮對來說都是功能性的道具，一場場的交易，只是在她未來的人生中增加了一些經歷，多了些談話的素材罷了。然而，因為它有新聞性價值，使她成為話題女王，媒體追逐的焦點，吸引了大批的記者來到顧倫小鎮。有關查可妮和她的初戀情人易爾和易太太，自然也成為爭相採訪報導的對象。添油加醋外帶想像和編造，一篇篇的羅曼史和評論就此出爐。同時，透過媒體的放大效應，易爾

事件變成了世界公審，整個顧倫都在新聞媒體的籠罩之下，受到監督，絲毫不敢妄動和苟且行事。如何處置易爾，與查可妮做成交易，對顧倫人來說，本來就是個難題，現在更是提升到不可能達成的任務。教師和醫生趁黑悄悄地來找查可妮談判，希望她能放過這群可憐的鄉親，不要逼他們去殺害易爾。買下他們的礦產和工廠，用投資讓顧倫由廢墟中重建，一旦經濟復甦，居民就有能力償還欠債。然而，這個一廂情願的天真想法，立即幻滅，因為查可妮早就買下日畔礦場、柏克曼企業、華格納廠，她甚至說：「……每一家工廠、皮肯沼澤地、彼得穀倉，整個小城，大街小巷、家家戶戶都是我的。我叫代理商收購這些廢物，讓工廠停工。你們的希望只是幻想，你們的期待沒有意義，你們的犧牲很愚蠢，你們枉費了一生。」

醫　生：這實在太可怕了。

查可妮：那年冬天，我離開小鎮的時候，穿的是水手裝，紮了個紅辮子，挺著大肚子，飽受居民的恥笑，我挨餓受凍地坐在開往漢堡的特快車上。就在彼得穀倉消失在雪花裡的一瞬間，我下定決心有一天要再回來。現在我回來了，我提條件，開價錢談那筆生意。

顯然她這次回來不只是報仇還要雪恨。因此，教師和醫生再度懇求這位復仇的米迪亞，放棄報仇，不要逼他們走上絕路，請她扶弱濟傾，讓他們可以過一點有尊嚴的生活。但這個請求

簡直是緣木求魚。查可妮毫不留情地說：「兩位先生，人性可以用金錢收買，我的財力可以建立一個社會秩序，這個社會曾迫使我淪落為妓女，現在我也要把它變成窯子。誰想參加跳舞而又付不起錢的，只好站在一邊等著。我以顧倫城換一樁謀殺，用繁榮換一具屍體。」（頁36）

　　一切都按照查可妮的計畫默默地進行著，她成功地化身為命運之神，顧倫人全都被收買，不斷使用易爾的命來兌換消費券，改善了生活的品質，趕走了貧窮，迎接了財神，發達了，繁榮了，就連易爾的商店與家人也不例外。

　　然而，當各種媒體的記者來採訪報導時，顧倫人不約而同地進行掩蓋真相，美化罪行，捏造一則愛情神話。因為只有這樣才能掩飾他們每一個人參與謀殺的企圖和可能的罪行，甚至演變成誰要說出真相就會變成了公敵。所幸，在這種氛圍下的易爾，為了避免與人接觸，幾乎足不出戶，自囚於居家的樓上。稍有良心的教師由於徘徊在揭發與遮掩之間，所以他藉酒壯膽，但也在麻醉自己。他寄望易爾的妻子兒女，甚至是易爾本人能和新聞界聯絡，敢於對抗億萬富婆，但是他失望了。

> **易爾**：那終究是我惹的禍。……是我造成可蕾今天這個樣子，也造成我自己今天這個樣子，一個骯髒不可靠的雜貨商。顧倫的老師啊，我該怎麼辦？裝成一副無辜的樣子嗎？管家、閹人、棺材、億萬富婆全是我惹出來的，我幫不了自己的忙，也幫不了你們。

教師：我一開始就知道有人會謀殺您，就是全顧倫都否認
　　　這件事，您心裡也早有數。這誘惑太大，而貧窮又
　　　太苦了，但我知道得更多，連我也要加入這行列。
　　　我感覺得出，我怎麼樣慢慢地變成兇手，我所信仰
　　　的人道精神沒有絲毫的力量，也就是明白這個道理，
　　　才變成酒鬼。……我還知道，有一天也會有另外一
　　　個老太婆來找我們，有一天發生在您身上的事，也
　　　會發生在我們身上。……（頁42）

　　他的確是酒後吐真言，大有眾人皆醉他獨醒之慨。這或許
也代表知識分子的道德良心吧！
　　而後由市長出面告知易爾，他們決定在金使旅館的歌劇廳
召開市民大會否決過去的決議，轉而接受查可妮的條件，十億
換他的命。他們假借查夫人要設立基金的名義，來公開處決他，
如果他能配合，就美其名說這個基金是由易爾出面洽商的。否
則的話——

市長：你得承認，這件事我們做得很公正。您一直沉默到
　　　現在，很好。您當然也會一直沉默下去。如果您想
　　　講話，那我們就不經市民大會，而直接採取行動。
　　　（頁44）

　　然而，市長帶把槍來給他，自然希望能由易爾自行了斷為
上策，但是他拒絕了。

易爾：市長，我的罪受夠了，我眼看你們賒帳，注意到每個生活改善的跡象，就覺得死神的腳步近了些。如果你們能少給我些恐懼，和那種殘酷的驚慌，一切就不一樣了。為了回報你們的善意，我會接受那把槍，了斷我自己。而現在我已經克服恐懼。單獨面對固然困難，但我做到了，絕不再退讓。現在你們必須做我的審判官，我將會接受你們的判決。對我來講，這就是公道；但對你們來說什麼才是公道，我就不曉得了。願上帝保佑你們順利進行審判，你們可以殺我，我不爭辯，不抱怨，也不反抗，但是我不能剝奪你們的審判工作。（頁45）

在這段沉痛莊嚴的宣示過後，作者設計了一場外表溫馨、內心悲涼的全家出遊的戲，當然，這也是易爾對他住了將近七十年的故鄉所做的最後巡禮。而易爾和查可妮在孔老歪森林再度相遇的場景，是他們關係的總結。查可妮說要把那兩個偽證者送到香港的鴉片煙館，管家（審案的法官）不久也會跟進，類似人道毀滅的方式解決。易爾則問起他們死去的孩子：是男是女？叫什麼名字？長得如何？怎麼死的？查可妮也一一回答了。易爾向查可妮所表達的最後感言，頗為動人：「謝謝你的那些花圈，菊花和玫瑰，擺在金使旅館的棺材裝飾得那麼漂亮、很高貴的樣子。兩個廳堂都布滿了花。我倆最後一次坐在我們的老地方：這充滿布穀鳥叫和風聲的森林裡。今晚舉行市民大會，他們會判我死刑，有人要殺我，只是不知會是誰、在什麼

地方，我只知道我就要結束這個沒有意義的生命了。」查可妮也為他譜出輓歌：「我會把你放進棺材裡抬到卡普里島。在別墅的園子，面向地中海蓋座陵寢，周圍種滿柏樹。……深藍色，非常壯觀的景色。你就留在那裡，一具死屍和一個石像，你的愛在很久以前就死了，我的愛不能死，但也活不了。這愛和我一樣變得有些凶惡，就像這森林裡蒼白的草菇和盤成蝦子臉的樹根，因為我的億萬錢財而滋長蔓延，伸出長臂抓住你，索取你的生命。只因為這生命屬於我的，永遠都是。」（頁50）

這一場大不同於第一幕的兩人首度相逢，那時他們各懷鬼胎，為達目的，刻意營造浪漫，因其虛偽，非但不美，甚至倍增其醜陋和可笑。而今的真誠發抒，恰如「人之將死，其言也善；鳥之將死，其鳴也哀」的寫照。

最後的高潮與結束的場景，基本上是一個儀式的進行過程。市民大會一開始就宣稱查可妮夫人捐贈十億，五億給市政府，五億分配給市民。含糊其詞地說捐贈這筆錢的目的為了公道，要建立一個講公道的地方。大聲坦承自己姑息罪惡、判決錯誤、採信偽證、包庇無賴。然後冠冕堂皇地表示這件事絕對與錢無關，接著又巧妙點出由於易爾的建議，查氏基金會才得以成立。表決的結果自然是一片手海，全票通過，只是提議人除外。本來只要高喊一遍「為了公道不是為了錢」等等口號後就結束，不料《每週新聞》的攝影機出了故障，所以又再喊一遍，其諷刺和戲謔意味也被格外地強調出來。

當新聞記者等外賓一離開，就關門，由預先安排在台上的男士執行易爾的死刑動作。市長發號施令，圍成一條人巷，末

端站著體操員代表絞刑手。牧師帶領易爾做臨死前的禱告，警察督促行刑的人，而醫生自然成了法醫，宣布死亡確定原因，凡此種種角色的安排與功能的扮演，完全如第一幕查可妮的預言。當一切都像排練好的，漂漂亮亮地執行完畢，查可妮出場驗收，將易爾的屍體抬進棺材後，才將支票交給市長，可真是一手交錢一手交貨，一絲不苟。就因為它做得百分百地完美無缺，反而帶有嘲弄的意味。

既然戲從歡迎查可妮開始，順理成章地結束就應在歡送其離去。她帶走了屍體，討回了公道；顧倫人雖然犯了罪，卻換來了富裕的生活。在歡迎儀式中有合唱，可惜被火車聲掩蓋，結尾時就不能不聲嘶力竭地發出哀鳴。

參、類型與風格的處理

儘管教師把查可妮解讀成復仇女神米迪亞，這也可能只代表劇中某一人物的觀點，不一定是作者的設定；若將其仔細對比，就會發現頗多差異，未必恰當。至少如前分析，查可妮像神一樣地操控了全局，掌握了所有劇中人物的命運，她用十億買回她的公道，整個戲劇動作即是她復仇計畫的完美無缺地執行成功。就因為太順利了，沒有什麼真正的困難與阻礙，以致其悲劇性不足，甚至更接近喜劇一些。而易爾當年始亂終棄、嫌貧愛富另娶他人，甚至賄賂兩人做偽證，以遂其拒絕認親的目的，間接造成查可妮淪落為娼妓和女兒的死亡，凡此種種都是證據確鑿，不容否認的罪行。基本上不能稱其為善良的好人，應該是惡大於善的負面人物。在動作進行的過程中，由於面對

的是億萬富婆和全城要殺他的人,完全無法對抗,剛開始還企圖掙扎或逃避,到後來覺悟了自己的處境,放棄一切努力,等待被處決,唯一拒絕的是自殺。是故,他既不是無辜的受害者或純粹犧牲品,能夠獲得人們的同情和憐憫,又不是個意志堅強,具有強大的生命力的英雄,令人景仰,並不符合悲劇人物的條件。比較能產生悲劇效果的是查可妮與易爾本是一對親密相愛的情侶,甚至有了一個女兒,而今公然買凶殺害這位昔日的舊愛,讓他時時刻刻提心吊膽,惶惶然不可終日,變成全民公敵或獵物,以致無處可逃;眼見每個人都在消費他,卻又無可奈何;明明死亡隨時都會降臨,偏偏不知發生於何時、何地、何人之手,其痛苦與煎熬可想而知。四十五年前他所犯的罪行和過失,與今天所受的懲罰,是否相稱?至少其受苦的情形會激起一些同情和憐憫,或多或少也有點悲劇性。在前一節中已論述了每一幕、每個場次的悲、喜元素的處理與情緒的性質,無須再贅。

　　按作者 1980 年的版本稱本劇為悲喜劇,自然是其心目中的一種定位和解釋。不過,他並沒有進一步說明他的悲喜劇的性質與定義,僅在〈後記〉中留下一句耐人尋味的忠告:「只有那一本正經的氣氛最足以破壞損毀這部以悲劇收場的喜劇。」(頁 63-64)

　　因此,或可參照作者在其〈戲劇問題〉一文的說法:

　　　「……今天戲劇藝術的任務是創造某種具體、有形式的東西。喜劇有可能做得最好。悲劇,雖是藝術中最

嚴格的類型，卻要預設一個既成的世界。而喜劇可以設定在一個未成形的、正在變化、顛覆的世界，就像今天我們所處的一個幾近崩潰的世界。悲劇克服距離。……喜劇創造距離。……滑稽在於把沒有形態變為有形態，由混亂中創造出秩序。……

悲劇是以罪過、絕望、節制、清醒、幻覺和責任感為前提的。在我們這個世紀的鬧劇中，在白種人的墮落中，從此，罪惡，也不再有承擔者。……現在只有喜劇才適合我們。讓我們的世界走向怪誕就像原子彈一樣，以及包霍斯筆下的瘋狂世界再度光臨，《啟示錄》的景象成為怪誕的真實。然而，怪誕唯有表現在一種真實的樣式中，才能讓我們自然地感受到它的詭論，一種非形象的形象，一種沒有臉孔的世界的臉孔。恰如今天我們的思維不能沒有詭論的概念，藝術也是如此，有時我們的世界依舊存在似乎是因為有原子彈的存在：出自一種對原子彈的恐懼。

儘管純粹的悲劇是沒有了，但是悲劇性的東西還是有可能的。我們可以從喜劇中達成悲劇性。就像突然面對了一個不可測的深淵，使得我們驚惶失措；事實上莎士比亞的許多悲劇的因素就是從真實的喜劇中冒出來的。」（頁 135-36）

由上面的這段話看來，作者認為我們這個時代環境或社會文化，已失去形成悲劇的前提和條件。因此，只有喜劇才能達

成任務，滿足我們的需求，適合這個時代。不過，喜劇也不同於以往，變成了怪誕，一種感性悖理的表達，創造一個扭曲變形、不倫不類、超越一般經驗或習慣中的事物和形象，進入一個新奇、詭異的世界，既有荒誕可笑又夾雜著令人不安和恐懼的成分[5]。

　　雖然沒有純粹的悲劇，但是在喜劇中會冒出悲劇性的因素。單就邏輯上說喜劇也不純粹了，或許這才是他所定位的悲喜劇吧！

　　正如前一節的分析，從查可妮下車的那一刻起就建立了怪誕的調子，用十億來買一個公道，以巨額的消費券兌換易爾的命，不只是其舊愛落入她所布置的陷阱，無處可逃，整個顧倫城的居民都面對嚴苛的道德考驗，無一倖免於難。她玩弄金錢遊戲，不斷進行各種交易；一面為易爾辦喪事，一面又為自己籌備訂婚與結婚儀式；她念念不忘初戀情人，卻也處心積慮地要報仇雪恨；她表面上歸鄉參訪，實質上是給予懲罰；她帶給顧倫人富裕繁榮的生活，但也誘惑和逼迫他們犯罪殺人。凡此種種矛盾對立、不倫不類的結合，滑稽可笑與痛苦可怕的感覺，只有怪誕可以概括。誠如桑特雅納（Santayana）所云：「就像所有的虛構一樣，真正優秀的怪誕，包含於再造中；形成自然中所沒有的一種事物，完全是想像出來的。當我們認為是從自然中逸出的部分猶勝其內在的可能性時，我們就稱這些發明為滑稽與怪誕。後者建構了真正的魅力；我們愈研究愈發展他們，就愈能了解它。與約定俗成的類型的乖訛感就會消失，最初受到既定的認知理想所排斥把不可能與可笑都改變。」（1967，

頁 251）不過，這種創新並不容易，小心畫虎不成反類犬：「千種的創造都是庸碌之輩所為，只有一個是天才。美的追求，一如真理的探究，失敗之路無數，成功之路卻只有一途。」（頁252）

此外，這部戲劇也有儀式劇的意味，至少可自儀式的觀點來解釋，而作者也做了這方面的暗示。首先在第二幕的最後一場的舞台指示中有：「更遠有一張請觀賞上阿瑪高的《耶穌受難記》。」（頁31）接著易爾也對醫生說：「請觀賞上阿瑪高的《耶穌受難記》。」（頁32）當非無的放矢、純屬巧合。又按其〈後記〉中對易爾這個角色的解釋時說：「如果查可妮這個角色一開始就決定是個英雄，那麼她的舊情人得慢慢變成英雄才行。一個邋遢的雜貨商，一開始就不知不覺地做了犧牲品。他一身罪孽，卻還認為生活本身足以洗滌罪孽。他是個頭腦簡單、沒有思想的人，卻因為恐懼、驚慌而慢慢悟透幾分高尚的人格。因為他認了罪，才在他身上體會公道，也因為他領死，才顯出偉大（他的死不是沒有某種崇高的涵義）。他的死有意義卻又同時無意義。唯有在古希臘城邦的神話裡的死才顯得有意義，但這個故事卻發生在當代的顧倫。」（頁 63）若將易爾的角色和故事的模式，推遠到古希臘時期，與當代的神話、傳說，甚或是希臘悲劇相提並論，的確是意義非凡，有其宗教的神聖性。不過，即令放在現代也不是毫無意義。四十五年前他所犯的罪誠然可惡，被查可妮公然揭發之後就名譽掃地，消費券讓他飽嚐孤立、威脅、圍捕等各種形式的痛苦與折磨，不管他是否懺悔認罪，都已付出了代價。更何況，以他的屍體交換了十億的支

票，通過他的痛苦與死亡，帶給顧倫富裕的生活和經濟的榮景。不管他願不願意，都扮演了一隻獻祭的羊，其角色的意義，也就不言可喻。

如果要導演這部《貴婦還鄉》，就必定依據他自己的詮釋，來設計創造其舞台風格，比如凱瑞（Carra）認為這部戲劇是一部怪誕劇（grotesque drama），但是它也屬於諷刺喜劇（satiric comedy）。舉凡此類喜劇往往用滑稽可笑和嘲弄來抨擊作者所依存的世界。他們十分重視機智的言詞，藉以形成諷刺，唯有掌握它才能揭露、撻伐所欲表現的對象。在技術上諷刺要能產生效果，就不能激起同情、憐憫、道德感。劇作家想說的話，自然是通過劇中人物之口，而導演必然經由演員來表達。基於這個理由，諷刺喜劇中的人物在說台詞的時候，最重視知性而非感性，多一點頭腦少一點心 [6]。對照杜倫馬特的提示大致相同：「演員不必費神去演，只要把最外面的那層皮膚，也就是台詞表達出來就行，當然要確實。……劇作家只提供語言，語言就是他的成果。……我相信演員的任務就在重新完成語言這個成果；藝術必須很自然地表現出來。」（〈後記〉，頁 62）

其次，若是悲喜劇，其戲劇的幻覺就會有部分同一和相當程度地超然。怪誕劇的情況也相似，其矛盾對立、不倫不類、不合情理的組合，所產生的荒謬可笑會徘徊在兩種幻覺性質之間，甚至乍看起來的乖訛也會隨著了解和習慣消失在認同中。亦即杜倫馬特所謂喜劇創造距離和悲劇克服距離，悲劇性會自喜劇或滑稽中冒出來。而這種現象應該呈現在演員的表演上，以及劇場的視聽元素的設計中。

　　例如易爾在戲一開始的時候，他與市長等所有的居民立場一致地要去巴結奉承查可妮，但是那份虛假是沒有辦法拉近其距離的，所以在組合、畫意和走位的設計裡應掌握此原則。同樣地，從查可妮揭發其罪行，提出交換之後，易爾與所有的人包括他的家人都形成隔膜，有著永遠達不到、踏不近的距離。查可妮在此劇中不只是扮演復仇者米迪亞，更進一步提升到命運三女神的角色，不會與被操控的角色走得太近。除非她另有目的，就像兩次孔老歪森林中與易爾在一起，正如前面的分析，第二次比第一次來得真誠、有感情，和親密。

　　再其次，本劇的場景分散，至少表面看往往缺乏內在的因果關係，呈現出非線形邏輯。對於三一律，在他看來「即使在古希臘悲劇中也沒有完全實現。情節被合唱打斷，因而時間被合唱劃分。合唱打斷行動，時間又被它分割。隨便打個比方說，它就是今天的帷幕」（1993，頁53）。或者說：「時間、地點，和行動這些因素與問題，僅僅是暗示的、互相緊密交織的是屬於戲劇手段和工具。」（同上）因此，在本劇的戲劇時間不確定，地點全在顧倫小城，但是其轉換得非常自由和頻繁，是故，幾乎不可能是寫實的。也唯有相當抽象、暗示性、符號化地處理才能滿足其需要。導演教科書常說百分之八十以上的走位來自劇本，同樣地，作者所建議的情節音樂，應該要重視。再說下去，只有親自去嘗試了。

註解

1. 固然建立舞台風格的各種元素有很多，可能超過以上所列舉者，而且
 導演或專家學者的說法也不一致。此間所提示者，僅供參考。
2. 風格一詞，乃是文學藝術常用的術語，但是看法相當分歧，不易釐清
 和界定。或可參考先師姚一葦所著之《藝術的奧祕》（台北：開明出版
 社，1968）論風格一章。
3. 作者在〈後記〉中特別強調：「用顧倫人充當樹木，不是出於超自然主
 義，而是要讓一般有點難為情的戀愛故事──在森林中老翁嘗試重討
 老婦歡心的那一段，能在詩情畫意的舞台上表現出來，叫人領受。」
 （頁62）此處的用心和表現多少都有諷刺和嘲笑的意味，與莎士比亞
 的《仲夏夜之夢》最後一場由人表演一堵牆，所製造的笑料和趣味，
 大不相同。
4. 重複（repetition）與倒置（inversion）和交互干涉（reciprocal interference）
 為失去彈性，變得僵化和機械化，造成笑聲的三種方式。詳見柏格森
 著，西弗（Wylie Sypher）編輯，《笑》（*Laughter*，紐約花園城，1956），
 頁118-121。
5. 請參見姚一葦，《美的範疇論》（台北：開明出版社，1978），頁272
6. 見凱瑞（L. Carra），《舞台導演的調控：戲劇的類型和風格》（*Controls
 in Play Directing: Types and Styles of Plays*，紐約：Vantage出版社，1985），
 頁81。

參考書目

中文部分：

姚一葦　《藝術的奧祕》台北：開明　1968

姚一葦　《美的範疇論》台北：開明　1978

葉廷芳譯　迪倫馬特《老婦還鄉》北京：外國文學　2002

葉廷芳譯　《戲劇美學‧戲劇的問題》台北：紅葉　1993

外文部分：

Bennett, Benjamin. *Theatre as Problem*. London: Cornell University, 1990.

Bergson, Herni. *Laughter*.ed. Wylie Sypher. Garden City, N. Y. 1956.

Carra, Lawrence. *Controls in Play Directing: Types and Styles of Plays.*New York: Vantage Press, 1985.

Dean, Alexande Carra, Lawrence. *Fundamentals of Play Directing*. Wadsworth Thomson Learning, 1993.

Durrenmatt, Friedrich. *The Visit*. trans. Patrick Bowles. London: Jonathan Cape Limited, 1962.

Hodge, Francis. *Play Directing Analysis, Communication, and Style*. New Jersey: Prentice-Hall, Inc., Englewood Cliffs, 1982.

《孫飛虎搶親》的承傳與創新

壹、緣起

　　本劇發表於 1965 年的《現代文學》雙月刊，僅比《來自鳳凰鎮的人》為晚，雖然是姚老師的十四部劇作中的第二部，但延遲至今才有中文版的演出 [1]。可能原因有三：一是本劇幾乎和風起雲湧的荒謬劇場和存在主義同步，但當時台灣的劇場還不能接受這類風格的劇本，認為它太新潮，走得太遠 [2]，自然乏人問津；二是表現形式既複雜又困難，而且規模龐大（光是人物表中就列了幾十個人），絕不是一般的製作單位或劇團所能負荷；三是姚老師寫劇本純粹是為了個人的興趣或創作衝動，任何名利都不沾邊，說不定還得冒著一點風險 [3]，因此也沒有積極爭取演出或製作的機會。而後的陰錯陽差，時機總不成熟，竟然延宕了四十七年，才有這次兩岸聯合製作與巡演的機緣，總算圓了老師的一個心願和眾人的期待。而筆者有幸參與這次的製作，提供一些意見，又適逢該劇到廈門來演出，因此就寫下一些我對先師劇作的淺見，權充拋磚引玉之功。

貳、舊瓶新酒

　　一般說來，編劇的材料來源約可分成兩大類：一類來自現實生活的材料，為作者親身體驗或觀察所得，但也可包括作者

聽聞獲知者；另外一類則為約定俗成者（convention），包括神話、傳說、歷史、敘事文學、前人的戲劇、電影、電視、卡漫等等。《來自鳳凰鎮的人》係屬第一類，本劇為第二類，按其〈後記〉所云：「我企圖使戲劇上的一些古老傳統獲得某種程度上的復活。」（1965，頁 57）係指表現的形式或演出元素的運用部分；接著又指出歐洲的許多劇作家在處理傳統時的迷人的技巧，使其「低徊咀嚼，不釋於懷，他們安裝在那一傳說的外殼中的是如許的深厚意念與情感。於是使我鼓起了一試中國傳統的勇氣，這部戲劇就是在這種心情下寫成的。」（同上）而後姚老師的劇本也是交替使用這兩類材料的創作 [4]。然而，我們也知道對於一個真正的創作者來說，根本沒有一個叫做「已知」或「既存」的故事，他必定會去發掘那些材料中的潛能，賦予它新的情趣和意義（Lawson 1949，頁 238）。也或許如本劇作者所言：「任何神話、傳說、歷史的事件，甚至前人的作品，都可以成為戲劇的題材。問題是你裝進了什麼，或者說有沒有裝進你自己。就像裝酒的瓶子一樣，可以是現成的，但是裡面的酒，必要是自己釀的，即使釀出酸酒，也許有的人不嫌它酸呢？」（姚一葦 1998）

事實上，我國的傳統戲曲的故事，極少出自作者的杜撰或一己之虛構，相反地取材於約定俗成者眾，箇中的原因可能很多，一時也不容易說清楚講明白，且有待研究和證實 [5]。如上所述，承襲舊材料，並不意味一成不變，妨礙創造，沒有自由揮灑的空間。就《西廂記》的故事材料來說，從元稹之傳奇小說《鶯鶯傳》、董解元的《西廂記》諸宮調，到王實甫之五本《西

廂記》雜劇，無論是表現的媒介、樣式、結構、人物、思想、
言詞都有不同，但也都有其承襲或互文之處 [6]。而姚老師在編寫
本劇時，究竟從中擷取了哪些材料，若要詳加考訂，實是大費
周章，且非本文題旨，姑且從略。但是，在本劇動作開始之前，
確有些事件發生，而且將其戲劇化，形成動作之因：

　　張君銳：只因一日打從普救寺經過，

　　　　　　遇見了這位前世的冤家崔雙紋。

　　　　　　這時有個強盜名叫孫飛虎，

　　　　　　是個又粗又麻又禿背又駝的大凶神，

　　　　　　他一不納綵二不問名；

　　　　　　他三不做媒四不提親；

　　　　　　帶了嘍囉就要搶人。

　　　　　　不是我從中捎了個信，

　　　　　　請來我的老朋友杜將軍，

　　　　　　崔姑娘早就成了強盜的押寨夫人。

　　　　　　崔家太夫人既不領情又不感恩，

　　　　　　我和那崔姑娘只好偷偷偷摸摸成了親。

　　　　　　事情終於包不住，

　　　　　　崔家太夫人可就把我趕出了門。

　　　　　　她說崔家世代是官家門第，

　　　　　　那有姑爺是個白丁，

　　　　　　要我上京去考試，

　　　　　　如果此番能得中，回得家來好成親；

如果此番不得中，今生今世休要回程。（頁 9-10）

於是在長亭送別後，張君銳進京應試，因其才具不足?!或是時運不濟?!總是屢試不中，只落得：

張君銳：⋯⋯盤費用盡，衣衫不整。
　　　　也沒有面目回家去，
　　　　也沒有面目見故人；
　　　　賣力氣的活兒幹不動，
　　　　做官的事兒沒門徑；
　　　　教個館兒，打個卦兒把日子混；
　　　　渾渾噩噩到如今。（頁 10）

由於他沒臉回去見故人，甚至沒有心思寫書信，致使崔老夫人將雙紋嫁給其內姪鄭恆。就在迎娶之日，張君銳與孫飛虎同時得知此訊，君銳喬裝送親人，飛虎決意再度搶親，為本劇的動作之始。或許因為本劇承襲了這些過去的故事材料，人物的名字和身分關係，可視為後設戲劇的部分或互文性（intertextuaity），從而在大陸演出時改名為《西廂記外傳》[7]。

參、換裝

整個動作與情節中最重要的關鍵是換裝，此一程式，古今中外都有，喜劇用得比較多，亞里斯多芬尼斯之《群蛙》（Frogs, 405B.C.）為西方戲劇中最早的典範。在中國戲劇裡更是個常見

的模式而且樣式繁多：有兄弟、姐妹、叔姪、君臣、主僕，以及其他種種關係的喬裝改扮。本劇的換裝有五次之多，四次成功，一次失敗。如此安排，自非無因，於是在劇中人物遭遇的困難或危機時喬裝改扮，轉變身分，以達成解難脫困的目的，從而帶來不同命運的改變與新的進展。

第一次換裝是孫飛虎為了成全張君銳再見崔雙紋一面的心願，讓他改扮送親人：

孫飛虎：（誦）他們若是走的陽關道，

　　　　一定要打從這兒再拐彎。

　　　　你有心要和她見上一面，

　　　　只好換件衣服把送親的人來扮，

　　　　說不定老天爺會讓你把心中事與她談上一談。

張君銳：好主意，好主意，只是——只是啊！

　　　　（誦）如要我把送親的人來扮。

　　　　可沒件像樣的衣衫！

孫飛虎：來，來，我們換上一件吧！

張君銳：那是你的衣衫，那如何使得？

孫飛虎：（脫下長衫）有什麼使不得，少娘娘腔吧！

張君銳：（也脫下長衫）恭敬不如從命。（頁 11）

應可視為一種貧／富差距表面的改變。然而這個換裝很徹底，當崔／張的重逢時，張君銳上前向崔雙紋敬酒賀喜，崔雙紋：「（木然）你！你！你是誰？」（頁 17）簡直是陌生人（頁

211

34）；好像兩人的戀情從來沒有發生，或者已經是過去的事（頁20、35-36）；他們有如睜眼瞎子，看不見彼此的模樣，更別提美醜了（頁20）；他們似木偶，無法互動，對話空洞沒有情感和意義（頁18-19、34-35）。

第二次換裝是鄭恆在面對孫飛虎要來搶親的當口，欲先行脫險，並為自己辯解：

> 鄭恆：（誦）……我此番帶兵回轉，
> 　　　　包準把你救出火坑，
> 　　　　要是兩個都被捉去，
> 　　　　出頭之日就永無希望。（頁27）

在面對崔雙紋的尋死覓活地指責，急中生智提出雙紋與阿紅互換身分：

> 鄭恆：（誦）你扮婢女，她扮姑娘，
> 　　　　你們快點把衣服換上，
> 　　　　你穿她的，她穿你的；
> 　　　　她是新娘，你成了她的伴檔。（頁28）

阿紅無奈只能接受這樣的安排。鄭恆貪圖僥倖，能讓雙紋不受賊辱，而對阿紅故示大方地說：「你此番救了姑娘，少不了有你的好處，大不了收你做個偏房。」（頁28）

不過，在換裝前每個人也都各有憧憬或盤算：

張君銳：（誦）我這會兒逃走恐怕是來不及了，逃與不逃
還不都是一樣。落得把這個順水人情來做，天可
憐見幫咱們好事成雙。

阿　紅：（誦）我若是與姑娘把衣裳來換上，我扮小姐，
她扮丫嬛，說不定有什麼機緣巧遇，也不枉在人
間空走一場。

崔雙紋：（誦）若是那強盜長得容貌端正，大不了做他個
押寨夫人；怕只怕他容貌奇醜難禁，那只好央求
阿紅做我的替身。（頁28）

換裝後阿紅與崔雙紋的一切行為、態度都能符合所扮演的
身分。尤其是阿紅在面對強盜孫飛虎時，了無畏怯，甚至從容
要求三頂轎子抬著崔、張和她自己翻山越嶺，命令雙紋前來服
侍。此時的阿紅變得威風凜凜，儀態萬千（頁30）。這種主僕
關係的對調，完全顛覆了中國傳統社會的階級[8]。同時也呈現出
交換角色後的意識形態，並且否定任何先天特質和貴賤之分的
說法：

崔雙紋：我是她的奴婢？
張君銳：對了，你是她的奴婢，你要為她做事，為她穿衣、
梳頭、餵她吃、攪著她，為她鋪床、蓋被，為她
收拾東西。總而言之，為她做所有的事。……
崔雙紋：我明是明白了，可是我幹不來。
張君銳：幹不來就得學！

崔雙紋：我學也學不來，我天生就是主人。

張君銳：沒有天生是主人的，也沒有天生是奴婢的。（頁
　　　　32-33）

　　崔雙紋還想強辯，阿紅怒斥要掌嘴，她就因害怕而屈服。
儘管崔雙紋還想強調其家世顯赫，父拜當朝宰相，從小嬌生慣
養，芝麻大的事只要吩咐一聲，就有人替她去辦。可是，阿紅
和張君銳都表示那是過去的事，沒什麼好說的（頁33-34）。正
如崔、張、阿紅三人爭論鄭恆會不會帶兵來救她們時，張君銳
批評鄭恆不過是個紈袴子弟，哪會帶兵打仗，如果真是男漢也
不會丟下老婆自己先跑了。然而，崔雙紋強調他一定帶兵來救，
理由：

崔雙紋：（誦）鄭恆是個大將軍，
　　　　　　他的父親就是大將軍，
　　　　　　他的祖父更是個大大的將軍。
　　　　　　大將軍生來就是大將軍，
　　　　　　哪有大將軍不會帶兵。
　　　　　　我包他就會帶兵轉，
　　　　　　捉住那強盜救回咱們。
　　　　　　他把老婆丟下來獨個兒走，
　　　　　　那就是因為他，私是私，公是公，公私分明。（頁
　　　　　　37）

　　當然，這樣的理由無法說服張君銳，沒有天生下來就是如此，沒有命定的或本質這回事兒，說得更俚俗一點：「將相本無種，壞竹出好筍。」

　　第三次是雙紋不甘為奴為婢，受阿紅的頤指氣使；再則，眼見孫飛虎英挺俊秀（頁 38），擁有統率群寇之力，況且原本就鍾情於她：

孫飛虎：（誦）……三年前有一個元宵節，……
　　　　　我扮的是張果老倒騎驢，
　　　　　這一日正好打從你家門前過，
　　　　　你不該朝我笑呵呵。
　　　　　你這一笑不打緊喲，
　　　　　可是我幾乎摔下了那假駱駝。
　　　　　打從那日起生了病，
　　　　　為思念你我受盡了折磨。……
　　　　　我這癩蛤蟆還在想吃天鵝！
崔雙紋：（自言自語）他倒是一個多情的人！……
孫飛虎：（誦）我打聽出你要嫁給那鄭恆，
　　　　　鄭恆又不是你所愛的人，
　　　　　他一頂花轎將你抬過去，
　　　　　不也和我同樣是搶親。（頁 40）

　　從而雙紋自暴身分願嫁飛虎為妻而要求換回身分，其心理的動機相當複雜而且微妙，包含了美醜、階級、權力等情結

（complex），同時也呈現孫飛虎浪漫愛情的幻滅和搶親的荒謬行動（頁41）。

第四次飛虎／君銳玩換裝遊戲（頁 45），企圖打破職業的界線，諷刺文士與強盜都是同樣幹不要本錢的買賣，其他什麼也不會的無用之人（頁39-40）。換裝之後，他們發現都是一樣的東西，所有的人都一樣，尤其是當他們脫了衣服，更是沒有差異（頁46）。換言之，差別只在衣服所代表的外在部分，甚至於出自人類彼此之間的那面鏡子，主觀地扭曲變形的眼睛罷了。不過，這場遊戲有可能讓張君銳成了匪首孫飛虎，在長安市曹給就地正法了。正如尾聲所說的其中一種結局，那可是對生命開了一個最大的玩笑。

第五次雙紋為了瞞過鄭恆，確保其名節，而再度要求換裝。然而，一向唯命是從的奴婢阿紅，可能在換裝中體認到自由和尊嚴的可貴，所以拚命拒絕了（頁 49）。也或許正如阿紅下場前的最後一句話：「不換就是不換，你不能只想到你自己，鄭恆回來，看你怎麼辦？」（頁50）因為她怨恨崔雙紋的自私自利，又從來不願意對自己的所做所為或選擇負上任何的責任。因此，在阿紅離去之後，崔雙紋必須面對鄭恆回來會怎麼想的問題，她該怎麼辦？於是她又想把自己交付給張君銳：

崔雙紋：（站起，走向他，野性地）你要把我怎麼辦，我現在是你的了。

張君銳：（站起，後退，惶恐地）我能把你怎麼辦？我——我——你——你

216

崔雙紋：（逼視他）你還猶豫什麼？你不是很想我嗎？

張君銳：（後退）我——我——是的，讓我想一想

崔雙紋：現在還能想嗎？還有時間想嗎？我問你，你是不
　　　　是一個男子漢？你是不是一個男人？

張君銳：你叫我怎麼辦？怎麼辦？

崔雙紋：（歇斯底里）你是一隻老鼠，老鼠，老鼠，一隻
　　　　道道地地的老鼠！

張君銳：老鼠，老鼠，（抱著頭衝出）我是一隻老鼠！

　　的確，張君銳被逼現出原形，承認自己膽小如鼠，是個怕
負責任的懦夫，但是其他人又如何呢？孫飛虎不同嗎？看起來
好像是!?然而，他做強盜，不是為了什麼理想，如俠盜之流，也
不是為了反對什麼，只因為那年旱災歉收，繳不出糧租，被逼
得走投無路，占山為王，立地為寇（頁40）。他搶親原出於一見
就鍾情，非常單純浪漫而且動人，甚至不惜一搶再搶。不過，
他也是伺機而動，經過風險評估的，一旦面對生死攸關，就不
再堅持，選擇望風而逃。他乃是個機會主義者，既非傳統所標
榜的英雄人物，亦非盲目反抗的荒謬英雄。

　　服裝本是社會的一種標幟，代表身分地位，乃權利和義務
的象徵，規範了人類的言行舉止和禮儀。不過，它還是偏重外
在或社會的層次。畢竟每個人還有其內在的本質、形而上的價
值與意義。因此，人物之間的換裝理當是虛有其表，並非真實，
當觀眾眼見這種理念與事實之間的乖離（incongruity），就會感
到荒謬與可笑[9]，同時，其中也包含著諷刺與嘲弄。然而，像本

劇所呈現的五次換裝，不只是剝去了代表外在或社會的層面中
的貧富、階級、美醜、職業等差異與假象，還意味著內在完全
的對調或交換，等於否定人物之間具有任何道德、知識、美學
的本質上的不同，因為在邏輯上，只有空集才可以成為任何一
集的次集。是故，對人所做的透視與看法比較負面、悲觀，和
虛無的。不過，在否定中劇中人物也有所感悟、發現自我的逃
避和失落的根本原因，正如下面的對話所云：

> 崔雙紋：（誦）我終於發現了我自己，
> 　　　　　我終於找到了躲在我心裡的那個「你」。
> 　　　　　「你」是那樣地弱啊，「你」又是那麼地強，
> 　　　　　「你」弱因為「你」擺不開命運的把戲，
> 　　　　　因為「你」永不曾抗拒到底；
> 　　　　　甚至我懷疑「你」真的抗拒過什麼，
> 　　　　　「你」不過是在那兒騙「你」自己。
> 　　　　　「你」強因為有一種習慣存在「你」心裡，
> 　　　　　使「你」習慣一切的誘惑和一切的壓力；
> 　　　　　「你」沒有真正的選擇卻有真正的被選擇，
> 　　　　　「你」似乎沒有被人欺。
>
> 阿　紅：你說些什麼？
>
> 崔雙紋：（誦）我們永遠是以自己為中心畫的一個圓圈，
> 　　　　　不，我們永遠是以自己為中心畫的無數個圓；
> 　　　　　圓的中心不斷移動，圓的大小隨時在變，
> 　　　　　但它永遠畫在不同的時間、地點，和不同人的

面前。

阿　紅：（興奮地）你說我們？

崔雙紋：我是在說我自己！

阿　紅：啊！（誦）我從不曾畫過一個圓，我從不曾有過
　　　　自己的圓圈，我會畫一個自己的圓嗎？或許有那
　　　　麼一天，那麼的一天。（頁44）

　　簡而言之，他們不敢在違反自己意志的時候說「不」，沒有
真正的反抗過什麼，拒絕過什麼。尤其是沒有犧牲一切，反對
到底，所以沒有真正的選擇，只有被選擇，他們是懦夫，是老
鼠。圓或圓圈在此可以解釋成自己（Self）的象徵，整個心靈中
各個層面的表達，包括人與環境所構成的世界，也就是她自己
的小宇宙（Jung 1964，頁266）。他們雖然沒有做去改變或創
造一個屬於自己的世界，卻已認清真相，認識了自己。

　　尤有甚者，尾聲是一個開放的結局，留下許多種可能和不
同的解讀，實乃本劇精采之處！

肆、語言

　　關於本劇的語言風格，作者在〈後記〉中強調採用「極為
通俗的韻文體」，並企圖建立一種舞台的吟誦方式（頁57）。事
實上，中國的戲曲從未脫離過詩之傳統，而西洋戲劇的語言傳
統又何嘗不是詩！以散文口語形式為主流，在西方也是相當晚
近的事，幾乎與寫實主義同步。因此，姚老師認為我們的舞台
語言，如果沒有韻文，是跛腳站不穩的。不過，語言雖是戲劇

的重要元素，歷來的批評家多所著墨，尤其是我國的傳統論曲者，但是討論起來相當困難，容易流於瑣碎，見樹不見林，而有掛一漏萬之弊。此處我也是明知故犯，採取的方式出自亞里斯多德《詩學》的方法，先分類，再列舉[10]。

綜覽全劇的語言可分成「說」、「誦」、「唱」三類：第一類是模擬口語之散文式的對話。

【例1】

張君銳：不如此，可還有什麼法子？

孫飛虎：好了，好了，沒有什麼好說的了。不過我問你，你可有什麼願望沒有？

張君銳：願望倒有一個，我只想和崔姑娘見上一面。

孫飛虎：只想見上一面麼？

張君銳：只想見上一面，了卻我此生的一個心願，老兄可否幫我想個法子？

孫飛虎：待我想來！（作思想狀）（頁11）

這是一段具有行動素模式（actantial model）的對話，張君銳是行動的主體，崔雙紋為其追求的客體，孫飛虎扮演了幫助體的角色。雖然，後來孫飛虎再轉變成搶奪崔雙紋的角色，形成另一個三角關係[11]。無論如何，這段簡短的對話是充滿了戲劇性與懸疑感，同時也比較像西方傳統的對話形態與功能。

【例 2】

崔雙紋：我們坐了很久了吧！

張君銳：很久了！

阿　紅：或許不很久！

崔雙紋：夏天就要過去了！

張君銳：夏天真的就要過去了！

阿　紅：夏天還沒有過去。

崔雙紋：夏天過去了就是秋天。

張君銳：夏天過去了就是秋天。

阿　紅：夏天還沒有過去。

崔雙紋：秋天就來了！（一種突然的興奮）秋天就要來了！

張君銳：（喃喃地）秋天就要來了。

阿　紅：秋天還沒有來！

崔雙紋：那是個很美麗的秋天！（頁 18-19）

　　作者在舞台指示中對這段台詞特別做了這樣的解說：「觀眾所見到的宛如三具木偶，然而他們發出來的聲音有如鸚鵡。差不多近似一種無聊的重疊與反覆。」（頁 18）這種「非必要的語言」，它不具動作性，無助於情節的發展；沒有揭露倫理的意圖，看不出行為者的性情，無關乎人物性格的表現；語言本是思想和情感的表達的工具，然而當某些詞句一再重複時，它不但在意義上沒有增加，甚至失去原義；固然在我國傳統的詩詞中常用重複的方式，來加強情感的濃度，如「庭院深深深幾許」或「尋尋覓覓冷冷清清淒淒慘慘戚戚」，但作者在這裡強調三個人

像木偶有如鸚鵡學舌般地說出，也就是希望否定語言這兩方面的功能。

第二類是有韻詩或者是作者所謂之吟「誦」體，它沒有字數、句數、平仄、對仗的考慮或限制，所以不用填詞譜曲，也不像近體詩，或者是京劇的十字格，歌仔戲的七字調等形態，僅保留每句押韻的原則。計有一百三十一次，在全劇的語言中所占的比例要超過一半，為最主要的語言形態。

由於本劇常用吟誦的方式來描述、敘事，和評論，既承襲了我國講唱文學傳統，同時也與布萊希特的史詩劇場（epic theatre）的敘事表現有些類似，因此有人認為受其影響（黃美序 1978；馬森 1997）。

【例1】

　　路人乙：（誦）孫飛虎咱們可就聽說得怕人得多，

　　　　　　　　　說他是一個殺人不眨眼的大惡魔，

　　　　　　　　　長得又粗又大又麻又禿背又駝，

　　　　　　　　　使根烏鐵棒子又狠又準又俐落，

　　　　　　　　　黃的白的他見了全都愛，

　　　　　　　　　醜的老的俗的俏的他都搶去做老婆，

　　　　　　　　　小孩兒聽了他的名嚇得癟嘴不敢哭，

　　　　　　　　　誰要是遇見了他包管小命兒見閻羅。（頁3）

而這種道聽塗說的真實性立即遭到反駁：

路人甲：（誦）那孫飛虎哪是什麼又粗又大又麻又禿背
又駝，

人家可是真的一個漂亮的小哥兒，

真個兒唇紅齒白、眉清目秀賽妞兒，

人才又好，心眼兒又細，花樣又多，

娘們兒見了打心裡高興只是嘴裡不敢說。（頁 3-4）

這兩種截然相反的形象描述，真假難辨，似是而非，卻正
是本劇想要建立的調性，在荒謬可笑中又帶有諷刺與嘲弄。其
他像孫飛虎自述如何淪落為盜匪，以及搶親的動機（頁 40）、
崔雙紋敘述並炫耀她和鄭恆的家世（頁 33、37）等例證就不一
一列舉了。

其次，是對劇中人物的行為評論和勸誡：

【例 2】

孫飛虎：（誦）張兄啊！我說你是個大渾人，

漢初三傑張良、蕭何與韓信，他們可曾有個什麼
功名？

你說武人的事兒做不了準，我說幾個文人與你聽：

咱們的孔夫子、孟夫子，他們是哪科進士出身？

難道是沒有功名結不了婚？

難道是沒有功名活不成？

功名又不能當飯吃，功名又不能拿來做親。

所以我說你是大渾人！

張君銳：老兄啊！話雖不錯，可是有什麼用呢？

孫飛虎：（誦）難道是把自己的媳婦拱手讓別人？

　　　　難道是做個縮頭烏龜不做聲？

　　　　難道是像豆腐店的女娃兒似的哭哭啼啼自傷心。

　　　　難道是藏藏躲躲、長吁短嘆了此生？

　　　　你不會像大丈夫似的腳踏地來頭頂天！

　　　　你不會像大丈夫似的站出來拚上一拚？

　　　　（說白）哈哈，不說也吧！（頁 10-11）

　　再其次，劇中人物直接對觀眾吟誦交流，類似京劇小丑常見表演程式，也造成所謂「疏離」的效果。

【例3】

路人乙：（對觀眾誦）我分明是向東跑怎麼又會向西行！

　　　　怎麼會又來到這座茶亭，

　　　　我是說什麼也想不出這個道理，

　　　　我是說什麼也記不分明。

　　　　要不是痰迷了我的心竅，就是鬼迷了我靈魂。

　　　　可憐我東奔西跑，走走停停，

　　　　可憐我氣兒喘，心兒跳，臭汗滿身。

　　　　如不再坐下來歇會兒腿，

　　　　包管我這條小命馬上歸陰。（頁 24）

　　最後，特別要指出的是作者在這裡所謂的「通俗」，可能意

味著不用文言、冷僻、艱澀的字詞,要在舞台上說出來能讓人聽得懂的程度,但是一點也不妨礙其中所蘊含的哲理和詩意。例如當崔雙紋他們向三個路過的瞎子詢問有關強盜的情形,而有所感悟:

> **崔雙紋:**(誦)我們雖然有兩隻好眼睛,我們可是什麼也看不清。
>
> 我們只會坐著等,等得著不可知的命運來臨。
>
> **阿　紅:**(誦)瞎子雖然沒有兩隻好眼睛,他們卻一步一步地向前行,
>
> 他們雖不知走向何處去,他們卻一步一步地走個不停。
>
> **崔雙紋:**我們雖然有兩隻好眼睛,那兩隻眼睛卻不曾屬於我們。
>
> 我們不知道我們未來的命運,我們永遠是漠不關心。
>
> **阿　紅:**(誦)瞎子雖然沒有兩隻好眼睛,他們卻用手腳來代替它們,
>
> 他們摸索著向前走去,他們是自己開拓自己的前程。
>
> **崔雙紋:**(誦)我不知道什麼是自己的前程,我不知道什麼是自己的命運,
>
> 我不曾用自己的手腳與眼睛,我們的命運永遠由別人來決定。(頁23)

即令原本十分美麗，又膾炙人口的詞句，也可以讓它黯然失色，產生特殊的意義和效果。

【例4】

崔雙紋：（以一種平板而沒有絲毫的感情的音調誦出，但
　　　　十分清晰）
　　　　那是個很美麗的秋天，那是個堆著白雲的秋天，
　　　　那是個黃花滿地的秋天，那是個西風陣陣的秋天，
　　　　那是個北雁南飛的秋天，那是個霜林染醉的秋天。
張君銳：那是哪一個秋天！
阿　紅：誰都不知道那是哪一個秋天！
崔雙紋：阿紅，我記得你沒有把我的頭髮梳好？（頁19）

這段台詞顯然出自王實甫《西廂記》第四本第三折長亭送別時，鶯鶯所唱的曲詞：「〔正宮‧端正好〕碧雲天，黃花地，西風緊，北雁南飛，曉來誰染霜林醉？總是離人淚。」

或許是因為人物的內心情感與外在的景觀交織在一起，形成複雜的網絡，再加唱作俱佳，因此令人蕩氣迴腸，膾炙人口，甚至忘卻其脫胎於北宋范仲淹之〈蘇幕遮〉：「碧雲天，黃葉地，秋色連波，波上寒煙翠……化作相思淚。」

但姚老師一反前人的訴求，刻意祛除箇中的情感，與其美感層次，讓它顯得囉嗦乏味，甚至最後轉到完全不相干的話題。

第三類為歌詞，共有六首，在全劇所占的比例最低。按作者〈後記〉中強調在入樂時，「每一句都重疊半句，重疊部分的

目的是為了幫腔。前後台的人員都可以加入合唱，甚至觀眾也可參與，消除演員與觀眾的隔閡」（頁57）。第一首歌：

兒童們：（唱）

　　　　一個老鼠要娶親　　要娶親

　　　　兩個老鼠做媒人　　做媒人

　　　　三個老鼠抬花轎　　抬花轎

　　　　四個老鼠把親迎　　把親迎

　　　　五個老鼠排酒宴　　排酒宴

　　　　六個老鼠奏好音　　奏好音

　　　　七個老鼠扮親眷　　扮親眷

　　　　八個老鼠當客人　　當客人

　　　　一迎迎到了長安城　　長安城

　　　　長安城內迎出個大美人　　大美人

　　　　新郎看了吱吱叫　　吱吱叫

　　　　客人看了笑吟吟

　　　　一對夫妻拜天地　　拜天地

　　　　拜過天地拜雙親

　　　　突然一隻花貓到

　　　　嚇得這些老鼠亂紛紛　　亂紛紛（頁13）

　　關於這首歌有幾點需要進一步加以說明，首先，它與舞蹈相結合，舞台指示中有：「這一群兒童一樣打扮，手挽著手，邊唱邊跳著出來。」（頁13）其次，作者特別強調：「必須是純中

國風味的，西洋的風格絲毫羼雜不得！」（頁 13）甚至註明：
「設計這歌舞時請參考北平年畫老鼠娶親。」（頁 13）再其次，
表面上看類似民俗曲藝中的兒歌童謠，一點也不難聽得懂，但
是把這場面比作老鼠娶親就暗喻著諷刺。特別是與第三幕第二
場崔雙紋自願要嫁給孫飛虎為押寨夫人，即將成婚時，阿紅與
雙紋、飛虎和君銳各在一個帳篷，所進行的一段交義、重複、
相同的台詞對照起來，就能見其深意：

崔雙紋：我們沒有選擇，也沒有被選擇。
阿　紅：我們沒有選擇，也沒有被選擇。
孫飛虎：我們沒有選擇，也沒有被選擇。
張君銳：我們沒有選擇，也沒有被選擇。
崔雙紋：我們不能辨別，不能思，不能了解。
阿　紅：我們不能辨別，不能思，不能了解。
孫飛虎：我們不能辨別，不能思，不能了解。
張君銳：我們不能辨別，不能思，不能了解。
崔雙紋：我們只是躲在一道高牆的裡面。
阿　紅：我們只是躲在一道高牆的裡面。
孫飛虎：我們只是躲在一道高牆的裡面。
張君銳：我們只是躲在一道高牆的裡面。
崔雙紋：我們只是躲在我們的衣服裡。
阿　紅：我們只是躲在我們的衣服裡。
孫飛虎：我們只是躲在我們的衣服裡。
張君銳：我們只是躲在我們的衣服裡。

崔雙紋：我們是躲在洞裡。

阿　紅：我們是躲在洞裡。

孫飛虎：我們是躲在洞裡。

張君銳：我們是躲在洞裡。

崔雙紋：我們是老鼠。

阿　紅：我們是老鼠。

孫飛虎：我們是老鼠。

張君銳：我們是老鼠。

崔雙紋：老鼠老鼠老鼠。

阿　紅：老鼠老鼠老鼠。

孫飛虎：老鼠老鼠老鼠。

張君銳：老鼠老鼠老鼠。

　　　　　　靜默（頁 46-47）

　　他們承認自己是鼠輩，像老鼠一樣地膽小，不敢站出來，反抗他們認為不合理的婚姻制度、既定的社會價值觀念、身分地位的認證，他們甚至沒有感覺，沒有懷疑，沒有思考判斷的能力。因此，他們只能接受別人的安排，逆來順受，沒有選擇的餘地，沒有自由的意志和抉擇的權利。當然，他們也不快樂幸福，正如他們所告白的：「我們沒有哭過、笑過、愛過、希望過！」（頁 46）換句話說，算不上真正活過，稱不上是一個真正的人（real human）。事實上，一部戲劇的主旨與思想往往會透過語言具體而微地傳達出來。

　　至於第二首歌是由一群兒童把新娘、新郎圍在核心組成一

個圓圈,迎親與送親的行列又把兒童圍在裡面,成為一個更大的圓圈(頁 13)。其音樂主調與前一首相似,但需要多些變化(頁 14)。第三、第四首歌(頁 21、22-23)都是由三個裝扮相同的瞎子,一個扶著一個,邊走邊唱,用手杖打著地面合著節拍的表演。或多或少都有些舞蹈的姿勢與作表(business),而且作者也特別強調「必須取自我國的傳統」(頁 21)。第五首歌(頁 31)是由山寨的嘍囉抬著三頂轎子唱和著進場,作者希望採用皮影戲的方式演出(頁 31)。最後一首歌(頁 47-48)為四個酒醉的嘍囉,手攙著手跳躍著上場,在帳篷前面為祝賀其首領孫飛虎成婚而唱作。其戲謔誇張的表演,自不待言。

伍、時空形式

本劇分成三幕四場,外加一尾聲。第一幕:一個盛夏的中午;第二幕:前幕後不久;第三幕:第一場:當天晚上;第二場:前場後不久;尾聲:三個月後的一天中午。如果尾聲不計,戲劇的時間壓縮在一天內,地點雖有轉換,從十里長亭到山寨,但可在一天中到達,依然算是符合三一律,時空處理係屬集中型。可說是繼承了希臘戲劇的傳統慣例(convention),與我國的戲曲中所表現出來的自由流轉的時空,甚少拘束的樣式迥然有別。當然,加一尾聲所造成的延展形態,自可看成是對慣例的逸出(deviation)或顛覆。

唯據作者的舞台指示所希望的空間樣式與風格為:「這是相當古老的一座舞台,一半真實,一半虛幻。背景是無盡的山巒,有一條大路向右後延伸,右後方隱約有鄉村的痕跡。舞台右方

路旁有一座我國古老的茶亭，亦即所謂的十里長亭。其傍有幾株大柳樹，不見樹頂，但見垂下來的長條短條，掩蔽了一部分的道路。茶亭內有石桌、石椅，以及茶水的大茶缸和大茶盅之屬。」（頁2）此處所設定的不只是戲劇動作發生的地點，還有其暗示或象徵的意義。所謂十里長亭，除了供行人歇腳外，它是個送別的地點，人生的旅途的分界，命運的轉捩點。是故強調其空間結構與陳設的器物，傾向於典型或慣用者，而非單一獨特的設計。不過，一旦與戲劇的動作結合時，每一個進入該場景中的人物就會產生不同的意義。同時，此場景前後共用了三次，其重要性自不待言。

其次，三幕一場的景觀為：「黑夜的樹林。舞台上可以看出一些樹幹的形像。」（頁31）第二場：「兩個臨時搭成的相當草率的帳幕。並排而立。面向觀眾。帳幕外光線黝暗，但見樹影重重。帳幕內各燒著幾枝大紅燭。」（頁42）從技術上說，是用局部代替全體，相當於修辭學中的舉隅法（synecdoche），雖然簡略，但仍有其象徵的意涵。它指涉山寨，非法的根據地，搶婚的行徑乃是古老的習俗，代表著原始野蠻的暴力，為文明法治社會所不容。

再其次，全劇的地點陳設，在風格上係屬反寫實、半抽象的布景（semi-abstractsets），兼具實用與象徵的功能。同時，由本劇開啟了作者處理程式化材料的道路或方法 [12]。

陸、演出元素的承傳

作者在本劇的〈後記〉中強烈表示：「生長在一個新舊文化交替的中國人，使我感到有許多事可以做。因此，我驕傲我不

是生長在那一個文化已經爛熟甚至開始墮落的歐洲；我是生長
在一個新的文化將要成長的中國。……假如，或者說萬一，一
個貧乏如我者，一個不學如我者，在這個世界上還有作為的話，
我將要全部、無保留地將我的一切和我自己的生命獻給我所熱
愛的國家，為她的新文化的開拓工作做一個馬前卒。」（頁 56）
「於是，我這一個低劣的學徒開始謙卑地向傳統學習，甚至我
企圖使戲劇上的一些古老傳統獲得某種程度的復活。我開始體
會民間的風俗、年畫、各色各樣的地方戲劇、各色各樣的歌謠
小調……原來那兒有無盡的寶藏。但是，這些寶藏只是未經雕
琢的璞玉，要變成真正的藝術品還要經過藝術家的施工。」（頁
57）因此，在劇本的舞台指示中不厭其煩地——指明其要求和
希望的演出情形。在表演方面：

1. 老鼠娶親：一群兒童八至十六名，視舞台大小增減。設
 計這段歌舞時請參考北平年畫。（頁 13）
2. 迎親的行列四至八人作騎馬的姿勢，手執馬鞭，在茶亭前
 下馬。崔雙紋乘花轎，阿紅坐小轎上。均用象徵的形式，
 這種象徵必須來自傳統與公眾所能接受的形式。（頁 13）
3. 默劇：鼓樂手及迎送親的人坐在茶亭右前方樹下，進行
 的姿勢、動作、表情，不能發出任何音響。排演時請參
 考木偶戲的姿勢與動作（頁 14-15）；第二幕開場，崔、
 紅、張，三具木偶，有如鸚鵡學舌，屬於木偶戲的類型
 （頁 18）；尾聲中兒童所表演的老鼠娶親要像木偶式地
 舞蹈（頁 54）。

4. 三個瞎子的表演，代表三個形象，關於他們的面貌、服飾、姿勢，不妨誇張，但必須取自我國的傳統（頁21）。

5. 抖索：要成為有層次與節奏的形式，類似平劇中的表現方式（頁25）。

6. 皮影戲：強盜嘍囉抬著山轎行走時，觀眾所見到的是映在帷幕上的影子。這一種表現方法要向皮影戲學習（頁31）。

7. 腹語：崔、張以一種絕無感情木然的音調說出他們的過去。（頁34）

凡此種種都來自傳統文化中的元素，當其與西方的舞台劇程式結合，就形成中西合璧，古典與現代揉和的風格。不過，舉凡舞台指示代表的是劇作者的理想或期待，僅供製作時的參考，還是有可能呈現不同風格的演出。

柒、結論

由以上的論述中將本劇的特色歸納為下列幾點：

一、開啟了自約定俗成（convention）的材料中編寫新戲的道路，這類作品幾乎占了姚老師劇作的半數。

二、充分發揮了換裝的技巧以及它所產生的作用和意義，然而從外在到內在的互換和替代，否定了人物的性格特徵、本質上的差異、自我的存在，以致顯得比較虛無和悲觀。

三、本劇承襲了詩劇傳統，而且是以韻文為主體，沒有字數、句數、平仄、對仗的限制，僅保留了押韻的原則，在表

現上享有相當程度的自由，符合戲劇的需求。所謂「通俗」只是不用文言、冷僻、艱澀的字詞或典故，一點兒不妨礙詩意或哲理的表達。以後的劇作雖有延續，但在數量和比例上不如本劇多。

四、建立起半寫實半抽象的舞台佈景和道具處理風格，兼具實用與象徵功能。

五、由本劇的〈後記〉與舞台指示，可見其強烈地希望我國的傳統文化能在現代劇場中得到某種程度的復活和再生的企圖心與使命感。而後的劇作在這一點上都不像本劇這麼強烈，或許就因為這種形式上的難度，造成本劇晚了將近半個世紀才演出。

六、本劇的思想內涵上與當代的荒謬劇場和存在主義雖屬平行發展，卻有許多類似之處，諸如：對傳統價值的懷疑、反叛，和荒謬感；強調存在先於本質，每個人可以根據其自由意志來選擇，而不是神，不是環境，不是任何既定的價值觀所做的抉擇，可以完全自主，但一定要負責到底，否則就是懦夫，不是一個真正的人。這個世界可能根本沒有意義，但是人類卻是世上唯一堅持它要有意義的動物，這就是我們追尋的目標和生存的目的。

總括起來，本劇的題材或演出元素承襲了我國的傳統文化，建立起新的戲劇語言形式，尤其是以韻文為主的部分；但畢竟採取的是西方現代的舞台劇形式，所傳達的思想內涵也比較接近存在主義和荒謬劇場，因此，有中西合璧、古典與現代平行的特色。

註解

1. 本劇首演於林登沃大學（Lindenwood University），時間是 1998 年 10
 月 29-31 日，共演出四場，英文譯名為"Shun Fe Hwu"Wedding Bandit
 （《孫飛虎搶親》），顧乃春教授為主要的推動者。
2. 存在主義和荒謬劇場興起於二次大戰後，都是對人類存在的目的和意
 義的探索與質疑，強調自我的追尋、自由的抉擇，和人生的荒謬感；
 只是，前者比較自覺和理性，後者傾向感性與直覺；同時，在戲劇的
 表現形式上，前者接近寫實和保守，後者則激進和反戲劇。卡繆
 （Camus1957）、沙特（Sartre1964）、貝克特（Beckett 1969）分別得
 過諾貝爾文學獎，不但風靡於歐美，對全球的文藝思潮和戲劇界產生
 某種程度的影響。而台灣辦《劇場》雜誌的一批年輕人於 1965 年在
 台北耕莘文教院，演出貝克特的《等待果陀》（*Waiting for Godot*）時
 得到的不是喝采，而是一片罵聲。由此可知，如果當時演出本劇，其
 接受程度是令人懷疑的。
3. 當時的台灣尚處於戒嚴時期，言論思想受到箝制並不自由，往往動輒
 得咎，姚老師也曾受友人牽連，而有無妄的牢獄之災。
4. 屬於第一類者有《來自鳳凰鎮的人》、《紅鼻子》、《一口箱子》、《我們
 一同走走看》、《訪客》、《大樹神傳奇》、《X 小姐》、《重新開始》等八
 部；第二類者為《孫飛虎搶親》、《碾玉觀音》、《申生》、《左伯桃》、
 《馬嵬驛》共六部。取材傾向於後者的幾乎占了一半，可能因為姚老
 師的生活極為單純和規律，不想與外在社會環境有太多的牽絆，干擾
 其寧靜的生活，再加上戒嚴時期的種種限制，因此劇作所關心的比較
 偏重哲學的、倫理的、心理的層面，其社會的意義和批判性並不尖銳
 強烈，亦可說是姚氏作品的特色之一。
5. 在此提出幾點揣測或假設的原因：（1）文化的因素：崇拜祖先，尊重
 歷史，慕古懷舊，所謂活在「祖靈庇佑下的民族」（許烺光 1967）；
 （2）中國社會結構的變遷不像西方那麼劇烈，因此過去社會所發生
 的故事，在邏輯上依然有可能出現於後代，而且能被當時的觀眾接受；
 （3）講唱文學為中國戲劇源頭之一，而後雖平行發展，但相互影響
 和取材；（4）技術上的優點：一個流傳久遠，眾所周知的故事，好像
 它真的發生過，容易取信於人，且便於觀眾在看戲曲演出時能夠不受
 困於劇情的理解，專心欣賞其技藝。（5）最初可能為一二人所創，而
 後有爭相仿效者，一時蔚為風尚，形成慣例或程式。

6. 大致說來，《鶯鶯傳》又名《會真記》的情節甚是單純，概略為才子佳人一見鍾情，始亂終棄，而後男婚女嫁，各不相干。董西廂將其複雜化，敷衍成數十倍的講唱，崔、張雖邂逅於普救寺，但崔相國生前已將鶯鶯許配給鄭恆。茲因叛軍孫飛虎圍寺要娶鶯鶯為妻室，張君瑞修書白馬將軍杜確來解圍，擒殺飛虎平了亂。崔老夫人事前許親，事後悔婚，撇得君瑞欲自戕，惹起了紅娘穿針引線的心，成就了崔、張的好事。事後雖為老夫人偵知，但木已成舟，只得再度許婚。張君瑞自願進京應試，而有長亭送別，所幸，高中探花。不料，鄭恆前來迎親，偽稱君瑞已另有婚配，老夫人迫鶯鶯改嫁。鶯鶯和君瑞出走，求救改任之太守杜確出面主持公道，拆穿了鄭恆的詭計，讓有情人得成眷屬。凡此種種關目情節，幾乎全盤為王實甫吸收承傳。王氏的創造在轉換成戲曲的表演形式，人物的豐潤與文辭的精煉和自鑄。而後明有李日華、陸天池、周公魯等人的改編，至清尚有查繼佐之續《西廂記》雜劇。京劇和其他地方戲曲中亦時有承襲創作者，關於這方面的比較研究甚多，實不勝枚舉。張庚和郭漢城合著之《中國戲曲通史》，有簡明概述，或其他史書，均可參閱。

7. 據導演和執行製作告訴我，他們希望觀眾容易接受本劇，畢竟「西廂記」之名在我國比較廣為人知，能引起更多美麗的遐想云云。

8. 一般說來，中國傳統社會約可分成官吏、良民、賤民三個階級，在食、衣、住、行、祭祀等各方面，所要遵守的禮法、應有的權利和義務，迥然不同。尤其是主僕之間的關係，更有嚴格的規定，奴婢身繫於主，等同資財、畜產，其所生子、世世代代為奴為婢。婚配絕無自主權，任由主人支配或買賣。詳見瞿同祖，《中國法律與中國社會》，頁177-78。

9. 討論笑的原因和理論有許多種，叔本華提出乖離說（incongruity）認為滑稽的效果是「經由它突然感知一個概念與真實事物之間，在某種關係中產生乖離或不一致。(the sudden perception of the incongruity between a concept and the real objects which have been thought through it in some relation.)，《作為意志和表象的世界》（*World as Will and Idea*）英譯本，頁 77。杜卡斯（C. J. Ducasse）進一步闡述了其中的精要題旨，亦可參考杜卡斯，《藝術哲學》（*The Philosophy of Art*），頁 254-66。

10. 見亞里斯多德《詩學》從十九章到二十二章，由簡單到複雜，所展開的系列有關言詞的討論，同時與其論述情節和人物所採取的方法都是一致的，先分類，再列舉出所有可能的屬種，最後論斷其優劣。

11. 行動素理論模式由普洛甫（Vladimir Propp）經格雷瑪斯（A. J. Greimas, 1983: Ch.10）到于貝斯菲爾德（Ubersfeld, 1983:Ch.2）所建立的一套分析方法，可應用到一小段對話為單位，在此援引：發送體（Sender）來自張君銳與崔雙紋的戀情與婚約，促使他必須向接受體（Receiver）崔府，甚至是當時所處的社會環境做個交代；主體（Subject）張君銳想要去見的客體或對象（Object）崔雙紋；孫飛虎此時扮演了幫助體（Helper）的角色，崔老夫人和鄭恆為反對體（Opponent）。不過，這種情況不是固定的，孫飛虎也愛慕崔雙紋，變成了張君銳的情敵反對體，角色轉換形成不同的關係。

12. 而後的《碾玉觀音》、《申生》、《傅青主》等取自約定俗成的材料所編寫的劇本，其舞台處理都採用類似的風格。亦請參見鄙人所撰之〈兩個不同世界的碾玉觀音〉一文，在此方面的分折。

參考書目

中文部分：

書籍

王季思校　王實甫《西廂記》台北：里仁　1995

姚一葦　《孫飛虎搶親》台北：現代文學　1965
　　　　《戲劇六種》台北：華欣　1975
　　　　《戲劇與文學》台北：遠景　1984

宮寶榮譯　于貝斯菲爾德《戲劇符號學》北京：中國戲劇　2004

徐隆德譯　許烺光《中國人與美國人》台北：巨流　1988

張庚、郭漢城　《中國戲劇通史》台北：丹青　1985

張漢良譯　卡繆《薛西弗斯的神話》台北：志文　1974

陳宣良譯　沙特《存在與虛無》台北：桂冠　1990

陳映真主編　《暗夜中的掌燈者——姚一葦先生的戲劇與人生》台北：書
　　林　1998

彭鏡禧譯　白瑞德《非理性的人》台北：志文　1972

董解元　《西廂記》董王合刊本台北：里仁　1980

瞿同祖　《中國法律與中國社會》台南：僩勉　1978

文章

馬森〈熱情與堅持〉原刊《聯合報》1997 年 5 月 1 日輯入《暗夜中的掌
　　燈者》

黃美序〈姚一葦戲劇中的語言、思想與結構〉原刊《中外文學》1978 年 12
　　月輯入《暗夜中的掌燈者》

劉效鵬〈兩個不同世界的碾玉觀音〉原刊於《華岡藝術學報》第五期收入
　　《戲劇評論集》台北：秀威　2005

外文部分：

Butcher, S. H. *Aristotle's Theory of Poetry and Fine Art*. New York: Dover
　　Publications, Inc., 1951.

Ducasse, C. J. *The Philosophy of Art*. New York: Dover Publication, Inc., 1966.

Esslin, Martin.*The Field of Drama*. New York: Methuen Drama, 1996.
——, *The Theatre of the Absurd.* Penguin Books, 1969.
Jung, Carl G. ed. *Man and his Symbol.* New York: Random House Inc.,1964.
Lawson, J. H. *Theory and Technique of Playwriting and Screen-Writing.* New York: G. P. Putnam's Sons, 1949.

附錄　姚一葦劇作概論

1963 年《來自鳳凰鎮的人》三幕劇：

為三一律的嘗試，姚老師當年在國立藝專第一屆編導科教編劇時，學生說找不到合適的題材，老師就講了這個故事，但學生還是寫不成劇本，於是姚老師就自己動手，完成了他的第一部問世的劇本。在時空的處理形式上是一部合乎三一律的戲劇，同時比較接近易卜生流，可能因為老師最喜歡的作品就是《總建築師》(*The Master Builder*)，略微受到影響，也是最自然不過的事。

戲是從朱婉玲企圖自殺，開始探討：人靠什麼活著？我們大家可以像劇中的細狗那樣無知無識，只要簡單的生理上的滿足就夠了嗎？還需要追求些別的什麼嗎？作者通過三個主要人物，顯現出不同的模式。夏士璋由宗教的信仰中找到生存的目的和力量；周大雄在牢中讀了很多書，也就是知識給了他活下去的理由和意義；朱婉玲原本靠著對夏士璋的期待而活著，但是見到他之後，她的希望幻滅因而自殺，接著又從她對大雄的愛中復活、再生。

1965 年《孫飛虎搶親》三幕劇：

本劇的故事題材承襲了《西廂記》中張君銳與崔雙紋的戀情、紅娘和孫飛虎的角色功能。在長亭送別之後，君銳屢試不中，無顏面對故人，甚至不敢修書一封，以致崔老夫人將雙紋改嫁鄭恆。迎娶之日，恰巧為君銳和飛虎得知。飛虎將新人搶

到山寨，露出真面目，而雙紋自揭身分願嫁強盜頭。再次換裝後，鄭恆帶官兵至，山賊一哄而散。搶回美眷，抓住所謂「孫飛虎」。三個月過後，再度迎親結束。全劇三幕四場，外加一尾聲，時空處理係屬集中型。

整個動作與情節中最重要的關鍵是換裝，此一程式，古今中外都有，喜劇用得比較多。在中國戲劇裡更是個常見的模式而且樣式繁多，有兄弟、姐妹、叔姪、君臣、主僕，以及其他種種關係的喬裝改扮。本劇有五次之多，四次成功，一次失敗。如此安排，自非無因，每次換裝各有目的，遭遇的困難或危機不同，因此換裝也會帶來命運的改變與新的進展。

第一次換裝是孫飛虎為了成全張君銳再見崔雙紋一面的心願，讓他改扮送親人，可視為一種貧／富差距表面的改變。然而，這個換裝很澈底，崔／張的重逢變成了陌生人；好像兩人的戀情從來沒有發生，已經是過去的事；他們有如睜眼瞎子，看不見彼此的模樣，更別提美醜了；他們似木偶，無法互動，對話空洞沒有情感和意義。第二次換裝是鄭恆想先行的脫離險境，和圖個僥倖的機會，安排雙紋與阿紅互換身分，對調主僕關係，顛覆社會階級。同時，也呈現出交換角色後的意識形態，並且否定任何先天特質和貴賤之分的說法。第三次是雙紋不甘為婢，受阿紅支使；再則眼見孫飛虎面目俊秀，擁有統率群寇的權力，況且原本就鍾情於她，從而雙紋自暴身分願嫁飛虎為妻而要求換回身分，其心理的動機相當複雜微妙，包含了美醜、階級、權力等情結（complex），同時也呈現孫飛虎浪漫愛情的破滅和搶親的荒謬行動。第四次飛虎／君銳玩換裝遊戲，打破

職業的界線，諷刺文士與強盜都是同樣幹不要本錢的買賣，其他什麼也不會的無用之人。不過，這場遊戲有可能讓張君銳成了匪首孫飛虎，在長安市曹正法了。正如尾聲所說的一種結局，那可是對生命開了一個最大的玩笑。第五次雙紋為了瞞過鄭恆，確保其名節，而再度要求換裝。然而，一向唯命是從的奴婢阿紅，可能在換裝中體認到自由和尊嚴的可貴，所以拚命拒絕了；再者，當她扮小姐時威風凜凜，儀態萬千，既瞞得過孫飛虎，也就有可能代替雙紋嫁給鄭恆?!

服裝本是社會的一種標幟，代表身分地位，乃權利和義務的象徵，規範了人類的言行舉止和禮儀。不過，它還是偏重外在或社會的層次。畢竟每個人還有其內在的本質、形而上的價值與意義。因此，人物之間的換裝理當是虛有其表，並非真實，當觀眾眼見這種理念與事實之間的乖離（incongruity），就會感到荒謬與可笑，同時其中也包含著諷刺與嘲弄。然而，像本劇所呈現的換裝，不只是外在或社會的層面，還意味著內在完全的對調或交換，等於否定人物之間具有任何道德、知識、美學的差異，因為在邏輯上，只有空集才可以成為任何一集的次集。是故，對人所做透視與看法是比較負面、悲觀，和虛無的。所幸，尾聲是一個開放的結局，留下許多種可能和不同的解讀，實乃本劇精采之處！

1967 年《碾玉觀音》三幕二場：

劇中人物崔寧在現實人生中是個失敗者，窮困潦倒，但是不管外在的環境有什麼改變，其堅持創作的決心和意志始終不

改,至死方休,正所謂:「朝聞道,夕死可矣!」代表了藝術家的執著,不斷追求創作表現,因而做出貢獻。秀秀年輕時為了愛,拋棄榮華富貴,甘為貧賤;為了讓崔寧能夠活下來,忍痛與崔寧分手,獨自回到郡王府,期待有一天能夠團圓;然而,十三年後秀秀改變了,屈從於現實,或者是說為了孩子而不認崔寧。兩相對比下作者想要表達的題旨也就十分清楚了,這個世界上的事物,有什麼是會變的、短暫的,和朽壞的,反過來,又有什麼東西是不變的、永恆的,與不朽的。

1969 年《紅鼻子》四幕劇:

每一幕業已標出降禍、消災、謝神、獻祭等字樣,暗示了結構的安排或者是其動作發展的階段,具備一個儀式劇的形式及其象徵的意涵。而紅鼻子是一個小丑的形象,是一個帶來歡笑和被笑的對象,然而面具下的神賜卻是個惶恐、羞澀、稚氣的臉,同時又是一個逃避、不快樂的人。他要把歡樂帶給別人,賦予生命的活力,就必須有犧牲,他是個平凡的小人物,卻又能做到偉人的事功,因此超凡入聖。同時,本劇也特別嘲諷人類處於危難之際,或求人或祈禱,望天打卦,只要能抓住任何一根救命稿稻草,怎麼都好。然而,一旦脫困就立刻忘掉,依舊冷漠無情,不再抱持感恩之心。

1971 年《申生》四幕劇:

也是一部歷史的悲劇,劇名人物從未出場,但具有推動戲劇的力量,因為他是權力的象徵。驪姬對他既羨又妒(頁 408),

愛恨交織，不可能得到他只有毀滅他，有類似菲德爾的心理狀態（頁391）。不過，更重要的原因是為了要掌握權力（頁380），她認為只有讓她的兒子奚齊為王才能確保未來的前程（頁437），因此一定要除去首號敵人申生。如果有其他潛在或假想敵那也是剷除的，如重耳、夷吾等。少姬是不想捲入的（頁459），但是她身處政治鬥爭、權力的漩渦裡，不由自主被捲入，被迫掙扎和反應，最後還是全部毀滅，無一倖免。爭奪者的失敗或受傷害，甚至死亡，都可說是咎由自取，但被捲入的人，即令是完全沒有作為，無辜的孩子如奚齊（頁446）和卓子（頁448），仍然被犧牲，就像莎翁的悲劇一樣。

1973年《一口箱子》獨幕四場：

老大和阿三就像《等待果陀》中的哥哥和弟弟是對比又互補；他們相互扶持但又彼此傷害。從他們追問：為什麼會被開除？理由何在？是誰的錯？可知他們相信自己是活在一個有理由、有秩序、有意義、可以理解的世界（頁473）。然而，隨著鐳錠的遺失和搜尋，硬生生地闖入了阿三的世界，只因為裝著放射性元素的箱子和阿三的箱子外表上相似而已。然而，阿三堅持他的箱子是其祖父留給他的，憑什麼要交給別人檢查，甚至不惜付出生命也要堅持到底。最後，像唐吉哥德式地奮戰，或索爾尼斯般地摔斷了脖子。打開了他的皮箱發現其中只有「一些老舊的衣服，一些古老的兒童玩具，幾本舊書，一張獎狀」（頁501）而已。在別人看來毫無價值，但是對阿三而言，它們貴重無比，此價值是主觀的而非客觀的，所以他的堅持是非理

性的。更重要的是，他相信這個世界是有理由、有秩序，和公平的，不能沒道理、任意地干預他所生存的世界。

1978 年《傅青主》二部劇：

描寫的是反清復明的志士傅山，在其一生中面對重大的轉變時的抉擇，當他眼見大勢已去，不可為時選擇歸隱江湖。然而，康熙所開設的博學鴻詞特科卻不放過他，因其開科取士之目的有二：一是籠絡人心，二則是晉用漢臣，消除反對的力量。於是，傅山受到了徵召。但是，對他來說反清復明不成也就罷了，總不能到頭來屈身事敵，變節為官，正所謂：「三軍之師，匹夫之志不可奪。」或者說：「君子有所為，有所不為。」前者是積極地追求、進取某一個目標，建立事功；後者是消極地抵抗、拒絕去做某些事情。固然做出驚天動地的大事業，造福人群，的確是偉人，不過，堅定否決，勇敢說「不」，甚至可以犧牲身家性命也要遵守某些原則，不退讓、妥協、屈服，同樣值得尊敬和佩服。文天祥、史可法均屬這類的典範，傅山亦然。

1979 年《我們一同走走看》獨幕六場：

姚老師說：「這是我第一部嘗試寫的第一個笑劇，有一個極其通俗的外殼，但它所傳達出來的意念，則是我多年來經驗的累積：人不斷地在和別人一同走走看。……人只要活著，便不能獨自生存，他必要與人一同走走看。」（姚一葦 2007，自序）的確，不斷嘗試各種表現方式或類型是姚老師創作的特色之一，尤其是作為研究與批評的學者，自然也會運用理論技巧，懂得

在何處使用什麼方法可能逗笑觀眾。然而，亞里斯多德也說過：「心性較嚴肅者模擬高貴的動作，和好人的動作，……比較瑣屑的一類人則模擬卑微人物的動作，……這兩類詩人依循其天性發展；嘲諷者成為喜劇作家，敘事詩的詩人則由悲劇家繼承。」（《詩學》，劉效鵬譯，頁 64）姚老師的性情嚴肅，比較不適合喜劇，尤其更重視劇場娛樂性的笑劇。

1980 年《左伯桃》京劇：

　　看平劇一直是姚老師的嗜好之一，即令沒有時間到劇場去看（或者嫌限浪費時間），也會在家看週末的電視平劇節目的播出，因此，創作平劇也是很自然的事。在表現形式上，《左伯桃》大致符合平劇的次碼規（subcodes）的要求，正如作者〈後記〉所云：「本劇我完全採取平劇舊有的格式，無論唱詞、唱腔和動作皆遵照傳統習慣。」唯一的例外，就是杜撰了雪童。主要的創意在賦予內容上的深度，打破平劇通俗易懂的層面。此劇的故事情節相當簡單，並無曲折離奇的變化，但卻是人生困境的一種呈現。當人類在面對困境時，如何解脫，因此本劇的高潮就放在左伯桃和羊角哀進京趕考時，受困於冰天雪地之中，如果不是左伯桃選擇了自我犧牲，發揚了人性中的高貴善良的一面，就只有同歸於盡，毀滅一途。它不只是理性的抉擇，成全一人，達到共同的希望與夢想，還有深厚的友情與道義、感性的層面。尤其是後者的表達，平劇要比一般的舞台劇更能發揮到淋漓盡致的境界。這或許就是姚老師蘊藏了許多年，最後選擇平劇來表現的緣故吧?!

1984 年《訪客》獨幕劇：

這部戲劇的寫作動機，誠如作者所言，經歷了人生中最悲痛的中年喪偶，最感茫然無助的時刻，是故本劇為其心靈的寫照與情緒淨化之作。可能為了更具代表性或普遍性而刻意推遲成了一對風燭殘年的老夫婦，固然人類與死神的對峙局面，從未稍息停頓，但是老人的機會總是多些，大些。此外，這個意念劇強調了兩個特徵，一個是死神的腳步往往在平靜的生活狀態下悄然地光臨，另一個就是怎麼樣也推拒不了。當然，恐懼什麼，誰也說不清楚，它不一定是肉體上的痛苦，假如說有痛苦，……就是這種恐懼的本身所帶來的各種情緒的總和。

1985 年《大樹神傳奇》獨幕三場：

是姚老師寫的第二部笑劇，宣稱為其劇作中「最淺顯易懂的，但卻是有感而發」，同時也是最具社會批判性的意義，正如其所言：「我感到近年來，由於經濟的發展，暴發戶的出現，使此時此地成為冒險家的樂園，投機取巧，鑽法律漏洞，各種智慧型罪犯，無所不用其極。面對此種敗壞與墮落，我所能做的，只有用戲劇來表露我的憤慨。」（姚一葦 2007，自序）事實上，喜劇一直都比較能與社會的弊病相結合，利用笑聲來諷刺當代社會中的人、制度、風俗習慣、道德，或其他的遊戲規則，而達到匡正的目的。

1987 年《馬嵬驛》三幕劇：

就類型上說，它是歷史的悲劇。依其劇集序言所云：「我遍

讀有關這段時期的歷史紀錄和後來以此為題材的文學作品，因為我想做到除了事件的發生在時間上有所壓縮外，應有所本，盡可能不違背歷史的記載。但是，我寫這段歷史當然有我自己的『境域』（horizon），有我自己的詮釋，而更重要則是探討『愛』、『生命』、生與死的價值和意義。」（姚一葦 2007，自序）這是一部完全符合三一律的古典悲劇，不過，其戲劇動作的發展主要是推向未來，而非倒轉向過去。雖然有時候過去的事件是因，並且直接或間接地影響了現在的結果，但是無關乎大局的演變。有不少的倒敘，溯及前塵往事，主要的功能是反映劇中人物的心理狀態或表達其省思而有所領悟。其中又以李隆基自我反省和檢討為主，他不斷地追問：事情為什麼演變成這樣？對安祿山、李林甫、楊國忠等人的錯誤認知和任用，所造成的過失與禍國殃民，甚至是他待楊氏一門的方式，他自以為是的示愛方法，所謂「愛屋及烏」，或推恩（頁 230）。

這部戲最特殊的部分在楊玉環這個角色的塑造，又可分兩個層面來觀察，一則是她對自己過去種種經歷，或命運所賦予的角色的覺察：「我活了三十八年，三十八年來，打從我能記憶的事想起，我做過什麼事，或者說我想做過什麼事，我發現是一片空白。所有的事情都不是自己要做的，或自己想做的，是別人把我送進壽王邸，是別人把我變成女道士，是別人把我變成貴妃。喜歡我的時候，我被迎進宮裡；不喜歡我的時候，我就被趕出宮門。」（頁 230）換言之，她發現自己是被命運或被人顛倒撥弄的傀儡或玩物，從來沒有自己的意志或自主的抉擇完成什麼事，然而現在卻被指控為造成國家危難的罪魁禍首，

非死不可的祭品。二則是她面對死亡的態度，當她得知其兄弟
姐妹死亡的當下，她掩面低泣（頁 207、211），甚至詛咒陳玄禮
不得好死（頁 213）。過後，她就能與念奴談論其姐妹死亡的心
理狀態或反應。最後，在她覺察到自己必定要成為李隆基的替
罪之羊，她選擇面對，絕不退縮，既不哀號求饒，也不牽拖別
人，勇敢地走出驛館面對要殺她的人。當然，她也不是不恐懼，
只是能夠自制，並且知道自己的死亡是出自被逼無奈的抉擇，
因此不是什麼偉大的事功，所以不是英雄的慷慨就義。

1991 年《X 小姐》獨幕六場：

失憶症患者 X 小姐從昏睡的路邊被帶到警察局，然後展開
一系列的調查為其戲劇的動作。企圖要證實她究竟是何人，於
是由過去的時空座標中去尋找。首先，她不知道身在何處、為
何在此地，身分來歷不明。她所帶來的財物不能證實什麼，沒
有何證件，不記得姓名、年齡、家住何處、有何親友。在一無
所獲的情況下，被送到醫院去檢查，看看生理上有沒有問題。
但其心智如常人，除了失憶之外，一切正常，同時也查不出病
因。接著開始利用傳播媒體，搜尋認識她的人，希望建立起她
的社會關係，來界定她是誰。結果，依然找不到認識她、和她
有關的人。雖然有個紳士可能認得她，卻又否認知道她是誰。
於是她被送到了收容所，那裡的居民是一群被遺棄或被忘記的
人，和她一樣都失去了過去和原來的人際關係，沒有了姓名，
剩下的只有一個號碼而已。正如詩人所唱：「我們沒有過去，我
們只有將來，過去已經過去，將來還沒有到來。我們只有現在，

我們只有現在。」（頁 71）不過，他們是有意或習慣忘了自己是誰，與 X 小姐不同，所以她不能認同他們，甚至恐懼、焦慮和他們在一起，可能因此離去。在流浪於繁華的街道時，可能真的遇到她當年的同學周莉，而叫她「美漪」，說出她在前溪中學念高三的時候，家中出了大事，還上了新聞云云。但因她自稱失憶，惹惱了周莉，憤而走開。就在她真的想起了過去，要與周莉相認時，又因撞到水果車再度昏迷。暗示其處境可能重來。這齣戲最大的特色是 X 小姐一開始就失去所有的過去和外在的人際關係、身分地位、財富、權力等等，而且無法恢復或找回這失落的一切，就好像無法證明她的確活在這個世界上一樣，那麼現在的她，還剩下什麼？沒有什麼內在本質上的東西了嗎？變成赤裸裸地匍匐於天地之間？抑或者是澈底的虛無？

1993 年《重新開始》二幕劇：

它在題材的選擇和風格的處理上，不同於以往，卻更為寫實，因此也比較關切當今的社會，批判性強烈，雖然只是高級知識分子所面對的情感、婚姻，與事業的問題，並沒有涉及更廣泛的政治或經濟等社會層次，但也可能因為這個緣故，聚集的核心點會比較深刻動人。

第一幕表現造成丁大衛和金瓊這對夫妻分手的主要原因是失衡與誤解，丁大衛過度關切妻子在家庭之外的追求目標和自由空間，不自覺地流露出心理醫生的專業自信，和男人的優越感與支配性；相對地，金瓊由於來自大男人主義的家庭或成長環境，養成強烈的反叛性和過度反應，再加上比較天真地自以

為是，所以就像山洪暴發似地沖垮了他們的家。

第二幕與第一幕相隔十二年，從陌生客套的問候開始，逐漸揭露兩人的情感與事業的挫敗。丁大衛被人設計的仙人跳，失去了錢財、名譽、職業，甚至還坐了牢，當然也失去自信心和優越感；而金瓊離婚後才看清楚身邊情郎的真面目，同時也發現和承認自己並沒有什麼表演天賦，或許在美國求學期間所吸收的知識與人生歷練，讓她反省和認識了自己。在經過一連串的坦承地剖白和翻開過去痛苦的瘡疤之後，產生了淨化作用和相濡以沫的情懷，於是他們決定重新開始。特別是它的語言顯得自然順暢，毫不做作，貼合劇中人物的身分與個性。同時，所流露的感性部分超過了意念的支配性，其簡潔與質樸的戲劇性，達到了爐火純青的地步。我個人十分推崇這部戲劇的境界與價值，也是我和姚老師最後一次看他的戲的演出，劇作就在眼前，只是不知老師此時雲遊何處？不禁有些潸然！

想要概括劇作的共同特色與風格，在方法上就有困難，不可能做到很周延，多少都有些以偏概全，為求取公約數，就必須捨棄個別的創造性。勉強分成下列幾點來說明：

一、姚老師是一位不斷地嘗試各種不同類型與風格的劇作家，並且尋求突破其創作上的局限性，比較像莎士比亞、奧尼爾的路數，與希臘或契可夫不同。這當然可能與姚老師是一位學者型的作家有關，他的閱讀視野很寬廣，同時也會以各種理論和批評的角度來衡量自己的創作價值（老師常戲稱自己揹了大包袱寫作）。

二、在題材的選擇上，六部出自約定俗成的材料，其他八

部為作者自己的虛構或想像而成，並且也因此緣故，前一類的舞台空間處理風格比較傾向於反寫實、半抽象，或半象徵的；後一類就接近寫實一些。甚至也與其戲劇的語言風格相關，前者接近詩體，尤其是《孫飛虎搶親》建立了韻詩的格式，延續至《碾玉觀音》、《申生》等；後者為散文體。

三、可能因為姚老師生性比較嚴肅，思考和關懷的多半是人生中的重大問題，所以創作的劇本也以嚴肅的戲劇居多（約十二部），同時在品質和效果上也可能比較好些（當然這也可能是我的主觀、直覺、偏頗的意見）。

四、姚老師的生活單純而且規律（曾表示非常羨慕康德），另外有一部分原因是他刻意避免介入社會或怕被干擾（形容自己只打開半邊門，伸出半個身子在外面，六十歲以後參與社會比較多），因此，其劇作涉及哲學的和心理的層面要大於特定社會環境的問題，可能比較希望探討或呈現人性和永恆的價值，而不是社會的批判和彰顯。

五、一位作家往往會自覺或不自覺地在其作品中表現或流露出他最關心的問題或題旨，甚至會反覆出現，也就是在不同的作品中表現同一個主題或意念不同的面向而已。諸如：人靠什麼而活著，以及再生的主題有《來自鳳凰鎮的人》、《我們一同走走看》、《重新開始》；對某種價值或目標或原則的堅持，絕不放棄或讓步：《碾玉觀音》、《申生》、《一口箱子》、《傅青主》等；犧牲生命，面對死亡的抉擇：《紅鼻子》、《左伯桃》、《馬嵬驛》；自我的失落與辯證：《孫飛虎搶親》、《X小姐》；另外，就是兩個作品是《訪客》與《大樹神傳奇》，一個是作者為喪偶的

傷痛而寫，另一個為諷喻現實所作。

六、非職業劇作家，純粹為了興趣而寫，名利都不沾邊，雖然考慮演出的可能性，但不強求劇場的實踐。換言之，非常重視文學性和閱讀的價值。同時，他也不訴求大眾接受的可能性，任何流俗的東西都排除在外，再加上其理性大過感性（固然再三強調其創作必定是有感而發，但在表現上往往刻意隱藏了自己，或者竭力避免煽情），或者說是理念成分較高（知識淵博、理論批評的訓練、數理邏輯的養成教育等因素的影響），所以從來不是賣座或熱門的劇目，而是專家學者所喜愛和肯定的劇作和劇作家。

劇作的收錄與出版：

《來自鳳凰鎮的人》、《孫飛虎搶親》、《碾玉觀音》、《紅鼻子》、《申生》、
　　《一口箱子》。以上六種收錄於《姚一葦戲劇六種》，台北：華欣文化，
　　1975。
《傅青主》，台北：遠景，1978；台北：聯經，1989。
《我們一同走走看》、《左伯桃》、《訪客》、《大樹神傳奇》、《馬嵬驛》。以
　　上五種收錄於《我們一同走走看》，台北：書林，1987。
《X 小姐》、《重新開始》。以上兩種收錄在《X 小姐・重新開始》，台北：
　　麥田，1994。

戲劇論集

歷史劇的語言

摘要

　　本文從吳宇森的電影《赤壁》中的古人說今語談起，究竟歷史劇的語言依據什麼？是文是語？昔時文章今尚在，古人話語又如何？狹義的歷史劇（chronicle play）特別是指 1592 至 1630 年盛行於英國的戲劇類型。廣義的歷史劇則包含援引歷史素材，以群眾福祉為訴求。

　　因此，不同於全然虛構想像的戲劇，同時也和聚焦在個人幸福與否的悲劇有所區隔，它往往以整個國家民族為主角。在中國傳統戲曲裡，歷史劇占很大的比重，且綿延不絕至今的舞台劇和影視傳媒中。

　　戲劇的語言根植於生活，卻又顛覆創新，有延續但也會變化。以白話文通行語為主，方言外來語必要時可用；詩和散文體均無不可，但不宜脫離生活語言太遠；觀眾能聽得懂是基本原則。歷史劇的語言除了共同性外，在語境和指示詞中應注意說話者和聽話者的稱謂，以及時空座標。在建立歷史語言情境時，應與當時的社會、文化、禮俗和價值觀一致。

關鍵字：歷史劇（chronicle play）、語言（language）、文字（word）、語境（context）、衍生符碼（subcode）。

壹、《緣起》赤壁的台詞雷到大陸的觀眾

　　《赤壁》是今年大陸最賣座的電影，其中的台詞「雷」[1]倒一大群人，也讓網友笑到翻。主要的原因就是古人說今語，勁爆的例子不少。略舉數例，以供參考：第一句是周瑜在城樓上觀望曹操水軍，憂心忡忡地對諸葛亮說：我們打了勝仗，反而危機重重，真是「成功乃失敗之母」。網友的評語是它得到上集，孫尚香說「天下興亡，匹女有責」的真傳。

　　其次是小喬孤身入曹營，在與曹操的對話中，他問道周瑜為人如何：「他是什麼樣的人？」小喬回應：「在我心中，周郎是個完美的男人？」曹操：「他怎麼完美？」小喬：「他忠於國家，愛護百姓，還愛他的小馬。」

　　第三句是小馬「萌萌」隨諸葛亮離去時，小喬叮嚀道：「孔明，萌萌長大了，別讓牠打仗啊！」諸葛亮回覆：「你們的孩子呀，我哪敢？」

　　第四句，孫尚香放鴿子回東吳報信，被孫叔財發現問道：「喂！你在幹嘛？」孫尚香：「我，我放生呀！」（《聯合報》97年11月29日，18版）

　　當觀眾已認同了那些佈景、道具、服裝、化妝所建構的時空環境，並且接受了那些演員所扮演的角色，也就是產生了真實感，或者是說進入了戲劇的幻覺狀態，突然，在某一個瞬間，聽到一句他生活中熟悉的慣用語，立即出現了巨大的落差，彷彿從二世紀的東漢末年，掉到了二十一世紀的今天。這種前後矛盾或時空的訛誤現象，一旦被觀眾察覺就會帶來笑聲。

第一句可能是電影的作者有意取悅觀眾，其他三句可能是無意間造成的。其真相如何，無須深究。關鍵的問題，倒是其他那些觀眾能接受的台詞，果真是東漢末年的人所說的話嗎？依據什麼來判斷？觀眾心中的那把尺究竟長得什麼樣？它是如何形成的？

貳、範圍與性質

歷史劇（history play）為一般的通稱，比較專業或狹義chronicle play，在一部援引歷史材料的戲劇中，強調大眾福祉為優先的訴求者。其次，既設定在歷史上的某一個特定的時空環境裡，就表示真實發生過的是非成敗；與全憑想像虛構出來的或依據神話傳說編寫的戲劇相對立，甚至它與借古喻今或偏向諷諫時事者有所區隔[2]。

亞里斯多德雖然已論述比較過詩與歷史之間的異同[3]，而艾斯奇勒斯（Aeschylus）也有《波斯人》（*Persians*，472B.C.）一劇流傳後世。唯希臘人的歷史觀有別於中世紀、文藝復興和現代。同時，我們對於古典戲劇中的歷史劇所知十分有限[4]。

狹義的歷史劇是指建立在英國君主體制的歷史基礎上，所編寫的戲劇類型，大約從伊利莎白女王在位時期（1558-1603）的最後幾年開始盛行。而馬婁（Christopher Marlowe, 1564-1593）的《愛德華二世》（*Edward II* 1592）為此類型建立起典範，他很有技巧地從歷史的事件中，選出一系列具有因果關係的情節和動作，並能藉此詮釋了人物的心理動機，呈現其性格特徵。莎士比亞踵武前賢，依照英國的歷史，由理查二世到亨利八世，

一共寫了九部這類型的佳作，占其全部作品的四分之一，這還不包括他的三部羅馬劇（Roman plays）：《朱利阿斯西撒》（*Julius Caesar*）、《安東尼與克利奧佩特拉》（*Antony and Cleopatra*）、《考利歐雷諾斯》（*Coriolanus*），因為編寫本國的歷史劇給自己的國人看，其民族意識與情懷不同於引用外國歷史所撰寫的劇本，在基本的調性上和它所喚起的愛國情操有著根本的差異，甚至有時還會形成一個整體，它的主角不再是劇中人物，而是那個國家和民族。

同時像《李爾王》、《辛貝林》之類，固然也有濃郁的歷史劇的元素與氣息，但是劇作家選擇的焦點在主角個人的性格與過失、幸與不幸的轉變，公眾利益和福祉則退居於次要，或僅作背景之用，故視為悲劇猶過於歷史劇。反之，當主角個人的抉擇所引發的後果，主要不是他個人的成敗榮辱，而是整個社會國家的禍福，才是歷史劇。

大約到了 1630 年以後，英國所盛行的歷史劇就成了強弩之末，即令後世此類戲劇也常復活，迭有佳作，如現代的英國的劇作家羅勃・布勞特（Robert Bolt）的《良相佐國》（*A Man for All Seasons*，1960）；艾略特（T. S. Eliot,1888-1965）的《教堂中的謀殺》（*Murder in the Cathedral*，1935）之流，也算得上箇中翹楚，但畢竟不及當年的盛況。

至於其他國家的情況也不曾蔚為風潮，很難與其相提並論，只是有些劇作家偶有傑作，像歌德的《鐵手騎士葛茲・封・貝利欣根》（*Gotz von Berlchingen*，1773），寫的大約是十六世紀的一位日耳曼騎士率領農民抗暴的戲；席勒（Schiller，1759-1805）

依據歷史所撰之華倫斯坦（*Wallenstein*，1798-99）三部曲更是經典名劇。

法國的現代戲劇作家阿努義（Jean Anouilh,1910-87）所寫的《拉克》（*The Lark*，1953），是一部相當成功的歷史劇；也曾用過跟艾略特的《教堂中的謀殺》相同題材創作了名劇《貝凱特》（*Becket*）。

至於斯堪地那維亞地區，易卜生早年根據挪威的歷史寫過此類戲劇，如《英格夫人》、《覬覦王位的人》（*Pretenders*）。史特林堡於其寫作生涯之末，從 1889 至 1908 年創作了十一部歷史劇，大約涵蓋了十三世紀末到十八世紀末的瑞典史。大有莎士比亞的架勢與氣概，同時也呈現了莎翁的樣式並受其影響。

美國雖是個新興歷史短暫的國家，仍有此類劇作。在歷史人物中，林肯總統特別受到青睞，雪雷伍德（Robert Sherwood）的《在伊利諾的林肯》頗受好評。不過，大家公認為美國最好的歷史劇，則數阿瑟‧米勒（Arthur Miller）的《熔爐》（*The Crucible*，1953），以賽倫（Salem）巫術受審事件來控訴五十年代的政治整肅行動。

中國不但是個歷史悠久的文明古國，而且十分尊重傳統，甚至如人類學家許烺光所概括的，中國人的特徵是個《活在祖靈庇佑下的民族》[5]。因此，在中國傳統的戲曲裡，歷史劇占了很大的比重，像《太和正音譜》依題材所劃分之雜劇十二科，至少有「披袍秉笏（即君臣雜劇）、忠臣烈士、孝義廉節、叱奸罵讒、逐臣孤子」（朱權，頁 35）等五個科別為歷史劇或與其相關者。至於那些源自講唱文學而來的史料，所敷演的戲曲，真

是不可勝數。現在僅舉數例，以概其餘：如《水滸》、《三國》、《說唐》、《楊家將》等都是一系列的連本大戲，同時它們也是歷久不衰的骨子老戲。這些歷史劇對於我國鄉民社會的歷史觀和倫理道德的影響十分巨大，絕非任何史書所能比擬。雖說其中頗多謬誤、缺失、虛妄，和迷信，因為它們往往出自老伶工之手，並非博學鴻儒名家，但衡諸西方的戲劇大師也在所難免，甚至是為了戲劇性有意犯錯，即令莎翁亦不例外[6]。此外，像孔尚任的《桃花扇》，可說是知識分子撰寫的歷史劇的代表，固然，許多人都把目光聚集在李香君和侯方域的情事上，其實寫的是南明王朝的敗亡史。

即令此一傳統進入當今的舞台劇的領域，依然綿延不絕，如曹禺的《膽劍篇》、《王昭君》，姚克之《清宮怨》，李曼瑰之系列漢朝歷史劇《漢宮春秋》、《大漢復興曲》、《楚漢風雲》、《漢武帝》、《瑤池仙夢》，姚一葦的《申生》、《傅青主》《馬嵬驛》，王友輝的《促織悲秋》等。歷史記載的都是過去發生的事，誰也不能改變它，是故，根據它所寫的戲，自然受到比較大的限制。同時，又如亞里斯多德所云：「它的道理很清楚，詩人或製作者應該是情節的製作者猶勝於韻文，他是一個詩人因其模擬的緣故並且模擬了動作。甚至如果他有機會處理一樁歷史題材，依然不失為一位詩人；因為真實發生的某些事情，沒有理由不應該符合概然律和可能性，就憑藉著處理它們的性質，無礙於他是一位詩人或製作者。」（劉效鵬譯，頁95）也就是說在模擬動作、情節和性格的處理原則與其他類型的戲劇無異。唯其語言才是真正的問題，任何史書都不會有歷史人物詳細的語錄，

有幾句就算彌足珍貴了。

參、語言與文字兩個系統的交流

在一個文明的社會或國家裡都有這兩個符號系統，語言學家索緒爾（Ferdinand de Saussure）對兩者間的微妙關係，論述如下：「語言和文字是兩種不同的符號系統，後者唯一的存在理由是在於表現前者。語言學的對象不是書寫的詞和口說的詞的結合，而是由後者單獨構成的。但是，書寫的詞常跟它所表現的口說的詞緊密地混在一起，結果篡奪了主要的作用；人們終於把聲音符號的代表看得和這符號本身一樣重要或者比它更加重要。這好像人們相信，要認識一個人，與其看他的面貌，不如看他的照片。」（索緒爾，頁35-36）

至於為何文字的威望凌駕於口語形式的原因？可能有下列四個原因：

1. 字詞的書寫形象比較突出，讓人感覺到它是永恆的和穩固的，比語音更適宜經久地構成語言的統一性。

2. 在大多數人的腦子裡，視覺印象比音響印象更為明晰和持久，因此人們更重視前者。

3. 文學增強了文字的不應該有的重要性。因為人們在學校裡是按照書本和通過書本進行教學。語言顯然要受法規的支配，而這法規本身就是一種要人嚴格遵守的成文規則：正字法。

4. 當語言和正字法發生齟齬的時候，往往都是書寫形式

占上風，因為由它提供的辦法比較容易解決問題。(同
上，頁 38)

其次，在某種意義上，符號有其不變性和可變性。

我們首先討論符號的不變性的面向，能指對它所表示的觀
念來說，看起來是自由選擇的，相反地，對使用它的社會來說，
卻不是自由的，而是強制的。語言不同於單純的契約，比較像
是已制定的法律，不是一種隨便同意或不同意的規則。形成這
種現象可能有下列幾個原因：

一、符號的任意性或武斷性。符號的任意性使我們不能
　　不承認語言變化在理論上是可能的；進一步探討，
　　我們又發現符號的任意性本身使語言避開一切旨
　　在使它發生變化的嘗試。因為不容易找到變化的理
　　由和必要性，缺少討論的基礎。
二、構成任何語言都必須有大量的符號。
三、系統的性質太複雜。
四、集體的惰性對一切語言創新有抗拒之心和事實。
　　(同上，頁 100)

接下來我們探討符號的可變性、時間保證語言的連續性，
但同時也讓語言符號發生或快或慢的變化。仔細分析起來，兩
者之間有連帶關係：因為符號是連續的，所以是處在變化的
狀態中。在整個變化中，總是舊有的材料占優勢；對過去不

忠實只是相對的。所以，變化的原則是建立在連續性原則的基礎上。

其次，不管變化的因素是什麼，孤立的還是結合的，結果都會導致能指與所指之間關係的轉移（同上，頁 101-02）。

肆、戲劇語言與歷史劇語言的基本特色

文學和戲劇的語言都是在現實生活或自然的語言和文字的基礎上，建立的再度規範系統，是故，受到自然語言的基本性格的限制和類似的現象發生。同時，文學或戲劇的語言的創作，往往會顛覆或破壞自然語言的統一，造成它的改變或分裂；但又不是完全的破壞和創新，除非是極端的例外，很少自造新字，語音不變，以句法和語意的變化與創新為主。

現以我國的文學和戲劇為例，分成下列幾點來說明芻論：

一、文學本有口語與文字兩種傳播方式並形成傳統，戲劇也從即興創作對話到固定文本形式的演出。兩種符號系統的交流互換的原因和需求雖然不同，確是很自然和頻繁的現象。例如《詩經》中的國風本是流傳在各國的詩歌，說話和彈唱文學興盛於鄉民社會和都市的低下階層。它們都是匿名集體的創作，不是個人的作品，而且還鮮活地不斷變動。一旦為了保存轉換成文字符號就固定不變，如《詩經》、宋人話本小說和詞話之類，因此而有其失去本色與觀眾的危機。

二、我國傳統的戲曲受到文學中的詩詞、話本、小說、彈唱、諸宮調等影響甚深，尤其是劇本，即令說是它們的系譜的產物也不為過。像元代雜劇的曲文承襲了宋詞、大曲、法曲、唱賺、諸宮調等；而其賓白則模擬口語系統，除了漢語或國語外，還包括金元的方言俗語[7]。時至今日，閱讀元雜劇會發現其曲文易解，充其量查查字典、《辭源》就了無困難；反之，其賓白可能有十之一二不甚了了，就算能找到外來語考釋詞典，也不全然可解。這顯然跟當時在劇場中演出的情形完全相反，曲文演唱時，其腔調、節奏、音色等音樂性可能極為動人，但其唱詞之意，可能不容易聽得懂，而賓白應是了無隔膜，否則該劇就難以理解了。

三、戲劇的語言雖以文字的符號系統書寫在文本裡，不論是獨白、對白，還是旁白（aside），將來都要由演員在舞台上說（或唱）出來，讓人聽得懂的，否則它就只能是書齋劇或案頭戲了。這個基本要求適用於詩句或散文劇，以及各種類型的戲劇，當然包括歷史劇在內，絕無例外。其中的關鍵就是：「腔不破節，節不亂句，句不離意。」[8]因為每個人說話都需要呼吸停頓，這是生理的限制，自然的要求，任何人都一樣，一口氣只能說兩到三個音節。是故，漢語的一字一音，或者是西方一字多音，並無不同，所謂：「不少二，不多過三。」而這個音節自然需要

呼吸停頓處,其時的語意必須保持完整,否則觀眾就聽不懂它的意思了。換言之,為了聲腔、音樂性、韻律的要求,或者書寫給人看的文章,抑或者其他任何理由而破壞語意的完整性,失去了它的意義,就會變成了音符樂章,演員淪為樂器的演奏的危機。

四、歷史劇除了上述戲劇語言共有的性質和要求外,亦有其特殊性格。套用艾可(Umberto Eco)的話,為了要對基礎的規則作特殊的應用,在一個或一組規則上覆加碼規(overcoding),因此,產生了一個或一組次要的規則,通稱為衍生符碼(subcode)。(見Eco,頁 133ff)

A.歷史劇既是作者編寫或模擬過去的某一個時空所發生的事件,或某人的所作所為。而此特定環境有它的社會邏輯與文化規則,語言文字為其諸多符號系統之一,自當並行不悖,顯然有別於作者自己所生存的時代。因此,劇作者要能掌握不變的部分符號,又要面對已變的部分符號,包括語音、語法、修辭、語意等,古人說今語的現象,自當避免為宜;同時,為了要顧及當代觀眾所能理解的程度,對於劇中某些難以理解的部分應做適度的說明。

B.國語或通行語為主為先,方言或外來語只有在絕對必要時使用,並安排劇中人物在適當時機解說或翻譯,使觀眾於自然的情況下明白其意義。

C.儘管某一時代所流傳下來的文章，確實是某一部
歷史劇的時空脈絡裡的產物或證據指標，但是如
果詞句非常華麗典雅，如駢體文之類，令現代觀
眾聽不懂的台詞，還是不如白話文適合作為歷史
劇的語言。

D.詩劇與散文劇兩相比較，詩的格律能帶來節奏
感、音樂性、距離感等因素，的確適合作為歷史
劇的語言。然而，詩體的格律如字數、句數、平
仄、對仗、押韻等要求和限制，如果太多太嚴格，
不但會增加了寫作的困難，而且難以符合劇中情
節、環境、人物的各種變化與需求。至少不應以
詩體妨礙情感和意念的表達，再加上要考量觀眾
的因素，基本上不宜脫離日常生活或自然語言太
遠者為佳[9]。

E.伊拉姆（Keir Elam）在論述語境（context）和指
示詞（deixis）時說：「戲劇的話語總是不斷地要
靠說話者和聽話者及其當下的時空座標來維繫
的，並且同時又是動態的延伸到參與者，和話語
所指示的時間和地點，持續變化的遭遇。戲劇語
言主要的任務，誠如上述，所有的符號大部分的
指示功能，是要準確地達成事件的過程，並於動
態獨特的語境中產生。」（Elam，頁 138）假如將
其基本觀念和規則運用到歷史劇設定一組衍生
符碼（subcodes），將可作為檢視歷史劇的語言，

因為劇作者需要借助說話者和聽話者的關係代名詞和稱謂，特定的時空副詞形成歷史座標，讓觀眾進入語境，明白該事件發展的過程或動作的一部分[10]。甚至也可看出非語言的情境因素，包括社會背景、文化禮俗、前因後果、相關的信念和前提。或者簡化稱之潛台詞亦可。

伍、例證檢視

因篇幅所限，筆者只隨機（random）列舉我國當代四部歷史劇：《漢宮春秋》、《清宮怨》、《申生》、《促織悲秋》，但都以開場兩頁為例，檢視其語言的特質。由於戲一開始，最需要解說其歷史背景讓觀眾明白，以便進入另一不同的世界，從而具有代表性。為求言簡意賅，並能辨明四項指標，在對話中的說話者和聽話者的代名詞和稱謂用斜體，時空座標用粗體，事件或動作的部分下面劃線，音節後加點。現分別論列如次：

一、漢宮春秋　李曼瑰著

一、第一幕第一場

元　后：**近日**、*老百姓*、上書、請願，要求、**朝廷**、聘立、*大司馬*、的*女兒*、做*皇后*。*諸卿*、以為、如何？

王　莽：*陛下*！（跪）

元　后：*大司馬*，有話、起來、說罷。

王　莽：*陛下！老百姓、*雖然、這樣、熱烈、請願，<u>但臣女、鄙陋，實在、不足以、匹配、至尊。</u>

元　后：*大司馬、*謙恭、為懷，讓德、可嘉。

王　邑：是呀！*大司馬、*實在、太謙讓、了。

申屠剛：*陛下，大司馬、*是對的。<u>*陛下、***早已**、下了、手諭，不要、*王家的、女兒、*入宮、備選。</u>*大司馬、*的*小姐、*正是、*王家的、女兒，*自然、不在、納聘、之列。

劉　歆：*太皇、太后的、*手諭——那不過，是*她、*老人家、和、*大司馬、*謙讓，叫*王家、女兒、*避諱，以示、大公、無私、罷了。

王　邑：可是、老百姓、都屬意、*大司馬、*的*女兒，***這個月**、以來，<u>成千、上萬的、請願書、寄到、**朝廷**，懇求、聘立、*大司馬、*的*女兒、*做*皇后*。</u>

陳　崇：**現在**、還有、<u>幾千人、站在、**宮門前**、不肯走，堅持要、*大司馬、*的*女兒、*為、天下母。</u>

劉　歆：*陛下，*民意、不可違。<u>請*陛下、*裁奪。</u>

王　邑：<u>請*陛下、*撫順、民情。</u>

　　從其指標看來，戲劇的語言都是為了達成「是否要聘立大司馬的女兒為皇后」一事而設。在語境中不斷要靠指示詞來建立，稱謂和時空的座標，能夠有效地突顯歷史環境。其語言模擬白話文體，觀眾可以聽清楚不致有誤。唯有「成千上萬的請願書寄到朝廷」一詞可能會引起古人說今語的疑慮。此外，在

座的當事人皇帝不發一語，引發諸多解讀的可能性和懸疑感，是個絕妙的處理。

二、清宮怨　姚克著

序幕：大選

西太后：（向光緒）*皇帝*……**回頭**、候選的、*姑娘們*、來了，*你*可以、*自己*、挑選。選中*誰*、做*皇后*，就把、這枝、玉如意、給*她*；選中*誰*、做*妃嬪*，就把、這對、荷包、給*她們*、……記住了！

光　緒：請、*皇阿嗎*、作主。（滿語稱父親曰「阿嗎」，「皇阿嗎」者即「皇父」也。西太后喜人以男性視之。故光緒以「皇阿嗎」呼之也）

西：也罷，這兩對、荷包、回頭、*我來*、作主、給吧。可是、這枝、玉如意、還得、*你自己*、親手、去給。

光：*兒臣*、年紀小，還是請、*皇阿嗎*、作主。

西：這是、*咱們*、*祖宗*、定下的、規矩，*我不便*、替*你*、代選。只要*你*、聽話、選一個、孝順的、*姑娘*，別任性兒、祇挑、長得、好看的、就是了。

光：是，*兒臣*、知道。

西：（向李蓮英）*小李子*，叫*她們*、進來吧。

李蓮英：喳。（向殿外）宣、姑娘們、**上殿**。（殿外樂聲鏗鏘，兩個太監引著葉赫那拉、德馨、他他拉等五名秀女上殿。她們一字兒站在階陛前，臉向著御

座老佛口諭，姑娘們免行大禮，一概常禮相見。秀女們蹲身行禮如儀，然後分立兩旁，葉赫那拉和德馨等在邊，他他拉姐妹在右邊）

西：（向著葉赫那拉）這是、*桂家的*、*姑娘*，*你從小*、就認識、的。說起來、還是、*我姪女兒*、哪。（向光緒微笑示意）這是、*德馨*、*家的*、*姐兒倆*。（向右望著他他拉姐妹）**那**是、*長家的*、兩個、*姑娘*，也是、*姐兒倆*。**現在**、*她們*、可都、在**這兒**了。

（說完了話，西太后向李蓮英使了個眼色；這善伺人意的小李子就搶步上前向上請了個單腿兒安，從龍案上取了盤子，復退下階陛，高舉著盤子，面向著光緒，跪在階前。光緒徐步下階，拿了玉如意，向右前方走去，西太后臉上登時變色。光緒走到他他拉次女跟前，伸手把玉如意遞給她。她剛要跪接，忽聽得西太后厲聲呼喚）*皇帝*！

光：（吃了一驚，把雙手縮回。他他拉次女微微抬頭與光緒四目相對）

西：*皇帝*！（這一聲比剛才一聲緩和些，但語氣更可畏）

光：（轉身走到階前）是，*皇阿瑪*。

西：沒別的。*你可別*、忘了、**剛才**、的話，要選、一個、有福氣，孝順的。（眼睛向葉赫那拉瞟去）

光：是，*皇阿瑪*。（氣餒地走到葉赫那拉跟前；這女孩子不等他授玉，就跪下預備接取了。光緒回頭看

太后面色凜然，沒奈何只得把玉如意交給她的姑
表妹，可是他掉頭不顧，臉色沮喪得發了青。西
太后臉上卻浮著得勝的微笑）

　　若與《漢宮春秋》比較起來，主題與動作非常相似，但更
具儀式性的效果和意義。由於它要按照滿族皇室的禮儀來進行
選后妃的動作，絲毫不可怠慢與違背了規矩，但是對漢人或現
代的觀眾來說，是陌生的、新奇的。作者很巧妙地透過西太后
對光緒的解說，讓觀眾很自然地參與了那個世界。西太后說祖
宗定下的規矩，她不能代替皇帝挑選，所以在台詞中都不違反，
卻利用潛台詞來操控光緒皇帝，貫徹她的意志。是故，在這個
戲劇的語境中，台詞壓縮到極至，舞台指示就特別多而且細緻。
亦即是說其指示詞（deixis）除了語言聲音符號外，也應涵蓋肢
體的符號等。在文體上也是模擬白話文的，聽起來不致有隔膜。
至於滿語中「皇阿瑪」一詞的解說只能讓讀者明白，無益於演
出，觀眾可能依然不解。

三、申生　姚一葦著

第一幕

宮女甲：*我們*、又、勝利了！

宮女們：*我們*、又、勝利了！

宮女甲：**這次、滅了、<u>東山</u>！**

宮女們：就像、滅了、*我們*、**驪戎**、一樣。

宮女們：（唱）*我們*、生長、在**驪戎**，

那兒、住著、*我們的*、*列祖*、*列宗*，

在**那**、古老的、**土地**上——

春天、是花兒、爭放，

夏天、是一片、青葱，

秋天、是*牧人*、*的*世界，

冬天、是四野、冰封。

十三、年前、*晉侯*的、軍隊、來了，

打敗了、*我們的*、*主公*，

奪去了、*我們的*、牛羊、和馬匹，

占有、*我們的*、土地、和*公主*，

讓*我們*、來到了、**此地**，

讓*我們*、住在、**這座**、**宮中**。

十三、**年**啊，十三、**年**的、歲月，

十三、**年**的、歲月、像、一個夢。

宮女甲：*我們*、不要、再提、**這些**、老話了，*我們的*、*大公主*、已是、**這兒**的、*夫人*；*我們的*、二公主、是、**這兒**的、*次妃*，*她們*、各生下、一個、*兒子*，將來、要成為、*我們的*、君主。

宮女們：（唱）大公主、是、**這兒**的、*夫人*；二公主、是、**這兒**的、*次妃*。*夫人*、生下了、一個、*兒子*、名叫、*奚齊*；*次妃*、生下了、一個*兒子*、名叫、*卓子*。

他們、將有人、要成為、**這兒**的、*君王*。

*誰*能、使*他*、成為、**這兒**的、*君王*？

宮女甲：*我們的*、*夫人*、能使*他*、成為、**這兒**的、*君王*。

宮女們：（唱）*我們的*、*夫人*、能使*他*，成為、**這兒**的、

君王。

那卜詞、就要、應驗：

「*專之渝，攘公、之輸*。

一薰、一蕕，十年、尚猶、有臭。」

十年啊，**十年**的、餘臭。

那卜詞、就要、應驗。

先師生前曾對筆者提及《申生》一劇中的歌隊處理方式，表示比較近乎尤瑞匹底斯（Euripides）。宮女們不是劇中的重要角色，沒有多少推動劇中人物行動的力量。果不其然，這個歌隊在開場的段落中，主要的功能在敘述過去的前塵往事或歷史，抒發一些情懷感觸，可能再增添一點氣氛而已。假如跟動作有關的部分就只有那句：「我們的夫人能使他成為這兒的君王。」

不過，這兒的文體倒是比較複雜，可分成三種：第一種類似對話，發生在宮女甲與宮女們之間，相當於歌隊的隊長與隊員的情形，主要在敘述歷史，包括剛取得之東山征戰的勝利，但都已成為過去式了。其中不少指示代詞運用得十分淺顯易懂，接近口語形式。第二種為唱詞，由宮女們擔任，主要在發抒情懷。沒有字數、句數、平仄、對仗的要求和限制，比較像白話詩，所押的韻腳或尾韻有兩個，分別是戎、宗、蔥、封、公、中、夢，和上、放、王。第三種是卜詞，可能歷史確有記載，此一謠傳，但在閱讀上都感艱澀，更何況唸出來，觀眾根本聽

不懂，此等謎語（riddle）似的意涵，所希望製造的懸疑感和神祕的氣氛，恐怕難有效果，只留下了茫然。

四、促織悲秋　王友輝著

一幕齣竄

賀客一：借個光。喂，*你聽說、沒有、相爺的、女婿、范文虎、在**安慶**、投降、蒙軍啦！*

賀客二：有這、等事？那*我們*、還來、**這裡**、賀壽，會不會、被牽累、啊？

賀客三：來都、來了，何況人、那麼多，只要、*相爺*、沒事，*我們*、怕什麼？

賀客二：話是、這麼說、沒錯，可是、**陣前**、降敵，非同、小可，對、*你我的*、前途、豈不是、很不利？

賀客一：不會吧？不過，聽說、*相爺*、兵敗、逃到、**揚州**，還曾經、上表、請辭、*督都*、之職，可是、*皇上*、硬是、不准，*相爺*、不得已、才奉詔、返回、**臨安**哪！

賀客三：唉呀，那還、不是、*太皇*，*太后的*、意思，目的、在保護、*相爺*、這位、*三朝*、*元老*嘛！免得、**離京**、**太遠**，鞭長、莫及啊！

賀客一：只是、*我聽說、伯顏、大軍、已經、過了**江**，**襄樊**、二城、不保，**禁中**、少了、屏障，**這**、**臨安城**、怕也、不是、久居、之地，我們、是不是、該好好、打算、打算？*

賀客三：看看、*相爺*，有沒有、什麼、特別、動靜，*我們*、跟著*他*、進退，也好、有個、保障。

賀客二：*我只怕*、*相爺*、──氣數、要盡啦，*我們*、還得、相機、行事哪！

賀客一：唉！大樹、眼看是、要倒了，我們、恐怕、還得、聰明點，另外、找個、穩點的、靠山吧！

賀客二：呸！小心、*你的*、腦袋，話、說多了、*咱們的*、氣數、倒是、先盡、了呢！

（場外傳來喊聲：「*相爺*到！*相爺*到！」）

（賀客們立刻停止耳語，自動與其他人站成兩列，垂目低頭，恭候著賈似道）

（兩轎夫抬著一頂軟轎，由內室穿過帷幕出來，賈似道坐在軟轎上，身穿平常便服，左手提著一個樓台般的小籠子，右手拿了一根芡草，正聚精會神地逗弄著籠子裡的蟋蟀，還發出嘖嘖的�ня喝聲。軟轎跟著張淑芳、賈德生、賈蕃世和一群姬妾）

（軟轎停在太師椅前，轎夫小心翼翼地將軟轎放下，賈似道雙腳一落地，將蟋蟀籠子交給僕從，立刻有人將太師椅移上前來，賀客們齊聲高呼）

賀客們：*相爺*、千歲，－賀喜、*相爺*、福如、*東海*，壽比、*南山*──。

（趙介如提了個金漆蟋蟀籠匆匆進來，見自己遲了，立刻跪上前去，磕頭不斷，口中更是不斷

賠罪）

趙介如：*恩師*、**今日**、大壽，*學生*、自*漳州*、兼程、趕來，**遠道**、**來遲**，還望、*恩師*、海涵！

賈似道：**遲**什麼、呢？這、*皇上的*、賀壽、聖旨、**還未**到、呢！你算是、**早**的了，算是、**早**的了。

趙介如：<u>*學生*、不才，覺得、善鬥的、*促織*、一對，還請、*恩師*、鑑賞！</u>

賈似道：什麼樣、的*促織*，值得、你這般、*寶貝*？

趙介如：體闊、身黃，鳴聲、響亮，學生、千挑、百選，是萬中、選一的、異種哪！

賈似道：噢？*我*、倒不信、會贏過、*我的*、*常勝*、*將軍*，來，<u>將紅頭、*大元帥*、送上、與牠、一鬥。</u>

　　賀客一二三的所扮演的角色和功能，與《申生》中的宮女所組成的歌隊十分神似，只是本劇在外表的形式比較淡化，不著痕跡罷了。他們敘述了國家正面臨生死存亡的關頭，賈似道的女婿向蒙古軍投降，伯顏已領大軍過了江，臨安城也岌岌可危。然而，平章事的大壽依然賀客盈門，禮物堆積如山。當然，賀客之所以前來拜壽，動機不一，像他們這樣觀風向、測水溫者自是不少。從此語境的敘述中所指涉人事和時空座標，已建立起清晰的歷史脈絡。

　　相爺出場時的氣派和驕狂與眾人的恭謹奉承之間，形成強烈對比。同時，它也是儀式性的場景，肢體動作和其他的視覺符號所透露的訊息，尤勝於語言。賈似道旁若無人地逗弄其蟋

蟀，一則為了突顯了這個舉世聞名的招牌；再則他視此兒戲的
興趣和價值遠過於軍國大事，帶來了荒謬與怪誕；三則為趙介
如要獻上一對促織，引發鬥蟋蟀一節鋪路。至於趙介如為其遠
道來遲，再三致歉時，賈似道卻為其辯解，早於賀壽的聖旨就
不為晚的說詞，愈發顯露出他的顢頇，並為貶謫的聖旨預留嘲
弄（irony）的伏筆。

總括成下列三點說明：

1.指示詞的角色功能：塞皮耶里（Alessandro Serpier）主張
戲劇中的語言與符號功能出自語境所指示的說話方向，一般戲
劇呈現的符號單位是以其為「轉折處」（shifter）的依據：「在劇
場中，……意義主要交付給指示詞，而它規範了台詞動作的連
貫性。甚至於修辭的，像造句的、文法的，等等，在戲劇中，
都依賴指示詞，它可以囊括與結合由意象、各種類型的語言（詩
或散文）、人物的各種不同的語言模式、腔調、節奏、空間關係、
運動的身勢語，等等方式所產生的意義。」（Serperi，頁20）正
因為他所論述的是戲劇的通性，當然也適用於歷史劇。

　　一般所謂指示詞，包括人稱（I, you, he, etc.）或所有格代名
詞（mine, yours, his, etc.）、指示代名詞（this, that, these, those,
such, so, etc.），和指示形容詞（my, your, his,）或者時空副詞（here,
now）等。從以上所舉的歷史劇看來，其中的指示詞格外重要，
甚至唯有藉著它才能建立起歷史劇的框架，讓讀者或觀眾進入
歷史的脈絡裡。反之，如果抽掉那些人物的稱謂、時空的座標、
禮節和儀式所要求的姿勢（gesture）與肢體語言（body

language），必定黯然失色，乃至於跟其他的劇種無異。

2.語言的類型與特色：除了《申生》一劇的唱詞使用韻文之外，其他各劇的對話都是模擬口語的白話文，也都顧及音節的控制，讓台詞有呼吸停頓之處，語音和語意能夠自然結合在一起，不致遭到破壞或分離，妨礙觀眾的理解。《漢宮春秋》和《清宮怨》兩劇都是選妃立后的儀式性場景，涉及朝廷與後宮的大事，儘管只是開場，但是語言與動作的邏輯關係密切，影響劇中人物的未來前途和命運，可稱之為動作性的對話或者是「說出來的動作」（spoken action）（Elam，頁 126）。《申生》一劇由宮女們所組成的合唱團的唱詞與對話內容，主要的功能在介紹故事的背景，以及營造懸疑的氣氛。《促織悲秋》拜壽的場景雖具儀式性，但未涉及國之大事，有類於合唱團的角色與登場歌的功能，也是介紹說明故事的背景以及營造歡樂的氛圍，對比後來的發展。

3.尚待詮釋的內涵與艱澀：劇作家主要創造的是把外延（denotation）變成內涵（connotation）的語意，例如《清宮怨》中的「皇阿嗎」，一則，就漢人而言是外來語而非通行語，容易產生障礙；再則，慈禧太后本是女性，卻要人尊稱其為「皇父」，除了要改變男尊女卑的地位之外，還想僭越為「皇帝」之意。作者也明知讀者或觀眾難解其涵義，特別在舞台指示中說明，但對觀眾來說仍是一籌莫展，應在劇中解說才是。《申生》劇中的卜辭本就是個謎語，有待進一步解讀，實屬必然；同時，因其為隱喻，帶來神祕性和懸疑感。而「促織」一詞，雖比較典雅，卻不如「蟋蟀」來得通俗易懂，對於措詞清晰度沒有幫助，

但適當地運用這類字詞，會使它超越平凡，產生更多的訊息。
以上所舉的四劇都沒有古人說今語之蔽病，觀眾不致被「雷」
到，實為幸事！

註解

1. 「雷」的出處據說在江浙一帶，特別是浙江的東北部地區。比如被「雷
 到」，或者看了「雷文」，簡單地講，就是踩到地雷的意思。在不知不
 覺的情況下，看了自己不喜歡的文章，會感覺不舒服。大陸現在超流
 行的網路語言「雷」，意思是受驚嚇，被嚇到、被震住了（見《聯合報・
 世說新語》2008 年 1 月 29 日，A18 版）
2. 關於歷史劇的範圍與意義，參見蓋斯納和奎因編輯《世界戲劇讀者百
 科全書》（紐約：Crowell 出版社，1969），頁 131-134。
3. 亞里斯多德在《詩學》第九章中指出詩與歷史之區別，不在一採韻文，
 另一個用散文，關鍵在歷史敘述已發生之事，而詩所描摹者為可能發
 生之事，並且詩是按照概然或必然的可能性來寫。詩表現普遍，歷史
 則為特殊，故詩比歷史更哲學、更高層次（Poetics，1453b）。又於第
 二十三章強調敘事詩的「結構不同於歷史的編寫方式，那種必然呈現
 不是單一的動作，而是把所有發生在那一個時期裡的一個或許多人
 的事件編寫在一起卻甚少關聯」（劉效鵬 2008，頁 186）。
4. 現存羅馬戲劇僅有《奧克塔薇婭》（Octavia）一部偽稱為塞內加（L.A.
 Seneca,4B.C. -AD65）的悲劇，是以真有其人其事為題材，勉強可稱之
 為歷史劇。
5. 許氏為我國研究民族性格的先驅，早在 1948 年即出版《祖靈庇佑下的
 民族》（Under the Ancestors'Shadow）一書，頗具開創性，繼之以《美
 國人與中國人》（Americans and Chinese: Two Ways of Life, 1955）深入
 探討並比較了兩個民族性格。
6. 例如莎士比亞在《亨利四世》上篇中，安排了霹靂火（Hotspur）作為
 哈爾王子（Prince Hal）的對手，明顯地設定兩位貴人年紀相當，各具
 才慧、膽識與能力，他們的拚鬥競爭的結果，是為了要證明給觀眾看，
 誰是英國比較好的領袖。但揆諸史實，霹靂火的年齡比哈爾的父親還
 大。這種訛誤，莎士比亞不可能不知道，根本是為了戲好看，有意背
 離犯錯的。
7. 一個民族達到一定文明的程度就必然會發生的現象或情況：他們會培
 養出正式和非正式的語言。任由它自由發展，語言只會成為一些互不
 侵犯的方言，結果導致無限分裂。但是，隨著文化的發展，人們的交
 際日益頻繁，他們會通過某種默契選出一種現存的方言，使之成為整
 個民族有關共同事務傳達的工具。選擇的動機各式各樣，有時選中政

治領導權和中央政權所在地的方言，有時是一個宮廷把它的語言強加到整個民族。一旦提升為正式的和共同的語言時，那個享有特權的方言就很少會保持原來的面貌。它裡面會摻雜一些其他地區的方言成分，使它變得愈來愈混雜，但又不致因此失去它原有的特性（索緒爾，頁272）。這種情況也適用於我國的語文的發展史，秦朝統一六國後，挾其政治力達成所謂「車同軌，書同文」（《史記‧始皇本紀》），而文字的統一有助於通行語或國語的推行，可解決語言與文字的齟齬。按楊雄之《方言》卷一第三節所載：「娥㜲嬴，好也。秦曰娥，宋魏之間，謂之㜲嬴；秦晉之間，凡好而輕者，謂之娥。自關而東，河濟之間，謂之媌，或謂之姣。趙魏燕代之間曰妹，或姅。自關而西，秦晉之故都曰妍。好，其通語也。」又據第十二節有云：「皆古今語，初別國不相往來之言也。今或同，而舊書雅記故俗，語不失其方，而後人不知，故為之作釋也。」可見至少在戰國時期各國各地皆有其方言俗語，故文字的書寫有別，即今所指相同，但能指有別。由接觸來往日益增多，逐漸形成通行語。而漢時即有之，至今已經兩千年多年。其間歷經多少變化，恐怕也很難說得清。不過，所能肯定的是，每個外來民族的入侵或被統治，都沒能改變漢語文作為正式或通行語的地位，只是再一次地衝擊和混合。元雜劇的賓白混合的情形，就是最好的例證。

8. 見《皮黃文學》一書，頁86。作者論證皮黃時，認為其最大的優點，即是能遵守此一原則，按節行腔。而我以為此原則可以適用於更多的劇種與範圍。

9. 艾略特在其論〈詩的音樂性〉一文中說：「詩一定不能和我們所使用、所聽慣的日常的語言，脫離太遠的法則，不論是以重音或音節為單位、押韻或不押韻、定型詩或自由詩。總之，詩不能和彼此溝通意志時，所使用的不斷變化的語言，失去接觸。」（艾略特，頁83）

10. 伊拉姆所謂之「事件的過程」（a course of events），本是凡迪吉克（Van Dijk1977，頁192）的用語，此處援引本就是為了論證亞里斯多德主張語言係自動作中產生，所以將事件的過程等同於動作的一部分。

參考書目

中文部分：

書籍

王國維　《論曲五種》台北：藝文　1971

方齡貴　《古典戲曲外來語考釋詞典》上海：漢語大辭典　2001

司馬遷　《史記》北京：商務　1990

朱權　《太和正音譜》台北：學海　1980

杜國清譯　艾略特《文學評論選集》台北：田園　1970

胡適　《學術文集‧中國文學史》北京：中華　1998

馬威　《戲劇的語言》台北：淑馨　1991

索緒爾　《普通語言學教程》台北：弘文館　1985

黃麗貞　《金元北曲語彙之研究》台北：商務　1968

張瑞德譯　許烺光《文化人類學新論》台北：聯經　1979

楊雄　《方言》明萬曆刻本台北：國圖　1592

劉效鵬譯　亞里斯多德《詩學》台北：五南　2008

劇本

王敬羲譯　休伍德《林肯在伊里諾州》台北：今日　1975

王友輝　《促織悲秋》台北：文建會　1993

王煥生譯　塞內加《奧克塔薇婭》北京：人民文學　2000

孔尚任　《桃花扇》台北：漢京　1985

李曼瑰　《楚漢風雲》台北：戲劇中心　1971

　　　　《漢宮春秋》台北：戲劇中心　1971

姚一葦　《戲劇六種‧申生》台北：華欣　1975

姚克　《清宮怨》台北：聯經　1978

梁實秋譯　莎士比亞《亨利四世》上下台北：遠東　1969

曹禺　《王昭君》北京：中國戲劇　1990

張靜二譯　馬羅《愛德華二世》台北：聯經　2006

外文部分：

Butcher, S. H. *Aristotle's Theory Poetry and Fine Art.* New York: Dover Publications, Inc., 1951.

Eco, Umberto. *A Theory of Semiotics.* Bloomington: Indiana U. P. London: Macmillan, 1977.

Elam, Keir. *The Semiotics of Theatre and Drama.* London and New York: Methuen & Co. Ltd, 1980.

Esslin, Martin. *The Field of Drama.* Methuen Drama. 1987.

Gassner, John and Quinn, Edward. Ed. *The Reader's Encyclopedia of World Drama.* New York,1969.

Serpieri, Alessandro. 'Ipotesi teorica di segmentazione del testo teatrale'. In Serpieri *et al.* 1978, 11-54.

Van Dijk, Teun A. Text and Context: *Explorations in the Semantics and Pragmatics of Discourse.* London: Longmans, 1977.

鏡框式舞台與京劇戲台
人物上下場之強調方法比較

壹、立論比較之基礎

一、　如以觀眾與舞台結合的樣式來說，西方的劇場是由四面、三面，演變到一面觀眾之鏡框式舞台（proscenium stage）。現存最早的是由阿里歐蒂（Giovan Battista Aleotti）所建之凡尼斯劇場（The Teatro Franese），建於 1618 至 1628 年才正式啟用[1]。雖屬相當晚近的事，卻也成為幾近四百年的劇場的主流形態。

假如京劇從徽班進京落地生根算起，大約在 1970 年或乾隆五十五年左右[2]，至道光年間（1823-05）取代崑曲，凌駕其他劇種，居於主流地位[3]，其時適逢北京茶園劇場興起，故《夢華瑣簿》云：「戲園之大者如廣德樓、廣和樓、三慶園、康樂園亦必以徽班為主——」[4]亦即是京劇表演，調度程式或奠基於此形態。雖比鏡框式舞台晚些、短些，但京劇的舞台承襲宋元以來的傳統形式，尤其是神廟前的舞台，三面觀眾，方形，露天歷時數百年不變，甚至如周貽白所云：「恐怕有舞台以來，它的樣式完全不曾變更。」[5]就以現存神廟劇場之金元戲台而論，高平市王報村的二郎神廟的戲台，建於金大定二十三年（1183），臨汾市魏村牛王廟所建之樂亭為至元二年（1283），以及其他等等[6]。與歐洲中世紀早期教堂內的禮拜劇相平行。

　　二、現代戲劇的舞台導演的觀念、方法、技術究竟從何時、何地、何人開始建立，的確有很多爭議，如果從曼寧晶公爵（GeorgII, Duke of Saxe-Meiningen, 1826-1914）的劇團算起，因為他在 1874 至 1891 年間，所進行的排演方法，對於演員與布景、道具、服裝、化妝等各種演出元素的結合與掌控，達到統一的要求，在在符合現代劇場導演的概念，並對亞陶英（Andre Antoine）、史坦尼斯拉夫斯基（Constantin Stanislavsky）等新一代的改革者有深遠的影響[7]。此時京劇也發展至成熟的階段，余三勝、程長庚、譚鑫培、孫菊仙、汪桂芬等名角輩出，在唱腔作表，各有創造，樹立典範，派別遂生[8]。

　　三、鏡框式舞台本身的物理特性決定了它的美學處理法則，帶來特殊的經驗與感受。首先藝術家是通過鏡框拱門（proscenium arch）所做的空間設計，代表從某一個定點（fixed point）觀察的世界，以及某個對象或主體與其周遭的依存關係。即令要展現多個地點或空間，也是依序次第呈現而非同時。絕不暗示永恆不變，不是從上帝或神的觀點，與中世紀或其他世代不同[9]。而觀眾也因鏡框拱門使得注意力集中不致分神他顧，且自固定座次和觀賞距離，產生真實的幻覺。同時，由於鏡框遮蓋了所有劇場機械的設備和操作過程，產生了高度的神祕性和魔幻的效果。故透視景、燈光、特殊效果等技術的創造發明應運而生，大行其道。

　　其次，既然觀眾係自一面觀賞戲劇，所有的布景、道具陳設、演員的表演都必須面對著觀眾為原則。由於演員在台上的地位與觀眾的距離有遠近之分，感受自然不同。因此上下舞台

的強弱有別，又按舞台中央得到的注意力會比兩邊來得多，故有所謂舞台的區位及其性格 [10]。又因所採取的身體位置與觀眾的接觸面的大小有異，當然就有強弱之分。甚至於演員所具有的高度、擁有的空間的大小、有沒有使用道具、是否成為他人注目的焦點，在在都是影響的因素。事實上，舉凡物理性質之差異，必然產生心理的感受與反應上的不同。而導演必須依據文本的詮釋，設計每一個瞬間的戲劇變化，選擇決定其組合（composition）和走位（movement），呈現戲劇的衝突和動作（action）。同時，導演在處理其視覺元素，建構其靜態或動態畫面時，所依據的美學法則與透視畫（perspective painting）相似，同樣也要考量對稱、平衡、重心、層次、和諧等原則，以及如何利用線條、形狀、體積等元素達到影響觀眾的情緒效果 [11]。

再其次，導演的理論、方法、技巧與流派很多，本文是以狄英（Alexander Dean）的系統和方法為主，尤其弟子凱瑞（Lawrence Carra）根據他在耶魯大學戲劇系所講授之戲劇導演大綱（Syllabus of a Course in Play Directing）的材料整理擴充為《戲劇導演的基礎》一書，自 1941 至今已有第五版刊行於世 [12]。許多大學的戲劇系都採用其為教科書，對中國的影響既早又深遠，因為同樣受業其門下的張駿祥先生，於 1940 年在四川江安縣的戲劇專科學校，就已講授狄英之戲劇導演的五個基礎元素，並陸續發表在《劇場藝術》和《戲劇月報》，但真正成書則是 1983 年 [13]。而先師王生善教授從 1950 年代於政戰、藝專、文大等戲劇科系講授導演課程時，均以此書為教本，

所以，台灣從事舞台導演的工作者也有一定程度的影響，殆無可疑。

　　京劇來自民間，長於北京，其通俗性和彈性，使得它流行於各種場合，適應各類型劇場的演出，惟各類演出皆以方形、三面看戲為主，甚至在不同形態的劇場演出時，其場面調度的程式不變，而方形舞台的物理性格和文化的淵源又影響戲劇的美學與技術層面。人類學家李亦園曾說過天圓地方所代表的意義延伸到各方面：「有關的建築採用圓形的如天壇，而人間的建築包括房屋、居室、舞台都是方形的建築，其中就規定了種種人與人的關係準則。」[14]

　　至於天圓地方之說究竟因何而起？何人於何時提出？不易獲得解答。按《大戴禮記・曾子天圓篇》的說法，孔子已有此解[15]，《呂氏春秋》的解釋更形複雜深入，並將其推演成治國之道[16]。而我以為「天圓地方」的理念來自人類的感官經驗的觀察所致，肉眼所見蒼天如圓蓋，而重力是垂直的，天際線與重力成直角，其支點為視域中的交叉線，把直角的本質定下來，因此，旋轉四次直角，就又回到原點。這種經驗會導引出地是平的、方的，以及南、西、北、東四面方位的邏輯推論[17]。然後，從此自然現象繁演到文化領域，正如列維史陀（Claude Levi-Strauss）的二元對立（binary opposition）的觀念所示[18]。諸如天地、乾坤、陰陽、父母、剛柔、上下、長幼、君臣、內外、曲直、方圓種種對立互涵的組別，建立了各種符合人類心靈結構的體系，並運作、滲透、顯現在中國文化的許多層面，諸如天文、地理、道德、政治、兵學、醫學、藝術美學等等。

關於天圓地方的觀念、意義、象徵，顯現於劇場的部分，大致的趨勢如下：1.廖奔說：「從演變史來看，戲台的建築形制主要經歷了從露台向舞亭（樂亭、樂樓、舞廳）的過渡，從四面觀看轉向三面觀看的發展過程。」[19] 如果聚焦在天圓地方這個理念上，從四面觀賞演出的露台，尤其四四方方的平台，是最符合定義的具體的標準典範 [20]。然而，露台的宗教性、儀式性高於藝術的要求，多功能非專業、適合百戲雜技的表演，並不能滿足講究視聽的戲劇演出。2.由樂棚這種半固定建築，演進到有頂蓋的舞亭、樓、廳、戲台；職業伶人本在寬闊之地做場，而後進到瓦舍勾欄之室內商業劇場表演；從堂會、茶肆、酒樓之類的正式、娛樂性的演出，進入設有舞台正式、專屬演出的戲園子 [21]；自宮殿前庭的露天庭院進入殿堂，到了元代則有厚載門專屬劇場，清代更有多層戲台並備機關特效的大戲台的宮庭劇院 [22]。天圓變成抽象符號或象徵的意義，地方雖然依舊，但不只有正方，還有長方，多層大小不等的方形戲台。甚至有將四面開放的後面隔起來成三面，或者把兩側封閉變成一面觀看的劇場 [23]，可以更細膩地劃分區位，舞台內外之分的空間運用，從自然到文化，再演化成更精緻的藝術表徵。前已言及，京劇的表演和場面調度程式奠基於這類型劇場的結構。依廖奔的描述「茶園裡的戲台靠一面牆壁建立，設有一定方形台基，向大廳中央伸出，三面觀演，台基的前部立有四根角柱或四根明柱，與後柱一起支撐木製添加藻飾的天花，有些台板下面埋有大甕，天花藻井和甕都是為聲音共鳴用的。戲台朝觀眾的三面設雕花矮欄杆，柱頭雕作蓮花或獅子頭式樣,台頂前懸圓

名區.晚清以後,通常在木柱上方串連一根鐵棍,供演武戲之用—
戲台後壁柱間為木板牆,有些造成格扇或屏風樣式,兩邊開有上
下場,通向後面的戲房。」[24] 其觀眾席分為官座、散座和池子,
完整地包括中國傳統社會的各階層的觀眾。此一室內劇場與同
期的神廟劇場的戲台相比,也是大同小異,而且歷時多年,承
襲多過於創新。

就舞台的表演區位或表演區而言,從上場門到前面的柱
子之間稱為小邊,可劃成一個表演區,九龍口附近為重點,前
面的兩根柱子之間的正面視為一區,中間為強調的位置;由前
柱到下場門之間俗稱大邊,自是一區;後牆至上下場門之間為
一個表演區,又以一桌二椅所形成的內外場為重點;舞台的中
心位置,居中區,相當於圓心,距離三面觀眾都相等,優勢很
明顯,自然形成焦點,常是重要人物所占之處,能夠掌握全局,
乃是最能獲得強調的位置 [25]。而我以為除了物理性格使然之
外,也有傳統文化之哲學、美學的基礎,那就是五行。當然,
也有可能是不自覺受到支配而已。按《淮南子》的解釋:「東
方木也,其帝太皞,其佐勾芒,執規而治春,其神為歲星,其
獸蒼龍,其音角,其日甲乙。南方火也,其帝炎帝,其佐朱明,
執衡而治夏,其神為熒惑,其獸朱雀,其音徵,其日丙丁。中
央土也,其帝黃帝,其佐后土,執繩而治四方,其神為鎮星,
其獸黃龍,其子音宮,其日戊己。西方金也,其帝少昊,其佐
蓐收,持矩而治秋,其神為太白,其獸白虎,其音商,其日庚
辛。北方水也,其帝顓頊,其佐玄冥,執權而治冬,其神為辰
星,其獸玄武,其音羽,其日壬癸。」[26] 將五行元素推演成非

常複雜的象徵，諸如方位、季節、日子、顏色、聲音、神明、異獸、五帝、五德、五味等等，又據相生說：「水生木，木生火，火生土，土生金，金生水。」[27] 代表增加乘積、相得益彰的效果。反之，相剋說：「木勝土，土勝水，水勝火，火勝金，金勝木。」[28] 則表示對立折損、削弱不利的趨勢。總括說來，五個基本元素消長變化，循環不已，事物萬端殊相，道理相通一致，舞台搬演亦然。換言之，對於腳色人物所做的調度、組合、走位，不只是時空形式、視覺上的安排，也具現文化上的意義。可能涉及倫理、政治、社會價值情感等等不同的層次和量度。

貳、鏡框式舞台人物進出場的強調

在一群人中應有選擇和強調，為營造重要人物出場，對一個演出來說是絕對必要的，但也不要做得過火，尤其是比較寫實風格的戲劇，就不宜太明顯和勉強地安排與設計。以下就是建立一次有力進場的方法（應該要非常小心地處理，不要觀眾沒有注意到一個人物的上場，除非它是在劇本中表達地很清楚這個人物進場觀眾沒有察覺。這是不能跟進場時台上的其他人應該沒有注意的情況混為一談。在進場的情況中必須要很仔細地為觀眾安排強調）。不只有下列運用視覺強調的方法，而且用聲音和進場前的停頓來掌控注意：

1. 一個人由一段樓梯下來然後停頓在樓地板的階梯上。
 這個進場運用了高度和空間。

2. 一群人從一段樓梯下來，用強調人物與群體的空間距離來達到強調的目的。

3. 一個次要人物由一扇門進來，停住，焦點集中在門口，然後主要人物進場。

4. 一個次要人物（僕人）打開雙重門，站定位，然後主要人物進場。

5. 一群人沒把焦點放在進場之處；一個人物進來，稍停一下，群眾才開始聚焦。

6. 把一個重要人物作為一群人進場中的最後一個。其他人應該一個跟著另一個的後面保持規則的短距間隔，站定他們的位置，當最後一位都站定位稍停一下，主要人物再進場。強調人物進場前的停頓應該是次要人物進場間隔和節奏的兩倍。

7. 敲一下門，停頓一下，再進場。

8. 這個人物先在舞台外說話然後再進來。

9. 運用場外的噪音：汽車的喇叭聲、眾人在交談、高聲發號施令、暴民的鼓譟、正式宣告，以及其他諸如此類。

10. 由後牆的窗戶見到場外的人物經過，停頓一下，再由邊門進場。

11. 台上的一個人物聽到某人要來了，告訴第三者，並形成焦點。

12. 台上高談闊論到達一定的高度時突然地停下來，過不久強調的人物進場；再說下面的台詞之前停頓一

下。在這種情況中唯有一兩個人形成焦點。

13. 在走位或者對話中停頓一下，人物再進場。

14. 由進場人物發出極大的聲響和大量的走位來強調。[29]

　　當然，任何不尋常的進場它本身就是強調。從窗戶進場就是最簡單的強調方法。其他的方法包括從樓上的欄杆滑下來，進場後立刻倒下、從活門或密室進場、倒退進場然後轉身等等。最後這一種是經常使用的方法，特別是一個人物對舞台外的某個人物說句話之後再進來。在夢幻式的戲劇中，一個人物通過平滑的牆面看不見的裂縫進來，因為沒有明顯途徑的出現，所以是一個非常有效的進場方式。類似地方式，像一個人躲在帷幕或家具的後面，幕一拉開突然出現，他的現身具有意外、驚奇、強調的元素。

　　建立或強調一次進場或退場的方法實在不勝枚舉，但是所有都是利用了組合原理中的某些樣式。往往是用了兩三種方法去強調一次進場。無論如何，一位導演應該設計重要人物的上場就像劇作家一樣。更一步，在重要人物進來之後，應該要他「占台」（take stage）；那就是說，在一段合理的時間內能夠確實掌握觀眾注意力的焦點，所以透過視覺與聽覺兩方面的元素可以很清楚地介紹了這個人物。

　　其次，「舞台平面圖是把劇本中所設定的情況做一次立即的呈現，並用一種張力設計在其特殊的空間語彙中，打破空間中所有的阻礙來發現和說明一部分的戲劇動作」[30]。簡而言之，一部戲劇的動作會從此平面圖的設計中自然流露出來，導演就

依循此圖的設計調度每一個瞬間演員的動態走位和靜態的組合，使其成為戲劇動作改變的部分或單位，上下場正是戲劇動作面臨變化的關鍵時刻的開始與結束的部分。通常導演都會在此做出精心的設計，至少也會考慮延續和連貫的因素和問題。如果是由上舞台的門進場，尤其是往中下區走，因其走位是由弱轉強，則此上場的人物得到強調。反之，由上舞台下場時，因其走位是從強轉弱，甚至背台，體位也弱，所以只適合某些劇本的衝突減弱之際，或者是走個過場，抑或者是抒情場景的結束。若從左右兩側翼幕或門戶進場，儘管也走向中區，雖然也是由弱轉強，但總會有一段時間會保持側面（profile）行進，比起由中上區或上舞台的門戶進場來得弱些。反之，由左右兩側退場時，無論其區位和身體位置都會比從上舞台退場來得強，適用於衝突和危機的持續，需要帶著強烈情緒，或者製造緊張懸疑的場景。

再其次，經過反覆的實驗結果，顯示出一個人或一群人，以同樣的數目和力道的走位，由舞台的左邊到右邊會比從右到左來得強。可能的理由很多，其中一個比較具有說服力的理由，就是我們的眼睛習慣從左看到右。當我們環顧周圍時，不論是實際的觀看或照相，都是從左邊開始然後跟著看到右邊。

因此，一個人或一群人在我們的視野內順著正常的方向走，眼睛與移動的形體之間是和諧的或舒適的[31]。然而，就另外一方面來說，形體從左舞台走到右舞台跟我們的眼睛遵循的習慣有衝突，或抗拒，在視野中讓我們感覺到這個形體，要比順著看與我們的視野一致來得強。既然我們的走位能夠確實創造和

諧感與舒適感，或是帶來抗拒感和衝突感的強弱價值，於是順理成章地，可以運用它表現適當的情緒價值。

如果這個人物或群體要帶著強烈感的進場，它應該從舞台的左邊走到右邊。人物的行列，聚集，線條也隱含了某種強度，其所進行的某些事有了確定的或重要的成功的希望。亦即說，如果一個群體得到勝利或成功，應該從左舞台進場。與此相反的情況：如果這個人或這個群體從右舞台走到左舞台，它是比較弱的，所以適合表現撤退或挫敗，抑或是某些事變得撲朔迷離或不確定。

當一個進場人物走向一個站著或坐著不動的人物，會與向左和向右的走位以及它的意涵緊密結合。我們這裡所討論的走動和不動的人物哪一個比較強有根本上的衝突。平面圖中書桌或椅子附近的位置往往是為人物勝利時設計的。人物從左舞台走到右舞台比安排一個人物在右中區來得強。在這樣的例證中進場的人物會比右中區他所要接近的人物重要，以及得到更多的強調。與此相反的情況，是當不動的人物比較重要時候，就應該要安排在左中區，正如這個地位會比一個從右舞台走到左舞台的進場人物強。在這些例證中兩者相較，走位要比區位有更大的價值。強的走位比強的區位要強些，反之亦然，弱的走位也會比弱的區位更弱。再者，當人物上場逐步走向高處，無論是情緒或畫意都是表現漸次增強或提升的意念，人物也得到強調。反之，則傳達減弱或貶低之意。像索福克里斯（Sophocles）的《伊底帕斯王》（*Oedipus the King*）一開始出場時貴為國王，結尾處則被貶低，成為被放逐的囚徒，而且是犯下殺父娶母的

罪人，無論在地位上，還是精神的向度上都呈現極端的對比，因此在地位的安排上也應該是由高而低、從強轉弱才能符合劇作的要求和意義 [32]。又比如易卜生（Ibsen）的《總建築師》（*The Master Builder*）最後的高潮戲是索爾尼斯（Solness）爬上鷹架去掛花環,跌下來摔死在眾人的面前,就因為地位的變化帶來極大的震撼；姚一葦的《一口箱子》結尾處也是安排阿三為了堅持是他自己的箱子，不容許別人打開檢查或是奪走，奮力爬上高台而後跌下身亡，除了造成震懾之外，也有幾分荒謬感。兩劇都是利用高度反差，達到高潮目的之典範。

最後，基於對話與上下場之間的關係，運用的原則如下：首先應保持戲劇的流暢性，勿使其中斷。在人物上場時，邊走邊說，台詞會受走位的影響而減弱，所幸有經驗的劇作家都明白箇中的道理，一上場的台詞都不會太重要。果真這段台詞非常重要，必須要讓觀眾明白，那也應該在不致造成戲劇動作中斷的情況下，強調對話的意義。下場前的台詞往往很重要，有可能總結這個場景的問題，預示未來和危機、可能的衝突與懸疑，說明劇中人物下場的動機、即將進行的動作的影響和意義，必須讓觀眾聽明白才好，於是想辦法強調它就有其必要。例如說完台詞之後再下場，如果離退場的距離較長時，因為強度與距離成反比，短的走位比較有力量，為了強調重要的台詞，往往要偷地位，或者留一句在門邊說，而且讓說話者最後退場等等安排與設計。

參、京劇人物上下場程式的強調種類與分析

　　由於京劇舞台的基本型是三面，開放給觀眾欣賞的，既無幕，也不用燈光來分割段落與時空，省略不必要的事件過程。其場次劃分方式主要承襲宋元南戲以來的傳統：「自某一人或某一群人陸續登場至全部退場為止。」[33] 亦即是空場為準，再輔以音樂和上下場的詩聯[34]。是故人物如何上場、下場？如何強調，如何吸引觀眾的注意力，或延續觀眾的興趣、關切未來的發展，在京劇的場面調度是相當核心、重要的課題，它不只是個形式上、技術上的問題，也涉及京劇內在肌里、本質的問題。首先，京劇的上下場以明上、明下為原則，讓觀眾清楚明白事件進行的始末過程，不能掐頭去尾，任意選擇事件的任何一點或一部分呈現，與西方戲劇的分場分幕的方式不同，無法精簡省略[35]。即令使用暗上、暗下，但在觀念上和意義上也有不同。第一種它代表非正規、非正式的上下場，意指趁著觀眾的注意力的焦點集中在其他人物或事件或對象時，偷溜上場或下場。如員外在場上說話時，家院或僕役之上下場，往往只是虛應事故，頂多不過傳個訊息罷了。第二種情況是自刎或被殺後，屍體滯留在台上，而其他劇中人物又無搬移之動機或理由，只得由屍體自行溜下。可說是因舞台所限，產生的一種舞台程式[36]。

　　其次，宋代的蘇軾曾云：「搬演古人事，出入鬼門道。」元雜劇常用古門道稱之[37]，與蘇軾的原意相符，即上下場門。原以舞台的左方為上場，右方為下場門[38]；現今則以演員面對觀眾之左右為準，故稱上場門在右，下場門在左，右舞台為小邊，

左舞台為大邊。按慣例或常態，劇中人物或演員從右舞台上場，左舞台下場。

再其次，齊如山對於京劇的上下場曾提出三個基本原則[39]：

第一是劇中人物的身分地位，比方：皇帝上場總是大引子，坐場詩，萬不可數板，扎小鑼；元帥上場大多數是〔點絳唇〕、大引子；探子回報總是數板，或唸兩句詩聯；小偷下場總不能排子下。亦即是說，社會地位愈高者，就愈正式、繁複、莊重的音樂來伴奏；反之，地位低下者，就不正式、簡略，甚至可用輕鬆有趣的音樂襯托。

第二依劇中人的行為決定，例如：劇中人物行走在半路上常用導板，從無板到有板；元帥發兵點將，當用起霸表現威武，不可用導板、亂錘。下場亦復如此，既說「提兵前往」就不能窩下，說是為「老將擺宴慶功」就不可急急風下場。

第三是按照場子的性質和份量來安排設計，同時要考慮與前後場的關係，應該避免單調、重複、沒有變化。

總括說來，關於人物的上下場強調的方法，約可分成兩大類：一類是利用視覺的元素，另一類則來自聽覺方面元素。當然，在實際的運用時，會依照需要，混合兩方面的元素所建立的程式，達到強調的目的。例如《挑滑車》，岳飛出場前，先是眾將官出場起霸、繁複、好看的肢體動作之後，才是岳飛的出場；係屬第一類的典型例證。

利用聽覺方面的元素強調人物上下場者，又有兩種不同的來源：一是演員，二是場面，結合兩者也頗為常見。由演員發聲者，如唱上：先在場上或幕後唱一句，然後再上場亮相，或

邊唱邊上場表演，前如《武家坡》，後如《楊門女將》中的〈探
營〉一場，都用導板。亦即是有音樂組合，常用來表現行進的
途中，藉此傳達給觀眾沒有看到的動作部分，以其自身的經驗
想像，彌補了空白或欠缺。唱下是指在場上表演的人物，下場
前唱一兩句，再由音樂送下。不只是帶戲下場，而且是預示未
來，造成懸疑，建立了下一場戲的基本調性，使得戲劇的動作、
情緒、節奏連貫起來。西方的舞台劇也經常運用這個方法，強
調重要人物的下場，往往僅用對白而已。數板上，係指數乾板
上台，有節奏，無曲調，用於詼諧、有趣、非嚴肅、莊重的角
色，如《奇雙會》中的獄卒牢禁之流，利用場外、幕後達到先
聲奪人的方法。有內白上，也就是人物還沒有上場前，先道白
一句，如《翼州城》馬超：「眾將官，人馬暫回西涼」；其他如
「擺駕」、「馬來」、「走哇」等。話雖不同，都有叫鑼鼓的性質。
上台後接著起唱功，同時也用於從他處走來的路途當中。再者，
未上場先「咳嗽」，然後再上場唸詩聯或道白，少有接唱者，並
隨腳色生、旦、淨、丑變化其咳嗽的聲調。

　　至於唸唱引子，為最正規的強調方式，大抵在人物出簾後
走到正台臉，鑼鼓停住，唸唱引子四句，完畢歸座。是居家，
在衙門、校場等原來的場所，或自他處來此地都適用，是一人
獨處或有旁人在場都可以。此種引介為觀眾而設，非為其他劇
中人物之互動性質。若有兩人或四人同上分唸詩句，或一人唸
對聯，可視為引子之演變、簡便、省略的形式。雖然也能讓觀
眾注意到其人的出場，但不是特別強調之處之時。

　　下場詩或煞詞乃劇中人物退場所用者，一人或多人唸唱，

有無曲調，視情況而定，均有之。雖賡續宋元南戲以來的傳統，卻兼容並蓄，複雜多變。既能帶戲下場，也劃分戲劇動作，區分場次，又預示未來，連貫劇情，不容忽視其功能與價值。至於下場詩或煞詞之後，加一哭、笑聲、嘆氣、頓足，當屬強調元素的合併運用，乃是情緒的延長、發揮，製造懸疑，預留伏筆、潛能。

喚下或叫下：當某一人物應該下場時，因其心中有事，猶豫未決，而裹足不前，由先行之人回頭呼喚他下場，甚或是走到他身邊拍肩呼之，或告者在場外、幕後叫下，被呼喚之人自然得到了強調。

京劇雖以西皮與二黃兩種腔調為主之板式音樂，但在其發展的軌跡中，吸收了崑曲以及其他地方劇種的音樂，承襲性和融合性甚高，也頗為通俗。在不同的劇中人物或腳色，於不同的情境，或情節帶著不同的情緒上下場時，都有相當的音樂配合呼應。固定程式化音樂模式和節奏，對老戲迷來說固然是一聽就明白，即便是一般人或較少接觸者，仍可從其明確的節奏中把握其性質，察覺什麼樣的身分地位、腳色類型，何種事即將發生，基本情緒性質都可以揣測和推斷。齊如山先生對於上場的音樂程式找出四十八種，下場為十九種 [40]。由於純屬音樂設計或組織編排者，在現代的分工觀念中，並非導演的場面調度的部分或權責，也非本論文所要討論的題旨，故在此略而不論。

此間所謂利用視覺元素達到人物上下場強調的目的，主要是指如何運用演員的組合、體位、走位、高度、舞台表演區（acting

area）的設計或程式，造成強調的方法和形式，齊如山稱其為演員上下場形式[41]，本文的論述的題旨更狹窄、更聚焦、局限在兩人以上的群體（group），從而才有共同基礎。

以次要人物或龍套角色先上場，循著一定的路線，站在預定的位置，成為固定的形式或組合或幾何圖形，等待主角上場，不但強調了主要人物，並傳達了約定俗成的意義。有許多種不同的形式，分別敘述如次[42]：

一、「站門上」：

其組合走位的程序分成五個畫面：（1）四龍套或等同之角色分成兩人一對走上，至九龍口停住亮相。（2）第一對的龍套繼續走到正中，再亮相時第二對也走到九龍口亮相。（3）第一對的龍套分成左右轉身向舞台左右兩邊走去，第二對走到台口中央亮相，（4）第一對在舞台左右兩邊站好，第二對也隨之站定位，等候主角上場。（5）主角上場做亮相等動作的表演，龍套類的角色齊向內站成人字形，主角唸引子或詩聯。此種景象表示在其原住所，如宮中、府衙，或繡房等。如有緊急狀況，像戰爭之類，「急急風」上場，龍套不亮相，跑圓場站定即可，謂之「快站門」，有別於前述之「慢站門」。除此之外，還有幾種不同的構圖或變化，代表不同的情況和意義：

1.「一字兒」，又稱為一條邊、一順邊等，按指龍套等角色，順序自上場門到台口，在小邊轉身面對著大邊站成 1 字形，待主角上場唸唱後，依劇情行進、走位，代表途中，從別處走到此處。

2.「斜一字」，並名「紮犄角」，其調度的程式為龍套的角

色，從上場門進來後，跑圓場至下場門的台口，依次站成一條斜線，等主角上場，通常用來表示急行軍，創造緊張的氣氛和情緒。如果人數眾多，代表大隊人馬，浩蕩的行列，即可用雙斜一字兒。

3.「正一字」，係指龍套類的角色由上場門登場後，在正台口站成一橫排，先面向觀眾，待主角吩咐號令、任務時才轉身面對，也常用於戰爭場面，表示包圍、伏擊等。

4.「斜八字」亦名「站斜門」，龍套類的角色兩人一排從上場門登場，後面的人接著按照同樣方式依序跟著上來，在上場門的九龍口站成斜八字，主角從中間通過上場，用來表示主角的莊重、肅穆的氣勢。由下場門上場亦可站成斜八字，如有必要也可用雙斜八字，表現兩位主角有同等的身分、地位、氣勢，旗鼓相當。

二、「挖門上」：

龍套之類的角色，從上場門走上，沿著舞台口至舞台正中面朝裡走進。每人至台中時勾抬左腳跨門檻，走進室內後，按順序，單數轉身走向下場門，即大邊站好，偶數者往上場門，小邊站定。主要人物隨第四號或最後一個龍套進入室內，然後轉身面對觀眾。主要用於戶外進入室內的情況，如上朝進入大殿、上堂入府等儀式性的場景。也有時用「挖門」形式表現轉換到另外一個環境或空間。若從下場門上場做一遍跟上述相同的動作程序，稱之為「反挖門」，可用來表示人馬撤回原地。

復按龍套之類的角色，分兩班由上下場做「挖門」和「反挖門」形式的程序動作，稱之為「雙挖門」。

（一）是表現交戰雙方突然相遇，呈現交鋒的狀態。

（二）是在室內，為情轉變、衝突增強，喊進次要或龍套角色挎門入內，形成對立的威勢。

（三）「會陣」：其走位和組合的程序為敵對雙方分別自上、下場登場，各站在大小兩邊或兩側列隊。主將位在其隊伍的前頭，站平對立、對話或罵陣。會陣的程式旨在表現兩軍對壘的陣容與氣勢。過後開打，緊接著其他的陣式如推磨、雞子頭、殺過河、開門炮等程式[43]。

（四）「二龍出水」：其動作的程序是龍套或兵將排成長條隊伍，分別自上、下場門出來，雙方對著跑圓場至舞台中央。然後同時分左右轉身走向台口，至中間分左右轉身向兩側分開成會陣形式，留下主將對話到開打。因其出場的形式就好像兩條人龍，從而得名；也暗示雙方勢均力敵、勝負難料，帶有懸疑、緊張的情緒和氣氛。

（五）「倒脫靴」：動作的程序是龍套或士兵分成二人一組，頭兩旗領頭站前排，三四跟隨站在後一排，出場後，頭一排分左右向後翻，主帥隨即出場表演。龍套等角色，分左右向後跑圓場，在主將後面站成一橫排，或由原路下場，由主將與敵手對話或開打，表現大隊人馬奮勇殺敵，引出主將上陣廝殺；或者表現衝殺中遇阻，迅速擺開陣勢待敵；或呈現殺出一條血路等情況。因龍套或士兵的行進路線如翻開靴幫子的形狀，故有此名稱。此外，這個程式的應用，不分上下場和人數的多寡都適合。

（六）「骨牌對」：兩人成對，一對尾隨一對，從上場門登

場，沿著舞台口做弧線行進，至下場門停住。隊伍末之主將問：「前頭為何不行？」眾人答道：「某某某擋道。」主將命令「人馬列開」，兵士分成左右向後跑圓場至小邊站成一列，人多則分站兩列。因一對對前進或站立，類似骨牌之成對遊戲而得名。常用來表示人馬浩蕩、旌旗如林、威風前進的情狀。

（七）「報門進」：先是在台上發號施令者傳下「某某某報門而進」的訊息，某人才邁開台步，走到上場門的台口停住，報出自己的姓名、躬身、拱手、小心翼翼地走台步，依劇情向左或向右轉身，走至定位行禮如儀。報門進往往是下級或晚輩有過錯，上級或長輩才下達這種帶有懲罰或羞辱的訊息。嚴肅者如〈斬馬謖〉，輕鬆滑稽的像《徐九經升官記》，安國侯刻意羞辱這位大理寺正卿，因此徐九經外弱實強反而成為最受強調的人物，安國侯次之。

（八）京劇的舞台基本上是空曠的，而且三面是觀眾，沒有立體或三度空間的布景，或者是堆疊式的平台可資利用的高度，唯有靠幾張桌椅，來創造一些空間意象、符號，並且也是程式化的[44]。在入物上場強調的方法中，也有利用高度的幾種程式，分別敘述如次[45]：

1.「門墩子」：兩人上場坐台臉的兩邊，等候主將升座，因其形類似門墩而得名，凡此係武人，且有緊急事故或軍情，與一般站立的方式有別，而且利用次要或龍套似的角色先行坐著，然後主將再登場，並且有高度的落差，中央區位擁有較大的空間，自然形成焦點，得到強調。

2.「四把椅子上」：為四人同上，如一字站門，只是現在坐

著，與門墩子相似，氣派更大，強調的理由也相若。

3.「正門椅子上」：指演員上場立於台臉中間的椅子上，似立於雲端或水波海浪上，如水漫金山寺，白蛇立於水上。

4.「斜門椅子上」：演員上場一過九龍口，即立於椅子上，並對下場外的角色說幾句或唱幾句，下來再往前行，按此為駕雲或在高處的性質。除了高度的優勢之外，還借助語言或唱詞以及空間的因素獲得強調。

5.「五把椅子上」：五人同上，一字排開站立於台臉的五把椅子上，如水簾洞五位龍王上場就是採取這個方式，表示騰雲駕霧而來。

6.「跳上」：戲中的眾神仙出場，又都是從雲端高處下來時，椅子不夠用，就在上場門外，斜放一張桌子，扮仙者出場要先上桌子，亮相再下來，依次而進，全部上場才撤去桌子，謂之「跳上」，甚或是上下場門都做此安排。

其他比較特殊上場的方式都有強調的意思，如領上：按某人被風吹至某處，或被水沖至此處，用風旗或水旗引上，再蒙人搭救。又如劇中人物出場時，臉朝裡，倒著往外走，便叫做出洞上。

下場的程式頗多，齊如山找出三十六種，事實上還不止此數 [46]。有的是為適應劇場特殊性格而設計的：自刎、碰死、被殺死下，或者死後留在台上，移時由人托下，或自行溜下，觀眾雖接受此程式，仍不覺莞爾。以特殊動作下場者如膝行、蹦子、蹉步、踩步、頂下、蹭下、翻下、拉馬、趟馬下，固然每種下場方式都要求帶戲下場，把情緒延續到下場。但有一種情

段

緒主導了下場的動機或原因：如羞下、恐懼、羞憤、歡樂等情緒跑下場；或表示一個特殊情境者：如被燒下、跳水、跳井下等；更常見者為情節動作的一部分如追下、拉下、跑下、逃下、領下、進、挽手而行、請安送下等。

至於群體下場強調主角的程式有下列幾種：

一、「耍下場」亦名「下場花」：其動作的程序為背對觀眾，從舞台正台口往下場門台口，後退三五步，提左腿坐別腿動作，行至上場門，九龍口處轉身面對觀眾亮相，提左腿坐別腿動作，跑圓場至上場門台口亮相，再直線衝向下場門返回九龍口，突然站住，做踩泥亮相的動作，舉起手中的把子，往右後弧線反圓場至中場開始耍把子，依照不同的把子，如刀槍劍戟等十八種兵器，賦予不同的名稱，旨在彰顯勝利者的武藝高強，興奮得意的心情顯露無遺。如表演的邊式好看，也能博得滿堂彩。

二、「斜衚衕」：係指原來在台上依站門形式站好的龍套角色，在主角要下場時，兩邊的人馬，一對對齊步排成兩行，面對面，整齊等距，斜向下場門，因其形似衚衕而得名。主角由中間通過，亦在製造軍容壯盛、威儀赫赫，有時亦表示設計埋伏，誘敵深入。

三、「一字下」：係指隨從人等，在上場門邊，排成一字站立。待主人下場後，大家再一起跟下。使主人得到強調，當然也是一種儀式性的場景。

四、「斜門下」：隨從或龍套的角色，對著下場門斜立兩行，讓位高者或主人先行，然後跟著下場，與前類相似，也是常用的程式之一。

五、「太極圖」：通常是舞台上有兩堂以上的人馬，先分兩邊站好，如每邊各有四人，等居中的主角發令「前往」時，合攏站或成一橫排。並由頭旗領著隊伍，先左轉向下場門走去，然後向右轉沿著舞台口以弧線走到上場門，再向左轉沿著舞台口弧線下場。中場主角不動，待全部龍套或隨從、士兵下場，才隨之前行。因隊伍行進的路線如太極而得名，主要表現帝王出巡或將帥出征時人馬浩蕩的威儀場面，行進中有曲牌伴奏，台步與節奏相合，始能營造氛圍和氣勢。

六、「龍擺尾」：同隊伍行進的路線如長龍擺尾而得名。動作的開始是一斜字，由主角領著眾人先往右轉，沿著舞台口往中場走成弧線至上場門台口，然後走個小弧線往右轉，再沿著舞台口邊下場。凡大隊人馬、行軍、趕路、執行與戰爭有關戶任務。

七、「抽芯下」：舞台上兩堂人馬，在上場門一側，分站成兩行，主角站台中央。主角下場後，由二、三旗為第一隊；一、四旗為第二隊；後一行亦按前面的順序，相繼跑圓場退下。適用於高等府衙處理公務完畢，由主角領頭下場的程式，同時也可以表現尚未結案、暫停、等候最後的判決，有凝重、懸疑的情緒和氛圍。

肆、結論

一、關於鏡框式舞台人物上下場之強調方法，係理性思維邏輯以及導演實務經驗的歸納。首先確定強調的必要性和價值，找出影響強調的因素，分成視與聽兩大類：通過身體位置、區

位、高度、層次、對比、重複、空間、焦點、反焦點、距離、
對角線、三角形、道具、布景、方向、種種組合、走位、舞蹈
達到強調的目的；再加上畫框外或場外因素的合併考量，如何
場上相輔相成，構建為一個整體的設計。至於聽覺的部分包括
人物的語言（對話、旁白、獨白、歌唱等）、音樂、音響效果，
必然是導演用來強調人物上下場的一環或元素，並且常常運用
若干個影響強調的因素達到目的。應用得太晦澀、不清晰固然
會沒有效果或成效不彰，但是太明顯、造作的方法也有所不宜，
尤其不適用於寫實或自然主義的戲劇；同時，方法不要重複的
次數太多，要富於變化，盡量推陳出新，避免抄襲模仿為標的。

　　京劇人物的上下場之強調課題，受重視的程度遠超過西方
的舞台劇，惟其方式是由前輩伶人針對舞台表演所需，憑其經
驗與智慧，具體直覺想像而成[47]，累積下來的程式（convention）
或次符碼（subcode）[48] 相當可觀，且有一定的數目（repertory）[49]，
如有需要也會增生。每一齣戲按照劇情、人物（或腳色）、音樂
的節奏，選擇適當的程式或次符碼做場面的調度。每位開宗立
派者所創之表演程式，師徒承傳，陳陳相因，多年不變。

　　二、一面看戲的鏡框式舞台之物理性格，限定了視野角度，
追求立體、透視的效果，不僅是布景、道具、各種陳設都有其
信守的美學原則，諸如對稱、平衡、重心、體積、形狀、統一、
和諧等，對演員之組合、畫意、走位的要求相同，上下場隸屬
整體的一部分，自當遵守基本的美學原則。

　　京劇是三面開放看戲為主的方形舞台，其物理性格不同一
面看戲的鏡框式舞台，不可能能用立體的布景，陳設不能妨礙

戲劇動作和表演,注定是簡單的、空曠的,也無法用幕來隔斷時空和動作的段落,人物只有明上、明下,以空場為準似乎是很好的選擇。我們都知道任何戲劇和劇場的符碼和次符碼的建構,無論如何,不能脫離其文化、倫理、意識形態、知識論的基本原則。換言之,演出都無法避免訴諸我們對此世界一般性的理解 [50]。是故天圓地方、陰陽五行的觀念支配了京劇舞台藝術的各個層面,上下場之調度方式自不例外。

三、從技術面上看,鏡框式舞台的強調方式,在京劇人物上下場的程式成次符碼中有相同的運用情形。聽覺元素強調上下場者,有演員和場面兩種不同的來源,結合使用也很常見。從滑稽有趣的數板到莊重的曲牌、唸唱引子都有。利用場外先聲奪人,配合聲腔、音樂、台詞帶戲上下場有各種不同的程式的設計,藉以滿足各種情況和需要。關於運用視覺的元素來達到強調目的之程式頗多,或許是中國人十分重現倫理道德的價值和各種儀節的落實,故於京劇中特別繁複。

先由次要人物或龍套類的角色上場,循一定路線,站在預定的位置,或固定形式或組成幾何圖形,等待主角上場。利用重複、對比、空間、區位、高度等因素強調重要人物,且傳達了約定俗成的意義.如各式站門、挖門、報門進等;可能出自實際戰陣,但也可能出自小說或講唱文學所形構的次符碼,有如會陣、二龍出水、倒脫靴、骨牌隊,在群戲中依然突顯主帥的威風、武勇。

下場的程很多,強調主角的程式有耍下場、龍擺尾、斜衚衕、太極圖等程式,用在行軍、打仗,以重複、對比、空間、

身體的動向形成焦點、圖形來強調主帥、戰將等。至於一字下、斜門下、抽芯下則表現平時或公或私的群體行動，通常是主人或位高者先行，眾人跟在後，依序而下。

　　四、當京劇經常在現代主流劇場演出，只從一面看戲的鏡框式舞台，並有各種布幕和燈光，可以選擇戲劇動作、場景或事件的任何一點開始或結束，是否還要以明上、明下為原則？暗上或暗下已可靈活運用，依照藝術自身的觀點做選擇。又按鏡框式舞台的物性格中，下舞台比上舞台來得強，中央比左右兩邊受到的注意多，尤其中下區最強烈，原本按五行方位所安排的調度方式，是否應重新思考？或許京劇已進入老年期，各系統 [51] 所建立的規矩（rules）太多，符碼（code）和次符碼（subcode）也到了捨棄和創新的契機。尤其是面對表達現代人的生活和內容，如何編碼（encoding）讓現代觀眾在解碼中（decoding）得到新意和喜悅，是任何關心京劇發展者必須面對的課題。

註解

1. 惟其並非第一個使用鏡框拱門者，現在確知大約在 1560 年內羅尼
（Bartolomeo Neroni, 1500-71）已使用它，但有可能是臨時性的。由邦
塔倫特（Bountalent）建於弗勞倫斯（Florence）的優菲茲（Uffizi）宮
庭的劇場，的確是永久性之鏡框拱門結構，可說是歐洲第一座此種類
型的劇場，不幸毀於十八世紀。詳見布羅凱特（Oscar Brockett），《劇
場史》（History of the Theatre，波士頓：Allyn and Bacon 出版社，第 7
版，1995），頁 137。
2. 徽班進京唱戲的動機可能是為了給乾隆皇帝祝壽，唱的是二黃，留在
北京後，將中州音韻轉為京音，吸納崑曲、秦腔和京腔的演員入班唱
戲，也自然在音樂、腔調、身段動作、表演程式和技巧，冶為一爐，
漸成京劇，因本文題旨不在考訂歷史，不宜多贅。
3. 崑曲文辭典雅華麗，曲高和寡，除宮廷和文人眷顧外，非一般大眾所
能欣賞、體會箇中精妙。隸屬弋陽腔系統之京腔於 1770 年左右達到巔
峰狀態，隨著秦腔名伶魏長生造成轟動以後，就江河日下。而盛極一
時的秦腔因過度淫褻放蕩，於乾隆五十年（1785）遭到禁演的命運，
促成徽班進京後很快取得競爭的優勢，在兼容並蓄的情況下，吸收了
諸劇種適用的元素，產生很多優秀的演員，深受社會各階層的喜愛，
成為主流的劇種。
4. 轉引自廖奔之《中國古代劇場史》（鄭州：中州古籍出版社，1997），
頁 99。
5. 引自周貽白，《中國劇場史》（台北：長安出版社，1976），頁 13。
6. 現存之金元戲台幾乎都在山西省，除了所舉兩座最早的戲台外，詳見
車文明之《中國神廟劇場》（北京：文化藝術出版社，2005），頁 26-27。
7. 詳見布羅凱特（Oscar Brockett）和芬德賴（Robert Findlay），《創新的
世紀》（Century of Innovation，波士頓：Allyn and Bacon 出版社，第 2
版，1991），頁 31-35。
8. 京劇是以演員為中心的戲劇世界或劇場藝術。無論唱腔、身段、作表
和武功主要是由演員創造，就連劇本也泰半出自老伶工之手，學戲的
方式是口傳心授，師徒賡續，除非另有創發，開宗立派，否則陳陳相
因，歷經幾代不變。在京劇的發展過程中，每個時期都有傑出的演員、
代表性的人物，正如本文所提到的余三勝、程長庚、張二奎為京劇形
成時期的老生前三傑。詳見馬少坡、陶確等編著之《中國京劇發展史》

（台北：商鼎，1991），頁 109-11。

9. 同註 7，見該書頁 129-32，並請參閱布羅諾斯基（Jacob Bronowski），《文明的躍昇》，漢寶德譯（台北：景象出版社，1976），頁 162-64。

10. 見狄英（Alexandre Dean）和凱瑞（Lawrence Carra），《舞台導演的基礎》（*Fundmentals of Play Directing*，Wadworth Thomson Learning 出版社，第 5 版，1993），頁 134-135。

11. 關於組合獲得強調的方法，同前註，詳見該書第六章。

12. 同註 10，見該書之序言。

13. 見張駿祥，《導演術基礎》（北京：中國戲劇出版社，1983），〈後記〉，頁 284-86。若將張氏著作與凱瑞（L.Carra）的撰述參照比對，顯然狄英（A. Dean）當年在耶魯大學戲劇系所講授的內容，應以凱瑞所著之《舞台導演中的調控》（*Controls in Play Directing*，紐約：Vantage 出版社，1985），和《舞台導演的基礎》（*Fundmentals of Play Directing*）兩書為準。當然，張氏和凱瑞都有他們自己的看法、心得，只要比較兩者的差異，以及增訂和版權的歸屬，就可略知其大概的情形。

14. 李亦園，〈從中秋節論「天圓地方」說〉，輯入喬健編《中國的民族、社會與文化》（台北：食貨出版社，1981），頁 19。

15. 「單居離問於曾子曰：『天圓而地方者，誠有之乎？』……曾子曰：『天之所生上首，地之所生下首，上首之謂圓，下首之謂方。如誠天圓而地方，則是四角之不揜也。且來！吾語汝。參嘗聞之夫子曰：天道曰圓，地道曰方，方曰幽而圓曰明；明者吐氣者也，是故外景；幽者含氣者也，是故內景。……吐氣者施而含氣者化，是以陽施而陰化也。』」（《大戴禮記・曾子天圓篇》）

16. 「天道圓，地道方，聖主法方，所以立上下。何以說天道之圓也？精氣一上一下，圓周複雜，無所稽留，故約天道圓。何以說地道之方也？萬物殊類殊形，皆有分職，不能相為，故曰地道方。主執圓，臣處方，方圓不易，其國乃昌。日夜一周，圓道也。」（《呂氏春秋・天圓篇》，王利器注疏，成都：巴蜀出版社，2002，第 1 冊，頁 357-58）

17. 亦請參閱布羅諾斯基，《文明的躍昇》，漢寶德譯（台北：景象出版社，1976），頁 148-49。

18. 列維史陀，《神話學・第一卷》（*Mythologiques1*，巴黎：Le Cruetle Cuit 出版社，1964，）。並請參閱李亦園的論述，同註 17。

19. 廖奔，《中國劇場史》（鄭州：中州古籍出版社，1997），頁 8。

20. 未有覆蓋、裸露於外、露天之台，從宮庭到神廟都有此等露台，與其他有遮掩、室內的建築為相對之名詞，有祭典降神時，可陳列貢品和

供伶人獻藝兩種用途。現存者，其形狀尺寸為四方，詳見廖奔之《中國劇場史》（鄭州：中州古籍出版社，1997），頁 8-12。

21. 清代楊懋建於《夢華瑣簿》中云：「今戲園中俱有茶點，無酒饌，故曰茶樓。」又說：「戲園前曰某樓、某園、某軒。」一則說明當時專門演戲的茶園劇場，只供茶點，因其不設酒饌，比酒樓來得安靜，更適合看戲。再則不直接名為戲館、園、院等稱呼，極可能是因為康熙朝以來，三令五申京城內不准開設戲館，但總是查禁不力。假借茶園之名，既規避禁令又不致明目張膽地對抗，不失為良好的策略運用。

22. 寧壽宮、熱河行宮、頤和園的三層大戲台，每一層樓閣就有一個舞台面，名為福、祿、壽，從下往上逐層縮小，再加上底層後部的仙樓，共有四個主要的表演舞台。寧壽宮的壽台可能相當於普通戲台的九個大，較小的頤和園也比一般的大四倍，整個高度超過二十公尺。唯其舞台不論大小，幾為正方形。除上下門外，又有仙、佛和旁門左道，人物就其寓意的門道出入，天井、地井若干個為活門性質，利用井架、繩索轆轤系統來操作升降。這類劇場演的是一般戲台所不能演的大戲，人物眾多，重排場、陣仗、仙佛鬼魅的故事，如《鼎峙春秋》、《昭代蕭韶》、《平升寶筏》等。其演出所寫的舞台指示相當仔細，可見是經過精心計畫和排練的。其場面的調度的複雜情形，遠超過一般劇場。清宮的多層戲台與伊利莎白時期的公眾劇場有類似性，其機械特殊效果的運用近乎文藝復興的義大利，恐非偶然巧合，有可能引進外來的舞台設計與技術，唯無史料可證，也可能是在民間的傳統上創造了高峰。詳見廖奔，《中國古代劇場》，頁 137-48。

23. 觀眾雖然從三面減為一面看戲，兩側都已封閉，但在場面的調度上和表演上仍是未曾改變。

24. 同註 19，引自該書頁 92。

25. 圓心或方形的中心點的優勢論述，同註 10，見該書頁 308-13。

26. 陳廣忠，《淮南子譯註》（台北：建宏出版社，1996），頁 71-72。

27. 同註 26，見該書頁 110。

28. 同註 26，見該書頁 138。

29. 同註 10，見該書頁 97-98。

30. 引自賀智（Francis Hodge），《戲劇導演：分析、溝通和風格》（*Play Directing:Analysis,Communication,and Style*，紐約州恩格爾伍德克利夫斯：Prentice-Hall, Inc.出版，1982），頁 73。

31. 同註 10，見該書頁 151-52。

32. 同註 10，見該書頁 137。

33. 見拙文〈永樂大典三本戲文與五大南戲結構比較〉(台北：書評書目，
1976 年第二集)，頁 66。

34. 空場是戲劇動作的切斷，上場詩、下場聯是對一場戲，或戲劇動作的
一個段落，或單元的始末加以修飾和總結，音樂一方面與動作場景的
進行過程結合，另一方面它又把空場、中斷的部分連貫起來。.

35. 英語系國家的分場或分幕的原則是以地點做基準，場與場之間，必然
是一段時間的中斷或切割，省略一些不必要表現的事件；不同於法國
的連續場，其每一幕中的場次就像人生的經驗一樣連續不斷，除非換
幕才有時間的省略或中斷；若比較莎士比亞與莫里哀的劇本，即可明
白其中的差異性。

36. 戲劇本就建立在許多演出者，和觀眾的約定 (convention) 的基礎上。
例如觀眾接受由一個演員扮演不同的角色，就連古代歷史人物也復活
在舞台上。當其被殺也隨之引發情緒反應。茲因中國劇場並無落幕或
暗燈換場之程式，屍體自行溜下場雖不免有些怪誕，但也不失為一種
特殊便捷的運用方式或次符碼 (subcode)。

37. 丹邱先生論曲有云：「構肆中戲房出入之所，謂之鬼門道。其所扮者皆
已往昔人，出入於此，故云鬼門。愚俗無知，以置鼓於門，改為鼓門
道，後又訛為古，皆非也。」(《太和正音譜》，台北：學藝出版社，1970，
頁 98) 稱為鼓門道故屬謬誤，但元人雜劇既以古門道名之，可見已為
大眾接受，更何況稱死者為作古之人，而中國戲劇向來不扮演今人，
皆是昔人、古人，稱其為古門道，亦即鬼門道，並無不同、不妥。

38. 周貽白說：「奏技者從左面上場至右面下場，由此，我們可以看出上下
場的程式，無非左出右入，既有了舞台，才進化成場門。」(《中國劇
場史》，台北：長安出版社，1976，頁 25) 也與上述五行的觀念相符，
木代表春天、東方、左面、青龍、開始等，而金代表秋天、西方、右
面、白虎、衰敗、肅殺等；後來轉變可能受現代西方劇場的習慣影響，
以演員面對觀眾的左右來稱呼、定位。

39. 參見齊如山，《齊如山全集 (一)》(台北：重光出版社，1964)，〈上下
場〉，頁 1-5。

40. 同前註，見該書頁 22-24、47-51。

41. 齊如山把上下場的方式歸納成三類：第一類是關於演員發聲者，第二
類是關於演員上場之形式，第三類是關於音樂之分析者。下場亦同。
且將演員上場分成二十六種，下場三十六種，同註 39。詳見該書〈上
下場〉，頁 7、12、36-37。

42. 參見余漢東，《中國戲曲表演藝術辭典》(台北：國家出版社，2001)，

頁 607-39。

43. 表現各種打鬥和戰況的程式頗多，因非本文討論的題旨，就不再——
列舉。

44. 詳見廖燦輝，《平（京）劇檢場之研究》（台北：中國文化大學出版部，
1992）。

45. 同註 39，見該書〈上下場〉，頁 18-21。

46. 單只是比對齊氏與俞氏所列舉的程式之有無，即可發現其遺漏之處。

47. 此處援引克羅齊（B.Croce）的直覺創造之概念，詳見其《美學原理》，
朱光潛譯（台北：正中書局，1968），頁 8-9。

48. 關於次符碼（subcode）的產生通常就像艾可所稱有一個上置符碼
（overcoding）的過程：在一個或一組符碼的基礎上，為了對此基礎規
則做一種特殊的運用，產生了一個或一組次要規則。見艾可，《符號學
理論》（*A Theory of Semiotics*，倫敦：Macmillan 出版社，1977），133ff。
原本次符碼受限於流行的趨勢，往往並不穩定，但在中國戲劇裡卻有
可能持續一段很長的歷史。

49. 京劇之行頭、砌末、刀槍把子、臉譜都有一定數目（reptertory），也類
似詞譜、畫譜，但又不是靜止不動，有廢棄不用或增生創新者。

50. 見伊拉姆，《戲劇與劇場符號學》（*The Semiotics of Theatre and Drama*，
倫敦和紐約：Metheun&Co. Ltd.出版，1980），頁 52。

51. 戲劇的發展往往也像個體一樣有其生命的週期，從沒有什麼章法的幼
年期，逐漸成熟，有規則、限制增多、形式日趨完滿，表現愈發精緻，
就步入老年期。創造性受到限制，不容易變動。現在京劇即是老年期
的典型，而歌仔戲則處在幼年期，兩相比較，一目了然。

參考書目

中文部分：

王利器注疏　秦呂不韋《呂氏春秋》成都：巴蜀　2002
朱光潛譯　克羅齊《美學原理》台北：正中　1960
朱權　《太和正音譜》台北：學藝　1980
余漢東　《中國戲曲表演藝術辭典》台北：國家　2001
李亦園　〈從中秋節論「天圓地方」說〉輯入喬健編《中國的民族、社會
　　與文化》台北：食貨　1981
車文明　《中國神廟劇場》北京：文化藝術　2005
周貽白　《中國劇場史》台北：長安　1976
馬少波等人編著　《中國京劇發展史》台北：商鼎　1991
張駿祥　《導演術基礎》北京：中國戲劇　1983
陳廣忠　《淮南子譯註》台北：建宏　1996
廖奔　《中國古代劇場史》鄭州：中州古籍　1997
漢寶德譯　布羅諾斯《文明的躍昇》台北：景象　1976
齊如山　《齊如山全集（一）》台北：重光　1964
劉效鵬　〈永樂大典三本戲文與五大南戲結構比較〉台北：書評書目　1976

外文部分：

Brockett, Oscar & Findlay, Robert. *Century of Innovation.* Boston: Allyn and
　　Bacon, 1991.

Brockett, Oscar. *History of the Theatre.* Boston: Allyn and Bacon, 7[th]ed., 1995.

Carra, Lawrence. *Control in Play Directing.* New York: Vantage Press, 1985.

Dean, Alexandre & Carra, Lawrence. *Fundamentals of Play Directing.* Wadsworth
　　Thomas Learning, 5[th]ed., 1993.

Eco, Umberto. *A Theory of Semiotics.* London: Macmillan, 1977.

Elam, Keir. *The Semiotics of Theatre and Drama.* London and New York:
　　Metheun Co. &Ltd., 1980.

Hodge, Francis. *Play Directing: Analysis, Communication, Style.* New York:
　　Prentice-Hall, Inc., 1982.

Levi-Strass, Claude. *Mythologiques1.* Le Cruetle Cuit, Paris, 1964.

新銳藝術39　PH0212

新銳文創　戲劇論集
INDEPENDENT & UNIQUE

作　　者	劉效鵬
責任編輯	陳慈蓉
圖文排版	楊家齊
封面設計	蔡瑋筠

出版策劃	新銳文創
發 行 人	宋政坤
法律顧問	毛國樑　律師
製作發行	秀威資訊科技股份有限公司
	114 台北市內湖區瑞光路76巷65號1樓
	電話：+886-2-2796-3638　傳真：+886-2-2796-1377
	服務信箱：service@showwe.com.tw
	http://www.showwe.com.tw
郵政劃撥	19563868　戶名：秀威資訊科技股份有限公司
展售門市	國家書店【松江門市】
	104 台北市中山區松江路209號1樓
	電話：+886-2-2518-0207　傳真：+886-2-2518-0778
網路訂購	秀威網路書店：https://store.showwe.tw
	國家網路書店：https://www.govbooks.com.tw

出版日期	2018年12月　BOD一版
定　　價	390元

Printed in Taiwan

國家圖書館出版品預行編目

戲劇論集 / 劉效鵬著. -- 一版. -- 臺北市 : 新銳文創,
　2018.12
　　面；　公分. -- (新銳藝術；39)
　BOD版
　ISBN 978-957-8924-45-1(平裝)

　1. 戲劇　2. 劇評　3. 文集

980.7　　　　　　　　　　　　　107021325

讀者回函卡

感謝您購買本書，為提升服務品質，請填妥以下資料，將讀者回函卡直接寄回或傳真本公司，收到您的寶貴意見後，我們會收藏記錄及檢討，謝謝！
如您需要了解本公司最新出版書目、購書優惠或企劃活動，歡迎您上網查詢或下載相關資料：http:// www.showwe.com.tw

您購買的書名：_____

出生日期：_____年_____月_____日

學歷：□高中 (含) 以下　　□大專　　□研究所 (含) 以上

職業：□製造業　□金融業　□資訊業　□軍警　□傳播業　□自由業
　　　□服務業　□公務員　□教職　　□學生　□家管　　□其它_____

購書地點：□網路書店　□實體書店　□書展　□郵購　□贈閱　□其他

您從何得知本書的消息？
　□網路書店　□實體書店　□網路搜尋　□電子報　□書訊　□雜誌
　□傳播媒體　□親友推薦　□網站推薦　□部落格　□其他_____

您對本書的評價：（請填代號　1.非常滿意　2.滿意　3.尚可　4.再改進）
　封面設計____　版面編排____　內容____　文／譯筆____　價格____

讀完書後您覺得：
　□很有收穫　□有收穫　□收穫不多　□沒收穫

對我們的建議：_____

11466
台北市內湖區瑞光路 76 巷 65 號 1 樓

秀威資訊科技股份有限公司　　　收

BOD 數位出版事業部

..

（請沿線對折寄回，謝謝！）

姓　　名：＿＿＿＿＿＿＿＿＿　年齡：＿＿＿＿　性別：□女　□男

郵遞區號：□□□□□

地　　址：＿＿＿＿＿＿＿＿＿＿＿＿＿＿＿＿＿＿＿＿＿＿

聯絡電話：(日) ＿＿＿＿＿＿＿＿＿　(夜) ＿＿＿＿＿＿＿＿＿

E-mail：＿＿＿＿＿＿＿＿＿＿＿＿＿＿＿＿＿＿＿＿＿